培文·电影

BLUE BOOK
OF CHINA TV SERIES
2019

中国电视剧蓝皮书
2019

范志忠　陈旭光　主编

北京大学出版社
PEKING UNIVERSITY PRESS

图书在版编目(CIP)数据

中国电视剧蓝皮书.2019 / 范志忠,陈旭光主编. — 北京:北京大学出版社,2019.12
(培文·电影)
ISBN 978-7-301-30908-7

Ⅰ.①中⋯ Ⅱ.①范⋯ ②陈⋯ Ⅲ.①电视剧评论–中国– 2019 Ⅳ.① J905.2

中国版本图书馆 CIP 数据核字(2019)第 233723 号

书　　名	中国电视剧蓝皮书 2019 ZHONGGUO DIANSHIJU LANPISHU 2019
著作责任者	范志忠　陈旭光　主编
责任编辑	李冶威
标准书号	ISBN 978-7-301-30908-7
出版发行	北京大学出版社
地　　址	北京市海淀区成府路205号　100871
网　　址	http://www.pup.cn　新浪微博:@北京大学出版社 @培文图书
电子信箱	pkupw@qq.com
电　　话	邮购部010-62752015　发行部010-62750672　编辑部010-62750112
印刷者	天津联城印刷有限公司
经销者	新华书店
	787毫米×1092毫米　16开本　25.5印张　490千字 2019年12月第1版　2019年12月第1次印刷
定　　价	81.00元

未经许可,不得以任何方式复制或抄袭本书之部分或全部内容。
版权所有,侵权必究
举报电话:010-62752024 电子信箱:fd@pup.pku.edu.cn
图书如有印装质量问题,请与出版部联系,电话:010-62756370

本书为国家社科基金艺术学项目《中国电视剧创作现状与传播方式研究》（16BC041）阶段性成果。

主编：
范志忠、陈旭光

评委（按姓氏汉语拼音字母为序）：
曹峻冰、陈奇佳、陈犀禾、陈晓云、陈旭光、陈阳、戴锦华、戴清、丁亚平、范志忠、高小立、胡智锋、皇甫宜川、黄丹、贾磊磊、李道新、李跃森、厉震林、刘汉文、刘军、陆绍阳、聂伟、彭涛、彭万荣、彭文祥、饶曙光、沈义贞、石川、司若、王纯、王丹、王一川、吴冠平、项仲平、姚争、易凯、尹鸿、俞剑红、虞吉、张阿利、张德祥、张国涛、张卫、张颐武、赵卫防、周安华、周斌、周黎明、周星、左衡

协助统筹、统稿：
李卉、晏然、林玮、于汐

撰稿（按姓氏汉语拼音字母为序）：
巴丹、陈日红、陈希雅、冯舒、黄嘉莹、高原、李卉、李立、李诗语、刘强、罗津、毛伟杰、任晗菲、苏米尔、王一星、徐怡、徐步雪、薛精华、于汐、杨碧薇、张李锐、张隽、赵立诺

目 录

主编前言 001
导论 转型阵痛中的中国电视剧：类型的探索与深化 003

2018 年中国影响力电视剧分析案例一：《大江大河》 013
 历史转型期的宏大书写与全景描绘 015
 ——《大江大河》分析
 附录：《大江大河》编剧访谈 052

2018 年中国影响力电视剧分析案例二：《延禧攻略》 057
 类型元素的创新与脱俗 059
 ——《延禧攻略》分析
 附录：《延禧攻略》总制片人访谈 091

2018 年中国影响力电视剧分析案例三：《和平饭店》 095
 国产谍战剧创作新思路 097
 ——《和平饭店》分析
 附录：《和平饭店》导演、主创演员访谈 127

2018年中国影响力电视剧分析案例四：《正阳门下小女人》 133
 年代剧中的大女主 135
 ——《正阳门下小女人》分析
 附录：《正阳门下小女人》总制片人访谈 164

2018年中国影响力电视剧分析案例五：《如懿传》 169
 现代语境下古装剧的类型沿习与新变 171
 ——《如懿传》分析
 附录：《如懿传》制片人访谈 200

2018年中国影响力电视剧分析案例六：《创业时代》 207
 电视剧对互联网创业热潮的初次回应 209
 ——《创业时代》分析
 附录：《创业时代》出品方代表访谈 240

2018年中国影响力电视剧分析案例七：《归去来》 243
 现实主义题材剧的反思价值 245
 ——《归去来》分析
 附录：《归去来》主创访谈 280

2018 年中国影响力电视剧分析案例八：《黄土高天》 285
 在希望的田野上 287
 ——《黄土高天》分析
 附录：《黄土高天》创作研评会摘录 317

2018 年中国影响力电视剧分析案例九：《美好生活》 323
 都市情感生活的伦理化叙事 325
 ——《美好生活》分析
 附录：《美好生活》制片人、编剧访谈 348

2018 年中国影响力电视剧分析案例十：《知否知否应是绿肥红瘦》 355
 古装宅斗剧下的古今家庭特征：挣扎与平和 357
 ——《知否知否应是绿肥红瘦》分析
 附录：《知否知否应是绿肥红瘦》主创访谈 390

Contents

Preface......001

Introduction:
Chinese TV Series in the Pain of Transformation: Exploration and Deepening of Types003

Case Study One of 2018 China Influence TV Series Analysis: *Like A Flowing River* 013
The Grand Writing and Panoramic Drawing of the Historical Transition Period 015
——Analysis on *Like A Flowing River*

Case Study Two of 2018 China Influence TV Series Analysis: *Story of Yanxi Palace* 057
Innovation and Vulgarity Removal of Type Elements 059
——Analysis on *Story of Yanxi Palace*

Case Study Three of 2018 China Influence TV Series Analysis: *Peace Hotel* 095
New Ideas on the Creation of China's Mission Impossible Drama 097
——Analysis on *Peace Hotel*

Case Study Four of 2018 China Influence TV Series Analysis:
***The Story of Zhengyang Gate* 133**
The Leading Actress in the TV Series of the Times 135
——Analysis on *The Story of Zhengyang Gate*

Case Study Five of 2018 China Influence TV Series Analysis:
Ruyi's Royal Love in the Palace...... 169
Type Continuance and New Changes of Costume Drama in Modern Context 171
——Analysis on *Ruyi's Royal Love in the Palace*

Case Study Six of 2018 China Influence TV Series Analysis: *Entrepreneurial Age* 207
The First Response of TV Series to the Internet Entrepreneurship Upsurge 209
——Analysis on *Entrepreneurial Age*

Case Study Seven of 2018 China Influence TV Series Analysis: *The Way We Were* 243
The Reflective Value of Realistic TV Series 245
——Analysis on *The Way We Were*

Case Study Eight of 2018 China Influence TV Series Analysis:
***On Loess under High Sky*** 285
On the Hopeful Field 287
——Analysis on *On Loess under High Sky*

Case Study Nine of 2018 China Influence TV Series Analysis: *Wonderful Life* 323
Ethical Narration of Urban Emotional Life 325
——Analysis on *Wonderful Life*

Case Study Ten of 2018 China Influence TV Series Analysis: *The Story of Ming Lan* 355
"Struggle" and "Peace": The Characteristics of Ancient and Modern Family in Family Conflict of Ancient Costume TV Series: 357
——Analysis on *The Story of Ming Lan*

主编前言

2018年的中国影视产业，风云变幻，起伏不定，甚至被业界称为"遇冷"的"寒冬期"。但总体而言，中国影视依然在蹒跚、起落、蜿蜒中倔强前行。各大影视评选榜单相继出炉，《流浪地球》等电影引发全民关注与热议，均足见中国影视艺术、文化与产业影响力之盛。

躬逢其时，由北京大学影视戏剧研究中心与浙江大学国际影视发展研究院联合发起的中国影视年度蓝皮书（《中国电影蓝皮书》《中国电视剧蓝皮书》）项目，也进入第二届！一如既往，我们以"影响力""创意力""工业美学""可持续发展"等为关键词，回顾和总结中国电影、电视剧（包括网大、网剧）的创作与产业状况，选出年度影响力双十强，并对双十强进行案例化的深度剖析、学理研判和全面总结。案例分析以点带面，以典型见一般，深入剖析年度中国影视业的发展、成就、问题、症结与未来趋向，力图为中国影视产业的可持续、良性发展提供类似于哈佛案例式的蓝本，以此见证并助推中国影视创作的"质量提升"和影视产业的"升级换代"。

"十大影响力电影"与"十大影响力电视剧"，先由北京大学与浙江大学为代表的大学生进行投票评选出候选的年度电影与电视剧，再由专家学者组成的评审委员会成员投票选出最具代表性的十部作品，作为年度十大影响力电影、十大影响力电视剧，产生"中国影视影响力排行榜"。

影响力电影和电视剧评选的标准，不同于票房、收视率等商业指标，也不同于纯艺术标准。"中国影视影响力排行榜"兼顾艺术与商业（票房）、工业与美学，考察作

品的影响力、创意力、制作的工业化程度、制片及运营的效率和实现，深入分析、探讨可持续发展的标本性价值，充分考虑影视作品的类别、题材，类型的多样性、代表性，产业结构或工业美学的分层化和多样性等。

与现有的一些年度报告重视全局分析、数据梳理与艺术分析相比，《中国电影蓝皮书》与《中国电视剧蓝皮书》侧重于以个案切入来分析年度影视业的十大现象，选取的作品包括但不限于最具艺术性与文化内涵之作、票房冠军与剧王、最佳营销发行案例、最佳国际合拍作品与最佳网台联动剧集等。

参与最终评选的50位影视界专家学者星光熠熠，组成了颇具学术研究和评论话语影响力的强大评审阵容。

榜单评选不是回顾的终点，而是展望未来的开始。本年度获选"十大影响力影视剧"的影片、剧集发布后，我们会聚影视行业专家学者和北京大学、浙江大学的博士生、博士后等对20部作品进行深入分析，内容涵盖创意、剧作、叙事、类型、文化、营销、产业等。每个案例分析都结合具体文本，依托对中国影视格局的了然认知，胸怀整个影视产业链，进行全案整合评估，总结并归纳其核心创意点、"制胜之道"（或"败北之因"），研判其可持续发展性；使其不仅具有较高的学术价值，还具有对当下影视艺术生产与产业实操的借鉴指导意义。

《中国电影蓝皮书2019》及《中国电视剧蓝皮书2019》两部书继续由北京大学出版社出版，该项目活动也将每年持续进行。

我们相信，中国影视年度蓝皮书与中国影视产业的发展共同成长，它将见证中国影视的进程，为建设中国影视的新时代贡献智慧与力量。

<div style="text-align:right">

北京大学影视戏剧研究中心
浙江大学国际影视发展研究院
2019年6月

</div>

导论

转型阵痛中的中国电视剧：类型的探索与深化

2018年，对中国电视剧而言，可以说一半是火焰，一半是海水。

2018年恰逢改革开放40周年，中国电视剧的献礼片创作迎来了一个前所未有的高潮。《创业时代》《归去来》《外滩钟声》《北部湾人家》《大江大河》等剧作，从不同视角叙述改革开放以来中国社会文化的剧烈转型和人物命运的巨大变迁，波澜壮阔、可歌可泣。

2018年中国电视剧产量继续保持平稳的生产态势。根据国家广电总局统计的数据，2018年中国电视剧生产完成并获得发行许可证的达323部13726集，与2016年的334部、2017年的314部基本持平。在生产创作日趋平衡的背景下，2018年中国电视剧创作虽然爆款不多，但整体质量仍然显示出较高的水平，类型化叙事有了新的拓展。例如，《美好生活》《恋爱先生》在都市情感剧的叙事上有了新的探索，《和平饭店》在封闭空间中将谍战故事演绎得曲折起伏，《延禧攻略》《如懿传》从网络蔓延到电视台的热播以及最后的下架，则成为年度电视剧一个引人注目的现象，进而引发人们对宫斗剧的关注和争议。

与创作界的热闹喧哗相比，2018年中国电视剧产业则在经历野蛮生长后开始遭遇前所未有的阵痛。不可否认的是，中国影视产业的高速发展，在涌现出大量精品力作的同时，也存在和累积了诸多问题与征候。2018年5月，崔永元揭发范冰冰通过"阴阳合同"偷税漏税；2018年9月，郭靖宇在宣传新剧时实名举报收视率造假，都极大地震撼了影视界，暴露了长期以来一直困扰影视圈的顽疾。有消息认为，8000多

家影视公司因此而纷纷陷入困境甚至倒闭。

在这样一个背景下，由浙江大学国际影视发展研究院和北京大学戏剧影视研究中心联合主持的《中国电视剧蓝皮书2019》，力图通过剖析年度十部最具影响力的电视剧的创作特征和营销机制，进而分析中国电视剧存在的问题，洞察中国电视剧的发展态势，无疑具有了特殊的意义。

一

2018年，中国改革开放业已走过了40年。

安建执导的《创业时代》，拉开了2018年改革开放献礼片的播出帷幕。剧作改编自付遥的同名小说《创业时代》，叙述IT工程师郭鑫年与好友罗维、投行精英那蓝等人一起，踏上互联网创业之路。该剧在国内电视剧创作中第一次将镜头聚焦于互联网创业题材，剧作的核心故事"魔晶"和"狐邮"，取材于2011年来自香港的Talkbox团队与腾讯张小龙带领的微信团队之间的对弈。众所周知，在互联网时代传统商业模式开始遭到解构，创业的门槛空前降低，"大众创业、万众创新"这一梦想开始成为可能。《创业时代》敏感地捕捉到这一时代特征，通过叙述郭鑫年、罗维、金城等人的创业过程，展现了新一代创业者的时代际遇、人生选择和价值判断。这部贯穿高科技与高智商对决剧情的电视剧，在导演安建看来更是一部极富思辨精神的作品。"我们的剧不是简单地说年轻人改变了什么，重要的是它在现实生活中能给其他年轻人的启迪。这些人物充满激情以及为梦想付出的信念，这是和我们的时代精神接轨的。"[1]

为了引起青年观众的共鸣，《创业年代》采用偶像剧的创作模式，男女主角分别为偶像演员黄轩和杨颖，这也引起了较大的争议。众所周知，自从电影《建国大业》《建党伟业》等采用明星策略而大获成功后，主旋律影视剧演员的偶像化、明星化就成为一种重要的制作模式。但是，《创业时代》的制作模式却引起了广泛的争议，尤其是杨颖的表演遭到很多观众的诟病。有人认为，《创业时代》这种主旋律创作的偶像化，

[1] 庄小蕾：《浙产大剧〈创业时代〉，致敬创业时代》，《钱江晚报》2018年10月11日。

在一定程度上影响了剧作对艰苦创业这一主题表达的现实质感。此外，该剧前半部分过于集中表现男女主人公的情感纠葛，男一和女一互不相识，仅凭电话中的声音联系就产生好感，并由此引发一系列阴差阳错的误会和碰撞，其艺术真实性有待商榷。甚至有评论认为，严格意义而言，《创业时代》只是半部好剧。当然，由于该剧直面鲜活的互联网时代，后半部分对创作的矛盾与冲突展示得淋漓尽致，即使是"半部好剧"，也是弥足珍贵的。

2018年国家广电总局共推出30部改革开放40周年献礼剧，包括《大江大河》《风再起时》《正阳门下小女人》《花开时节》《归去来》《岁岁年年柿柿红》等优秀作品。这些剧作坚持采用现实主义的创作手法，以小人物的命运沉浮谱写改革开放的宏大主题。与《温州一家人》《鸡毛飞上天》等以一个家庭命运来叙述改革开放的历史不同，《大江大河》以宋运辉、雷东宝、杨巡三位男性不同的人生轨迹，折射出改革开放以来国有经济、集体经济、个体经济的变迁史，立体展现了社会经济巨大转型的宏大历史。有评论认为："它是一部以电视剧样式书写的，以三个男人命运为核心的三棱镜式的中国社会改革开放时代史，同时向观众释放出社会改革深层的色彩斑斓的画卷。"[1] 制片人侯鸿亮则表示，在《大江大河》的创作中，所谓照亮人心，就是以激昂的正能量主题振奋人心，以注重创新与细节的创作尊重观众审美，为不同题材的创作赋予"正剧"品格、"正大"气象。《大江大河》固然直面我们曾经历的苦难，但却朝着一个明亮的方向给社会和观众以积极意义。历史车轮滚滚向前，时代潮流浩浩荡荡；大江大河，奔流不息才是它最迷人之处。[2]

《黄土高天》改编自莫伸的长篇报告文学《一号文件》，以中央"一号文件"这条线索贯穿始终，故事横跨40年，涉及三代人，聚焦"三农"问题，通过小人物书写时代运势，谱写了改革开放以来三代农民的奋斗史、中国农村的改革史和中国农业的发展史。作为一部朴实书写中国乡土的史诗大剧，该剧可谓主题宏大、年代跨度大、事件体量大、现实意义大。总编剧张强在创作中强调，剧作以时间为线索，采用顺叙的方式，叙述了以张天顺、秦学安、秦奋为代表的三代人从追求"活下去""富起来"

[1] 王一川：《改革开放时代的一面三棱镜》，《文艺报》2019年1月9日。
[2] 王瑨：《〈大江大河〉制片人侯鸿亮：要记录时代 更要照亮人心》，中国新闻网2019年1月10日（http://www.chinanews.com/yl/2019/01-10/8725097.shtml）。

到建设社会主义新农村的历史进程，是一部"彰显中国改革四十年的农村史诗剧"。在拍摄过程中，《黄土高天》剧组转战陕西、安徽大小14处取景，搭建场景500余处，在农村题材中还原了一个真实的丰源，上演了一场真改革、真农民的历史盛宴。国家广电总局原电视剧司司长李京盛认为，该剧在纪念改革开放40年的电视剧中，是历史站位、视角选取最高和最巧的一部，其中包含了改革开放40年中国农民的命运史、中国农村改革史、中国农业发展史。它在致敬改革开放的历史主题中，在社会层面、生活层面、情感层面、文献层面都给我们提供了比历史记录更有细节、更真实的文化体验，具有深刻的故事性、文献性、思考性。既有文化价值，也有史料价值；既是文艺作品，也是形象的历史文献。

二

宫斗剧是古装剧的亚类型，它聚焦于古代帝王后宫的封闭空间，叙述后宫嫔妃佳丽之间的情感纠葛与权力倾轧，迎合与满足人们对历史的窥视欲望与消费意识。

关于后宫题材的电视剧创作，可以追溯到1982年河南电视台制作的三集电视剧《懿贵妃》、1988年王扶林执导的《庄妃轶事》、1995年陈家林执导的《武则天》、2003年尤小刚执导的《孝庄秘史》等。但是，这些剧作的历史叙事并未局限于后宫生活，也未形成鲜明的类型意识。一般认为，2004年香港TVB制作的《金枝欲孽》，以"钩心斗角、争风吃醋、相互算计、暗藏玄机、险象环生"[1]的宫斗叙事模式和视觉图谱，在海峡两岸暨香港、澳门引发收视狂潮。此后，宫斗剧作为一种叙事类型开始流行。诸如2011年的《甄嬛传》、2014年的《武媚娘传奇》、2015年的《芈月传》、2016年的《锦绣未央》等宫斗剧作，均成为当年广受争议的热点话题。

2018年先后在网络和电视台热播的《延禧攻略》和《如懿传》，再次引发了关于宫斗剧的激烈争鸣。

[1] 曾于里：《宫斗剧爆红背后：类型化、现实投射以及进退失据的女性意识》，澎湃新闻网2018年8月16日（https://www.thepaper.cn/newsDetail_forward_2314946）。

2018年7月19日率先在爱奇艺播出的《延禧攻略》，显然更多地带有网络剧的叙事特征，这突出表现在《延禧攻略》明显借鉴了游戏"打怪升级"、快节奏的叙事策略。例如，70集的剧情中女主角魏璎珞至少被打击了84次，这种套路与游戏的设置非常相似，也就是说与魏璎珞相关的"打怪"情节高达84个，相当于84级通关。女主角平均每集要承受1.2次攻击，而且女主角基本上会在一两集之内反击成功，观众利用琐碎的时间，只需看上一两集就能看完一个较为完整的情节段落。由此可见，《延禧攻略》节奏紧凑，叙事上讲究一个"快"字，每一集都像是一部网络电影，极大地满足了互联网时代观众的观看习惯。

游戏升级模式、宫斗剧与近年来互联网文化中流行的"爽文化"关系密切。"爽文"是近年来比较流行的网络小说类型，特点是主角从故事开始到结尾顺风顺水，经过自身的努力、贵人的帮助和"金手指"好运气，故事主角能克服各种障碍取得成功。从《金枝欲孽》《甄嬛传》到《延禧攻略》，大热的宫斗剧让观众感到精彩，观众看着魏璎珞一路报仇，就能简单地"出口气爽一下"[1]。而观众对于"爽"的追求，则与当下日益增加的社会压力不无关系。《延禧攻略》恰恰是抓住了当下人们渴望宣泄情绪的心理，通过营造"爽文"效果而引发广泛的共鸣。

如果说取得电视剧发行许可证的《延禧攻略》是披着电视剧外衣的网剧，那么《如懿传》就是披着网剧外衣的电视剧。首先，《如懿传》本就是为传统电视平台量身打造的产品，受政策调整才被迫在网络首播。其次，《如懿传》和《甄嬛传》的编剧同为一人，使得《如懿传》延续了中国清宫戏厚重大气的调性，强调历史真实与普遍的叙事规则。很长一段时间里，戏说剧、穿越剧、玄幻剧等大行其道形成一种风潮，造成一个理性求索让位于感官享乐和游戏冲动的影视文化空间，即使一些戏仿剧具有现代社会的文化符号，亦是"现代"殖民"历史"的产物。《如懿传》重新巩固了古装剧旗下清宫剧类型化的表现方式，如懿与《甄嬛传》中的甄嬛不同，因为她自始至终都对皇上有情，也与《延禧攻略》中的魏璎珞不同，她与乾隆少时便相识相知相爱。宫斗剧饱受诟病的皇家婚姻中的心怀鬼胎、算计讨好等错误导向都被淡化，如懿追求

[1] 王小笨、木村拓周：《于正攻略》，北方公园NorthPark 2018年8月30日（https://www.huxiu.com/article/260341.html）。

的是"情深义重、两心相许"的情感,虽然少时也受到男人三妻四妾等封建思想的浸染,但随着接触更多新的观念思想,比如西洋画师郎世宁提到的一夫一妻制,她最终无法忍受乾隆在情感上的荒唐与漠视,选择了"断发为祭"。一方面,通过如懿的观念和性格变化与现代婚姻观遥相呼应,控诉了封建婚姻制度中泯灭人性的部分。另一方面,与其说如懿"断发"被废后,不如说如懿主动与乾隆决裂。在清朝,女子断发有三种含义:看破红尘、丈夫去世、国丧之世,同时头发也有情感的象征意义,所以才有结发夫妻的说法。在古代,唯有男子可以任意休弃自己的发妻,而女性却不能轻易请离。剧中如懿亲手将这缕青丝斩下就如同现代话语中的离婚,意味着如懿如现代女性一样具有反抗男权/夫权的勇气,不仅是对帝王婚姻的控诉,更是现代价值观在封建社会场域中形成了戏剧性的冲突。在等级森严的后宫中,如懿的爱情观和婚姻观,注定她的结局将不可避免地走向悲剧。

但是,劳拉·穆尔维在《视觉快感和叙事电影》中指出:"在一个由性别不平衡所安排的世界中,看的快感分裂为主动的/男性和被动的/女性。起决定性作用的男人的眼光把他的幻想投射到照此风格化的女人形体上。女人在她们那传统的裸露癖角色中同时被人看和被展示,她们的外貌被编码成强烈的视觉和色情感染力,从而能够把她们说成是具有被看性的内涵。"[1]宫斗剧中的女性,潜含着三重被"看"的语境:其一,女性彼此的互看。由于宫斗的本质是取悦皇帝,后宫妃嫔围绕皇帝为代表的男性群体互相斗争,因此女性之间会互相打量,实质就是以男性的目光互相打量,以男权文化在她们思想意识形态中的标准去打量斗争中的对方。后宫女性在这种彼此的打量中异化为男性权力视野下性的"奇观"。其二,皇帝的男性视野的看。从叙事的视角来看,宫斗剧中皇帝的视角往往是全知视角,皇帝对后宫嫔妃们的一颦一笑所包含的意味无所不知甚至加以利用,宫斗剧迎合与满足皇帝这一后宫中唯一男性的充满欲望的凝视的目的十分明显,或者说,这会导致她们存在的意义和价值仅仅在于让皇帝心中激发宠幸的关注与感情,而女性自身的存在则显然毫不重要。其三,观众带有强烈窥视色彩的看。后宫作为皇帝的禁区,平常人家显然是无缘入内的。作为远离当代的历史,对历史上后宫女性的窥视,使现代观众产生强烈的好奇感,因此,尽管《延禧攻略》《如

[1] 张红军编:《电影与新方法》,北京:中国广播电视出版社1992年版,第212页。

懿传》力图在宫斗剧的文本中潜含女性主义的诉求,但是宫斗剧本身的叙事特征,决定了它只能将女性的身体奇观与剧作叙事相结合,剧作中的妃嫔们在承受着帝王占有欲的目光的同时,还迎合着观众的充满窥视欲望的凝视,满足和抚慰了观众的意淫与想象。

与此同时,宫斗剧作为大众传播所制造出来的拟态环境,女主人公"打怪升级"、实现底层突破的叙事模式营造出"超现实的幻象",利用现实社会的职场斗争与宫斗场域对受众实现收视与变现的合谋,以虚幻的历史宫斗戏投射现实社会的问题。这固然在一定程度上迎合了观众的现实想象和窥视欲望,但宫斗剧所潜含的厚黑学和"他人即地狱"的价值倾向,通过电视媒介的广泛传播,所建构的虚拟后宫景象很容易使观众沉迷其中,将观看宫斗剧所获得的虚拟斗争印象投射到自己的生存环境当中,人为地去揣测周围的人或事,增加焦虑感,让虚构的宫斗剧影响现实生活。这些负面影响也必须引起重视。

三

谍战剧可以说是发展最为成熟的中国电视剧类型,先后涌现出了《暗算》《潜伏》《悬崖》《伪装者》《风筝》等优秀作品。

2018年热播的《和平饭店》,在谍战剧的叙事上又有了新的突破。剧作聚焦于东北一家国际饭店的封闭空间,将1935年的一系列历史事件巧妙地串联起来,用虚构的故事来影射真实的历史。在和平饭店的住客中,有日、德、美、苏、中等多国势力代表。中共党员南门瑛与土匪二当家王大顶本是两个毫不相干的陌生人,但南门瑛需要一个假丈夫来躲避日满方在和平饭店内的搜查,两人由此产生交集。正当两人在房间内相互试探时,却意外碰上手中握有重要胶卷的文编辑,而他就是日满方在和平饭店内搜查的主要对象。为了将文编辑顺利送出饭店,南门瑛动用了地下党隐藏最深的情报人员"钉子",同时也是她的丈夫唐凌。然而这卷胶卷却将多方势力裹挟在一起。因为在和平饭店内,法国情报贩子内尔纳手里同样有一卷胶卷,其中拍摄的内容与南京国民政府的政治献金计划有关。由此,与政治献金相关的广州翻戏党陈氏兄弟、南

京国民政府亲日派代表陆黛玲、美方人员瑞恩和乔治白,以及苏方人员巴布洛夫和瓦莲蒂娜夫妇,全部被卷入日满方的调查之中,原本互不相关的各方人员由于日满方对饭店的封锁而产生了交集。另一方面,日满方警长窦仕骁对王大顶与南门瑛两人的夫妻身份存有疑虑,意欲从两人的互动细节中找出破绽,进而将和平饭店外部王大顶的老相好刘金花、妹妹王大花等人牵扯入内。

很显然,《和平饭店》在有限的封闭空间中,在为期十天的封锁期内,通过激化人物间的矛盾,被变相软禁的各方不断以合作或对抗的方式与他人发生联系。就在彼此合作与对抗的过程中,话语主导权也在不同人物的手中进行转移,人际关系错综复杂,丝丝入扣,产生了强烈的戏剧效果。此外,剧作巧妙地通过来自各国的人物关系的设置,以小见大,在有限的封闭空间内折射出广袤的世界风云。

老舍在谈及《茶馆》的创作时曾说:"茶馆是三教九流会面处,可以容纳各色人等,一个大茶馆就是一个小社会。"他正是将"老北京大茶馆"这个非常具有典型性的环境作为创作舞台,将老北京人民生活中的点滴日常都汇聚于此,才成就了一部经典的文学作品。《正阳门下小女人》的场景设置也有着异曲同工之妙,一切都是从北京大前门底下的一个小酒馆开始的。正如剧中台词所说:"小酒馆,天下事,历朝历代都如此。"会聚了南来北往宾客的小酒馆里从来不缺故事。蹬三轮的、拉洋车的、扛货的、拉煤的都在小酒馆里粉墨登场,它迎来送往,见证了人间百态,是最有烟火味儿的所在。而小酒馆里三教九流的市井人生,实际上也见证了时代的发展变迁。《正阳门下小女人》既是徐慧真一个女人的史诗,更是通过小酒馆的起起落落映射了大时代的波澜壮阔。这部剧视野宏大,但落笔又很细腻,把小酒馆老板娘徐慧真在风起云涌的时代变化中成家、创业的故事刻画得波澜壮阔又深刻感人。两代人之间的情感纠缠更构筑起立体、多维的叙事空间,对于主流文化、传统文化、大众文化、现代意识的拓展与延伸,体现出剧作的探索性与反思性。

《正阳门下小女人》与《娘道》题材相似,播出时间也接近,难免会引发观众的比较和讨论。但是,《娘道》的高热度、低口碑却无意中为《正阳门下小女人》带来了不少关注。在豆瓣平台上,《正阳门下小女人》获得了7.7分的高分,而《娘道》仅获得了2.5分。尤其值得警惕的是,《娘道》高收视率下所兜售的价值观存在严重偏颇。有评论认为,《娘道》在叙述中物化女性,信奉三从四德、男人是天、女人只

是传宗接代的工具、母亲必须为儿女牺牲一切、生儿子是光荣的使命等封建教条，遭到了众多的争议与批评。

都市情感剧是近年来引发高关注度的中国电视剧叙事类型，诸如《蜗居》《虎妈猫爸》《我的前半生》等都在国内引发了巨大的反响与争议。

2018年2月28日，东方卫视、北京卫视首播《美好生活》，对都市情感剧的伦理化叙事探索值得关注。《美好生活》中男主人公徐天出场时是一个典型的"问题中年"，先是在美国创业失败，继而遭遇妻子出轨而不得不离婚回国，结果刚抵机场，就因心脏病突发而被送到医院抢救。通过"换心"，命运得以重启，由此展开了一段光怪陆离的人生旅程。很显然，《美好生活》把目标锁定在中年海归身上，却将其光环褪尽，以独特的视角展现了经过半生奋斗，在事业、婚姻、身体均陷入困境的中年人，由"换心"引发的一段情感生活的悲欢离合和家庭伦理的重构裂变。

有学者认为："以家庭伦理剧为例，该类创作可以说是改革开放以来影响最大的一个电视剧类型，但近年来却出现日渐为都市情感剧所代替的趋势。"[1] 究其原因，则是随着社会的发展及城镇化进程，尤其是1978年以来严格执行的计划生育政策的影响，农耕时代的传统大家庭生活逐步退出历史舞台，因此"以大家庭生活、人生命运为主要内容的家庭伦理剧也就自然而然地让位于表现年轻人爱情、人生奋斗历程的都市情感剧"[2]。具体而言，在人物关系设置上，都市情感剧基本上都聚焦于青年男女的情感纠葛；剧作改变了家庭伦理剧的常规套路，大胆采用"无父一代"人物关系模式，以此契合都市青年生活的现状。这种"无父"模式并不意味着父辈的完全缺失，而是相较于以往的都市情感类剧作，父辈不再是权威的符号，更不是构成戏剧冲突的矛盾点。但值得注意的是，《美好生活》虽然沿用了都市情感剧的叙事套路，其叙事重心却不在于男女情感的纠葛，而是执着于探索男女情感纠葛背后的生活伦理。剧作中固然也有所谓的"小三""出轨"和"忘年恋"等热点话题，但并没有热衷于渲染这种不伦之恋，而是执着于探讨其中的人性挣扎和伦理撕裂的隐痛。耐人寻味的是，剧作中主人公面对事业的落魄、身体的疾病、妻子的出轨、爱人而不得等人生困境，尽管

[1] 戴清：《剧变之思》，北京：北京十月文艺出版社2017年版，第35页。
[2] 同上书，第36页。

也陷入痛苦与徘徊,却依然没有放弃对生活的热爱。面对妻子出轨,他选择自己净身出户;面对恋人另有所爱,当他获悉对方男友在美国入狱,不顾自己的心脏隐患,毅然重新回到美国,救出恋人的男友。《美好生活》中所呈现的都市生活,虽然充满了不堪与沉沦,但是在主人公善意和温暖的行动中,却闪烁着美好的诗意,恰如罗曼·罗兰所说:"世上只有一种英雄主义,就是在认清生活真相之后,依然热爱生活。"

2018年
中国影响力电视剧分析　案例一

《大江大河》
Like a Flowing River

一、剧目基本信息

类型：当代、年代剧

集数：47 集

首播时间：2018 年 12 月 10 日—2019 年 1 月 4 日（东方卫视、北京卫视）

收视率：东方卫视 0.873%，北京卫视 1.262%

网络平台：腾讯视频、爱奇艺、优酷视频

二、剧目主创与宣发信息

出品：上海广播电视台、东阳正午阳光影视有限公司、SMG 尚世影业

制片：侯鸿亮

执行制片人：李纪山

制作顾问：孙墨龙

导演：孔笙、黄伟

编剧：袁克平、唐尧

主演：王凯、杨烁、董子健、童瑶、周放、赵达

摄影：雷鸣

剪辑：刘弋嘉

灯光：曹学中

录音：胡伟

美术：邵昌勇

美术顾问：王火

服装：段晓丽、李威

造型设计：高斌

作曲：董颖达

原著：阿耐

三、剧目获奖信息

2018 年 3 月 13 日，获中国电视剧品质盛典年度最受期待作品奖。

2018 年 5 月 17 日，片方发布首款先导片段。随后，该剧被列入国家广播电视总局 2018—2022 年百部重点电视剧目录。

历史转型期的宏大书写与全景描绘

——《大江大河》分析

2018年作为改革开放40周年的一个重要时间节点，涌现了大批献礼剧，都或多或少地回忆和描摹了那段峥嵘岁月，但它们在情节、人物、细节、环境等方面的塑造参差不齐，引起的社会反响也不尽相同。《大江大河》成为一匹"黑马"杀出重围，赢得了收视和口碑的双丰收，一跃成为该类题材的佼佼者。这主要得益于演员精湛的表演，以及主创人员在整个电视剧行业浮躁、快节奏、商业化明显的大环境下不急功近利、坚持专业水准的制作态度。

《大江大河》于2018年底在东方卫视和北京卫视开播，在线播放平台有腾讯视频、爱奇艺、优酷视频，并获得2018年中国电视剧品质盛典年度最受期待作品奖。该剧对改革开放前十年的历史转型期进行了宏大书写与全景描绘，给观众展现了一幅波澜壮阔的历史画卷。全剧共47集，在现实意义、艺术价值、美学价值、传播启示、传播效果等方面都对后来的主旋律精品电视剧的制作与传播提供了多方面的启示。

具体来说，在现实意义方面，《大江大河》在一定程度上对农村题材电视剧有所突破，通过对1982年至1992年改革开放历史转型期的片段性回顾，以宋运辉、雷东宝、杨巡三人作为典型人物来映射国有经济、集体经济、个体经济三种经济形态，由此引发改革开放大潮中人与社会变革关系的探讨，并对诸多社会问题进行了集中审视。

在艺术价值方面，该剧在叙事上以改革开放为主线，围绕三个代表人物展开叙事，以女性角色的中断或转接带来后续的叙事悬念。人物塑造摆脱了简单的二元对立模式，从人物性格、人物关系、人物价值三方面进行了立体塑造。而选择平凡人物来书写改革开放的宏大叙事，则体现了该剧的史诗性质。

在美学价值方面，该剧展现了对现实主义的深刻认知。该剧对中国乡土文化与现代文化的碰撞、对乡土文化精髓的追寻，体现出一定的美学期待。以宋运萍为代表的女性角色，展现了女性悲剧感所带来的美学意味。该剧由同名小说改编而来，由于对小说与影视剧的审美判断标准不一，电视剧考验的是编创人员的再创造能力，因此有必要对影视改编带来的审美价值进行分析。

在传播启示方面，首先，对该剧的基础播出情况进行描述，传播的重点在于改革浪潮中人物的状态与命运的展现。其次，紧扣改革开放这一主题，专注于献礼剧的打造。最后，当文字表达转换为影像表达时，该小说的"IP"得以开发，并取得了不错的传播效果。

在社会传播效果方面，该剧改变了观众对农民和农村生活的刻板印象。通过平凡人物展现改革的宏大潮流，使作品更接地气，增强了年轻观众的代入感，实现了年代剧的代际跨越。同时，该剧不断制造话题，传播主流意识形态，对"改革开放大潮中，人将何去何从"这一论题展开讨论，进一步实现了传递社会主流价值观、弘扬社会主旋律的目的。

这五个方面的分析，为《大江大河》成为2018年度最具影响力的电视剧提供了有力的依据，为献礼剧进行价值引导和价值深化机制的研究提供了思考。

一、《大江大河》的现实意义

（一）农村题材电视剧的"新"突破

《大江大河》中涉及中国乡村文化的嬗变，剧中不少人物徘徊在农村与城镇之间。小雷家村是典型的农村场景，雷东宝作为农村改革开放的典型代表，与农村的关系不言而喻。宋运辉姐弟与以雷东宝为代表的小雷家村联系密切。宋运萍嫁给雷东宝，在小雷家村生活；宋运辉下乡到农村养猪，度过青春岁月，后来为小雷家村的发展献计献策。这些无不说明中国乡村的巨变，《大江大河》也以此为背景展开叙述。因此《大江大河》是典型的农村剧，以农村剧的创作成就和艺术审美去评价该剧是有一定的合理性的。

改革开放涉及社会各个层面，是中国社会转型的契机，是中国步入现代社会的起点。然而仅仅以农村剧的评价标准来评价该剧则缺乏一定的辩证性。

该剧对于农村题材电视剧有很大的突破。第一，表现在乡土文化与都市文化的碰撞上，代表人物是宋运辉。他身为城镇居民，被迫下乡养猪待在农村。从城市到农村，他既有城市文明的烙印，是讲理、讲法的文化知识分子形象，又不得不面对农村的落后、愚昧和无知。在上大学之前，他的人生就是在乡土文化和都市文化的碰撞中艰难生存。第二，表现在农耕文明与现代文明的冲突，代表人物是雷东宝。雷东宝生于农村，虽在部队待过几年，但身上仍有农耕文明的烙印。他一心一意发展农村，但随着他带领农民发家致富，现代文明的束缚却限制了他前进的脚步。例如，现代文明对环境保护的要求与他开办养猪场导致环境污染之间的矛盾、他开办的砖厂所制定的人员管理制度与农村人的均富心理之间的矛盾，都体现了现代文明和农耕文明的冲突。第三，表现在东西文化的交汇，代表人物为宋运辉与他的学生梁思申。梁思申从调皮捣蛋、对抗老师，到在老师的建议下出国留学成才便体现了这一点。当宋运辉在化工厂中遇到技术难题时，梁思申寄回重要的外文技术资料供他参考，使宋运辉时刻保持着对西方技术的前沿认知，助力他成为国企中具有与时俱进精神的技术精英。作为一部农村主题的电视剧，在乡土文化与都市文化的碰撞中，在现代文明与农耕文明的冲突中，在东西文化的交汇处，不难看出该剧对农村题材电视剧的突破。

（二）1982—1992年历史转型期的片段性回顾

孙宝国在文章[1]中指出，农村题材电视剧存在相对数量偏少、总体质量不高、地域分布失衡、审美内涵不足、播出渠道不畅、农民作家匮乏等不尽如人意之处，同时也指出了农村电视剧容易引发观众共鸣、对故土家乡和国家民族有着深切情愫等优势，认为该题材电视剧可以从政治、社会和文化三重视阈进行解读研究。

虽然该剧是从1978年恢复高考开始叙述的，但主要情节是对1982年至1992年的历史进行片段性展现。它展现了对于现实主义传统的回归，截取了这段历史时期的

[1] 孙宝国：《成绩斐然 困惑犹在 前路可期——新时期以来农村题材电视剧创作扫描》，《中国电视》2017年第9期。

特殊背景，由此展开现实情境下历史和现实对中国国民文化心理的影响与审视。这一历史阶段是改革开放政策提出后较为突出的十年，既是特殊的年代，也是前所未有的转型时期。中国现实社会的转型和国民生活中的困惑、矛盾、冲突相互纠缠在一起，在该剧中有着集中呈现。编剧在阿耐同名小说的基础上进行改编，以极强的艺术观念和内容上高扬主旋律的自我规范，探索了农村经济、集体经济、国有经济中深层的社会结构问题；用个体直接而鲜活的生命体验全景式展示了整个时代的风貌。对这段历史的展现，意味着在新的历史语境中塑造了中国社会各阶层在面对改革开放政策时的真实反应，是在现实主义描绘的基础上以理想主义的方式进行的艺术呈现。

（三）三种代表性经济形态的映射

"剧中几乎所有人物，以及观众自己都不得不被放到他这面镜子或眼光的映照下自我审视。"[1]《大江大河》制片人侯鸿亮在访谈中曾提到，宋运辉、雷东宝、杨巡三人是真正的时代英雄，是分属不同经济类型的三种不同的精英，并且认为该剧是史诗性的，力图还原那段真实的历史。

王一川评价《大江大河》这部电视剧，认为"它是一部以电视剧样式书写的，以三个男人命运为核心的三棱镜式的中国社会改革开放时代史，同时向观众释放出社会改革深层的色彩斑斓的画卷"[2]，它以宋运辉、雷东宝、杨巡三位男性不同的人生轨迹以及所代表的国有经济、集体经济、个体经济的变迁史为主线，立体展现出开阔的历史画卷。同时展现了积极的变革史观，主要表现为三位主人公均得到良好的机遇并改变了命运。宋运辉遇上恢复高考的好时机，雷东宝遇上改革开放政策的放宽及土地政策的变化，杨巡则得到了市场经济轰轰烈烈开展的机遇。在时代的大潮中，《大江大河》中的主人公们在获得机遇的同时也接受着洗礼。例如，宋运辉进入金州化工厂之后要面对复杂的人事关系和对技术的不同见解；粗犷豪爽、想干就干的雷东宝屡屡遭遇村民畏首畏尾的犹豫心态的阻挠；杨巡被骗，女友出走，电器市场一度被砸，生意一落千丈，只能破釜沉舟。其中最值得一提的是，杨巡是个体经济的缩影，从挑扁担卖馒

[1]　王一川：《电视剧〈大江大河〉：改革开放时代的一面三棱镜》，《文艺报》2019年1月9日。
[2]　同上。

图 1 三个典型人物是三种经济形态的映射

头,再到收电线开电器市场,剧中呈现出一个四处奔波、经受风吹日晒的创业者形象,验证了"他做过很多事情,不断被击倒,不断站起来,他是一个完整的成长弧线"这句评价。然而庆幸的是,在历史浪潮中他们凭借个人身上独特的气质或性格走在了时代的前列。(见图 1)

宋运辉、雷东宝、杨巡映射的分别是国有经济、集体经济、个体经济三种代表性的经济形态,多种经济形态的出现是对原有计划经济体制的突破,也体现了改革开放初期的政策放松,让更多的人投入到国家建设中来,轰轰烈烈的经济大潮从此展开。

(四)引发改革开放大潮中人与社会变革关系的探讨

改革开放这一政策刚开始的时候,社会中的个体与该政策的关系颇为复杂,这是因为一项改革措施在不同的人群中产生了不一样的心理震荡,从而引发行为上的转变。

首先,人与社会改革的关系表现为社会中的个人拒绝还是接受改革开放政策。改革必定会暂时损害部分人的既得利益,因此这一部分人刚开始的态度表现为抗拒。剧中人物老猢狲就是这样一个例子,在改革开放之前他颇有点小权力,在政策的理解和实施上较为死板;某些时候会接受贿赂,面对群众提出的问题态度较为恶劣。这主要体现在他极力反对宋运萍姐弟上大学,以及在雷东宝实行改革的过程中从中作梗,怂恿他人偷取账本并烧掉,意图陷害雷东宝账目不清、贪污受贿,从而阻碍小雷家村的

改革进程。他基本上采取拒绝的态度，在村民的集体讨伐下才不得已掩藏起来。与此相反，一部分人体现出拥抱政策的极大热情。在贫困至极的小雷家村的村民看来，改革开放是人们心甘情愿接受的政策。虽然也会有犹豫不决，但是改变才能带来希望，因此他们对新政策的拥抱是出于自身真实的境况。另外，像宋运辉这样的知识分子了解政策根源，并享受到改革开放的好处，如恢复高考上了大学、国企改革展现技术优势等，他们对改革开放政策的拥护是发自真心的。对于改革中出现的问题，他们会以客观冷静的态度去面对并积极解决问题。拒绝或接受仅仅是表现出来的态度，在过程中随时发生着变化。不可否认的是，当一项改革显示出巨大的生机和活力时，人们对政策的态度会发生转变，其表现就是去适应这样的环境并在这样的环境中创造价值。

其次，人与社会改革的关系表现为对自身境况的认知影响着对社会改革的态度。以主人公杨巡来说，他对自身的家庭情况、文化知识水平，以及改革中人们的需求、所追求的目标等都有很强的认知。在家庭情况方面，他的母亲带着众多兄弟姐妹艰苦生活，而他身为长子不得不承担起长兄如父的家庭责任，改善自家的经济状况成为他承担家庭责任的基础，激发他走南闯北寻求商机。在文化知识水平上，他深知文化知识的重要，面对上过大学的宋运辉满脸崇拜，面对不想上学的弟弟语重心长。平时工作中他也坚持学习，深知改革浪潮中知识分子的重要性，了解政策对他的生意影响颇大，认识到个体经济在逐步摆脱计划经济的过程中产生的困惑急需知识文化的解读。此外，他对改革开放过程中人们的需求理解得非常透彻。最开始他用"馒头换鸡蛋"，因为他了解城市人需要土鸡蛋改善生活，也了解农村人愿意用鸡蛋换白面馒头；他的做法既满足了双方的需求，也可以从中赚取差价。随后他走南闯北什么都干，当他了解到基础设施建设需要大量的线缆，便在电器市场上做起了线缆的生意。当电器市场遭遇假货危机时，他认识到人们对高质量商品的需求，破釜沉舟，焚烧假货，以重新获得人们的认可，并以诚信开拓了市场。在追求的目标方面，他从刚开始努力改善自身和家庭的经济条件，到后期渴望做一番事业（承包一个大的电器市场，通俗地说，就是实现个体经济的规模化发展），目标明确，行动力积极强劲。正是因为对自身各个层面都有明确的认知，才造就了人们在改革开放过程中的表现和行动力。（见图2）

最后，人与社会改革的关系表现为对改革大环境的认识。以宋运辉为例，他的知识分子身份让他对改革开放政策的方方面面理解得更为深入，善于对权威性媒体《人

图 2 个体经济的代表人物杨巡

民日报》的内容进行深度解读。"关于 1978 年高考,招生主要看两条,一是重在本人表现,二是择优录取。不管家庭出身如何,只要爱党、爱国家,本人遵纪守法就行。各级领导要支持年轻人报考大学,在政治审查中,要重在本人表现,为建设四个现代化选拔优秀人才,这是关系到我国千秋万代的大事。"这是《大江大河》第一集中宋运辉为了争取上大学的机会,在政府门前一遍遍大声朗读的《人民日报》的社论内容。(见图 3)宋运辉向雷东宝解读家庭联产承包责任制,直接激发了雷东宝对土地改革的认知和热情并迅速付诸行动。面对小雷家村改革开放过程中遇到的问题,他起到了"军师诸葛亮"的作用,如建议小雷家村在发展过程中纳入考察制度、按劳分配、注意发展中的环境污染问题等。剧中他以一个平凡人物的视角,观察着改革开放过程中农村、国企、城市的发展;及时了解政策动向,面对发展问题献计献策。而其性格又决定了他为人正直、处事隐忍,不断以技术为武器,走在工业改革的前列。在他身上,观众看到了改革开放较为完整的图景,既有问题与阻力,也有发展与前景。

(五)对诸多社会问题的集中审视

社会问题指社会关系失调,影响社会成员的共同生活,破坏社会正常活动,妨碍社会协调发展的社会现象。它是由价值、规范和利益冲突引起的,既是需要实际解决

图 3　宋运辉为上大学在政府门口朗读《人民日报》社论

的现实状况,也是社会的实际状态与大众期待之间的差距体现。从具体的表现形式上划分,社会问题包括生态环境问题、劳动就业问题、养老问题、诚信问题、贫困问题、教育问题、家庭问题等,它们往往与政治、经济、文化、日常生活联系在一起,产生的历史条件和地区差异也会影响问题的程度和应该采取的办法。社会问题在各个时代反映的内容各不相同,在改革开放初期,很多做法都是摸着石头过河。转型期的种种问题相继出现,《大江大河》中对这些问题加以反映与审视,并没有一味地唱改革开放的赞歌。

例如,生态环境问题,突出表现为生态破坏、环境污染严重,是社会运行和发展的重大障碍。宋运辉预测未来社会问题的主要矛盾将集中在生态环境上,如果不及早解决,将给社会带来巨大的破坏,甚至是全球性的、毁灭性的破坏。剧中雷东宝年产几千头猪的养猪场产生的污水没有进行处理,附近村民怨声载道;开办电缆厂时又没有注意重金属的危害,直接排放,导致下游寸草不生,民众喝水都成了问题。建设现代化企业或工业常常会走这样的弯路,主要原因是意识不够、过于追求效益而忽略环保等。剧中展现了县级领导、改革者本人对这一问题的重视,并积极寻求解决办法。养猪场的环境问题,通过建设沼气池、鼓励村民使用沼气得以解决;电缆厂引发的生态问题,则通过及时从大城市请来技术专家进行排污设施改造而得到疏解。

例如，劳动就业问题源于劳动力与生产资料的比例关系失调。这种失调在不同社会、不同地区的表现形式不同。但它作为社会问题，主要指人口增长与经济发展缓慢或停滞所形成的矛盾冲突，从而造成劳动人口失业或待业现象，包括就业不充分、从业人员冗余严重、劳动生产率低下、就业及待业人员素质低下等问题。就业问题的社会后果，一方面妨碍了人民生活水平的提高，从而诱发社会动荡及社会犯罪；另一方面，也不利于社会经济的协调发展，进而威胁整个社会结构的稳定性。剧中三种经济形态所对应的三个典型人物或多或少都存在对劳动就业问题的折射。例如，宋运辉大学毕业时一心想进金州化工厂，从专业对口和个人成绩上看，他都是很好的人选，然而最后是虞山卿得到了这份工作；如果不是姐夫雷东宝对上级领导提及此事，宋运辉跟金州化工厂便只能擦肩而过，也就没有后续的经历了。而杨巡因为读书少又需要赚钱养家，在工作方面吃尽苦头，最后只好变成个体户自力更生。两人的选择都有转型时期劳动就业过程中对人情世故、自身境遇、国家政策的折射。但是，剧中碰到劳动就业问题最多的还是雷东宝。小雷家村非常贫困，因为土地政策没有放开，剩余了大量的劳动力。在办砖厂时，基于规模和人心意愿，雷东宝确定了人数；当砖厂效益渐好时，其他村民想加入都被拒绝了，由此对雷东宝造成误解。当养猪场搞承包时，有村民私下找雷东宝说想承包，雷东宝考虑到村民的就业问题，同意了以个人承包为主、集体劳动为辅的模式来扩大养猪场的规模。当完成电缆厂的收购时，村民由于学历低、学习新技术困难，雷东宝请来城市里的专家教授仍难以解决就业者的水平问题。这些都反映了不论是城市还是农村，不论是时代精英还是普通人，都得面对就业的诸多问题。

又如养老问题。这是随着60岁及60岁以上人口比例的增大，影响社会生产和人们生活的大问题。人口老龄化给社会、政治、经济带来一系列的影响和问题，它要求对社会生产、消费、分配、投资、社会保障及福利、城乡规划等都要做出相应的调整。剧中雷东宝的砖厂在开办起来后收入增长，给村里的老人们每月发养老钱，受到村民的拥护；而砖厂遇到困难时，老人们则担心养老钱没有保障而去堵雷东宝讨说法。这不能不说是农村养老问题的缩影，单纯依靠儿女养老已经不太现实，需要社会各个层面做出调整。如增加老人子女的就业岗位、每月发放一定金额的钱款、社会福利的补充、加大对农村集体经济的扶持力度等。该剧也告诉我们，这是一个系统工程，是需要全社会齐心协力才能解决的事情。

再如诚信问题。诚信作为社会主义核心价值观的内涵之一，主要针对的是现今社会中诚信问题尤为突出、人与人之间的信任岌岌可危的现象。这一点在剧中最突出的表现是杨巡在遭受假电缆事件的牵连后几乎倾家荡产，所在电器市场被愤怒的顾客打砸破坏，人也受到重伤，女友离他而去，种种经历使他对假货恨之入骨。于是，他在明知电器市场里还有人卖假货的情况下，当众焚烧了所有的假货以示诚信经营的决心，甚至遭到卖假货的同行的围堵谩骂。"不卖假货就不能好好做生意吗？"这句话让同行沉默了，也意味着他们认可了杨巡的做法。这起因不守诚信而引发的事件，挑战了杨巡与雷东宝的电缆厂之间的信任、杨巡与同行之间的信任、杨巡与其他进货商家之间的信任等。不难看出，一个环节的信任出了问题，随之而来的一系列环节都将产生危机。

上述列举的生态环境问题、劳动就业问题、养老问题、诚信问题，都表现在社会转型期，在剧中都有相应的展现，并以积极的姿态进行了审视。改革开放意味着对内改革、对外开放，就是在坚持社会主义制度的前提下，自觉地调整和改革生产关系同生产力、上层建筑同经济基础之间不相应的方面和环节，促进生产力的发展和各项事业的全面进步，更好地实现广大人民群众的根本利益。《大江大河》带着批判与建构的视角，对改善生产力和生产关系、经济基础和上层建筑的双重关系进行了展现和审视。作为献礼剧，这是难能可贵的。

二、《大江大河》的艺术价值

（一）以改革开放为主线，围绕三个代表人物展开叙事

《大江大河》以改革开放 40 周年为底色，进行了史诗般宏大的描写。改革开放涉及中国历史进程的诸多重大事件，改革浪潮席卷每一个个体、每一个组织、每一个阶层。第一集中男主人公宋运辉为了争取上大学的机会，到政府门前背诵《人民日报》关于各级政府支持青年报考大学的社论。齐伟将宋运辉的人生概括为"源于天资，难于身

图 4 满足观众对 20 世纪 70 年代末知识分子想象的宋运辉

份,得于隐忍,成于坚定"[1],认为该形象满足了观众对 20 世纪 70 年代末知识分子的基本想象。(见图 4)宋运辉每次在动荡时期所做的选择,都体现了其性格的复杂性。雷东宝知晓政策后,一心一意改变小雷家村的贫穷状况,走在政策前面,带领小雷家村的村民进行包产到户,完成土地改革,还通过办砖厂、电缆厂、养猪场带领村民发家致富。其间支持雷东宝改革的陈平原县长离任,妻子宋运萍意外身亡。失去政策与情感双重支持的雷东宝一时间陷入人生的绝境。幸运的是,雷东宝继续保持改革的初衷,在情感上也未随意接受他人。(见图 5)剧中另一代表人物杨巡,出场时身材瘦小,正在从事馒头换鸡蛋的小本买卖。随后一个人闯东北做生意,有了本钱后回到家乡,成为卖线缆的个体户。贫穷和家中兄长的标签,让他不断地在夹缝中寻求生机和出路。在电器市场假货事件后,他当众焚烧全部假货,体现了诚信为本的经营理念。该剧塑造的这三个主要人物形象,背后展示的是改革开放过程中的历史变迁。历史上的每一天都在发生着不平常的故事。他们在改革开放浪潮的挫折中成长,影响着身边的人,在面对新问题和新挑战时,勇于突破性格的缺陷,完成了自我在社会浪潮中的蜕变。

[1] 齐伟:《〈大江大河〉:时代弄潮儿的三副面孔》,中国文艺评论网 2018 年 12 月 24 日(http://www.zgwypl.com/show-210-39255-1.html)。

图 5 锐意改革的雷东宝

不难看出,该剧以改革开放为主线,围绕三个代表人物在其中的起起伏伏展开叙事。在叙事节奏的把握上,每集都有特别突出的点,由此引发观众的期待。三个代表人物身上所发生的事件跟随时间节点依次出现,又因为人物之间的关系交叉带来新的碰撞,实现了对于改革开放转型时期的全景描绘。

(二)女性角色的"中断设置"带来叙事悬念

女性角色的"中断设置",并不是指女性角色在剧中的身份被掩盖了,而是特指影响全剧的女性角色宋运萍的意外身亡,给观众造成女性角色突然被中断的感觉。这也导致后期出现的其他女性形象,处处被拿来与宋运萍作比较。这种角色设置上的先扬后抑,为观众带来了叙事悬念。

首先,女性角色偏少是该剧的特点。剧中的三个典型人物均为男性,女性不是剧情的主导,更多的是担任配角:一是充当三个典型人物在改革浪潮中的情感陪伴角色,二是充当事业进程中的陪伴者角色。对此编剧袁克平也有一些遗憾:"我看了片子,几个演员演得非常不错。很可惜这是一部以男人为主的戏,女演员的戏少了点,出来

图 6 失去上大学机会的宋运萍去安云大学看望弟弟

一下就走了，我本来觉得这样可以，但这样的笔墨不能把每一名女性都写到极致。"[1]这说明编剧也意识到这一问题，女性形象出现的时间较短，无法撼动三个典型人物围绕改革开放进行的主线，宋运萍这一角色的中断也就在情理之中了。

其次，宋运萍过于完美的人物设定也会对叙事产生爆发点。"她是宋运辉最依赖、最亲近的姐姐，是父母最懂事、最贴心的大女儿，是雷东宝最得力、最温柔的贤内助，是婆婆最贤惠、最宽容的儿媳。"[2]她也被观众誉为"白月光"，正因为如此，当她因意外去世时，致使观众的情绪达到顶点。主要女性角色的中断，让观众对于接下来的雷东宝的感情生活产生悬念。比较是人类常用的逻辑，后期出现的程开颜、韦春红等女性角色，均被宋运萍至善至美的品性掩盖了，显得黯淡无光。从叙事层面来说，宋运萍这一人物在最关键的时候离开，深刻影响了她身边的人面对社会转型时期各种变化的态度。（见图 6）

最后，丈夫雷东宝和弟弟宋运辉对宋运萍的态度贯穿始终，也不失为另一条女性

[1] 刘汇平：《专访〈大江大河〉编剧袁克平：创作时几度痛哭流涕》，凤凰网 2018 年 12 月 20 日（http://ent.ifeng.com/a/20181220/43154384_0.shtml）。

[2] 张思思：《导演孔笙、黄伟：怀着致敬的心情拍》，河北新闻网 2019 年 1 月 4 日（http://yzdsb.hebnews.cn/pad/paper/c/201901/04/c116340.html）。

角色串联起全剧情感的线索。雷东宝在宋运萍去世时表现出的绝望无助的感觉看哭了众多观众，被称为"绝望到虚脱"，而宋运辉在面对姐姐去世时却是隐忍而克制的。对于宋运萍这一角色，演员童瑶认为她虽然外表温柔，但其实非常有韧性，她选择扛起所有的担子，是弟弟宋运辉和丈夫雷东宝的坚强后盾。所以说宋运萍这个人物虽然消失了，但情感串联的作用却依旧在。她直接影响了雷东宝后续的情感生活和人生选择，也影响了宋运辉的择偶标准。当然，宋运辉隐忍、坚韧的性格也深受姐姐影响，体现在诸如金州化工厂人事沉浮后，他选择东海项目作为事业再出发的起点等行为。

因此，剧中女性角色的中断设置，并不是指女性角色的身份被掩盖了，而是特指影响全剧的女性角色——宋运萍意外身亡后的显性事实，其背后还有着后续情感串联的隐性线索。

（三）人物塑造摆脱简单的二元对立模式

胡岳在文章中指出，农村题材电视剧的创作存在表现形式娱乐化、农民形象肤浅化、剧情结构类型化的问题，并提出"关注现实、以真为源；立足群众、以人为本；紧跟时代、以创新为流"[1]的解决思路。虽然该剧不能单纯地以农村题材电视剧定位，但以雷东宝为代表的农民形象，确实突破了同质化的农民形象塑造。以他为代表的小雷家村村民，在人物塑造上不再是简单地呈现二元对立，这主要体现在人物性格的塑造、人物关系的梳理以及人物价值的设置三方面。

首先，人物性格的塑造。雷东宝性格直爽，为小雷家村的发展尽心尽力，富于实干精神，但不懂政策，有蛮干的勇气而缺乏长远规划的意识。（见图7）小雷家村村民虽然勤劳肯干，但面对政策畏首畏尾，安于现状而不思改变；获得好处时拥护雷东宝的改革措施，利益受损时便又横加指责；贫困时充满了互助精神，富裕后却变得冷漠无情。剧中演员非常精彩地演绎了不同人物的不同性格。

其次，人物关系的梳理。剧中的人物关系不局限于官与民、民与民的关系。其中既有陈县长这样的纯粹的官，也有从官到民的老猢狲和从民到官的雷东宝；既有雷东宝这样勇于改革的时代先锋，也有观望不前的普通群众；既有文化水平不高的雷东宝，

[1] 胡岳：《当前中国农村题材电视剧创作现状、问题及发展思路》，《东南传播》2017年第7期。

图 7 农村集体经济的代表人物雷东宝

也有文化水平较高的史红伟；既有从事统计工作的"四眼"会计，也有大字不识的纯粹农民。另外一个层面的人物关系则比较复杂，如老支书与雷东宝的叔侄关系、雷东宝与宋运萍的夫妻关系、宋运萍与宋运辉的姐弟关系、雷母与村民的亲戚关系等。这一层面的人物关系与上一层面的人物关系相结合并展开人物塑造，避免了人物关系简单的二元对立。

最后，人物价值的设置。剧中的人物价值有中心与边缘的区分，整体以雷东宝组织村民进行改革为中心，史红伟是其拥护者，"四眼"会计是犹豫观望者，而村民们则是跟风者。本剧在主角的设置和配角的安排上巧妙得当，有利于叙事的展开。人物性格的塑造、人物关系的梳理、人物价值的设置三方面综合起来，避免了简单的二元对立，使人物变得更丰富、更立体。

（四）史诗性质：选择平凡人物进行宏大叙事

宋运辉、雷东宝、杨巡都可以称得上是时代精英，但在改革开放的浪潮中，也都是再普通不过的平凡小人物。时代精英的身份是相对而言的。"大众文化表达的是普通人的常态经验，而不是精英们推崇的非常态经验（精英经验），它是日常生活的文

化,而不是否定日常生活的文化。"[1] 观众能从时代精英的身上看到改革开放进程中人与人、人与社会之间诸多的复杂关系。因此,该剧虽然具有如时代大潮般的史诗性质,但选择的叙事视角依然是其中的平凡人物,呈现出"以小见大"的效果。

《大江大河》具有明显的史诗性质,主要表现在以下方面:

一方面,史诗是历史以诗意的方式呈现出来的,多具有悲剧风格。在该剧中,宋运萍的意外离世使很多观众心理上难以接受。在播到那一集时,网友纷纷表示接受不了,甚至有弃剧的冲动。他们觉得这么善良的女主人公因为一件小事意外离世,与他们以前看到的善良女性不管遇到什么情况都大难不死的套路截然相反。在这种对比中,突出了宋运萍命运的悲剧性。当老支书去世时,其家属表现出不理解和过激的行为,而雷东宝面对老支书既支持自己的改革又贪污了公款的事实,将悲痛交加的心情演绎得非常精彩。他感激老支书不愿意让自己为难的初衷,又不愿意相信老支书是为了一点贪污腐败就选择以死亡作为解脱。当大部分村民不赞成人死账销的时候,雷东宝所展现出的悲愤的心情令人动容。他想到自己以后可能会遭受到和老支书一样的冷漠对待,曾一度动摇了为村民尽心尽力办事的初衷。最终,该剧并没有给出一个圆满的结局,但看惯了大团圆套路的观众反而喜欢这种勇于正视现实问题的艺术呈现。从创作的角度来说,思想和艺术的深度在这里达到了和谐统一。

另一方面,人物性格与典型环境之间形成相互照应的关系,亦即人物性格必定与其成长的典型环境相关。例如,宋运辉做事谨慎、读书为上、"为技术而技术"等,都与其从小背负着特定的标签身份有关。早年不得已放弃很多机会,所以他倍加珍惜现有生活,并支持社会发展,拥有"只有国家发展了,个人才能够发展"的广阔胸襟。雷东宝为人仗义、大胆敢干,有着豁得出去的精神,这些也都与他从小家庭贫困,又被送到部队锻炼的现实环境有关。而他虚心向学、坚持改革的信念又与身边的宋运辉姐弟的影响分不开。杨巡走南闯北外出做生意,与他父亲早亡、身为兄长家中兄弟姐妹众多的环境有关。他破釜沉舟,开创讲质量、讲信用的电器市场,也与他深受假货危害、女友愤而出走的人生经历有关。从上面的例子中不难看出,营造典型环境和塑

[1] 陶东风等:《当代大众文化价值观研究——社会主义与大众文化》,沈阳:辽宁教育出版社2014年版,第118页。

造典型人物密不可分。该剧的史诗性质正是通过对三个典型人物及其典型环境的描绘，将改革开放的历史与小人物的命运巧妙地结合在一起而得以体现的。

三、《大江大河》的美学价值

（一）对现实主义的深刻认知

现实主义不仅指题材的选择，更是一种创作态度，是对社会、生活、人生的整体认知与审美表达。该剧对中国重要历史转折期的百姓生活做了一次光影记录，通过普通人的命运折射时代巨变，通过每个环节的精耕细作还原时代质感。

作为一部现实主义题材的作品，该剧表现了对改革开放初期的批判与探索，以此来引导大众的价值取向。通过三个典型人物所对应的三种经济形态，将中国的改革实践及其所带来的社会结构的变化呈现出来，在一定程度上为处在转型期的中国人提供了价值观上的指向。从宏观的改革开放政策在全国的实施，到微观视角下小人物改革思维的变化，该剧表现了40年来从冲击、纠结、迷茫中解脱出来的普通民众的精神世界，为构建当下大众文化价值观提供了有益的借鉴。

首先，要得益于主创团队对现实主义的深刻认知。《大江大河》作为豆瓣8.9分的高分剧作，被誉为"2018年度剧王"。对于现实主义，制片人侯鸿亮说："其实就是历史的真实，是对我们经过的这个时代的真实呈现。最初的时候关于改革开放有一句话说得特别好：改革开放是抡向这个时代的一把斧头。只有像斧头一样抡向这个时代，才能够在现实中带来诸多的改变。这种改变会带来很多阵痛，但我们所面向的是一个非常光明的目标。改革开放40年来，我们都已经感同身受，每个人的生活都会遇到各种各样的困难，但是想想40年前那些创业者所面临的困难，比我们所经历的要多太多了。把这些东西记录下来就是对这个社会最正面的一种回馈，对我们影视从业者来说也是最正面的一种欣慰。"[1]从中可以看出，该剧是通过打造时代历史的真实

[1] 杨晋亚：《侯鸿亮：全产业链是个悖论 公司取决于最长那块板》，新浪娱乐网2018年12月21日（https://ent.sina.cn/tv/tv/2018-12-21/detail-ihmutuee1406782.d.html）。

感去实现现实主义在影视上的表达的。导演孔笙说："改革开放离我们太近了，也就是三四十年前的事情，我们这一代人有清晰的记忆，所以我们的主创人员都是带着一种情感，带着一种致敬的心情去拍摄的。"[1]该剧史诗性的格局对场景的布置要求很高，最后选定安徽马鞍山作为主要拍摄地，并重新搭建了小雷家村。同时，在细节上也是精益求精。例如，对于女演员扎头发的皮筋样式、怎么扣扣子等细节都提出了具体要求。孔笙导演认为："我们拍一部现实主义题材剧，希望观众能认可它。如果你拍得不像或者不是那个年代，这部戏的真实性就会打折，所以我们就特别想让观众都能回忆起那个年代的事情，以及一种亲切感。我觉得这比编织一个特别的情节还要有用，因为它会很感人。"[2]搭建符合年代剧的实景，观众可以获得亲切感和代入感，演员可以获得表演的亲身感和体验感，对观众和演员都颇有裨益。

其次，还得益于该剧首次启用了变形宽银幕镜头，将画面比例从16∶9变成了2.66∶1。从某种角度来说，屏幕有了放大镜的作用，可以承载更多的信息，并更好地还原年代氛围和各种细节。黄伟导演认为："搭建实景能给演员提供一个更流畅的人物走向，他可以从当初一直走，最后走到故事的结尾。这里发生的每一件事，在他心里都能有一个强大的支撑。"[3]面对观众不断升级的观剧品位，主动创新采用宽银幕镜头，体现了影视行业革新进取的勇气和精神。李京盛表示："中国电视剧的创作来源60%以上都取材于当代生活，从作品的精神指向出发，写实性几乎成了中国所有电视剧的重点。"与古装剧、IP剧在市场上的持续遇冷境况不同，现实主义创作的回归成为2018年的主旋律。正如影评人李星文所言："现实主义主旋律题材作品的集中发力并非偶然，面对影视板块股价不振、观众趣味迅速变化、新旧媒体形态更迭、市场交易的不确定性增加，现实主义是家家皆有的需求。"[4]这也一定程度上解释了现实题材升温、古装剧持续降温的原因。

最后，当下优秀电视作品的数量还远远不能满足时代和观众的需求，亟待创作者

[1] 张思思：《导演孔笙、黄伟：怀着致敬的心情拍》，河北新闻网2019年1月4日（http://yzdsb.hebnews.cn/pad/paper/c/201901/04/c116340.html）。

[2] 同上。

[3] 同上。

[4] 《光明日报》：《献礼剧现实题材剧成焦点 "写实"重在满足时代和人民需求》，央广网2018年10月24日（http://ent.cnr.cn/zx/20181024/t20181024_524393747.shtml）。

从对"时代的认可认知、对生活的深刻理解、对人心的深刻洞察、对审美的深刻表达"这四个维度上提升整体把握现实的能力。具体来说，用生动具体的人物形象去表达普通百姓的家国情怀、乡土情怀、伦理道德，并承载社会主义核心价值观，这是回归现实主义艺术原则的良好途径。那么，恰当选取符合大时代背景中的普通人物，使他们的情感和命运能够表现改革开放转型时期的风云变幻，这依赖于编剧对改革开放历史的认知以及对那个时代的人物行为的理解。选择家庭成分不好但靠知识改变命运的宋运辉、敢想敢为的退伍军人雷东宝、抓住国家政策机遇成为个体户的杨巡这三个典型人物，既形成了历史人物的多样化表现，又承载了国家经济体制多样化的现实。人物情感的变化与外在历史体制的复杂性，一同汇入改革开放的滚滚大河。

（二）乡土文化的追寻

张新英在文章中提出："农村题材电视剧聚焦中国乡村的历史与现实，描摹广大农民的喜怒哀乐与心理变迁，刻画改革开放进程中农民与土地、乡村与城市的关系，触摸传统乡土在时代裂变中的阵痛。"[1] 这样的评价对于《大江大河》中农村题材部分的展现十分贴合。"在国家看来，它将维系一个中心价值失落的巨大人群，它的人群有着火山一般的能量，在社会转型期，一个稳定的中心价值观显得尤其重要；在大众看来，传统文化能迅速化解价值失范的焦虑，提供及时的价值系统，尤其在当下全球化大举迸发的时候，前途是前所未有的不可测，传统文化提供的家园幻觉弥足珍贵。"[2] 这里的"它"指代的是传统文化，常常以人们心底的无意识状态流露出来。

该剧以小雷家村村民为群像，描摹出改革开放大潮中不同农民的表现和选择。他们在面对土地承包责任制时，对土地的热爱十分明显；在与宋运辉等城市知识分子的接触中，对于城市的向往也十分明显。他们的思想观念和行为做法均在时代的变革当中出现巨大的改变。相比于言情、都市类电视剧题材，历年来有关农村题材的电视剧一直处于边缘或缺席的状态。面对巨大的改革开放大潮，乡土中国原始厚重的乡土情怀和文化根基，给人以愚昧麻木、保守自私但又坚韧勇敢的刻板印象，与现实境况中

[1] 张新英：《对农村题材电视剧创作的回顾与反思》，《中国电视》2018年第2期。
[2] 陶东风等：《当代大众文化价值观研究——社会主义与大众文化》，沈阳：辽宁教育出版社2014年版，第147页。

的时代风貌相去甚远。电视剧是大众群体的言说和发声,《大江大河》并没有习惯性地依赖于主观想象和虚构来刻画农民形象,而是以高度的社会责任感梳理出三条经济主线和三个代表性人物,去颠覆观众对农村和城市的刻板印象。当电视剧以电视渠道和其他网络渠道传播出去后,广大观众通过这些媒介了解到真实的乡土和城市,触摸到中国社会在改革开放转型期的艰难处境,从而满足了他们的寻根意识。

(三)女性的悲剧感——以宋运萍为例

在该剧前20集中,主人公无疑是宋运萍、宋运辉姐弟,其中宋运萍更是全剧女性角色的代表。随着她的意外身亡,剧中女性角色的塑造似乎被迫中断。宋运萍身上集中了女性所有美好的一面,她的离世成为全剧的情感爆发点。直到宋运辉的追求者程开颜和雷东宝的另一追求者饭店老板娘韦春红的出现,才形成了本剧三位女主角的格局。而其他女性形象则十分少见,这不能不说是本剧的一个遗憾。不能否认的是,三位女性人物都为剧情展开提供了有效的悬念。宋运萍给雷东宝留下了一个贤妻良母的印象,为后续雷东宝是否接受韦春红留下了悬念。程开颜家庭条件优越,与贫苦出身的宋运辉之间观念冲突严重,这为后续两人能否携手走入婚姻留下了悬念。韦春红在该剧第一部中处于被雷东宝拒绝的状态,但随着两人交集的增多,为第二部中两人是否会有更多的感情戏留下了悬念。以上述三个人物为代表的女性形象,都是围绕着男主人公的情感生活展开刻画的。这种套路虽然通俗且倾向于类型化,但三位女主人公各有特点,并没有因为宋运萍这一角色的中断而导致叙事上的单调和不协调,宋运萍的形象作为雷东宝和宋运辉择偶的标准,一直影响着他们择偶时的心态。(见图8)

该剧通过三个女性形象表现出女性群体的不同侧面,如宋运萍的善良美好、程开颜的活泼可人、韦春红的成熟稳重,她们以女性的身份成为改革开放进程中的记录者、参与者。具体的表现有:宋运萍因为家庭身份的问题,不得已把上大学的名额留给了弟弟,自己则在家照顾父母并养殖长毛兔,成为养殖能手后带领小雷家村的妇女走上经济改革的基层一线。程开颜由于出生在工人阶级家庭,有着父母、兄长的呵护,因此性格活泼真实,但进取心不够,后来在宋运辉的建议和支持下学习外语,成为改革开放需要的人才。韦春红自力更生开饭店成为个体户,是个体经济的代表。由此看来,女性形象在剧中的表现也是生动具体的,与男性角色一起营造出改革开放大潮中互相

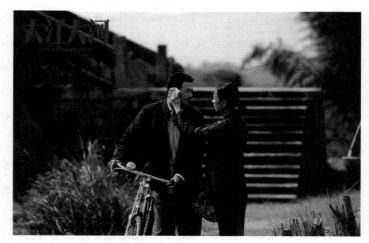

图 8 雷东宝（左）与宋运萍

关联、互相支撑的氛围。该剧以艺术的手法充分、真实地展示出女性在改革开放的影响下生活空间与情感空间的变化。与此同时，她们所体现出的不满现状、勇于改变的时代精神，最终也在男性主导的现实视角下获得了一定的社会身份认同，展示出"女性能顶半边天"的不凡气质。

（四）影视改编带来的审美价值

《大江大河》编剧袁克平在访谈中提到，该剧讲述了改革开放第一个十年里"弄潮三子"的突围路径，将三个典型人物的命运嵌入历史车轮，用生动的剧情、真诚的笔触将悠悠岁月送上荧屏，并认为"影视剧，包括舞台剧，和小说不一样，它一定要能瞬间抓住人。其实文学艺术始终都在向前发展，工业化作品里同样有很多古代哲人的思考，关键是要遵循影视规律，要有戏剧性"[1]。编剧对于文学作品改编成影视剧所要抓住的重点非常清晰，那就是要将文学创作的规律转化为符合影视规律且具有戏剧性的影视作品。

[1] 刘汇平：《专访〈大江大河〉编剧袁克平：创作时几度痛哭流涕》，凤凰网 2018 年 12 月 20 日（http://ent.ifeng.com/a/20181220/43154384_0.shtml）。

首先，正午阳光的文学策划和编剧团队在审美上的认知较为一致。这直接体现在影视改编所带来的审美价值上，如前文提到的对于现实主义的深刻认知所带来的在现实主义题材上的统一审美。对于拍摄《大江大河》第二部，主创团队也形成了较为一致的观点。第一部和第二部表现的是改革开放的不同历史时期，每个历史时期主人公都会有不同的困惑、承受和改变，这也引发了观众对第二部的期待。对于第二部，制片人侯鸿亮透露说，宋运辉和杨巡的戏份会加重，雷东宝身上的局限性会逐渐展现出来。基于对审美细节的充分准备，该剧采用的宽画幅可以摄入更多的信息量，镜头充满电影质感，有着史诗般的波澜壮阔，也有着场景的细致描绘。对于展现主创团队的审美品位具有突出的作用。

其次，对比阿耐的原著，可以发现在前几集中有几处较大的改编。宋运辉姐弟的政审阻碍，原著中只有寥寥几句叙述，而背诵《人民日报》社论、姐姐让出名额等情节则是编剧全新设计的。摘掉右派帽子，在小说中只是一笔带过，而在电视剧里则具体到宋运辉的舍友老丁身上。还有宋运萍探望弟弟、剪辫子买白衬衫等情节也是改编时添加的。原著更多的是平铺直叙，喜欢用对话解决问题，摆出事情的前因后果，但是缺少跌宕起伏，而《大江大河》的编剧将人物身上发生的事情戏剧性地表现了出来。例如，宋运辉对着大山喊"我们可以上大学了"，在剧中并没有拍摄主人公多么兴奋的镜头，而是拍摄了宋运辉下乡时养的两头黑猪的反应。不仅幽默，而且也非常贴合主人公曾经上山下乡的时代背景。

最后，该剧对于时代背景的要求特别高，有很多关于年代的记忆符号。为了还原当时的场景，主创团队在安徽全新搭建了小雷家村，并且随着时代的发展，村子也在变化，力图在现实当中找到接近小说所描述的那段历史的真实环境。除了搭建村子，还包括村民的服装、化装所形成的整体氛围，以及演员的专业表演，这些都是将观众带入故事的重要因素。剧中有很多值得关注的细节，如在大学宿舍里三叔虞山卿读的是《〈伤痕〉及其他》，舍友们谈论的是十一届三中全会。这种具有仪式感的记忆符号在剧本里还有很多，它们都点到为止却饱含力量。在取景地点的选择上，据导演的访谈可知至少有五处：一是剧中"晋陵县"的部分是在南京六合冶山拍摄的。冶山铁矿厂区还保留着20世纪七八十年代的样子，有40年前常见并且熟悉的店招店牌，如新华书店、照相馆、畜牧站、修鞋摊、人民武装部、招待所、人民政府等。二是南京江

宁横溪的南京市云台山硫铁矿有限公司,这里有20世纪七八十年代的矿场职工宿舍、食堂、大会堂、子弟学校等建筑。三是南京三江学院竹山路校区,剧中宋运辉做老师时所在的实验小学就是在这里取景的。四是剧中安云大学的校门、公交站,包括毕业分别的镜头是在南京体育学院拍摄的。五是剧中的化工部是在南京艺术学院拍摄的。该剧在取景上非常用心,呈现了很强的年代感,富有现实主义表现力。

在电视剧的创作过程中,追求艺术价值与兼顾观众审美并不是矛盾、对立的状态,视听语言所呈现的艺术价值必定会符合观众的审美需求,尤其是在年代的代入感很强烈的时候,更应该相信观众的审美,也有助于影视剧的百花齐放。

四、《大江大河》的传播启示

(一)播出情况

《大江大河》由上海广播电视台、正午阳光影业、SMG尚世影业出品,改编自阿耐的同名小说。袁克平、唐尧编剧,孔笙、黄伟执导,侯鸿亮担任制片人,王凯、杨烁、董子健领衔主演,童瑶、杨立新、周放、田雷、赵达、王永泉、赵阳、王宏、施诗、练练等主演。从2018年12月10日起,每晚19:30在北京卫视、东方卫视黄金档播出,腾讯视频、爱奇艺、优酷视频三家会员22:00跟播卫视,非会员次日22:00更新。此外,YouTube平台也同步跟播,并于2019年1月4日正式收官,共播出25天。中华娱乐网评价:"该剧以充沛饱满的年代气息、精雕细琢的细节打造、立体丰满的人物刻画、关照当下的现实折射、砥砺前行的精神力量引发父辈一代及年轻群体的广泛关注与热烈讨论,收视与口碑节节攀升。"[1] 该剧开播期间CSM52/55城收视率稳居第一,获《人民日报》等主流媒体关注,并以8.9分的高分成为豆瓣2018年度评分最高的大陆剧集。(见表1)

[1] 李劲:《〈大江大河〉收视口碑双高圆满收官》,中华网娱乐2019年1月7日(https://3g.china.com.act/ent/11015529/20190107/34914127.html)。

表1 《大江大河》收视情况

卫视 日期	北京卫视CSM52城收视			东方卫视CSM52城收视		
	收视率	收视份额	排名	收视率	收视份额	排名
2018.12.10	0.971	3.48	1	0.527	1.89	4
2018.12.11	1.035	3.71	1	0.513	1.84	4
2018.12.12	1.041	3.85	1	0.722	2.68	2
2018.12.13	1.159	4.25	1	0.791	2.9	2
2018.12.14	1.2	4.22	1	0.85	2.99	2
2018.12.15	1.104	3.92	1	0.735	2.61	2
2018.12.16	1.192	4.19	1	0.904	3.17	3
2018.12.17	1.246	4.6	1	0.919	3.56	2
2018.12.18	1.276	4.69	1	0.781	2.84	3
2018.12.19	1.195	4.40	1	0.862	3.78	2
2018.12.20	1.214	4.39	1	0.838	3.03	2
2018.12.21	1.417	5.04	1	0.893	3.17	2
2018.12.22	1.248	4.35	1	0.931	3.25	2
2018.12.23	1.343	4.67	1	0.972	3.37	2
2018.12.24	1.374	5.01	1	0.902	3.29	2
2018.12.25	1.284	4.59	1	0.925	3.30	3
2018.12.26	1.326	4.72	1	0.989	3.52	3
2018.12.27	1.359	4.77	1	1.014	3.56	2
2018.12.28	1.346	4.7	1	0.967	3.38	2
2018.12.29	1.386	4.64	1	0.947	3.17	2
2018.12.30	1.318	4.42	1	0.971	3.25	2
2019.01.01	1.324	4.39	1	0.916	3.04	4

（续表）

卫视 日期	北京卫视 CSM52 城收视			东方卫视 CSM52 城收视		
	收视率	收视份额	排名	收视率	收视份额	排名
2019.01.02	1.419	4.99	1	0.963	3.39	3
2019.01.03	1.361	4.8	1	0.950	3.35	3
2019.01.04	1.380	4.71	1	0.956	3.26	2
平均收视率	1.262			0.873		

正午阳光团队一般采取"两家卫视＋一家网络"的发行模式，视频网站会决定独播还是分销。制片人侯鸿亮说："《大江大河》这类主旋律献礼题材，以往并不是新媒体最青睐的，但是随着大家收看方式的转变，新媒体已经成为主流平台，他们对内容的要求变得更广泛，几家网站都想要这部戏，最后我们分给了三家。"[1] 这样的模式充分说明，现在的电视剧播出趋向于传统媒体和新媒体的结合，并且新媒体平台有日渐成为主流平台的趋势。播出《大江大河》的腾讯视频、爱奇艺和优酷视频都是实力雄厚且观众较多的网络平台。网络平台需要大量的资源，对于主旋律献礼剧和具有历史年代感的史诗剧有迫切的需求。

（二）改革浪潮中人物状态与命运的传播

学者薛晋文提出"史诗性农村剧"[2] 的概念，认为在现实主义的史诗性文艺创作中，有贯穿于生活世界和人物形象的精神主题。该主题是创作者发挥主观能动性，对历史事件与现实生活进行甄别、处理、评价后得出的思想成果，包含社会、历史的意义和价值，同时也集中体现了创作者对现实生活的主观体悟和理性认知。

随着改革开放政策的推出，中国传统社会的发展变迁出现了历史性的突破，乡村和城市的生产关系发生巨大变化。1982 年至 1992 年这十年虽然只是历史的片段，但却具备了历史的严肃性和思想深度。创作者需要熟知农村的历史，将内在的民族精神

[1] 杨晋亚：《侯鸿亮：全产业链是个悖论 公司取决于最长那块板》，新浪娱乐网 2018 年 12 月 21 日（https://ent.sina.cn/tv/tv/2018-12-21/detail-ihmutuee1406782.d.html）。

[2] 薛晋文：《农村题材电视剧突围的思考与展望》，《中国电视》2017 年第 11 期。

和对乡土文化的感悟，通过剧中典型人物所串联起来的叙事流程展现出来。

作品始终将普通人的命运与大时代的变迁紧密结合在一起，使剧中以宋运辉为代表的"弄潮儿"的命运沉浮成为时代变迁的镜鉴与缩影。宋运辉上大学时在政治课上给全班同学念《人民日报》，这种"读"不仅让家庭成分是"黑五类"的主人公读懂了国家政策的变化，给予他前进的方向，也让观众"读"到人物的内心，"读"懂人物未来人生道路选择的某种必然性。"我们保留了大量类似情节，它们看似平淡无奇，却是历史发展的真实、人物塑造的真实。他们失意着也奋斗着，踌躇着也前进着。这些人物形象坦荡磊落地挺立于时代，引发着观众的共情。"[1] 由此可见，《大江大河》的格局是较宏大的，并不是单纯描写时代大潮下的某一个家庭或某一个人物。相比于同类电视剧，如《温州一家人》讲述的就是一个家庭的历史变迁，而《大江大河》则以三个不同的人物代表了改革开放40年以来国企经济、农村经济和个体经济中的普通人群，集中了更多人物的喜怒哀乐。

（三）紧扣改革开放主题，专注于献礼剧

献礼剧是电视剧领域在主流意识形态主导下所采取的一种文化策略，以期在通俗易懂、关乎精神深度的创作表达中，明确核心价值观的相关内容。这既能满足观众对电视欣赏的要求，又能在欣赏中完成对主流意识形态的引导和教化。在平凡的故事里，包含着对国家、民族的强大认同感，国家形象和政策形象也都在背景场域中出现。主旋律电视剧意味着用新的方式处理当下中国社会存在的意识形态问题，使其文化内涵实现实质性的扩展，达到寻根和批判的效果。

正如某些学者所说，如果电视剧一味地粉饰现实社会中存在的矛盾和问题，歌功颂德，图解政策，而不是通过人物性格、语言、行为等展现转型社会中的人和事，那么电视艺术的价值本质也会丧失。一部优秀电视剧的主题内容和思想不仅要展现当时的生活方式和生产方式的变迁，更要对人们的思考方式、心灵世界以及精神追求做出细致的描绘。该剧被定位为改革开放40周年的献礼剧，有着传递主流文化与宣传主

[1] 王瑨：《〈大江大河〉制片人侯鸿亮：要记录时代 更要照亮人心》，中国新闻网2019年1月10日（http://www.chinanews.com/yl/2019/01-10/8725097.shtml）。

流意识形态的要求。如果被这样的意识驱使着，进行硬性宣传，在对年轻人进行历史教育时反而容易使其产生抵触心理。国民精神与情感世界往往是复杂中显示出纯粹，当在特定的历史阶段传达国民的价值体系时，在肯定主流价值观的基础上，也在间接地否定偏离社会价值观的意识形态。从剧中所展现的农村与城市的生活景观中不难看出，在细节的处理上（如宋运辉在农村场景中的红背心、在国企化工厂的工装、外出交流时的西装等），该剧渗透着相应的美学元素，并形成了时代感。这种时代感来源于生活，又高于生活。

该剧在历史叙事中所形成的温情，来源于对剧中人物情感生活的较好把握，将时代的情感和改革开放所赋予的对于百姓生活的热情礼赞合二为一。剧中人物之间的亲情、友情和爱情，触动着观众的心灵并形成共振。这是献礼剧打动人心、引发共情的关键原因。

2018年是改革开放40周年，国家广播电视总局遴选出以《大江大河》为代表的30部电视剧作为纪念改革开放40周年的优秀剧目。"2018年的献礼剧，坚持小人物、大主题、主旋律的创作宗旨，用大量真实的细节以及对典型环境中典型人物的塑造把观众带回到过往的峥嵘岁月，让观众重温了改革开放40年走过的道路以及中国社会翻天覆地的变化。"2018年被称作"现实主义回归年"，小人物所指的正是当代中国千千万万的普通人。制片人侯鸿亮表示："所谓照亮人心，就是以激昂的正能量主题振奋人心，以注重创新与细节的创作尊重观众审美，为不同题材的创作赋予'正剧'品格、'正大'气象。作品可以表现我们曾经承受过的苦难，但要朝着一个明亮的方向，给社会和观众以积极意义。历史车轮滚滚向前，时代潮流浩浩荡荡。大江大河，奔流不息，才是它最迷人之处。"[1]他还解释了为什么最喜欢杨巡这个人物。杨巡的故事在第一部中并没有充分展开，拍摄上的局限导致删减了很多内容，但其人生的跌宕起伏更能代表改革开放这个时代。

2018年国家广播电视总局推荐的30部改革开放40周年献礼剧，包括《大江大河》《面向大海》《一号文件》《大浦东》《最美的青春》《西京故事》《都是一家人》《创业时代》

[1] 王瑨：《〈大江大河〉制片人侯鸿亮：要记录时代 更要照亮人心》，中国新闻网2019年1月10日（http://www.chinanews.com/yl/2019/01-10/8725097.shtml）。

《谷文昌》《那座城这家人》《风再起时》《飞行少年》《奔腾岁月》《你迟到的许多年》《青春抛物线》《啊,父老乡亲》《北部湾人家》《外滩钟声》《我们的40年》《姥姥的饺子馆》《你和我的倾城时光》《正阳门下小女人》《花开时节》《锅盖头》《启航》《麦香》《勿忘初心》《阳光下的法庭》《归去来》《岁岁年年柿柿红》等剧目,主要根据其思想性、艺术性和观赏性来确定,以表现人们在改革开放大潮中创造美好生活的故事,揭示中国坚持走改革开放之路的历史趋势为主题,意在提倡献礼电视剧注重写实,达到满足时代和人民需求的目的。

文化评论人何天平说:"纵观近两年的电视剧发展趋势,讴歌中华民族伟大复兴的新时代,不断提升现实题材的创作水平,已成为中国电视剧发展的重要方向。"[1] 这些剧目深刻呈现了改革开放40年来的社会巨变,正如李京盛所说:"庆祝改革开放40年的主题给了电视剧创作者崇高的历史荣誉感,这些为改革开放献礼的剧目毫无疑问已成为行业的新风口。"[2] 在各大电视台、视频平台的内容矩阵中,献礼剧更是重中之重,以弘扬奋斗精神、见证改革奇迹为主题的剧集成为荧屏的主基调。

(四)文字表达转换为影像表达,实现IP开发

第一,小说《大江大河》(原名《大江东去》)由北京联合出版公司出版,共四册,封面即有"全景展现改革开放以来中国经济、社会、生活变迁,深度揭示历史转型新时期平凡人物命运"的著作整体评价。小说描写了从1977年恢复高考到2008年金融危机这段历史时期,电视剧仅对第一部进行了影视改编,而且没有全部完成。该剧对小说第一部前四分之三的内容进行了改编,选取改革开放前十年转型期较为复杂的阶段进行影视叙述,可见创作者对转型期问题的整体判断。

第二,小说本意是通过讲述国企技术领导宋运辉、乡镇企业家雷东宝、个体户杨巡、海归知识分子柳均等典型人物的人生经历,以刻画改革开放时期的前沿代表人物,真实还原他们的创业、奋斗和命运。然而在实际的影视改编中,对海归知识分子进行了转化处理,即并没有将柳均作为四大代表人物之一,而是将宋运辉的学生梁思申出国留学作

[1] 《光明日报》:《献礼剧现实题材剧成焦点"写实"重在满足时代和人民需求》,央广网2018年10月24日(http://ent.cnr.cn/zx/20181024/t20181024_524393747.shtml)。

[2] 同上。

为日后海归知识分子的铺垫。如有第二部，海归知识分子的命运沉浮就会成为一大看点，与第一部中的三个代表人物形成整体接续，也为吸引观众的持续关注留下了悬念。

第三，该剧在故事悬念的转换上表现明显。在阅读小说时，读者会发现小说的悬念性较弱，表达较为委婉，而电视剧则有着强烈的冲突感。小说第1页就写明因家庭出身导致了宋运辉的隐忍性格。"因为家庭成分，宋运辉从小忍到今天，已经一忍再忍。本应是中农的父亲年轻时稍通医理，在解放战争最后时期被国民党抓去救治伤员两个月，等国民党溃败才偷逃回家，此后一直与地富反坏右敌特脱不了干系。"[1]电视剧中并没有一开始就点明此层原因，更多的是通过人物后期的挣扎来展现宋运辉受家庭成分困扰，并对人生产生巨大影响的事实。"这让初生牛犊般的宋运辉非常受拘，他与姐姐有过辩论，但他小男孩的方式，最后总被妈妈和姐姐的眼泪融化，他只能忍，只能自知之明。"[2]小说一开始就点明了宋运辉被忍、能忍的性格，因而缺乏悬念。

第四，该剧通过演员的生动表演，使人物的心理情绪达到顶峰，更容易引起观众共鸣。如宋运辉久等不来通知书时，小说中描述："宋运辉一圈儿打探下来，终于忍无可忍，向父亲吼出一句憋在心里许久的话：'都是你害的！'"而在电视剧中，演员王凯所扮演的宋运辉将隐忍与爆发的节奏掌握得非常好，那种忍无可忍、对掌握不了自己命运的愤怒，在亲生父亲面前也无法掩饰。可后来听到父亲被自己气得住院又心生愧疚。"这一夜宋运辉无比清晰地明白了一个道理，原来，人不能行差踏错。"从小说开头的这段描述中，我们就能知道宋运辉之后在国企当技术员时面对权力纷争的隐忍淡泊，跟他坚信"人不能行差踏错"这一人生观是有关系的，也与剧中宋运辉一段关于"人不能行差踏错"的独白相互印证。

第五，该剧在语言风格上的改编也较为成功。例如，小说中描述宋运辉休假回家，被雷东宝看出有隐情。宋运辉直接说道，下基层虽然很有用，可是有时候上夜班干得昏天黑地，却被几个有背景的员工趾高气扬地巡查。他心里憋屈，觉得大家都在争权夺利，没人要正经发展经济，怀疑自己下沉到基层是错误的决定。然而在电视剧的表达中，宋运辉在雷东宝的询问下并没有对工作中出现的问题做过多的描述，

[1] 阿耐：《大江大河》，北京：北京联合出版公司2018年版，第1页。
[2] 同上书，第4页。

言语中全是叮嘱雷东宝照顾好宋运萍的殷切之语。从视听语言的角度来看，宋运辉并没有过多强调自己身上发生的事情，正体现了他隐忍的性格和为家人着想的心情。

第六，在拍摄手段上，采用画幅比为2.66∶1的超宽画面，这是中国电视剧的第一次尝试。采取这个画幅进行拍摄，不仅营造出视觉上的"电影感"，也更好地提升了叙事与表达。尤其在群戏中，镜头拉远，精准到位的"服化道"细节在画面中尽皆呈现，如同在观众眼前展开一幅时代风貌画卷。

五、《大江大河》的社会传播效果

（一）改变观众对农村的刻板印象

随着传播媒介的大量普及，城市人口与农村人口都有相对较多的时间进行电视剧的观赏。一部农村题材电视剧播出之后，很容易形成"看与被看"的双层视角。一个是城市居民看待电视剧中的农民形象和农民生活，另一个是农村居民看待电视剧中的农民形象和农民生活。一部优秀的电视剧应该反映乡村农民的真实形象和生活，不仅要让城市居民看到立体、丰富的农民形象和农村生活，也要让农民感受到电视剧展现的是他们真实的自己。艺术来源于生活，并且以现实提供的素材得到合理的展现为基础。在该剧中，小雷家村的巨变使农民群像变得丰富、立体，如面对政策时人们的大胆果决与犹豫不断、面对物质经济水平提高时人们精神状态的变化等。剧中"真善美"的审美表达在观众中并没有受到排斥，如雷东宝一心为村民办事的真诚、宋运萍为他人着想的善良，以及为目标而奋斗所展现出的人的本质层面的美。在改革开放的大潮中，正是这些平平凡凡的小人物使改革这幅波澜壮阔的画卷变得生动而真实。以改革开放为主题的电视剧要做到提升观众的艺术感受、贴近观众的精神需求。该剧叙事节奏合理，每集都有一个集中的矛盾与冲突。例如，第一集中宋运辉姐弟高考均过线，却因家庭成分受阻拦；第二集中宋运萍含泪成全弟弟上大学；第三集中雷东宝与宋运萍初次相遇的戏剧性；第四集中雷东宝着手联产承包责任制；第五集中雷东宝着手开砖窑；第六集中雷东宝帮助宋家"摘帽"，宋运萍心动；第七集中老猢狲背后搞鬼状告雷东宝；第八集中雷东宝、宋运萍喜结连理；第九集中雷东宝带领小雷家村村民成立建筑工程

队……让观众的观赏体验像改革开放浪潮一样此起彼伏、一路向前。张超指出，很多艺术家和创作者因为缺乏在农村的生活体验，导致作品中很难全方位、多层次、立体式地展现出农村的真实面貌。[1]《大江大河》的改编结合了原著小说作者和编剧的个人背景、对农村生活的体验与认知，在表现农村生活和农民形象上更为真实可信。

（二）通过平凡人物展现改革开放的宏大潮流

《大江大河》描述的是1982年至1992年间改革开放浪潮席卷中国社会各个层面的历史时期。在这个宏大的时代背景下，通过展现平凡人物面对改革开放迎难而上的态度和对美好生活的追求来为改革开放40周年献礼，提供正能量，树立观众正确的历史认知、民族发展认知、国家发展认知以及中国传统文化、社会观念的认知，其中包含了改革开放的各个节点。如宋运辉上山下乡（到山背大队喂猪）、姐弟俩都能参加"文化大革命"后恢复的高考、小雷家村落实家庭联产承包责任制，以及国企经济、市场经济、个体经济共同繁荣的真实写照等。一代人集体记忆中的标志性事件在《大江大河》中都有所展现。十年历史只是宏大时代中短短的一瞬间，但这些平凡人物身上的"真善美"实现了以小见大的作用，"小人物，大时代"可谓精辟概括了该剧展现社会时代变迁的艺术呈现方式。

《乡土中国的镜像呈现：改革开放40年来农村题材电视剧创作流变》一文指出，农村题材电视剧记录了中国乡村的历史变迁和广大农民的心灵嬗变，将改革开放40年来农村题材的创作流变分为五个阶段：一是悲喜交集的乡土恋歌（1978—1985），二是阵痛与希望中的挣扎徘徊（1986—1995），三是乡村精英成为表现主体（1996—2002），四是"难容于城"与"安居于乡"的双重变奏（2003—2010），五是传统/现代乡村的道德图景（2011—2018）。这只是一个大概的区分，将每个阶段农村题材电视剧的主题总结出来。从拍摄时间上看，《大江大河》属于第五阶段，然而基于该剧的改革开放背景，传统乡村与现代乡村的道德图景仅仅是其中的一个侧面，不可忽视的还有它所呈现的史诗品格与历史画卷。"人类的大多数都从事着实际活动，而在他们的实际活动（或他们的行为的指导路线）中又都暗含着一种世界观。在哲学的范

[1]　张超：《改革开放以来中国农村题材电视剧的生存与发展路径分析》，《中国电视》2014年第4期。

围内,人人都是哲学家。"[1] 例如,老支书因为贪污公款而羞愧自杀,雷东宝让村民投票,决定贪污的公款是父债子偿,还是人死账销,大部分村民都极为冷漠地投了父债子偿。对比老支书曾为村庄做出的贡献与村民在老支书死后的冷漠态度,在雷东宝眼中这是一组矛盾冲突,让他联想到自己是否会有这样的结局。老猢狲固执守旧、贪婪自私的人格缺陷放在当时的历史转型期,似乎成了可以令观众接受的做法。此外,该剧还涉及精准扶贫、土地流转、生态环保、文化建设、关爱留守老人和儿童等热点话题,而表现的主体也都是小人物。

(三)增强年轻观众的代入感

导演孔笙曾提及拍摄此剧的目的:改革开放之初突然打开国门,人们都有一种特别的状态,一种让人兴奋、让人提着一股劲儿的状态,这股劲儿最是珍贵,他想将这股珍贵的劲儿(可理解为迎接时代浪潮的精神,也称弄潮儿精神)通过影像表达出来。要想从人物身上焕发出内在的精神,必须从人物本身的特点出发。人物身上虽有弄潮儿精神,但自身的性格缺陷又会使人物在改革过程中遭遇挫折。在两者的碰撞中,丰满的人物形象得以显现。改革开放的最初十年风云激荡,细致的描绘不可缺乏,如宋运辉夺拉的红背心领口,一盘油豆腐就被称为丰盛的午餐。对细节的把控还体现在使用2.66∶1的超宽画幅后,即便镜头拉远,演员的服装、化妆、道具等细节也非常耐看,经得起放大镜的考验。现在的观众都享受着改革开放的成果,但对于刚开始的艰难处境已经日渐淡忘。

《大江大河》由上海广播电视台重大题材创作办公室、正午阳光影业和上海尚世影业有限公司联合出品,播出时网络评分均在8.5分以上,播出的两个平台分别是东方卫视和北京卫视,收视率在同时段居各大卫视前两位。通过电视媒介的大面积传播,该剧让年轻人看到了改革开放初期老一辈的努力前行,也让老一辈的改革开放者感同身受,由此引发各年龄段观众的情感共鸣。有人将宋运辉、雷东宝、杨巡三人突围路径的核心概括为知识、勇气、机遇,观众也在剧中感受到改革开放的时代风云与个体机遇之间的因果张力。(见图9)

该剧的编创人员对年轻受众的接受心理有着自己的认知。编剧袁克平称:"我固

[1] [意]葛兰西:《实践哲学》,上海:上海人民出版社2006年版,第26—27页。

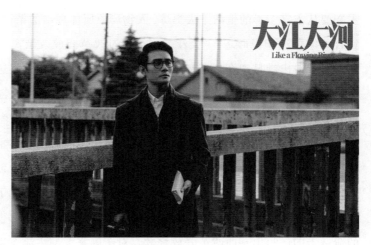

图9 历经"大江大河"沉浮的宋运辉

然希望年轻人也像我们那个时代一样,喜欢品位比较高、思考比较深刻,具有一定哲学意味的东西,但实际上是不可能的,我们不可能回到那个时代。现在的娱乐方式太多了,我们那个时代不像现在的年轻人压力这么大,节奏这么快,这使得他们的思考时间并不是那么多。"[1]编剧唐尧称:"就像剧中宋运辉、雷东宝、杨巡等人的故事一样,知识可以改变命运,奋斗可以实现人生,希望年轻人拼搏一把,人生会非常精彩。"[2]制片人侯鸿亮称年轻人"被难得的真实感吸引"。改革开放初期的一代人往往是现在"90后""00后"观众的父母,通过观看这部电视剧,让年轻群体有机会去触摸属于父母那一代人的青春和记忆,由此增强与父母之间的纽带。父母们看到的是自己的青春和记忆,通过电视剧的传播,使父辈的青春和记忆带给下一代人前进的动力。

(四)制造话题,传播主流意识形态

江南的《在新农村建设视野下的农村题材电视剧剧本创作探析》一文认为,剧本

[1] 刘汇平:《专访〈大江大河〉编剧袁克平:创作时几度痛哭流涕》,凤凰网2018年12月20日(http://ent.ifeng.com/a/20181220/43154384_0.shtml)。

[2] 凤凰网娱乐:《〈大江大河〉王凯传递现实力量 人物命运引发共情》,凤凰网2018年12月9日(http://ent.ifeng.com/a/20181209/43148084_0.shtml)。

主题要从丰富多彩的生活中去提炼，人物形象所体现出的精神风貌要能够弘扬主旋律、符合国家主流意识形态。《大江大河》通过改革开放政策实施后农村与城市生活的变化史，塑造出满足观众生活经验和接受心理的典型人物，将这些人物在历史节点中的选择与行动放在改革开放的情境中，展开一幅有悲有喜、跌宕起伏的历史画卷。

中共上海市委宣传部、上海市文化和旅游局、上海市文学艺术界联合会等单位就电视剧《大江大河》展开研讨，认为该剧是中国电视剧现实主义创作的优秀作品，具备工匠精神，认真讲好改革开放的故事，对推进文化精品的创作生产起到了很好的示范作用。从收视率上可以看出，剧中改革开放的主旋律得到了有效的传播，而有效的传播力又激发了影响力。通过对改革开放中人物情感与外部事件的表现，用平凡人物的命运走向谱写出一曲改革开放之歌。对于国家大型主流意识形态的创作，要有极大的情怀，正如制作人侯鸿亮所述："要记录时代，更要照亮人心。"创作者不断地践行自己的情怀，以情怀触动责任感和使命感。剧中平凡小人物的命运充满波折，他们之所以受到观众的喜爱，源于诸多真实的细节，而且在细节中充满了人物的价值追求和价值导向。宋运辉的梦想是通过技术使国家工业振兴，雷东宝的梦想是改变农村贫穷的现状走上共同富裕的大道，杨巡的梦想是实现个体在社会中的价值。齐伟认为，该剧使"改革开放"这个概念性的大词，通过三副时代先行者的面孔与不同年龄层的观众产生共情。共情又译作"移情"，是指一种能设身处地地体验他人处境，从而达到感受和理解他人情感的能力。这些观众既是改革开放的受惠者，也是改革开放精神的传承者，通过了解这段历史，可以增强他们的文化自信。

"主旋律的变迁是一个系统工程，它的每一次变化都与社会转型时期主流意识形态的变迁有紧密的联系。"[1] 这说明对每个社会转型时期的主旋律都要做具体的分析。改革开放所带来的奋斗、开放和宽容精神其实是变化的结果，它是从"文化大革命"期间相对保守、封闭和落后的状态中变化而来的。这样的主旋律观念在《大江大河》中也有很好的体现。电视剧作为大众文化的载体，需要满足正向的主流观众价值观、厚重的历史感以及思考改革开放的要求。主旋律电视剧在中国之所以能长期存在，是

[1] 陶东风等：《当代大众文化价值观研究——社会主义与大众文化》，沈阳：辽宁教育出版社2014年版，第160页。

因为它包含了全社会的呼应，而且本身也进行着自我调适。它的目的在于唤醒观众的历史经验和记忆，帮助观众获得对以往历史的生命体验。

《大江大河》开播期间连续保持火爆人气与超强口碑，创下1.419收视率、4.99%市场份额的佳绩，稳夺CSM52/55收视冠军，持续24天的破1收视率更使其投播的北京卫视、东方卫视实现了"双台破1"。从豆瓣8.8分高期待开播，到8.9分高评价收官，获得喜人口碑。此外，因该剧的高品质，带动网友发起话题互动热潮，还使大批新媒体大V化身"自来水"，加码平台传播，更是调动起全民观剧情怀。其间，"#大江大河#"主话题在微博平台上收获了28亿阅读量、765.9万讨论量，以及28次登上热搜榜单。"#大江大河大结局#"话题更是登上热搜第三名，引领网友持续热搜17小时，观众纷纷对该剧迎来大结局表示不舍。剧集热度与艺人关注度形成正向推动，主要演员也多次登上热搜。同时，该剧也在YouTube、马来西亚双星频道等海外平台热播，并获得海外观众的关注与好评。

开播期间，"大江大河 虐""心疼雷东宝""宋运萍下线""宋运辉给程开颜饭钱""宋运辉水书记摊牌""杨巡小凤误会""水书记人设""大寻被抓了""大江大河 第二部"等相关剧情话题纷纷花式上榜。同时还有"王凯 谁在拍我""王凯 少年感""王凯 一人份的孤独""王凯 我一点都不孤独""董子健演技"等相关演员话题不断刷新热搜榜单，其中"大江大河开播""萍萍走了""雷东宝在萍萍墓前痛哭""宋运辉求婚""大江大河结局"等多个话题纷纷登榜热搜前五名。从上述内容可以看出，播出剧情的变化实时牵动和引爆着观众的情感变化以及讨论热度。作为一部年代剧，《大江大河》怀旧却不陈旧，它包含对当下生活和现实问题的关注，各种社会话题也掀起了全民讨论的热潮。

《大江大河》不仅收视热度与话题讨论度居高不下，剧集品质更是受到主流媒体的一致肯定，《人民日报》、新华社等纷纷关注、评价。《人民日报》评论《大江大河》："没有顺风顺水的'主角光环'，更没有完美无缺的人物设定，有的只是一份'不可能，我不信'的执拗、一种'选择站在正确一边'的胆识。望见大江大河的宏观之势，捕捉朵朵浪花的微小之姿，主旋律影视创作方能有新灵感、新思路。"[1] 专家学者也高度赞扬、

[1] 王瑨：《〈人民日报〉人民时评：描绘时代的"大江大河"》，人民网2019年1月2日（http://opinion.people.com.cn/n1/2019/0102/c1003-30498133.html）。

认可其实力。在国家广播电视总局电视剧司主办、中国电视艺术委员会承办的电视剧《大江大河》研讨会上，来自全国的三十余名相关专家、学者、播出方代表及主创团队齐聚一堂，对《大江大河》给予了高度评价。中国文艺评论家协会名誉主席、著名文艺评论家李准不吝赞美："'大江大河'这个名字非常大气，富有诗意，充溢着改革开放40年的自豪和激情。虽然播到年尾，可是它的总体品质、口碑以及反响，真正成了全年几十部改革题材作品的压卷之作。"[1] 中国广播电影电视社会组织联合会副会长李京盛也对本剧现实主义的创作手法与真实鲜活的时代呈现给予了高度赞扬。一代人有一代人的使命，一个时代有一个时代的印记，《大江大河》带领观众回到改革开放初期，通过平凡而真实的人物刻画展现时代的精气神，跨越年代引起共鸣，传递昂扬向上、砥砺前行的逐梦力量。故事暂告一段落，但奋斗的脚步永远不会停止。站在新的起点上，当下的我们更应不忘峥嵘往昔、珍惜当下生活，如大江大河奔流不息、勇往直前。

六、结语

侯鸿亮在接受新浪娱乐采访时说过，在内容为王的时代，好的内容和用户导向应该是相互促进的。作为专业创作者，不能迎合观众的低级趣味，对画面视听语言的掌握要有一定的专业性。新媒体崛起之后，一部电视剧想要满足大众所有层次的需求是不可能的。只有面对少量用户群体，满足他们的心理需求，且做得比同行更好，被认同度才会更高。依托电视台是无法做到类型化的，只有在互联网上类型化才是出路。因此，献礼剧如何面对观众讲述有力量的中国故事，并随着时代的变迁呈现不同的表达方式，在现实意义、艺术价值、美学价值、传播效果等方面体现出精品献礼剧的审美向度和价值，电视剧《大江大河》提供了一个具有代表性的范本。

（陈日红）

[1] 凤凰网娱乐：《〈大江大河〉彰显时代精神与情感 收视口碑双高收官》，凤凰网2019年1月7日（http://ent.ifeng.com/a/20190107/43163192_0.shtml）。

专家点评摘录

王彦：《大江大河》凭借精良的制作将那段岁月带回观众视线，对年轻人更是有所启迪。40年的改革浪潮推动了时代巨轮壮阔前行，被命运眷顾、受前辈馈赠的你我，还当继续向着大江大河奔腾，不舍昼夜，不负伟大时代……以今天的眼光重读当年事，观众会品出时代风云和个体际遇之间的因果张力。国营、集体、个体三种经济制度的壮阔篇章尚未揭开全貌，"弄潮三子"也仍在搅弄时代风云的前夜，但他们的突围路径已然明确无疑——知识、勇气、机遇——这何尝不是中国改革开放原点时刻的激流勇进。

——《〈大江大河〉：回望奔腾岁月原点，伟大进程感同身受》，《文汇报》2018年12月18日

齐伟：毋庸置疑，《大江大河》塑造了宋运辉、雷东宝和杨巡这三副带有生活气息的典型面孔。他们的典型性和丰富性在于其中蕴藏着改革开放时代重大事件所引发的强烈震荡和万千感慨。即便不援引某种理论，我们也可以清晰地指认金州化工厂的宋运辉、小雷家村支书雷东宝、个体户杨巡以及他们各自成长轨迹的辐射向度，即改革开放进程中国有经济、集体经济和个体经济在历史转型的新时期遭遇的各种新问题与新挑战，以及"摸着石头过河"的改革历程。尤为难得的是，该剧并没有单纯地将宋运辉、雷东宝和杨巡处理成某种观念或社会力量的形象载体，创作者着力于这三个人物形象概括力的同时，也为其让渡出各自的个性空间。

——《〈大江大河〉：时代弄潮儿的三副面孔》，《文汇报》2018年12月24日

附录：《大江大河》编剧访谈

以下是《大江大河》编剧袁克平于2019年4月27日在"浙江重点影视文学作品创作研修班"[1]讲座上分享的部分内容。

当代观众审美的重大变化

作为小说作者或影视作品的编剧，要把读者和观众摆在极其重要的地位。作为大众文化娱乐作品的创作者，观众的审美直接关系到写什么、怎么写。

中国古代的艺术审美节奏总体上是很缓慢的，因为古人的生活节奏相比现代社会是很缓慢的，而且基本上是士大夫精英文化，创作者、读者都是文化精英。中国的文学传统特别讲究文以载道，要给社会带来重要意义。中国在这个漫长的过程中形成了自己独特的文学传统，形成了自己独特的审美：庄严地写，忧国忧民。即使有独特的个性，骨子里也是严肃的。如李煜写《相见欢》："无言独上西楼，月如钩。寂寞梧桐深院锁清秋。剪不断，理还乱，是离愁，别是一般滋味在心头。"柔美到极致，但骨子里还是传统的文人，还在忧时忧势，只是忧思藏得极深。再如李清照的"寻寻觅觅，冷冷清清，凄凄惨惨戚戚"，个性和视角都十分独特。大多数名著还是类似于杜甫的"三吏三别"、《兵车行》《茅屋为秋风所破歌》，"安得广厦千万间，大庇天下寒士俱欢颜"，文以载道。再如陆游的诗句"死去元知万事空，但悲不见九州同。王师北定中原日，家祭无忘告乃翁"，临死时都在忧国忧民。这种高尚的审美一直延续至今。

现代影视剧的主角如果是古代诗人，首先要把他当作一个人，其次再把他当作一个诗人。比如李白，"谪仙人"，他的诗歌仿佛从天上来，潇洒脱俗，举世无双。在讲故事时，如果我们把他当诗人来写，诗不入戏的话，我们写不好他的故事。还是要先把李白当成一个人。

进入现代社会，科学技术的发展使当代文化和审美发生了急剧变化。以汽车为例，

[1] "浙江重点影视文学作品创作研修班"由中共浙江省委宣传部和浙江省文学艺术界联合会主办，感谢中共浙江省委宣传部和袁克平先生对文稿版权的授权。

在 20 世纪 50 年代有烧木炭的汽车，专门有人在汽车上烧炉子，一天跑二百里。60 年代的汽车用上了汽油，但需要一根长长的铁棍插进汽车前面的小洞，司机必须使用很大的力气去发动汽车，这样的车每小时能够走四五十里。现在交通工具的速度大家都有体会了。以前的交通工具落后、路况差，很多文学艺术作品呈现出的意境现在就不存在了。"烽火连三月，家书抵万金"，"闺中少妇不知愁，春日凝妆上翠楼。忽见陌头杨柳色，悔教夫婿觅封侯"，这类由距离所带来的深深思念在当下作品中就很少出现了。科技改变了我们的生活，速度改变了我们的观念，它们使我们少了很多东西，也多了很多东西。陆游从浙江出发，沿水而上到四川奉节上任，历时七十多天，路上包了一艘船，途经某地想赏景时便停下来登山、饮酒。李白从四川顺流而下，乘着小木船沿江而行，到了白帝城，慢悠悠地上去看一看，访访朋友，看看美景。这种慢悠悠的生活节奏，造就了中国文学史上许多大师级的人物。现在我们的生活都很匆忙，有时候应该让自己的节奏慢下来。科学技术的发展使我们的生活趋于同质化，房子、车子、所受的教育、所看到的景色都差不多。艺术家、小说家和编剧所经历的同质化会带来作品的同质化。我真心希望大家注意同质化的问题，重要的是要掌握真正的一手资料并去深入了解它们，尽可能给自己增加一些不一样的生活，尽可能接触更多的人、读各种各样的书，让自己的经验不那么规律化、同质化，这样会对自己的创作有好处。

搞创作不是那么容易的，我几乎把 20 世纪 80 年代作家的作品全看了。我在创作早期写了 17 年，写了很多小说，包括三部长篇、二十多部中篇、几十部短篇，但没有一篇得以发表。那时我是一个建筑工人，一直在很努力地写。在座的作家也有很多人经历过坎坷，我不希望大家过同质化的生活，特别是当你创作时所参考的材料一定要避免同质化，这是很重要的事情。以上谈的是科学的发展进步造成了审美的改变。

你必须得了解当代观众和当代读者。首先得明白写给谁看，他们想要什么、喜欢什么，当然你也可以引导他们，和他们对话，而不是单纯地投其所好。我对观众趣味的重视远远超过了我本人的趣味，因为我写出来的东西是给他们看的。如果没有观众欣赏编剧创作出的作品，会感觉很悲凉。

当代审美发生重要变化的原因还在于观众和读者的参与感增强，他们喜欢参与作品的对话，形成了欣赏的多元化。这样的例子数不胜数，豆瓣评论、弹幕、饭圈文化

等都是重要的文化现象。随着富裕程度的提高，大家愿意投入更多的时间和精力到文化艺术活动中。观众和读者通过互联网积极参与当代文化艺术的建设，人们的审美变得非常多元化。喜欢网络小说的朋友都知道，它可分为玄幻、都市、仙侠、武侠、科幻、历史、二次元等许多类型。比如《流浪地球》类型上被归入科幻片，它是目前中国电影中视觉特效做得最好的，其视觉特效水平达到了好莱坞大片的同步水平，给观众带来视觉上的震撼，满足了大众对视觉艺术的追求。这说明当代审美改变以后，要求我们必须抓住某一项把它做到极致，以此来吸引粉丝。粉丝带动广大受众的从众心理，作品就容易产生广泛的影响力。当代观众的广泛参与要求我们选择题材时必须慎重思考。

编剧圈里流行"桥段"一词，即看了大量作品后总结出所谓的桥段，当自己写的时候就把桥段加进去，把自己的故事放在他人的结构里。如果没有富有趣味的内核性创见，这样的做法是不可能写出好作品的。我们要有坚定的意志，耽误得起，磨得起，认准一个题材，多花点时间，千万别拼凑桥段。要写出自己的独特性，这样才能创作出好作品。这对我们编剧和小说家提出了很高的要求，不能计较一时的成败，慢慢积累到一定程度机会自然会来。有意识地为欣赏你的观众和读者创作，总有一天机会会到来，机会来的时候往往是你意料不到的时候，你绝望的时候也许机会就来了。

变化是无可指责的，变化也没有高低之分。你不能苛求观众去适应你的变化，得自己去懂得他们。如果你能懂得他们，他们也能懂得你。理解观众和读者是我们这一代编剧和小说家要努力去做的事情。关注和自己心灵相通的那个群体，关注你的读者和观众，永远不要以为自己比他们聪明。社会变了，审美变了，观众变了，读者变了，我们也必须得变。不变就没有人读你的书，也没有人看你的戏。

影视剧创作中的不变因素

第一，在经典电视剧中，按照时空顺序讲故事是不变的。从20世纪80年代电视剧盛行开始，中国优秀的电视剧都是按照故事发生的时间顺序展开叙事的，即使中间插入倒叙的回忆也是非常短暂的。这跟中国观众的欣赏传统有关，观众喜欢娓娓道来的故事，先有什么、后有什么、再有什么，顺如流水。看一部电视剧要有比较长的休闲时间，这决定了叙事不能乱。观看电视剧的群体各个年龄段都有，特别是中老年群

体的存在使得我们的电视剧产业变得非常发达。中老年群体看电视时可以把儿子、孙子等后辈都叫来陪他们一起看，家庭生活是最广阔的题材领域。如果不按时空顺序讲故事会怎么样呢？至少我现在还没有看到不按时空顺序讲故事而获得成功的电视剧。因为电视剧需要争取更多观众的认可，所以这种讲故事的传统一直没变。

第二，一个编剧只有深刻懂得影视作品是集体创作才能获得成功，因为影视是妥协的艺术。编剧有两个方面的技能很重要：一是写剧本的水平，二是能和他人处理好关系。每个编剧都要明白和他人处理好关系的重要性。也许你在某件事上是对的，但从整体来说，如果不明白影视作品是集体创作，你就会非常难做人。导演、制片、演员、舞美、灯光等创作者都有自己的专长，一部电视剧成功与否在于它的短板，而不是它的长板。你的剧本可能写得不错，但是拍出来可能并不理想。《大江大河》之所以成功，跟优秀的演职人员、阿耐的原著小说是分不开的。每一个从事编剧行业的人都要意识到，戏不是一个人的，而是大家的。

问：《大江大河》之所以获得成功主要是哪些方面做得特别好？

答：我个人认为《大江大河》之所以获得成功，主要表现在两点：一是真实，二是真诚。说到真实，《大江大河》所有的道具都尽量做到还原20世纪80年代。从小说到剧本，再到演员，追求的都是回到20世纪80年代。每一个细节都尽量真实，它能唤起一代人的回忆，能让后辈看到那个年代的人是怎么生活的。阿耐在小说里塑造了非常真实的人物，其中个体户杨巡写得太好了，我认为是可以进入中国当代文学史的角色。电视剧中这个人物的呈现效果不太好，是因为他的戏被砍掉了40%~50%，并修改了一些内容，所以有点遗憾。杨巡的经历书写了20世纪80年代个体户的创业史。另外一个人物雷东宝写得也非常好。《大江大河》的成功得益于整个剧组尽量真实地还原了20世纪80年代的生活状态及其典型人物。我说的真诚是指创作者的态度。我写作时非常投入，讲究代入感。我写的每一句台词自己都会反复读，也会幻想着像演员一样去表演。只有真诚才能写好作品。

问：请问您有没有兴趣体验当代题材？比如互联网创业类的题材。

答：我最近在写的一个戏大致是从2000年到2010年这个时间段，但是我没有固

守于这个时间段,因为我认为时间是次要的。我认为编剧要深入当时社会的重要经验中,不然写不好那个时代。特别是作家得知道当时的人们是怎样生活的。我在农村待的时间很长,深入了解2000年至2010年这段时期农民的生活。对写作对象的时代背景一定要了解,没了解透千万不要写那个题材。可以选择一些不变的、永恒的题材,如亲情、友情、爱情,再扩大到人性、贪婪、苦恼等。另外,我们这个世界温暖不多,每天都有那么多让人头疼、难以接受的事情发生。我觉得人天生就是来吃苦的,正因为生活如此苦涩,社会上光明这么少,我们要尽可能地去多发现一点光明,通过编剧给观众和读者带来光明和温暖。我们可以写的题材非常广泛,关键是要善于发现,要认认真真写作、认认真真生活,去和不一样的生活打交道。

2018年
中国影响力电视剧分析 案例二

《延禧攻略》
Story of Yanxi Palace

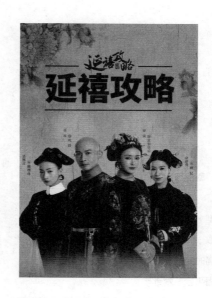

一、剧目基本信息

类型：古装宫廷

集数：70 集

首播时间：2018 年 7 月 19 日

首播平台：爱奇艺

播放量：截至 2018 年 7 月 30 日突破 150 亿

二、剧目主创与宣发信息

制片人、制作人：于正

监制：李秀珍

编剧：周末

导演：惠楷栋、温德光

主演：吴谨言、秦岚、聂远、佘诗曼、许凯等

摄影：王旭光、郑大为

出品公司、发行公司：东阳欢娱影视文化有限公司

三、剧目获奖信息

2018 年 10 月，获第五届横店文荣奖"最佳电视剧"奖项。

2018 年 11 月 12 日，在《新周刊》主办的第十九届中国视频榜上被评为"2018 年度热剧"。

2018 年 12 月 1 日，在"2019 爱奇艺尖叫之夜"获评"年度剧王"。

2018 年 12 月 12 日，被美国权威电影杂志 Variety 评价为"2018 年度 12 佳海外剧集"。

类型元素的创新与脱俗

——《延禧攻略》分析

《延禧攻略》被视为2018年中国影视剧为数不多的"爆款"作品,其爆款程度主要表现在以下几个方面:

第一,该剧播出期间为爱奇艺带来1200万付费用户,年度播放量超过180亿,平均每集播放量超过2亿,最高单日播放量超过7亿。打破近年全网独播剧单日播放量最高纪录[1],是2018年中国网络剧播映指数第一名。[2](见图1)

第二,在微博上该剧的话题阅读量达94.1亿,相关话题讨论量达641万,327个热搜词累计登上热搜榜的次数超过500次,并且其中有38个热搜词曾位居热搜榜首。

第三,该剧成功发行到全球70多个国家或地区,并登上谷歌2018年全球电视剧热搜榜第一名。[3]

第四,关于该剧的新闻报道共计5.82万篇,标题提及"延禧攻略"的报道共计1.98万篇,《人民日报》《光明日报》《北京日报》《中国文化报》《中国青年报》等国内知名媒体和BBC、英国《每日电讯报》、美国Rapid TV News等诸多国际媒体均参与了对该剧的报道。

2018年在电视台或网络上播出的剧集超过500部,《延禧攻略》之所以能够脱颖而出成为爆款,归根结底在于类型元素的创新与脱俗。总体来说,《延禧攻略》应被

[1] 数据来源:骨朵影视数据(http://www.guduomedia.com/)。

[2] 《艺恩2018年度白皮书——综艺、剧集篇》,艺恩网2019年1月17日(http://www.entgroup.cn/views/61999.shtml)。

[3] 曾于里:《〈延禧攻略〉成全球第一热搜剧,文化输出成功了?》,澎湃有戏2018年12月19日(https://www.thepaper.cn/newsDetail_forward_2751806)。

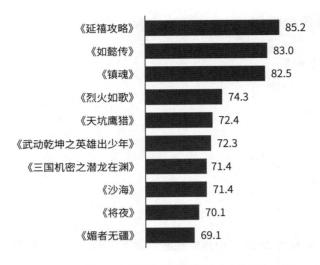

图 1　2018 年网络剧播映指数前十名排行榜

纳入宫斗剧的范畴。时至今日，宫斗剧作为一种电视剧类型已经有近 15 年的历史，其类型元素被不断演绎，甚至已成为俗套。《延禧攻略》正是凭借着对宫斗剧各种类型元素的整体翻新，得以在近年来宫斗剧数量众多，竞争激烈且饱受评论界批评、指责的状况下依然高调上线。

一、角色塑造、类型分析与文化价值观的呈现

《延禧攻略》的总制片人、剧本编审、艺术总监于正说："我觉得一个电视剧的创新在于它的结构、人物的思想内涵和想传达给观众的情感。"[1] 从类型模式上看，《延禧攻略》以武侠剧的类型模式构筑宫斗剧，用"男性向"的题材套路写"女性向"的故事，且嫁接成功。除此之外，游戏模式、言情、职场、探案、偶像等众多元素的巧妙复合，使本剧的内涵变得更加丰富。

[1] 马李灵珊：《于正：我在做一个苦行僧》，《南方人物周刊》(http://yule.sohu.com/20120318/n338094495.shtml)。

（一）复合类型的创新之作

1. 宫斗模式的标新立异

近年来宫斗剧已呈现出审美疲劳之势，彼此之间抄袭的痕迹也日益显露，这些弊端几乎将宫斗剧带入江河日下的局面。然而，《延禧攻略》的出现却令宫斗剧得以回春，甚至让人们发现了宫斗类型经久不衰的魅力。

以往的宫斗剧既是特殊的家族题材剧，又是特殊的政治题材剧，还是特殊的女性题材剧。这种交集的状态恰恰使得宫斗剧呈现出这样的矛盾：从家族题材剧的视角强调宫廷成员的伦理规范，即以是否遵循和睦与友善的原则作为划分善恶的标准，使正面角色无论如何都秉承着对美满生活的期许，而反面角色一出场便是以恶意挑衅的姿态呈现。从政治题材剧的视角又强调前朝与后宫的同构性，从而将男性的斗争转换为女性的斗争。从女性题材剧的视角则展现宫廷女性复杂而艰险的生存环境，反思宫廷女性的命运。于是，伦理、斗争与女性共同构成了宫斗剧的复杂主题，也使得宫中的女性呈现为温柔与阴谋的结合体。例如，《甄嬛传》中的甄嬛起初是一个单纯的少女，她并不想参与后宫的争斗，只是想嫁给一个有情郎。但是，后宫的环境不由甄嬛安生，华妃、皇后等人率先发难，最终将甄嬛逼向与他人厮杀的局面。甄嬛的人生轨迹既是善良天性逐渐"黑化"的过程，也是个人理想逐渐破灭的过程，这同样适合《美人心计》中的窦漪房、《武媚娘传奇》中的武媚娘等。但是，《延禧攻略》却打破了这一模式，魏璎珞进宫之前并非一个单纯的少女，而是背负着查访亲人冤案的任务，她注定要面对一场殊死之争。于是，与以往的宫斗剧不同的是，《延禧攻略》并不打算讲述一个迫害并异化女性的封建家族的故事，而是在开场时便明确了女主人公的斗争方向，并将女主人公与反面角色立场的截然对立作为全剧的规定情境。如此一来，剧情反倒显得干净利落，更符合当前人们在利益纷争的社会环境中正在体验的真实状况，也迎合了受众对直奔主题的呼吁。（见图2）

更值得一提的是，《延禧攻略》还包含了一个巧妙的文化置换的逻辑，用"正能量"来包装宫斗剧。以往的宫斗剧最能吸引观众的元素便是后宫的斗争策略，这使得宫斗剧的推陈出新总是沿着人物心态越来越扭曲、斗争手段越来越狠毒的方向进行，从而招致"贩恶"之嫌。《延禧攻略》并未回避宫斗本身带来的猎奇观感，然而却将宫斗情节放置在魏璎珞反抗整个封建礼法的话语中予以讲述，使得《延禧攻略》从一个原

图 2 女主角魏璎珞

本存有"贩恶"之嫌的宫斗剧摇身一变成为"正能量"的代言,不仅满足了观众对宫斗情节的喜爱,又让主流的评论者难以用"三观不正"的名目对其指责。

2."大女主剧"模式的沿袭

"大女主剧"一般是指以一个女性为中心且主要情节围绕着这名女性的成长经历与心理情感展开的电视剧。这类剧其实是偶像剧的变体,通常讲述一个出身普通但精神独立的女性通过自己的奋斗最终提升了自己的地位,也获得了男性的尊重与欣赏,并被多位优秀的男性爱慕,并最终和男主角走到了一起。纵观近几年的电视剧市场,从 2017 年至今,古装大女主剧一路呈井喷之势。2017 年上半年,《三生三世十里桃花》红到"四海八荒",以超 400 亿的网播量收官;下半年《楚乔传》又将网播量数字刷新到 429 亿。在"她经济"不断攻城略地、女性观众撑起收视率和流量半壁江山的大势之下,一大批大女主剧如雨后春笋般出现,也让"女频"IP 的热潮一路绵延至今。放眼 2018 年的剧集市场,除《延禧攻略》外,《如懿传》《扶摇》《天盛长歌》等作品也均为主打女性成长的大女主剧。[1]

[1] 耿耀:《从屡战屡胜到泛滥成灾,大女主剧的 2019 年何去何从?》,艺恩网 2018 年 12 月 21 日(http://www.sohu.com/a/283452139_100271596)。

《延禧攻略》中最核心的角色是女性，三分之二以上的重要角色是女性。据艺恩数据显示，《延禧攻略》的观众中82%为女性，且年轻观众居多，1990年以后出生的观众大约占据观众总量的60%。[1] 执笔编剧周末是女性（于正参与了故事构想），可以说《延禧攻略》完全符合近年来流行的大女主剧。

片名"延禧攻略"中的"延禧"出自女主角魏璎珞成为令贵人、令妃后的居所"延禧宫"，魏璎珞是剧中戏份最多、最重要的角色。《延禧攻略》塑造了善良聪慧、仗义勇敢、独立自主、刚柔兼济、情深义重、坚韧达观、爱憎分明、才杰敬业、美丽可爱、富有爱心的女主角形象，呈现了宫廷贵族女子的许多美丽特质。传统皇家贵族之美和现代女性气质之美在魏璎珞身上水乳交融，魏璎珞的许多美好品质打动了无数观众的心弦。

3. 武侠模式的引入

于正初中的时候就迷恋金庸，并曾改编创作《神雕侠侣》《新笑傲江湖》《楚留香传奇》等武侠题材的作品，武侠模式大概也是于正创作时自然而然容易带入的创作方式。

针对《延禧攻略》而言，其宫斗剧的外表下隐藏着"复仇"这一主线，而这一主线也正是几乎所有的武侠剧都热衷采用的。《延禧攻略》用复仇母题贯穿全剧，在叙事上具体表现为大复仇贯穿小复仇。大复仇线是给姐姐魏璎宁复仇，贯穿全剧，从第一集剧情交代魏璎珞入宫的核心动机是为姐姐被害探明真相，到最后一集和亲王弘昼被惩处完成报仇。小复仇线是给富察皇后、明玉、吉祥复仇。剧中几条复仇线连绵交织引发的悬疑，有效地牵动了观众的心，这是典型的武侠剧叙事套路。

而女主角魏璎珞也体现了侠之大义，好打抱不平。从一开始为了保护素昧平生的吉祥，到挺身相救非亲非友的愉妃、五阿哥，后面冒着被太后惩罚的危险救护刚刚认识的顺嫔，以及魏璎珞成为令贵妃后跟继后定下盟约，要求继后不得伤害各位嫔妃的孩子等，这些都是女主角侠义心肠的体现。

[1] 崔阳：《〈延禧攻略〉抢占暑期档C位，抓住"九千岁女性"成爆款关键！》，艺恩网 2018 年 8 月 30 日（http://www.jintiankansha.me/t/BETFALe4fx）。

4. 游戏升级模式与"爽文化"的结合

游戏升级模式也是于正擅长的叙事手法，其之前的作品《陆贞传奇》就是这个类型模式。在《延禧攻略》共 70 集的剧情中，魏璎珞至少被打击 84 次，这种套路与游戏的设置非常相似，也就是说与魏璎珞相关的"打怪"情节高达 84 个，相当于 84 级通关。女主人公平均每集要承受 1.2 次攻击，而且女主人公基本上会在一两集之内反击成功。观众利用琐碎的时间，只需看上一两集就能看完一个较为完整的情节段落。由此可见，《延禧攻略》节奏紧凑，叙事上讲究一个"快"字，每一集都像是一部网络电影，这是《延禧攻略》叙事上接地气的成功之处，也适应了当今观众喜欢快节奏的观看习惯。

《延禧攻略》中以魏璎珞、富察皇后为代表的善良仗义的一方，和以高贵妃、纯妃、娴妃、袁春望、尔晴为代表的居心叵测的一方，彼此斗争不断。高贵妃在后宫的权力仅次于皇后，极其霸道跋扈。高贵妃在嘉嫔的唆使下，安排太监暗杀愉贵人，而愉贵人幸得魏璎珞相救。愉贵人的孩子出生时颜色有异，被高贵妃一口咬定孩子为"金瞳"，是不祥之物，于是便要活埋这个刚出生的孩子，并且高贵妃还想让愉贵人亲眼看着自己的孩子被活埋，结果又被魏璎珞、叶天士和皇上拦下。之后，高贵妃在长春宫邂逅宫女魏璎珞时心生报复，命令太监去割魏璎珞的舌头，幸好富察皇后及时相救……宫斗过程中这些丧失人伦天性的恶行恐怖到令人发指，由悲惨的人物命运感受到强烈的批判精神，让观众看到世事可能的险恶，看到在紫禁城的极权体制下人权不断被肆意践踏。

游戏升级模式、宫斗剧与近年互联网文化中流行的"爽文化"关系密切。"爽文"是近年来比较流行的网络小说类型，特点是故事主角从故事开始到结尾顺风顺水，经过自身的努力、贵人的帮助和"金手指"好运气，能克服各种障碍取得成功。从《金枝欲孽》《甄嬛传》到《延禧攻略》《如懿传》，大热的宫斗剧让观众感到精彩，观众看着魏璎珞一路报仇，就能简单地"出口气爽一下"[1]。而观众对于"爽"的追求，则与当下日益严峻的社会压力不无关系。《延禧攻略》恰恰是抓住了当下人们渴望宣泄

[1] 王小笨、木村拓周《于正攻略》，北方公园 North Park 2018 年 8 月 30 日（https://www.huxiu.com/article/260341.html）。

情绪的心理，通过营造"爽文"效果而引发广泛的共鸣。

5. 当代职场文化的融入

女主角魏璎珞从内务府包衣宫女，到长春宫最受富察皇后器重的宫女，再到成为令贵人、令嫔、令妃，最后成为令贵妃主管后宫的成长历程，类似一个年轻人在工作上的成长。刚进宫时类似刚步入职场的职员，像一块顽石，凭着她的聪明才智、善良仗义，并经过类似富察皇后等好上司的调教，一步步做到公司的副总经理、CEO。"我感觉，魏璎珞是我本人，皇上是观众，皇后是懂我、帮助我的人，高贵妃是一众看不惯我又干不掉我的人。"[1]《延禧攻略》是我们人生的一个复刻，就是一个人刚进入职场时总是单枪匹马，如果情商、智商不足便会面临淘汰，如果各方面都很出色便会遇到像皇后这样懂得赏识员工的上司。与此同时，职场中的风险又随处可见，而这些风险形成的心理压力无处不在。但尽管如此，人们依然要在职场中继续拼搏，以便获得更多的发展空间。魏璎珞在绣坊时是出色的绣女，在辛者库洗恭桶（旧式粪桶）也洗得令主管赞赏，在富察皇后身边当宫女时渐渐被富察皇后委以重任。她能在每个岗位上都把工作做得出色，这样的人生轨迹也正是当前成千上万的都市白领所面临的道路。很显然，这种类似职业剧的叙事方式，令不少观众在观剧时产生代入感，也是《延禧攻略》比较成功的叙事策略。

6. 爱情与 CP 文化

爱情故事是绝大部分剧集少不了的重要内容，《延禧攻略》也不例外。在流行 CP（英文 Coupling 的简称，通常表示人物之间情感深厚）文化的互联网社区中，《延禧攻略》中富察傅恒和魏璎珞、富察皇后和魏璎珞、乾隆皇帝和魏璎珞、明玉和魏璎珞、乾隆皇帝和富察皇后、富察皇后和纯妃、皇帝和傅恒、傅恒和海兰察、明玉和海兰察等多对 CP 也频频登上热搜。（见图 3）

魏璎珞是一个为了爱而甘愿受到惩罚的有情有义的女子。皇上和傅恒谈到魏璎珞时说道："朕给了她（魏璎珞）两个选择：第一，亲口承认从未喜欢过你（富察傅恒），所有的一切都因她贪慕虚荣，是她欺骗了你！第二，在大雪中从乾清宫开始走遍东西六宫，三步一叩，声声认错，直到走完十二个时辰。"魏璎珞毅然选择了后者。

[1] 以扫：《于正，你冷静一下》，人物 LIVE 2019 年 1 月 29 日（http://www.sohu.com/a/292197508_662955）。

图3 傅恒（左）与魏璎珞

而富察傅恒对魏璎珞一辈子的相爱和守护同样令人感动。在宫女魏璎珞被贬入辛者库做最低贱的工作时，傅恒曾向她告白："我知道你这个人心思很重，但我希望有一天，你能够抛开那些执念，去寻找自己的幸福。在那之前，我会一直守着你，直到你的心为我敞开为止……我早就说过我心悦你，想要娶你。你要留做辛者库的人，我等你，等你能抛开恩怨，放下包袱，不管多久，哪怕用这一生，我也会等到底。"在魏璎珞误会傅恒是杀害她姐姐魏璎宁的凶手时，傅恒为了保护魏璎珞的安全，宁愿魏璎珞以刀刺入自己的胸脯，也不说出强暴魏璎宁的实则为和亲王弘昼。在魏璎珞得知弘昼的暴行后，傅恒请弘昼在皇后面前向魏璎珞道歉，皇后批评傅恒不够尊重魏璎珞时，傅恒又说："哪怕她恨我，怪我，我也一定要她平平安安。"在皇上为魏璎珞和傅恒的爱情吃醋，扬言要摘了魏璎珞的脑袋时，傅恒为了救魏璎珞，听取了尔晴的建议，向皇上请婚娶他不爱的尔晴。之后，傅恒在魏璎珞成为皇上的妃嫔后一如既往地守护魏璎珞，而当傅恒在战乱中即将离世时，他留给世间的最后嘱托依然是："魏璎珞，这辈子我们不能结婚在一起……这辈子我守着你，已经守够了，下辈子，可不可以换你守着我？"拼今生，对悲对喜，为伊泪落。谁来相伴下一生的光景？以三生石般之爱，绵绵之遗憾，感动无数观众。

值得一提的是，近年的大IP古装剧大多流行"情深缘浅""虐恋情深"的人物

设定。比如《知否知否应是绿肥红瘦》中的齐衡小公爷、《风中奇缘》中的莫循、《寂寞宫廷春欲晚》中的纳兰容若等,也是如富察傅恒这般,女主人公和男配角的初恋因为各种不得已的原因,最后只能放弃婚姻,而男配角后期一直默默守护着女主人公。很显然,这样的设置往往能打动许多女性观众的心。

(二)宫廷中的众生相

1."大女主"魏璎珞——宫廷贵族与现代女性之美交相辉映

《延禧攻略》塑造了善良聪慧、仗义勇敢、独立自主、刚柔兼济、情深义重、坚韧达观、爱憎分明、才杰敬业、美丽可爱、富有爱心的女主角形象。(见图4)

于正在接受《南方都市报》记者采访时谈道:"我觉得这部戏的核心价值观之一是'人心存善良,更要懂自保'。"[1]剧中多处呈现了魏璎珞的善良与正直。例如,魏璎珞刚入宫时遇到素昧平生的吉祥,在吉祥被欺凌时挺身而出救了吉祥的性命。在被绣坊的宫女嫉妒时,魏璎珞训斥宫女:"自己不帮人,还不准别人帮,天底下哪有这样的道理。"在冒着生命危险救护非亲非故的愉贵人、得罪权势极大的高贵妃、被绣坊的张嬷嬷罚跪一整夜后,魏璎珞仍坚持自己没有错。不过,尽管不断遭遇危机,但魏璎珞总能凭借自己的聪慧机智见招拆招,不仅屡次化险为夷,并且在富察皇后、富察傅恒、乾隆皇帝、张嬷嬷等人的帮助和教导下,历经了许多苦难后成长为后宫嫔妃之首。

魏璎珞具有独立自主的个性,富察皇后在剧中对她的评价是:"魏璎珞在做她自己,魏璎珞就是魏璎珞,她是鲜活的,她是富有个性的,对待不公她极力抗争,不是甘愿做一个任人摆布的木偶。"即便是面对宫廷中有生杀予夺权力的皇上,魏璎珞也不屑于谄媚至尊的皇权。皇上发觉自己喜欢上魏璎珞时曾对她说:"如果你想飞上枝头,你直接来找朕不是更简单,朕可以给你想要的一切。"然而魏璎珞却不以为然。魏璎珞身为宫女时在雪中晕倒后被皇上抱回寝宫,等魏璎珞醒后,皇上想宠幸占有魏璎珞,魏璎珞再次拒绝。虽然后来魏璎珞凭借计谋让自己成为皇上的贵人,但她这么做也是为了保护明玉并为皇后娘娘和七阿哥的死因探明真相。当魏璎珞成为皇上的嫔妃后,

[1] 余亚莲:《于正:魏璎珞没有开挂,笑到最后的人都懂得聪明处事》,新青年剧乐部 2018 年 7 月 30 日(http://www.sohu.com/a/243562592_473150)。

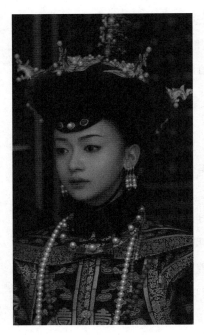

图4 "大女主"魏璎珞

她对皇上渐渐产生情愫,待皇上好也合乎人之常情。另外,皇上偏爱的弟弟和亲王弘昼承认喝醉酒一时失控强暴了魏璎珞的姐姐,向魏璎珞道歉并承诺提携魏璎珞的父亲为内务府管领,然而面对天潢贵胄的威逼利诱,魏璎珞也绝不妥协。

剧中的魏璎珞是一位情深义重的女子。魏璎珞感恩于富察皇后,敬她爱她,将其视为恩师与姐姐。在富察皇后发觉皇上喜欢魏璎珞,想让其成为皇上的妃嫔时,魏璎珞直言拒绝,并真诚地对皇后说:"皇上是娘娘的丈夫,更是娘娘心中最重要的人。"富察皇后受重伤后,希望魏璎珞更安全,让她离开紫禁城,魏璎珞却说:"就算娘娘再也站不起来,我也愿意一辈子给娘娘做拐杖。"魏璎珞受罚贬入辛者库后,为了回到富察皇后的身边,她在大雪中以三步一叩首走遍东西六宫,在磕了三个多时辰后晕倒在雪地中。姐姐魏璎宁和富察皇后是魏璎珞的至亲挚爱,富察皇后的温婉美丽令无数观众喜爱,魏璎珞为挚爱被害死而复仇,也令观众觉得情有可原。剧中富察皇后、明玉、怡嫔皆自杀身亡,令许多观众唏嘘落泪。在怡嫔自杀后,魏璎珞对绣坊的张嬷嬷谈道:"换成我,千万人的唾沫,我也能唾面自干。哪怕要我跪着等,我也要等下去,直到真相大白的那一天。"魏璎珞在剧中多次身处险境仍保持着坚韧、安定和乐观的精神,面对困难勇敢地克服,面对危机能迅速做出良好的回应,遇到大困境也善于耐心地等待好机遇,并在历经逆境后得到成长,这些都给观众以精神鼓舞。

更值得一提的是,魏璎珞一改近年来大女主剧中女主角的"白莲花"形象。"白莲花"指的是古装剧尤其是宫斗剧中盛行的一类单纯到不切实际的女性角色。这类女性几乎没有心机,动辄就给他人灌输心灵鸡汤,即使遇到存心伤害自己的对手也能毫不计较,然而,这类女性又总是因其单纯本性为男性所喜爱,并在男性的帮助下一再脱险。例如,2012年《倾世皇妃》中的马馥雅滥施善心甚至不忍看到伤害自己的仇

敌受到惩罚；2013年《大汉贤后卫子夫》中的汉武帝宠妃卫子夫明知陈皇后要加害自己却欣然同其交好；2014年《武媚娘传奇》中的武媚娘更是一改往日世人对武则天精明手腕之描述，而沦为一个随时跌入圈套的"傻白甜"。当然，最终的结局是这些善良的女性总是能够战胜周围那些心术不正之人。很显然，"白莲花"这类女性形象迎合了当下女性自恋的文化诉求，也确实反映了当下电视剧创作对于日益崛起的女性观众群体的重视。但是，"白莲花"的人物设定通过营造一个个针对女性的自我幻梦而将女性麻痹于其中，不仅严重脱离了当代女性的现实体验，更流露出因果报应的虚无主义论调，甚至公然将解救女性的角色拱手让于男性。而在《延禧攻略》中，魏璎珞在开篇的自我介绍中所说的"我，魏璎珞，天生脾气暴不好惹"，可谓是干脆利落，抛弃了"白莲花"那种如捧心西子般的软弱，转而树立起一个爽快、直率的女性形象。并且，剧中的魏璎珞也确如其所言"不好惹"，进宫第一天就略施小计令羞辱自己的待选秀女失宠，故作不知情而公然棒打管教嬷嬷，甚至毫不留情地给对手以耳光等。这样的形象设计不仅贴合人性，也让剧情冲突显得格外精彩。

总体来看，魏璎珞在秩序森严的紫禁城中不拘一格，活泼可爱，有强有弱。强时令人敬佩，弱时令人怜惜，凭借其丰满而立体的形象打动观众。

2. 皇宫中的群像戏

除了女主角魏璎珞，《延禧攻略》中富察傅恒、富察皇后、乾隆皇帝、明玉、五阿哥、娴妃、纯妃、高贵妃、尔晴、袁春望、顺妃等角色也屡次登上新浪微博热搜榜。很多观众都觉得剧中的其他角色也富有魅力，而且多是性格复杂的圆形角色。

"大猪蹄子"是近期网络流行词，通常是女生用来吐槽男生变心、说话不算数或是不解风情，该词随着《延禧攻略》的热播而成为流行用语。剧中的"大猪蹄子"主要是指乾隆皇帝。（见图5）乾隆后宫嫔妃众多，经常宠爱不同的嫔妃，令观众觉得他花心。同时，剧中也呈现了乾隆身为皇帝在皇权与爱情之间的挣扎，如富察皇后被高贵妃从御景亭推下、受重伤躺在床上昏迷不醒，皇上某晚独自一人在富察皇后的床边谈心时说道："皇后，朕想寻人说说话，可是这偌大的紫禁城，朕却找不到一个可以和朕谈心的人。要是你现在醒着，该多好。"

皇上性格的复杂鲜活还表现为他在不同场合所呈现出来的不同的性格面貌，或凶狠，或善良，或冷酷，或仁爱。皇上拥有至高的权力，他会为了皇权的威严在鄂善一

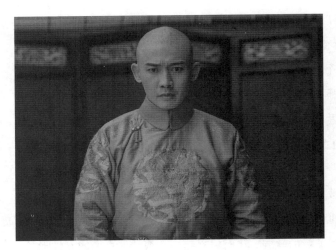

图5 乾隆皇帝

案上大开杀戒。而当母亲困在大火中时,他又能奋不顾身地跳入火海去救母亲。此外,皇上对富察皇后深情款款,对宫女魏璎珞多次示情被拒、醋意满满。对令妃魏璎珞若即若离,如欢喜冤家,为令妃弹琴、和令妃跳舞、教令妃画画,醉酒后搓起魏璎珞脸蛋的萌态也很温暖甜蜜。皇上在这些场合中的不同表现使其不再是以往宫斗剧中那个威严而压抑的男权符号的化身,而是转变成一个活生生的个体。

富察皇后被许多网友称为"白月光"皇后,因其待人友善的性格、雍容大方、温文尔雅的气质,"治愈系"的笑容而被观众喜欢。(见图6)富察皇后和女主角魏璎珞是主仆,也是人生难得的知己,亦师亦友,亦如姐妹。魏璎珞的聪明机智令富察皇后赞赏,于是把她从绣坊调到长春宫做身边的宫女。魏璎珞不拘一格、富有个性令富察皇后非常喜欢,多次惹皇上不高兴时也尽力保护她。皇后重病可能一辈子不能走路后,不愿魏璎珞过多卷入宫廷斗争,便想下懿旨让她出宫。所有这些,都呈现出富察皇后身为一位"好上司"的优良品质。富察皇后以"母仪天下"为标准,力求把后宫管理好,从不去害人,经常善意体察人情并帮助他人。例如,在娴妃急需用钱时,便以回礼的方式给予娴妃重金。富察皇后从16岁开始便陪伴皇上,也深受皇上喜爱。在皇上得了疥疮时,不顾被传染的风险在他身边贴身照顾好几个月,力求做好皇后的各项工作,为皇上分忧。

图 6 富察皇后

剧中的许多配角也给观众留下深刻的印象。娴妃原本克己向善，却遭遇了太多的变故：她从小到大视为榜样的父亲行贿，母亲为了救儿子（娴妃的亲弟弟）在她面前撞墙自杀并怨恨她不孝，父亲不幸去世后家破人亡。所有这些遭遇渐渐让娴妃变得外表通情达理、贤惠干练，而内心却充满嫉妒、仇恨和诡计。对皇上的情感也从痴情转向了痴狂。纯妃被贴身丫鬟欺骗了十多年，一厢情愿的爱情失意后，表面温柔、背后凶狠的手段令人不寒而栗。顺妃漂亮得不可方物，受尽皇上的百般宠爱，可她却选择恩将仇报。如果没有善良的内心，再漂亮的外表也掩盖不住内心的丑恶。尔晴的极端型人格令许多观众恨得咬牙切齿，引来网络上汹涌的骂声。还有泼辣的舒妃、内敛的庆妃、自命不凡的袁春望、憨态可掬的李玉公公、面慈心辣的太后、直率可爱的明玉等角色，都给观众带来或虐或爽、或恶或美的观剧体验。

二、美学与制作

（一）对"宫廷美学"的挖掘

《延禧攻略》对"宫廷美学"的挖掘在近年的古装剧中可谓难得。剧中呈现的服

装饰品之美，园林建筑之美，家居陈设之美，构图摄影之美，言谈举止之美，诗词意境之美，戏曲舞蹈之美，缂丝、京绣、苏绣、绒花、点翠、打树花、昆曲、瓷器等非物质文化遗产之美，以及朱砂红、烟红、十样锦、芥黄、土黄、靛青、青绿、月影白等中国古典色彩之美，都可圈可点。对此《人民日报》称赞道："该剧'服化道'精美，昆曲、刺绣、打树花、缂丝技术等非物质文化遗产都在剧中有所展现，努力做到情节中有文化，文化中有情节。"[1] 在制作过程中，《延禧攻略》的主创团队不仅参考了几百幅古画，还邀请苏州缂丝织造技艺传承人顾建东、南京绒花工艺传承人赵树宪，以及在故宫负责文物修复的绣娘等许多中国传统非物质文化遗产的高手参与制作。因此，《延禧攻略》在服饰、画面、调色、审美、妆容、滤镜、细节、场景、配色、构图以及人物妆发、历史背景、场景美学、非物质文化遗产等方面都备受关注。

剧中的服饰美轮美奂，展示出中国传统刺绣工艺的博大精深。其中，皇上有三四十套服装，在不同的场合有不同的穿着讲究。而妃嫔们穿的"缂丝石青地八团龙棉褂""石青纱缀绣八团夔凤纹女单褂""藕荷色缎绣四季花篮棉袍""黄色折枝花蝶纹妆花缎衣料""绿缎绣花卉纹棉袍"等礼服、吉服、常服、便服，更是美得令无数观众惊叹。让大众了解到手推绣、珠绣、盘金绣、打籽绣、圈金等多种刺绣工艺，以及牡丹纹样、龙纹、凤纹、水云纹、菊花纹、蝴蝶纹、梅花纹、兰花纹、祥云纹、木兰花纹、比翼鸟纹、石榴纹等许多绣法。此外，剧中的衣服都是用乾隆时期盛行的布料做成的，剧组还去苏州、无锡等地寻找民间艺人做缂丝与"通草绒花"的头饰，而一些如今已经失传的色彩都是由剧组人员自己染成的。如此精益求精，"一是为了作品的视觉效果，二是能真正再现历史上的服饰风貌"[2]。

而剧中的宫廷礼仪和文化传统也尽量还原乾隆时期的样貌，令观众切身感知中国古典艺术之美。例如，魏璎珞女儿出嫁时的三叩九拜之礼，完全是按照史书记载来拍摄的。高贵妃的一曲《贵妃醉酒》，不仅迷醉了皇帝的心，更让我们领略到昆曲的华丽婉转与袅娜情深。更值得一提的是，为了拍摄"打树花"这一距今已有五百余年历史的古老社火表演，剧组专门邀请年过花甲的匠人，首次在影视作品中再现了李白笔

[1] 李小桔：《〈延禧攻略〉在爱奇艺播出》，《人民日报》海外版2018年7月23日。
[2] 猫宁：《专访｜于正：〈延禧攻略〉并不算顶级爆款，红得坦然，我自有坚持》，剧研社2018年8月2日（https://baijiahao.baidu.com/s?id=1607740499006996866&wfr=spider&for=pc）。

下"炉火照天地,红星乱紫烟。赧郎明月夜,歌曲动寒川"的古老场景。

(二)精益求精的视听品质

《延禧攻略》的成功离不开主创团队的杰出创作,使得本剧在角色塑造、剧情构筑、叙事剪辑、表演风格、场面调度、摄影技法、光影造型、色彩搭配、美术置景、妆容服饰、配音配乐、视觉特效等方面都有出彩之处。

电视剧是荧幕上的作品,演员的演出是作品能否打动观众的关键,好的演员能给剧本加分。《延禧攻略》的热播捧红了吴谨言(饰演女主角魏璎珞)、佘诗曼(饰演娴妃—继后)、秦岚(饰演富察皇后)、聂远(饰演乾隆皇帝)、许凯(饰演富察傅恒)、谭卓(饰演高贵妃)等演员,也让他们聚集了大量人气。于正选择演员的眼光在业界负有盛名,《宫锁心玉》捧红了杨幂、冯绍峰、佟丽娅、何晟铭,《宫锁珠帘》捧红了杨蓉,《美人心计》捧红了王丽坤,《陆贞传奇》捧红了赵丽颖,《半妖倾城》捧红了李一桐,《美人为馅》捧红了白宇等。笔者认为《延禧攻略》塑造了鲜活的宫廷群像,演员们的演出功不可没。导演惠楷栋曾说过,为了选择合适的宫女,他和于正花费了不少时间亲自试戏,而不是简单地临时找群演。剧中一些性格不复杂的配角如海兰察、五阿哥、小全子、珍儿、琥珀、锦绣、吉祥等也都有精彩的演出。老、中、青三代实力派演员加盟,令剧中的人物富有个性,让观众频频产生情感共鸣。

此外,两位摄影师出身的导演使得《延禧攻略》的镜头语言相当出色。不同的人物出场,拍摄手法都不一样:人淡如菊的皇后出场时,导演运用了高速摄影的手法,集中展现皇后转身间的气质。而高贵妃亮相时,镜头从后背开始拍摄,然后慢慢地切换到正脸,突出其耀武扬威之感。在拍摄皇帝去看望因儿子被烧死而心情低落的富察皇后这场戏时,导演采用灵活的拍法,没有设置固定机位,也不控制演员的走位,而是让演员走到哪里,摄影师再跟着去哪里,任他们自由发挥。

影视作品是光影的艺术,《延禧攻略》在光影造型方面也非常讲究。作为导演之一的温德光之前主要从事电影、广告短片的创作,《延禧攻略》是他执导的第一部电视剧。他以电影大银幕的影像品质为标准进行拍摄,尤其在用光上格外严格。比如有一场魏璎珞去探监的戏(见图7),采用冷光、暖光对比搭配。魏璎珞处于暖光环境下,牢头处于冷光环境下,使人物的设定更加鲜明,再配上牢房的黑色背景,增强了色调

厚度，画面也显得更加精致。摄像在拍摄此片时运用了大量的剪影手法，以增强人物的故事性。比如高贵妃第一次出场的戏（见图8），采用了剪影技术，让人物由暗处逐渐走向明处，使得场面变得更加鲜活，并突出了角色的个性。而剪影的运用，有时还可以"避重就轻"，凸显美感。比如宫前两个太监对话的一场戏（见图9），他们并非重要角色，所言台词仅仅是铺垫，无须突出，所以采用了剪影手法，衬托出雪景的唯美，让观众在视觉上更为舒服。

在置景上，虽然国内古装剧影视基地繁多，但因为被拍摄的次数过多，不少观众已经对千篇一律的建筑有了审美疲劳。与此同时，影视基地的建筑物虽然方便拍摄，但缺少契合剧情的装饰。《延禧攻略》剧组根据史料与人物性格新建并布置了延禧宫、长春宫、储秀宫等建筑。例如，为了体现富察皇后温婉且与世无争的个性，美术指导栾贺鑫在长春宫的布置上选用了"玉"的设计。飞扬跋扈的高贵妃与温婉的富察皇后形成鲜明对比，因此高贵妃居住的储秀宫大量采用撞色，整体颜色十分浓烈，并加以金线钩边。养心殿贵为乾隆皇帝的居所，必须要有皇权的威仪感，因此整体上以皇家的黄色为主，铺五爪青龙地毯。而为了凸显乾隆的艺术素养，殿内的画品则多以梅、兰、竹、菊、松为主题，并陈列了多幅御笔书法。除了考究的宫殿，《延禧攻略》的物件细节也值得咂摸一番：长春宫中陈列的钟表是19世纪末珐琅围屏式钟，通高53厘米、宽46厘米、厚17厘米，造型独特而具有较强的欣赏性。翊坤宫中的扶手椅用料大度，采用靠背板及扶手三屏式做法，形制考究，比例完美，做工精良，各构件圆嘴相交，雕刻纹饰极尽巧思，格调高雅端庄。这些陈列物品都暗合史实，又契合人物的身份。随着科技的发展，还原历史已不再是难题，但如何让历史美学跃然于屏幕，确实考验创作者的用心。场景的美，让观众在戏剧冲突之外看到人物日常的一面。场景丰富了人物、剧情的展示空间，而出彩的表演也让这些场景有了生命力。

在色彩上，《延禧攻略》的整体设计灵感来自国画中绢本设色的画作，即在绢、绫、丝织物上通过晕染颜色的方式绘制字画。绢本设色的绘画作品是在麦色织物上作画上色，其麦色底色这一独特元素，造就了国画深沉厚重的古朴质感。《延禧攻略》的时代背景发生在清朝乾隆年间，冷枚的《春闺倦读图》《梧桐双兔图》、郎世宁的《午端图》《雍正十二月圆明园行乐图》《锦春图》等作品的色调是《延禧攻略》的重要参考。《延禧攻略》的色调采用中国传统色系，其最大的特点就是以天然植物、动物、矿物作为

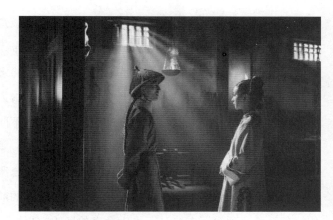

图 7 魏璎珞探监

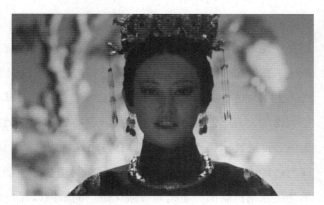

图 8 高贵妃出场

图 9 对话与雪景

色彩原料。这些来自自然界的颜色，色彩范围广且极富生命力，少了工业化学染剂色的呆板锋利，多了一份温润柔和，能更好地将观众带入故事发生的时代。在整体场景画面的配色中，调色要服务于剧情设定的需要，去除多余杂色，辅助摄影、灯光，根据环境气氛加强光影效果。感官上使画面更具有冲击力，更好地辅助演员的表演情绪所展现出来的气氛。同时，在调色过程中也要根据不同人物的身份性格，对不同人物的住所做出一定的设计。《延禧攻略》的"服化道"、美术等都古味十足，选用颜色多为天然染料色，配色考究，制作精良。调色需要整合所有刺绣服装的色彩，让多种不同色彩都很好地融入画面色调中。在不伤害固有色的前提下，再次贴近所使用的中国传统色系，达到深沉古典又不失生命力的感观效果。不仅仅是服装，剧中人物妆容的色彩，首饰部分的点翠的色泽，绒花、玉器、瓷器、金银铜器的光泽质感，以及瓦砾梁柱、宫墙、漆器等的调色等，都要在保证固有色彩的基础上根据整体色调进行整合调整，使每一种色彩都能展现出中国传统色彩的深沉柔和之感，更好地服务于画面与剧情。在制作剧集的过程中，不仅要对正戏进行色调创作和制作，使整部剧作在质感、气质上保持统一，以达到最好的视觉效果，还要对其他与剧集有关的物料画面进行调整。比如，为了能使片头中精致的画面与正戏更好地衔接以达到相得益彰的效果，片头色彩也进行了调整，修正为更有古画气氛的色调，使其与正戏色调达成统一。其实，调色已经成为影视大剧不可或缺的后期制作部分，把这种二次创作发挥到极致，不单单是还原拍摄画面，更是对"服化道"的辅助以展现剧作的优良质感。

《延禧攻略》的配乐由著名宫斗题材电视剧《金枝欲孽》的配乐师陈国梁创作。陈国梁是香港顶级配乐大师，曾为《西游记》《天龙八部》《笑傲江湖》《妙手仁心》《胭脂水粉》《流金岁月》《金枝欲孽》等多部TVB热门大剧亲手操刀配乐。《延禧攻略：影视剧配乐》专辑中有129首曲子，以新颖的配器和表达方式，挖掘剧中人物复杂多元、意味深长的心境与深宫之情。《延禧攻略》的影像有一种精致而不浮夸的古朴之美，繁华之中亦透露着沧桑、悲凉和一丝丝温暖。这种情感基调同样体现在配乐中，一同诉说着皇宫内的无奈、残酷、柔情、甜蜜和美好。片尾曲《红墙叹》以古色古香的唱词描绘了华丽而森严的紫禁城中那些深宫女子掩藏在内心深处的哀愁与希望："盼与他，共剪烛西窗下，空惆怅，亦惘然牵挂；谁怜她，谱一生的凄凉，浮华梦一场。"《雪落下的声音》是本剧的主题曲之一。在大结局中，令妃听闻傅恒牺牲的消息，陷入怀

恋，此曲响起，模糊了广大观众的双眼："我慢慢地听雪落下的声音，闭着眼睛幻想它不会停，你没办法靠近，绝不是太薄情，谁来陪伴这好光景……"片头曲《看》由于正亲自填词，在歌曲末尾加入一段京腔说唱，充满了古典韵味："看镜中人，朱颜瘦；看爱与恨，新又旧；看灯如昼，泪湿透；看谁来约？黄昏后。"

自《渴望》开始，中国电视剧的镜头语言倾向于生活化、日常化，这是由于电视剧与生活同步的观赏方式所导致的。所谓生活化、日常化，就是在镜头上以景别切换、机位切换等较为简单的操作为主，注重人物台词的魅力，重在塑造场景中的戏剧性、冲突性，而在镜头与影像的表意功能上变化很少。《延禧攻略》的镜头语言完全不同于《渴望》这类电视剧日常化、生活化的样态，而是向精致的影像美学靠拢。这是近年来电视剧创作的一个趋势，《延禧攻略》中的黄金螺旋——斐波那契螺旋构图（见图10）在2017年的《白鹿原》中就曾用到过。近期电视剧对影像品质的提升，一个重要的原因是传播方式的变化，即电视传播向网络传播或者台网融合传播模式的转换。以前看电视是大家一起看并且有说有笑，或者一边干其他事情一边看，所以台词、情节比视听语言更重要；而网剧则多是一个人对着仅属于自己的屏幕看，网络看剧的环境更像看电影，因此电视剧的视听语言太差将在网络播放的环境中难以胜出。这一变化也意味着电视由文学性占主导向多元方向发展，既要重视文学性和戏剧性，又要讲究视听语言。

三、爆款网剧的宣发营销之道

北京爱奇艺科技有限公司是《延禧攻略》的第一出品方，有《延禧攻略》的独家信息网络传播权、独家广播权。《延禧攻略》于2018年7月19日在爱奇艺首播、于8月26日大结局。于正在2017年谈道："我的剧都是先把剧本给平台方，他们确定要我才拍。"[1]虽然《延禧攻略》也拿到电视剧的发行许可证、上星播放许可证，并于2018年9月24日开始在浙江卫视播出，但它在开拍前就定位为一部网剧，力求契合

[1] 红拂女：《专访 | 于正：过去的我很"娱"，现在的我要变"正"了》，娱乐资本论2017年4月3日（https://baijiahao.baidu.com/s?id=1563671448419929&wfr=spider&for=pc）。

图 10 《延禧攻略》中的斐波那契螺旋构图

广大互联网观众的观看趣味和习惯。爱奇艺作为全球领先的在线视频网站,在产品定位、内容制作、全媒体传播、广告营销等方面都以互联网思维和运营方式在做《延禧攻略》这个产品。爱奇艺创始人、CEO 龚宇认为:"《延禧攻略》是中国影视行业发展的一部标志性剧作。"[1]

(一)"内容为王"的行业态度

《延禧攻略》播出以来,紧凑的剧情、精良的"服化道"、演员精湛的演技,以及对非物质文化遗产的传承,屡屡受到海内外媒体的关注和赞扬,口碑和流量再创新高,成为 2018 年火遍海内外的爆款。《延禧攻略》的成功还带动聂远、吴谨言、佘诗曼、秦岚、许凯等演员人气攀升,充分印证了爱奇艺注重好内容与好演员的制作成效。在龚宇看来,从《最好的我们》到《河神》《无证之罪》《你好,旧时光》,爱奇艺始终注重对故事内容的挖掘打磨,选择适合的演员加盟,携手优质内容创作团队,在为行业新生力量提供机会和平台的同时,也成功打造了多部现象级精品。观众并不

[1] 本网记者:《爱奇艺龚宇:〈延禧攻略〉的成功将是中国影视行业发展的转折点》,爱奇艺 2018 年 8 月 27 日(https://www.iqiyi.com/common/20180829/bdd8e4b34784d64d.html)。

会随波逐流，每个人都有自己的价值判断。好的作品才会博得观众的喜欢，未来一定是好故事、好演员，辅以精良的制作才能真正打动观众的内心。爱奇艺也将继续坚持内容为核心的平台主张，以开放包容的心态为更多优质内容创作团队提供空间，力争引领网络视听产业的发展。[1]

从影视制作及全产业链运作的视角看，在《延禧攻略》的创作过程中，于正起着决定性的主导作用，但其想法能够在制作中得到充分落实，却是欢娱影视的整条产业链在背后充分运作的结果。打造平台和产业链是欢娱影视 CEO 杨乐在创业初期就为公司定下的基本策略，围绕原创剧本和 IP 两个源头，这条综合产业链包含了影视制作上、中、下游的各个环节。从剧本创作、选角到影视制作的各个部门，甚至是更下游的营销宣发、明星经纪和衍生授权，杨乐希望这些内容都可以在欢娱的体系里直接完成。比如在《延禧攻略》中，剧本由于正带领的编剧团队完成，演员吴谨言、聂远、许凯以及导演、美术指导等都签约欢娱，拍摄、剪辑、营销、发行等环节均由欢娱影视的专业团队直接操作。杨乐带队主导了《延禧攻略》的海外发行。2018 年 10 月，杨乐团队带着《延禧攻略》奔赴戛纳电视节，成功拿下了欧洲、北美、亚洲国家的发行市场。在杨乐的规划中，海外发行未来将会是欢娱极为重要的业务板块之一，会占到该公司总体业务的三分之一。与此同时，欢娱还希望通过产品来输出美食、服装文化，进而打造出完整的"华流文化"。剧中广受好评的服装是由欢娱影视在横店的服装间承接的，美术团队用了两三年的时间设计剧中人物的服装。这个有着近千名员工的服装间首先服务于欢娱旗下的影视项目，仅为了筹备《延禧攻略》，就有两三百人提早进入服装间准备。由此可见，欢娱影视作为《延禧攻略》的核心制作方，是一家综合性的剧集制作公司，已具有成熟的工业化产业模式，而这套产业模式的优势恰恰在于其紧紧围绕内容生产而展开。

（二）互联媒体下的宣传营销

互联网在消解传统权威的同时也在建构新型权威，只不过互联网遵循的是关系赋

[1] 本网记者：《爱奇艺龚宇：〈延禧攻略〉的成功将是中国影视行业发展的转折点》，爱奇艺 2018 年 8 月 27 日（https://www.iqiyi.com/common/20180829/bdd8e4b34784d64d.html）。

权法则，这里的关系指的是互联网空间中不同端点之间相互联结的能力与可能性。关系赋权法则说明了这种互联网空间新型权威的构建，依靠的不是传统的政治与经济地位，而是在互联网空间中所拥有的关系。也就是说，互联网空间中某一个端点的影响力与价值，是由其能够联结的其他端点的多少决定的。而这种联结与资本、社会地位、行政强制力等之间并没有严格的对等关系。这意味着随着Web2.0技术更为广泛的普及，电视剧在互联网空间中的宣传营销理应突破传统的广告模式，通过各种手段尽可能地激活更多的端点，使得端点能够自发地继续同其他更多的端点发生横向联系。

这一点首先体现在《延禧攻略》对于"饭圈"的利用上。"饭圈"就是指粉丝群体，这部分群体往往较为活跃，自带宣传能力，其本质上就是互联网空间中一个个被激活的端点。宣发团队只需巧借"饭圈"之力进行话题扩散便能事半功倍。《延禧攻略》的宣发团队围绕角色的人设展开宣传，利用互联网制造各种CP关系，如不得体CP、帝后CP、卫后CP、卫龙CP等。每一组人物关系、每一对CP后面，都有大量的拥趸展开讨论和热议，由此点燃了整部剧的热度。而随后由"饭圈"自发制作的人物表情包和弹幕更是在社交媒体上形成轮番轰炸之势。这些令人啼笑皆非、捧腹不止又拍案叫绝的表情包和弹幕充分发挥了"饭圈"成员的群体智慧，使得"饭圈"成员从剧目的消费者转向自发的宣传者，从而引发了观剧之外的狂欢景象。[1]

其次，宣发团队也在巧妙制造各种话题以引发讨论。例如，借于正之名吸引目光。在《延禧攻略》开播初期，宣发团队掀起一系列围绕"于正翻身""于正逆袭""于正新剧制作精良""于正新作竟然很好看""于正扳回一局""于正摆脱阿宝色，竟如此高级"等的讨论，引发观众围观。又如，宣发团队大力炒作"制作精良""良心服化""延禧攻略，穿衣攻略""延禧攻略里的衣服好美"等理念。（见图11）又联合众多公众号撰写推文，渲染《延禧攻略》剧组对细节、史实尤其是中国传统工艺的尊重，并随着剧集的播出不断发布一些将《延禧攻略》中的细节同历史细节进行比对的文章，实现剧集宣传与公众号影响力的双赢。

再次，宣发团队对《延禧攻略》宣传节奏的把控极其精妙。早在前期筹备和剧集

[1] 花枝：《复盘〈延禧攻略〉走红轨迹：爆款的诞生》，传媒头条2018年8月9日（http://www.cm3721.com/dianshiju/2018/0809/1771.html）。

图 11 剧中人物的服饰非常精美

上线的前三周,就开始在宣传上花费大量精力;在播出过程中,还会根据剧情的节奏和高潮点,如皇后"下线",高贵妃、尔晴等重要角色"领盒饭"等剧情,进行针对性的策划。又如剧中"皇上踹琥珀"的桥段,在剧情上线之前爱奇艺营销团队就已经在门户网站、贴吧等平台进行了铺垫。这些铺垫让观众对剧情产生了心理预期,并提醒观众注意观看。(见图 12)

与此同时,宣发团队在跨平台传播上也打了一手好牌,合作方涵盖了数十家不同领域、不同种类、受众广泛坚实的合作平台。比如打车类的"滴滴打车",食品类的"瑞幸咖啡""必胜客""鲜芋仙",美妆类的"娇兰"等。将平台用户中的潜在受众挖掘出来,转化为剧集本身的受众,与各类平台实现共赢。在广告植入上,该剧不仅有贴片、中插小剧场、"创可贴"等丰富多样的形式,而且广告内容也力求新颖有趣。例如,宫女吉祥时常被锦绣敏感异常的性格吓到,于是为其推荐专治月事不适的"护舒宝"。又如剧集开头,佘诗曼饰演的娴妃"一本正经"地冲着镜头说:"看遍六宫粉黛,还是素颜最美。麦吉丽素颜三部曲,邀请您收看美人如云的《延禧攻略》。"这句广告词也并不显得突兀。而"美图秀秀""美颜相机"等推出宫廷古风 AR 造型,让演员与观众开心地玩起换装互动。至于播出期间推出的配音版《延禧攻略番外篇之美图 T9 争夺记》短视频,更是将后宫争宠演绎成一众妃嫔争抢手机的情景,趣味十足。

图12 乾隆皇帝与后宫众人

最后,不能忽略的是,爱奇艺的互联网技术创新令宣发营销如虎添翼。爱奇艺是一家以技术创新为驱动的娱乐公司,公司一半以上的人员从事计算机技术方面的工作。早在2014年爱奇艺引进《来自星星的你》时,大数据分析便为领导层做决策提供了重要的参考。在2014年华人经济领袖颁奖仪式上,龚宇曾坦言他事先并不看好这部剧,但在技术分析的结果面前他做了改变。2016年爱奇艺引进《太阳的后裔》,"太后"热潮席卷中国,而这仍然是技术分析给出的选择。此后爱奇艺的各种热剧轮播,都是以技术分析为主,人工决策为辅。在新媒体环境下,内容选择已经从渠道转向用户,为提升广告的有效性,品牌与营销公司越来越重视原生广告和个性化定制广告。这使得影视内容与广告的界限变得越来越微妙,也奠定了"内容即营销"这一新营销模式。此外,在人工智能技术的助力下,内容营销的方式也在不断创新。以人工智能图像识别为核心的各种技术大量应用在视频内容营销领域,一定程度上改变了视频内容营销行业的发展轨迹。爱奇艺强大的大数据分析和人工智能图像识别等先进技术,为《延禧攻略》的宣传营销提供了强有力的支持。通过用户的播放数据,技术分析团队能在播出后第一时间了解最受观众关注的内容,由这些热点内容制造二次传播,并能根据不同的受众群体做出不同的精准营销策略。

《延禧攻略》的火爆充分证明,当优质的内容和有效的传播相互影响和作用时,

一定会获得行业的认可与用户的喜爱。

（三）互文关系的巧妙借用与集体怀旧的营造

互联网的关系赋权法则不仅预示了充分利用互联网媒体的语境来聚集人气的可能性，同时也进一步消解了放置于互联网之上的包括电视剧在内的所有文本的独立性与完整性，使得这些媒介文本之间的互文关系显得更为重要。互文关系的本质是不同文本之间在符号与元素上的联结，这有利于"关系"在不同文本之间的转换，其中最为典型的范例便是 IP 改编。IP 改编可能会使网络小说的粉丝转移到改编之后的影视文本上，从而增加收视率的胜算。这种产业逻辑在台网融合剧，特别是网络自制剧的制作上尤为明显。同样在网络首播的《延禧攻略》并未改编自任何 IP，但这并不代表该剧没有利用互文关系来为自己造势。

其实，《延禧攻略》在挖掘同其他文本的互文关系上也是下了一番功夫的，并由此形成了独特的商业逻辑。例如，该剧邀请佘诗曼来出演，正是看重她参演第一代宫斗剧《金枝欲孽》而形成的知名度。在"百度指数"上，"延禧攻略""金枝欲孽"与"佘诗曼"这三个词条在年龄分布与性别构成上高度相似。（见图 13）由此不难看出，佘诗曼作为宫斗剧的符号象征连接了《延禧攻略》和《金枝欲孽》这两个文本，使得这两部电视剧之间形成互文关系。此外，《延禧攻略》还巧借《如懿传》的"东风"来提升自身的影响力。《延禧攻略》与《如懿传》所叙述的是同一个历史时空中的故事，只不过主人公的设置与人物的立场均有所不同。《如懿传》虽在宣传上大做文章，却迟迟未能同观众见面，反而使得《延禧攻略》借助《如懿传》的宣传攻势获得关注。

《延禧攻略》与《还珠格格》的互文关系则更为精妙。从人物关系来看，《延禧攻略》中的魏璎珞与 1998 年火遍中国的《还珠格格》中的令妃娘娘实为同一个人，于是《延禧攻略》又被网友们戏称为"令妃娘娘上位记"。百度指数的搜索数据显示，"延禧攻略"与"还珠格格"这两个词条的关注群体在年龄分布上几乎趋同，均大量集中于 30 岁至 39 岁之间，即所谓的"80 后"。（见图 14）一方面，"80 后"逐渐成长为当今职场的主力，面临着人生的分化，现实中的生活环境使其能够对《延禧攻略》的剧情设置产生共鸣；另一方面，2018 年是《还珠格格》首播 20 周年，20 年前的"80 后"正处于青少年时期，也是《还珠格格》的主要受众群，这使得"魏璎珞"与"令

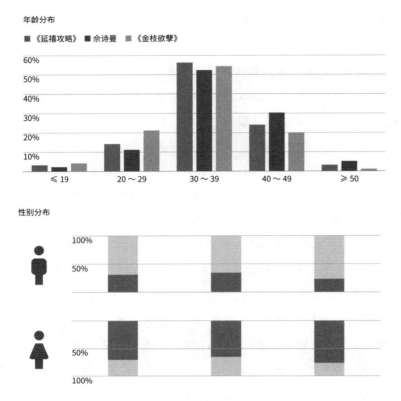

图13 词条"延禧攻略""佘诗曼""金枝欲孽"在"百度指数"上的年龄分布与性别分布
（2018年7月至2018年10月）

妃娘娘"的同人身份让"80后"陷入怀旧情绪，从而对《延禧攻略》产生好感。

"80后"的怀旧多为集体怀旧，而集体怀旧又与互联网文化紧密相连。2005年，关于初中英语教材中设置的两个人物——李雷和韩梅梅的话题在天涯论坛上发酵，吸引诸多"80后"参与，从而燃起"80后"集体怀旧的第一把火。继而，关于"李雷和韩梅梅"的故事被改编成流行音乐、话剧、电影乃至电视剧，一条文艺创作链伴随着"80后"集体怀旧的燎原之势而展开。由此可见，互联网是形成集体怀旧的重要场域，而"80后"又是第一代互联网上的主要用户群，再加上"80后"在成长过程中所处的时代变革较为剧烈，这些都触发了"80后"的集体怀旧行为。与私人化的怀旧不同，集体怀旧的本质是情感的传播与群体的认同，于是集体怀旧天然具备演化为宣传策略

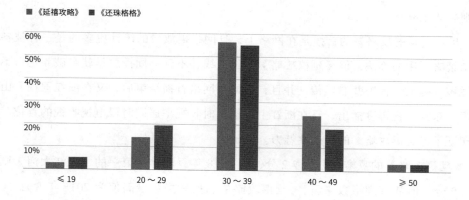

图 14　词条"延禧攻略"与"还珠格格"在"百度指数"上的年龄分布
（2018 年 7 月至 2018 年 10 月）

的潜力。与此同时，消费文化的盛行使得"80 后"乐于为情怀买单，从而将怀旧变为产业，甚至将怀旧消费视为流行与时尚。《延禧攻略》正是通过自身与《还珠格格》的互文关系，先是掀起一阵"80 后"对《还珠格格》的集体怀旧，之后又巧妙地利用这种集体怀旧情绪来反哺自身。

四、《延禧攻略》的意义与启示

《延禧攻略》是 2018 年这个被称为影视"寒冬"的年份中为数不多的几乎能为全民熟知的剧集。而且，2018 年的"寒冬"压力并未伴随着 2019 年春天的到来而有所缓解。在这一情形下，《延禧攻略》的意义与启示显得尤为重要。

（一）影视"寒冬"下对优质故事的需求

2018 年被称为影视"寒冬"，不仅表现在产量与投资的减少，还表现在收视状况的下降。在 2018 年卫视频道播出的电视剧中，收视率超过 1% 的仅 16 部；而 2017 年卫视频道播出的电视剧中，收视率超过 1% 的多达 37 部。此外，2018 年收视率最高的《恋爱先生》的数据仅为 1.561%，而 2017 年收视率最高的《人民的名义》的数

据则高达3.661%。

尽管《延禧攻略》的首播是在网络上，且网络播放量的统计更多的是一种被各种营销策略利用的算法，但《延禧攻略》一经上线，不到一周播放量就突破4亿，不得不说该剧的火热程度并非虚传。并且，该剧在网络首播结束后，又在浙江卫视、山东卫视、东方卫视再度播出，且在浙江卫视播出时收视率居同时段电视收视的首位，再度印证了《延禧攻略》的持久性魅力。

《延禧攻略》的豆瓣评分为7.2分，而2018年豆瓣排名第一的《大江大河》则高达8.9分。但从百度指数来看，《延禧攻略》的搜索指数最高值为2018年8月21日的825384，而《大江大河》的搜索指数最高值为2019年1月5日的400985，前者是后者的两倍。我们再来比较一下两部剧在百度指数上的搜索指数超过20万的天数，《延禧攻略》为2018年7月20日至9月2日，总计45天；而《大江大河》则为2018年12月13日至2019年1月7日，总计26天。在搜索指数上《大江大河》显然不是《延禧攻略》的对手，这也意味着《延禧攻略》在受关注度上远远超过了《大江大河》。

当然，搜索指数的高低绝不等同于一部剧集质量的高低，但是，《延禧攻略》在一片低迷中脱颖而出，表明了"寒冬"并非绝境。《延禧攻略》不仅仅把握了当前观众求"爽"的心理，更勇于革新宫斗剧的结构与人物设置，尤其是以"正能量"的框架来替代宫斗剧的"贩恶"传统，巧妙地实现了道德免责。这些手法说起来简单，落实到实践环节却需要精明的决断。自2013年以来，国产电视剧无论是产量还是投入资本均呈逐年下降之势，这一方面推动了影视剧生产由产量向质量的重心转移，另一方面也加剧了创作的保守气息。单剧成本的增加与投资的谨慎使得电视剧的精品化过程加速，甚至市场上一度将宏大的场面、豪华的明星阵容、艳丽的画风、名牌服装的选用甚至过度调色等都视为精品电视剧的必备要素，唯独在故事的讲述上越来越多地依赖IP而缺乏创意。

其实，从中国电影史的发展历程中我们就不难发现，"影戏论"曾长期占据中国电影理论话语的主导席位，这说明中国的影视向来具有格外看重故事情节的传统。20世纪80年代以来，中国电视剧在集数上由少而多，集数的增多要求电视剧必须对观众具有黏性。就中国电视剧的本体美学来看，之所以能够形成这种黏性，关键在于故事的吸引力。因此，影视生产放弃故事创作而流于视觉观

感,并不符合长期以来中国观众的心理积淀。《延禧攻略》尽管在画面、演技以及对非物质文化遗产的文化符号的利用上都独具特色,但故事的魅力仍是首要的。

(二) IP 失灵与内容原创的重要性

令人惊奇的是,影响力上遥遥领先的《延禧攻略》在开播之前格外低调。故事是原创不说,启用的演员要么是吴谨言、许凯这样的新人,要么是佘诗曼、秦岚等近期曝光率较低的老面孔,而且制片人于正、演员聂远自身的负面新闻的影响还未完全消散。然而,正是这样一部诸多元素都不占优势的作品,一经播出便势不可挡。

《延禧攻略》的热播也暗示了"大 IP+ 流量明星"这一公式的危机。曾几何时,电视剧的创作演变成一条资本铺就的"捷径",制作团队斥资购买热门 IP 版权以代替扎实的剧作,高薪邀请流量明星的加盟而无视制作水准,甚至曾不惜为此一度挤压摄影、灯光、服装、道具等其他工作人员的工资。于是,影视行业中开始流行"得 IP 者得天下"的怪象。事实上,开发并利用 IP 与流量明星是符合互联网运营规律的,本身无可厚非。但是,如果影视剧的创作过度依赖 IP 和流量明星,甚至唯此二者之外别无是处,那么就不免显得极为荒唐了。IP 和流量明星的盛行反映了互联网语境中非理性的一面,也就是说,只要是 IP 出色,那么据其改编的影视剧就一定热播;或者说只要是演员颜值高,那么该剧一定好看。显然,这样的逻辑基于网络用户的情绪化冲动,也充斥着保守性的意味,这在互联网语境形成的早期在所难免。

IP 热潮的涌现与网络自制内容的兴起几乎是同步的,并在媒介融合的环境下由网络向传统的电视媒体扩散。2015 年被称为"IP 元年",《何以笙箫默》《花千骨》等热播电视剧都是根据热门 IP 改编的,它们在市场上的成功曾一度引发对于 IP 版权的抢夺。一时间诸多影视制作公司将占有 IP 视为制胜法宝,甚至为此不惜斥巨资大批量购买热门 IP 的版权。与此同时,影视行业的浮躁气息在这一年中也被推向新的高度,在及时获利的思维下,剧作、摄录、剪辑等原本极为重要的制作环节都在 IP 面前变得不像往日那般重要,这使得影视创作逐渐走入了一切唯 IP 与流量明星是从的误区。

然而,随着互联网在技术与人文上的双重成熟,这个基于网络空间的虚拟社会同现实社会一样,会逐渐由早期的混乱无序走向规范与理性。于是,即便是把收视率或点击率作为利益评判最重要的指标,那种将收视率或点击率简单而粗暴地同 IP 与流

量明星画等号的方式也并非屡试不爽。逐渐成熟的网络受众表现出更加理性化的审美，仅仅依赖IP和流量明星的制作思路越来越难以适应日新月异的观众情趣。

电视剧的制作不仅耗费大量资金，同时需要漫长的制作周期，这使得一部电视剧从策划到最终同观众见面要经历三四年的时间。这期间除去常识中的拍摄与剪辑外，修改剧本、敲定团队、报批审查、交易与排档等诸多环节都包含着大量的时间成本。在三四年的时间里，观众的口味发生颠覆性的逆转是很正常的，更何况当下的科技革新与现实环境的剧变对于互联网语境的影响史无前例，这使得观众审美情趣的更新变得更加迅速。

然而，电视剧对于资金的依赖使其难免流于保守，即过于笃信以往的成功经验，这导致一些大投资的制作总是表现出对既往IP的尊崇而显得创新乏力。诸多电视剧制作团队只是基于既往经验选购自认为较为优质的IP，然后再经过一系列复杂的流程完成剧集并最终同观众见面。但在三四年的时间里，原有IP的影响力能否一直持续，其结果很难预测。2015年前后出现了大批量囤积IP的风潮，这些已被购买的IP如果不进一步转入影视制作的流程，对于影视制作单位来说相当于很大的经济损失。于是，尽管部分制作机构意识到一些模式僵化的IP的影响力早已大不如前，但又难以割舍当年盲目囤积IP所付出的资本，从而形成尴尬的局面。不过，就近两年部分所谓的大IP剧出现的问题来看，那些脱离实际、耽于梦幻的IP越来越不能应对日益变化的现实生活与大众审美，因此，我们需要更为理性地看待IP。

IP热潮的衰退在2018年表现得更为鲜明，以《武动乾坤》《斗破苍穹》等为代表的大IP剧作原本都被寄予了高收视、高口碑的期望，但现实的播出状况却令人大跌眼镜。与此同时，影视行业的诸多弊病也被媒体纷纷曝光，如明星偷逃税款、"小鲜肉"天价片酬以及其他艺术行为不端等事件，流量明星的光环纷纷跌落。这些都导致了"大IP+流量明星"模式的破灭。而《延禧攻略》的成功则证明，在没有大IP与流量明星的情况下，优质的故事照样可行。

总体来看，近期的影视行业将会再度迎来转型，这意味着现有的固化模式将受到挑战，也为内容的原创提供了空间。不过，内容的原创依然要依据现实，无论是古装剧还是时装剧，现实生活都是取之不尽的资源。

(三)"圈层经济"下《延禧攻略》对其他行业的影响

在近年来崛起的"圈层经济"的影响下,《延禧攻略》的爆款之势也扩散到其他行业,从而使部分行业在短时间内调整了运营方式。所谓"圈层",就是指在互联网上形成的一个个基于精神认同的小团体。这些小团体的成员来自五湖四海,在现实世界中互不相识,但会因为某一个共同感兴趣的话题、元素、事件或者价值观而聚到一起,从而形成具有高度认同与归属感的小团体。在当前互联网分众化的状况下,传统意义上的大众被逐渐瓦解,转而涌现出一个个圈层,这些圈层的内部具有步调一致、一呼百应的特点,而不同圈层之间则产生了强烈的相斥性。圈层具有典型的非理性特征,其内部成员的协同一致并非因现实中彼此之间的利益往来,而是精神上的认同与归属。圈层经济就是基于这种圈层而衍生的商业行为,其基本逻辑就是利用圈层成员对圈层的忠诚,将这种精神认同转变为现实中的消费动力。

随着《延禧攻略》的热播,北京故宫也在网络上迅速升温。在《延禧攻略》播出期间,故宫的平均搜索指数为9160,远高于2018年平均指数6608。粉丝对《延禧攻略》的痴迷转化为对故宫的向往,从而带动了故宫的旅游收入。据携程网统计,《延禧攻略》播出的2018年8月,故宫门票预订量环比增长超过40%。更值得一提的是,《延禧攻略》还带火了以互联网预约专家型导游的新型旅游方式,故宫的讲解类产品的需求量也大幅上涨。此外,《延禧攻略》中的"莫兰迪色"也被敏锐的时尚界用作新款服装的设计颜色,一些时尚界的营销账号更是纷纷宣传起莫兰迪色的产品款式。

在《延禧攻略》的粉丝圈层中,剧中的一些元素可谓瞬间激起千层浪花。不少圈层成员不远万里跑到故宫,只为一睹延禧宫的真容,或是大量购买莫兰迪色服饰,来表达自己对《延禧攻略》的认可。这种圈层经济会使得一些元素瞬间变成"网红",从而在短时间内被赋予巨大的市场价值。但是,这种圈层经济影响下的爆款元素并不一定具有持久的商业魅力。对于"网生代"而言,这些元素只会引发他们的"打卡"行为,而不是对元素背后的产品产生真正的认同心理。具体来说,某一个圈层的成员为了证明自己对该圈层的忠诚,往往会在社交媒体上表明自己与这个圈层相关元素存在着某些联系,这就是我们常见的"打卡"行为。例如,部分文艺青年为了标榜自己的文艺属性,而专门去一些诸如艺术展馆的地方拍照并发到社交媒体上,以期待同属文艺青年这一圈层的其他成员的认可。然而这并不表明此人具有欣赏艺术作品的能力,

也并不代表其真的热爱艺术，这只不过是一种认同心理下促成的"打卡"。同理，《延禧攻略》带火了故宫，来到故宫旅游的人未必真正知晓故宫的历史，或者也不屑于了解故宫的艺术成就，甚至当他们看到现实中延禧宫的构造时会惊呼与剧中相去甚远。然而，一张张由粉丝发到社交媒体上的延禧宫的照片，又足以表明他们对《延禧攻略》及圈层文化的忠实度。因此，这种"打卡"实际上是圈层内部的自我展演，"网生代"希望得到的只是来自圈层的认可。

不过，圈层并非一成不变。《延禧攻略》火了，一个关于该剧的圈层诞生了。但是，当该剧的热度消退，这个圈层也就面临瓦解，其内部成员的热情也随之降温。由此看来，利用圈层经济来做产品营销并非高枕无忧，这种方式就如同《延禧攻略》这部剧所带来的那种"爽"的感受一样，在短时间内聚集起庞大的市场效应。而一旦圈层的影响力消失，那么成员们的"打卡"也就难以持续。所以说，这种圈层经济下的产品营销并不能改变产品自身的商业价值。如果不能借着圈层经济的"东风"继续提升自身的核心品质，那么热度一旦退去，产品也会一落千丈。

五、结语

《延禧攻略》是对宫斗剧这一类型的全面创新，从人物设置到剧情线索，再到制作方式以及宣发模式上都表现出与众不同的面貌，尤其是剧中所呈现的"宫廷美学"更是达到了同题材剧集罕见的水准。尽管2018年的影视产业散发着"寒冬"的气息，但《延禧攻略》的爆款足以证明，越是市场低迷就越需要创新。而无论业态环境如何，追求创新的作品总会受到市场与大众的格外青睐。

（毛伟杰、于汐）

专家点评摘录

周星:《延禧攻略》文思不乱,渐次高低安排,高潮迭起却线索贯通……复仇探案、爱情纠葛、宫斗争宠等多条线索交织烘托若隐若现、忽悠忽悠、忽有忽无、此消彼长,却从来没有偏离人物关系的真相揭示,这在电视剧创作中也是一个相当难得的现象,由此从剧作的角度看其成功,的确值得赞赏。

——《超于常态后宫故事的表现——〈延禧攻略〉读解》,
《民族艺术研究》2018 年第 6 期

附录:《延禧攻略》总制片人访谈
——杨乐从《延禧攻略》谈东阳欢娱影视古装剧制作

由东阳欢娱影视文化有限公司独家承制的大型古装电视连续剧《延禧攻略》自播出以来,因其跌宕曲折的故事、鲜明各异的人物、优美精良的制作和丰富的文化内涵,受到了广大观众的喜爱和追捧,得到了业界同行的认可和鼓励,掀起了国产电视剧的收视高潮,创造了前所未有的全球热播奇迹,扩大了中华文化的国际传播和认知。

《延禧攻略》以绣女魏璎珞的成长为主线,描写了一位敢爱敢恨、不畏权势、勇敢善良的女性的传奇人生。如果一开始将其解读为一个为亲人复仇的故事,那么随着情节的发展,观众看到的是一个青春少女成长的励志故事,一个关于爱与承诺的故事。坚持正义、崇德向善、孝悌忠信、俭约自守等生活理念在剧中有深层次的展现,这些是中华优秀传统文化中所蕴含的人文精神,也是现代中国人血脉里等待被唤醒的基因。可以说,《延禧攻略》改变了人们对于古装剧"为权力而斗、为争宠而斗"的标签化认知,

成为一个建立在主流价值观上的、引导观众感受"真善美"的中国宫廷故事。

在传递故事正向价值观的同时,以端正严谨的历史观满足观众的求知欲和求真欲,也是欢娱影视古装剧制作的态度和追求。在剧本动笔前,编剧团队花费半年时间,在故宫博物院的支持下大量查阅研读故宫的史料典籍,抄录清代帝王饮食起居的细节,勾勒出乾隆早年间的宫廷生活状态。不仅如此,主创还参考了大量的史实资料,尽力保证绝大部分情节都有历史来源和依据。大到服装的设计、场景道具的陈设,小到"一耳三钳"、"小两把头"发型、绛唇妆,都充分还原了清代宫廷风貌。在拍摄现场还专门配备了研究清史的驻场学者和礼仪团队,保证全剧在基本史实上不出任何疏漏。

除了动人的故事与正确的价值观,努力做好中国优秀传统文化的影视化表达也是欢娱影视不懈的坚持和追求。为了向观众展示中国传统文化的璀璨和中国非物质文化遗产的魅力,也为了满足当下中国观众对于了解民族文化的渴望,《延禧攻略》在创作之前就有了传承"非遗"的文化自觉,最终确定将非物质文化遗产与清廷故事完美结合,并进行了一次成功的尝试。

在剧中,不少老旧工艺和技艺被重新包装,以崭新的面貌及更具时尚感的形态出现在观众眼前,让大家了解、认识并喜欢。为了还原素有"一寸缂丝一寸金"之称的宫廷缂丝手艺,团队专程请来苏州缂丝织造技艺传承人顾建东先生作为指导。剧中大量用到的谐音"荣华"的绒花头饰,是南京传统手工艺品,又被称为"发髻上的南京",因其手法特殊,直到现在都无法机器生产,只能纯手工制作。启发天下戏种的"百戏之祖"昆曲,在高贵妃扮演者谭卓的诠释下被大众注意到,显得越发精致。值得一提的是,剧中高贵妃献给太后的那场动人心魄的"火树银花",是流传于河北蔚县的古老社火打树花,距今已有五百余年历史,是河北省省级非物质文化遗产。铁匠们将熔化的铁水泼洒到坚硬冰冷的城墙上,一瞬间天崩地裂,整个城墙像炸开一样。《延禧攻略》是打树花第一次进入影视作品,负责这场戏的表演匠人大都已年过花甲,却不辞辛苦、不远万里赶来参与拍摄,只为能够把文化传承下来。他们说:"害怕有一天我们没了,这个文化也消失了。这个技艺没人爱学,希望通过电视剧让大家看到很多非物质文化遗产到底有多美。"

《延禧攻略》剧中着力体现的主要"非遗"项目如下:

名称	简介	剧中体现实例
京绣	第四批国家级非物质文化遗产名录	服装、部分室内装饰
发绣	苏州市非物质文化遗产保护项目	魏璎珞发绣菩萨像
缂丝	第一批国家级非物质文化遗产名录	缂丝团扇、令妃缂丝常服
绒花	江苏省非物质文化遗产名录	富察皇后等人所戴头饰
北京点翠	北京市非物质文化遗产名录	出于环保,后妃们用的簪子头饰为仿点翠工艺,以其他鸟类羽毛染色制成
打树花	被国务院和文化部公布为"国家级非物质文化遗产"	高贵妃讨好太后准备了"万紫千红",将铁水泼洒到宫墙上
昆曲	被联合国教科文组织列为"人类口述和非物质遗产代表作"	高贵妃临死前吟唱《长生殿》
中国书法	第二批国家级非物质文化遗产名录	皇后教魏璎珞练习书法;乾隆称赞赵孟頫书法
宣纸	人类非物质文化遗产名录,我国第一批国家级非物质文化遗产保护项目	魏璎珞所用宣纸为高等宣纸;小宫女做草纸宣纸
中国剪纸	第一批国家级非物质文化遗产名录,入选"人类非物质文化遗产代表作名录"	令妃带小宫女做消寒花
香囊	第一批国家级非物质文化遗产扩展项目名录	魏璎珞送傅恒香囊,海兰察抢明玉的香囊
说书	第二批国家级非物质文化遗产名录	富察去正阳门大街的茶园听说书

可以说,《延禧攻略》是欢娱影视古装剧制作"秘籍"的一次集中体现。

近年来,欢娱影视提出了"一核两圈"的概念,通过大数据来实现 IP 立项阶段的多角度预估、IP 创作阶段的全方位参考,以及 IP 影视化阶段的营销策略等,这是我们跟一些传统影视公司在制作上的区别。作为一个集剧本研发、制作、发行、宣传、艺人经纪为一体的全产业链影视文化公司,在运作一个项目的时候有一定的工业化产业模式与专业化运作手段,以内容为中心原点,创作团队、市场团队和营销团队同时为这个原点服务。这个工业化与专业化并重的模式能为公司的管理、经营以及发展战略提供很强的支撑,也因此生产出不少高质量的作品,比如《延禧攻略》。2019 年初

热播的《皓镧传》也是欢娱标准产业化的产物，它由工业化的团队打造，有着好看的故事和精心的制作，以保证欢娱的作品在一个恒定的专业水准之上。

欢娱影视有一个庞大的内容评估系统，会根据当前及过去一段时间的影视市场大数据做出市场预判，这与目前行业内大部分公司仅仅根据当下市场进行作品评估的做法不同。对于影视剧而言，从剧本创作阶段到最终的内容播出会经历较长的操作时间，往往会导致这些作品的内容在上线播出时已不再流行，这样的作品是无法紧密贴合观众的心理和需求的。而欢娱的内容评估系统会充分利用提前量，来帮助我们的制作团队预判影视市场一年或者几年之后可能流行的风格和内容，这样可以有效保证欢娱的作品上线时是最新鲜、最有意思、最能抓住观众的。

在欢娱影视的古装剧制作中，选角是非常关键的一环。《延禧攻略》的主要演员，一部分是实力派演员，如乾隆的扮演者聂远、富察皇后的扮演者秦岚、那拉氏皇后的扮演者佘诗曼，他们精湛的演技为这部匠心之作增添了亮色。与此同时，本剧大胆起用新人，如女一号魏璎珞的扮演者吴谨言、男二号傅恒的扮演者许凯、明玉的扮演者姜梓新等，他们都是一直努力在演艺事业上的未经雕琢的璞玉。这些青年演员在出演《延禧攻略》后被观众熟知，为中国影视行业挖掘了优质的新生力量。事实上，《延禧攻略》全剧的演员片酬约2400万元，不到总投资的八分之一，大大低于行业平均水平和主管部门规定的上限。演员片酬的合理，使《延禧攻略》制作经费的很大一部分可以用在服装、置景和美术上，支撑起全剧的骨架和"好看"的根基。

欢娱影视始终秉承"以演员实力定角色"的原则，不为外界所动，不为潮流所驱，坚持以质量为核心，不盲目选择所谓的流量明星和高片酬明星，积极挖掘踏实演戏、认真塑造角色的新人，充分尊重艺术规律，合理分配和使用经费，以保证作品的高质量与高水准，给予观众新的审美体验。同时，鼓励新人演员、实力派演员担当主角，营造健康良性的主创职业氛围，自觉创造良好的影视人才生态。我们相信，这些做法将造福全行业，并引领行业可持续健康发展。

《延禧攻略》是欢娱影视在多年不懈追求的基础上打造的一部成功作品，与全体剧组人员的踏实努力、认真求索的创作精神分不开，与行业对艺术作品价值观和审美观的积极倡导分不开，与中国观众对中华传统文化的高度认同和逐步自信分不开。欢娱影视将继续潜心创作，勇于探索新题材、新类型、新风格，争取创作出更多更好的作品，无愧于观众的信赖。

2018年
中国影响力电视剧分析　案例三

《和平饭店》
Peace Hotel

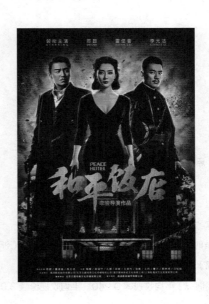

一、剧目基本信息

类型：悬疑、谍战

集数：39集

首播时间：2018年1月25日—2月14日（浙江卫视）

收视情况：平均收视率0.940，平均收视份额3.037

二、剧目主创与宣发信息

出品公司：海润影视、主题传奇、壹线影视、新海润文化

发行公司：霍尔果斯新润影视制作有限公司

导演：李骏、白涛

编剧：张莱（根据肖午、杨树同名小说改编）

主演：陈数、雷佳音、李光洁、陶慧、张岩、陈冠宁、阎俊希、王玥兮

摄影：曹玉建、张绍军

剪辑：李行、梁雨、龙志铁

灯光：王胜军、梁雄伟

录音：张磊、马立民

三、剧目获奖信息

2018年获第24届华鼎奖中国百强电视剧最佳女主角奖项。

2018年获第24届华鼎奖近代题材电视剧最佳男演员奖项。

国产谍战剧创作新思路

——《和平饭店》分析

电视剧《和平饭店》改编自同名小说，是 21 世纪以来新型谍战剧的另一典型代表。该剧将故事发生时间设置在 1935 年，这是一个各国政府都对日本持暧昧态度的时期。在和平饭店长达十天的封锁期内，中共党员南门瑛与绿林出身的王大顶假冒夫妻，与代表各方势力的不同人士斡旋，最终查明并成功阻止了裹挟多方势力的"政治献金"活动。

与以往谍战剧有所不同的是，《和平饭店》在叙事上有了很大的提升。尽管在某些方面仍不尽如人意，但高密度的情节设置、复杂多元的人物群像塑造以及较为封闭的叙事空间选择，为当下国产谍战剧的创作提供了新的思路。

一、文化价值观与传播效果

正如小说中的德国人该隐所说："和平饭店的魅力，就在于它总有故事莫名其妙地对应着世界的格局。"[1] 电视剧中故事的主要发生地和平饭店，宛如当时世界的缩影，所展现的不仅是中、日两国间的那段历史，同样也影射了整个世界的格局。有趣的是，与其他电视剧中的虚拟地名有所不同，和平饭店是真实存在的。不过，它并不位于电视剧中所涉及的东北地区，而是上海市的地标性建筑。和平饭店在中国外交史上曾发

[1] 肖午、杨树：《和平饭店》，天津：百花文艺出版社 2018 年版，第 96 页。

挥过重要的作用，豪华的室内装潢也使其享有"远东第一楼"之称。电视剧将现实生活中的真实地点化用至虚拟故事中，其背后所寓指的意义可见一斑。顾名思义，和平饭店本应是一个和平之地，然而其中所上演的却是波诡云谲的谍报之争。这一具有反讽效果的创作手法表达了创作者对于和平的呼吁。同样是在这个相对封闭的饭店内部，多国人员基于不同目的而产生的复杂人际关系，也显现出人性中最真实的一面。电视剧的真实与虚幻由此得到弥合。《和平饭店》将"二战"前夕的各国关系转化为来自不同政治背景的小人物之间的冲突，尽管其中的大部分剧情都是虚构的，但其主要情节却与基本史实相对应。

就文化价值观与宣传效果而言，电视剧《和平饭店》的一大亮点在于，它以更为开阔的视野展现出 19 世纪 30 年代的世界态势。该剧在一开始就将南京国民政府、美国、苏联、德国纳入叙事范围，将电视剧的叙事背景扩大至世界范围。多国背景的加入使得该剧与以往谍战剧的叙事内容有所不同：由于不同政治立场的出现，电视剧所呈现的已不再是单纯意义上的中国抗战故事，而是在世界格局影响下重新构建的历史故事。从这一角度来说，《和平饭店》以更为国际化、更为全面的视角带领观众重温了这段历史。伴随着背景范围的扩大，《和平饭店》的叙事主题也突破了以往谍战剧中二元对立的窠臼，转而以更为客观的角度展现历史。剧中人物之间时敌时友的人际关系不仅显示出时局的多变，也同样呈现出历史的复杂。由此，虚构的电视剧情节才显得越发真实，并富有独特的说服力与感染力，让未曾经历战争岁月的观众体会到和平的来之不易，电视文本的意义由此得以传达。于是，电视剧的立意就从经典的爱国主义，进一步升华为对战争中美好道德的褒扬与和平的呼吁。不同于道德式的说教，《和平饭店》选择以刻画人物群像的方式来阐述对于抗战英雄的认知，塑造出一位不同于以往谍战剧的女性党员形象，并以世俗化的表现手法传达出这样一个雅而不俗的价值观：利己，还要利他。

（一）世界格局下的历史重构

作为目前较为流行的电视剧类型之一，谍战剧的发展受到红色经典电影的重要影响。一部分谍战剧本身就是对红色经典的翻拍，如《羊城暗哨》《保密局的枪声》等。然而，由于早期红色经典电影受到二元对立的历史观影响，致使在对国共两党的历史

书写中，总是自动将两者归入敌我阵营。二元对立的意识形态曾在一段时间内影响了谍战剧的创作，电视剧的故事内容几乎全部围绕着国共或中日的对立关系展开，敌我矛盾成为谍战剧不可或缺的共同特征。

21世纪以来，随着社会转型的加快与大众文化的发展，历史事实与二元对立的历史观念在新的时代语境中无法简单呼应，谍战剧的创作由此开始出现范式转换。在这一时期，一批优秀的新革命历史小说先后被改编为电视剧，小说中强烈的民族意识与独特的革命历史观念也融入了影像创作之中，深刻影响了谍战剧对于国共两党关系的刻画。因而，在沿袭革命化、传奇化叙事传统的基础上，谍战剧用一种宏大的革命历史观与浓郁的家国情怀，以更为客观、包容的态度来重新审视这段历史。最为明显的例子之一，便是2015年电视剧《伪装者》的出现。

汪伪政府时期，明家小少爷明台在赴港大读书的途中，无意间救下军统高官王天风，不想却被其看中，误打误撞成为一名军统特工。在执行炸毁日本专列任务的过程中，明台与共产党员程锦云相识，合作引爆了火车。随着谍战工作的逐步深入，明台发现军统高层与汪伪政府人员勾结发国难财的内幕，转而加入共产党，成为一名双面间谍，着手于清除潜伏在中共内部的国民党特务的工作。从中可以看出，此时的谍战剧较为客观地看待国共两党的历史地位，两者的关系不再是简单的敌对状态，而是有了一个从你中有我、我中有你的合作状态到合作破裂的动态发展过程。从二元对立的历史观念转变为民族、家国的立场，谍战剧中的历史呈现变得更加客观、更具真实性，这不仅是出于对历史的尊重，更是出于对两岸和平统一的美好愿景。因而，这种由家国、民族意识主导的革命历史观，开始逐步融入谍战剧的创作中，成为新型谍战剧的一大典型特征。

电视剧的创作素材来源于真实生活，但也带有虚幻的成分，荧屏影像的呈现实质上也是对时代变迁的一种镜像反映。从某种程度上说，谍战剧所展现的历史承载着中国人民难以忘怀的集体记忆，但这种集体记忆会随着时代语境的转换呈现出不同的特征。换言之，这种革命叙事会随着文化场域的变化而被不断重构。哈布瓦赫就曾指出："集体记忆在本质上是立足现在而对过去的一种重构。"[1]

[1] ［法］莫里斯·哈布瓦赫：《论集体记忆》，郭金华等译，上海：上海人民出版社2002年版，第59页。

在科学技术的推动下，全球化的趋势日益显著。随着互联网技术的不断发展，"地球村"的概念也逐渐深入人心。当世界各国间的联系日益紧密，这一全球化的思维逻辑也烙印到许多人的行为模式中，并深刻影响着人们思考事物的方式。这种更为开阔的视野同样给予谍战剧新的创作思路。正是在这种情况下，《和平饭店》把世界版图纳入战争叙事中，从普遍联系的角度来展现19世纪30年代的世界战争局势。

正如上文所说，和平饭店中的故事巧妙地对应着世界格局。（见图1）在饭店的所有住客中，看似不起眼的老犹太为躲避政治迫害而寄居饭店，这实际上交代了一个重要的历史信息，即德国纳粹对犹太人的政治迫害。但他同时也是美国"财富计划"的重要人物，是美国原子弹研发的关键人物，而美国原子弹的研制成功对整个"二战"战局的影响可谓意义深远。与此同时，历史上的南京国民政府内部在对美、苏、日三国的外交政策上曾出现严重分歧，而《和平饭店》中与其相对应的则是"政治献金"一事。广东翻戏党出身的陈氏兄弟假借南京政府之名，与美、苏两方代表进行交涉。当陈氏兄弟的身份暴露，以陆黛玲为代表的南京国民政府亲日派开始组织对日的政治献金活动，这也是始终贯穿该剧的重要情节之一。由此，《和平饭店》以位于中国东北的饭店为切入点，将1935年的一系列历史事件巧妙地串联起来，用虚构的故事来影射真实的历史，并将之放于世界格局下进行重新诉说，用小人物间的对抗与冲突来反映世界格局下的国家关系，并于此间展现战争中人性的复杂。这种新颖的视角与宽阔的襟怀，使其富有更深远的人文意蕴。

历史的魅力不仅在于它的普遍性经验可供借鉴，更在于它的动态复杂性耐人寻味。《和平饭店》的出现，不仅较好地平衡了电视剧娱乐性与谍战剧严肃性这两者之间的关系，更是在民族意识观念之上以一种更为开阔的视野去看待世界格局下的战争历史，进而在全球化视角下唤起当代人对于民族与国家的自我认同。德里克说："（在后革命时代，作为一种已经成为历史的社会运动，革命）也许再也不可能产生出所包含的那种集体认同。……（但是）他们的遗产依然有着重要意义。因为他们所造成的氛围依然存在于我们周围，即使由于新的发展和新的问题已变得复杂起来。"[1]

对于处在和平时期的当代人来说，未经战火洗礼是无法体会到战争的残酷的，而

[1] ［美］阿里夫·德里克：《后革命氛围》，王宁译，北京：中国社会科学出版社1999年版，第83页。

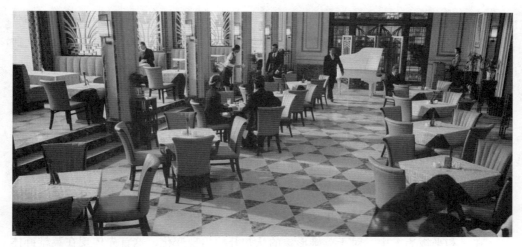

图 1 和平饭店内景

目前流行的新型谍战剧于他们而言或许也已是老生常谈。《和平饭店》的应时出现不仅为观众提供了一个看待以往战争岁月的新视角,更是让人们在复杂多变的世界格局中知晓国家赢得独立的艰难,并从中体会和平的来之不易。

(二)颠覆性别的英雄形象构建

普列汉诺夫《论艺术》一书中曾经说过:"任何一个民族的艺术都是由它的心理所决定的;它的心理是由它的境况所造成的,而它的境况归根到底是受它的生产力状况和它的生产关系制约的。"[1] 从文化心理的角度来看,谍战剧的播出首先反映出当代人普遍的英雄情结。

在国产谍战剧的发展史中,对英雄形象的塑造也经历了一个流变的过程。早期谍战剧受到红色经典电影"三突出"原则的影响,所刻画的英雄形象几乎臻于完美。这种在公式化套用下而显得没有任何人性缺点的革命人物,与其说是一类英雄角色,不如说更像是一种意识形态指导下的特殊革命符号。21世纪以来,英雄人物的真实性

[1] [俄]普列汉诺夫:《论艺术:没有地址的信》,曹葆华译,北京:生活·读书·新知三联书店1964年版,第57页。

与平民化成为新谍战剧人物形象塑造的典型特征之一，从中也反映出当代社会文化对于英雄形象的普遍改观。这种特征的具体表现之一便是英雄人物开始出现弱点。这种弱点或许是先天形成的缺陷，就像《暗算》听风篇中的阿炳，他拥有寻常人所无法匹敌的敏锐听觉，但却先天性眼盲。又如《解密》中的容金珍，虽然是个数学天才，但在生活及人际交往中却表现得很弱智。英雄形象的另一种变化是开始显露出普通人所拥有的弱点，由此拉近观众与剧中人物的距离而显得越发真实。《伪装者》中的明台原先是个纨绔子弟，尽管头脑聪慧，但在成为一名合格的特工之前，他遇事总是易受情绪控制，且获取情报的手段也显得较为稚嫩。在明台这一人物身上带有普通人的影子。这种陌生却又熟悉的感觉正如大众对于曾经的那段峥嵘岁月的普遍认知。

在《和平饭店》中，对于英雄形象的认知开始出现变化，这首先体现在英雄群体的泛化层面上。在这里，英雄人物变得更为平凡，范围也更加广泛，既可以是中共党员出身的革命战士，也可以是身处绿林的土匪，还可以是写三流小说的言情作家，甚至是以狠戾面貌示人的卧底警长。所谓英雄不问出处，电视剧对人物形象的塑造也蕴含着这个道理。随着英雄群体的扩大，《和平饭店》所讲述的已不是一个正面人物的英雄事迹，而是一个群体在相互配合与牺牲中获得救赎的故事。这种群体性的英雄观与趋于平凡的正面人物形象塑造，不仅更加贴合史实，同时也构建起一个新的精神信仰空间：所谓的英雄可能出身平凡，也并不是无所不能，他同样需要在他人的帮助下达成目标；但英雄之所以称为英雄，就在于他能在所处的时代做出超越身份的不凡之举，这也正是剧中王大顶这一人物能被称为英雄的原因所在。

与此同时，颠覆性别的英雄形象构建也是《和平饭店》在人物形象塑造上的一大亮点。女性叙事的丰富是新谍战剧的典型特征之一。在新谍战剧中，多元化的女性形象开始出现，这些人物身上体现着女性化的特征：她们或拥有美丽的外表与细腻的情感，或具有泼辣、直爽却脆弱、柔软的性格，并因情感纠葛而与男主角产生关联。比如《解密》中的翟莉外表靓丽，在未与容金珍相爱前曾情系自己的救命恩人。又如《潜伏》中的翠平，她没有文化、性格泼辣，但在和余则成的相互磨合中暗生情愫，由此产生了细腻而丰富的情感。与此同时，这两位女性角色身上还有另外一个共同点，那就是与剧中男主角发生情感关联后，又都具备了另一重身份——革命伴侣（妻子），并在辅助丈夫的革命生涯中逐渐具备贤妻良母的传统女性特征。在男权意识的主导下，谍

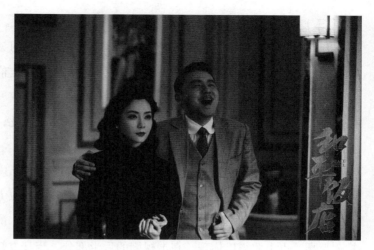

图 2　南门瑛（左）与王大顶

谍战剧在刻画女性形象的同时，总是无意识地流露出对传统女性意识的回归，这种革命与爱情主题的结合使得男性角色在掌握主导权的同时，却让女性角色更多地充当了辅助角色。换言之，女性角色的出现大多与情感纠葛有关，在电视剧中她们通常不是以独立的核心角色存在，而是更多地服务于男性角色的叙事需要。

在这一前提下，《和平饭店》作为一部以女性角色为核心的谍战剧，其对人物的角色性别设置无疑是一大颠覆。电视剧中的中共党员南门瑛虽然也扮演着妻子的角色，但她作为传统女性的人物特征已渐趋弱化。首先，南门瑛在剧中的主要身份就是从事情报工作的中共党员。当丈夫唐凌在行动中牺牲后，她对合作搭档王大顶始终未产生爱情层面的情感波动。对于南门瑛而言，王大顶在她眼中只是一位有良知与改造前途的中国人，因而在与王大顶的相处中更多的是以一名革命引导者的身份出现。（见图2）当女性角色开始脱离情感的束缚变得理性、睿智、果断，其独立的人格魅力便得以彰显。但这并不意味着这一角色不具备女性特征，剧中的南门瑛同样有着靓丽的外表与细腻的情感。这种做法其实暗合了当下的社会话题，当男女平等的意识逐渐深入人心时，女性的社会地位也有所提高。作为一个拥有完整人格的主体，女性不攀附于男性权威而存在的独立身份也逐渐被社会所认同。从这个角度来看，这样的人物设置同样是电视艺术之于时代文化的镜像反映。

(三)世俗化对抗下的价值观传达

当《和平饭店》将故事背景扩大至世界范围,人物间的关系网络与行为动机也显得愈加复杂。故事的立意开始走出国门,从对革命人士坚定信仰的赞扬延伸至对人性的挖掘与和平的歌颂。在此基础上,电视剧以一种更为普遍、更易被大众所接受的世俗化方式,传达出一种富有人文关怀意味的价值观念。因此,在和平饭店这个封闭的空间中,爱国主义情怀与时代精神得以交融。

《和平饭店》以一种更为包容的创作心态来展现战争背景下的谍报工作。各国情报人员会随着自身利益的需求转变立场,处于敌对状态的双方会出于同一目的而暂时合作,印证了"世界上没有永远的朋友,只有永远的利益"的道理,电视剧中人性的复杂与真实也由此得以体现。在电视剧的后半部分,当日方知晓了南京国民政府的政治献金计划,准备继续封锁和平饭店以阻挠各国情报人员向其所属外交机构泄露消息时,美方、苏方、老犹太以及南京国民政府情报人员暂时搁置各自不同的政治立场,与德国纳粹军火商合作,以武力对抗日方的无理要求。在这里,多方势力间的对抗目的与博弈理由变得不那么纯粹,争夺情报的最终目的是服务于本国利益,而非出于实现和平与正义的政治诉求。因此,不同意识形态与政治立场的表达转化为世俗化的利益追求,为了夺取情报而出现的合作或对峙也就随之变成一种世俗化的对抗方式,电视剧对于谍战题材的表现也变得相对世俗化。

相对而言,以南门瑛为代表的中共党员在达成既定目标的同时,也坚守着道德底线。这是在故事的开头她与王大顶最大的区别。尽管在与各国谍报人员打交道的过程中,有时为了套取情报,南门瑛也会适时采取合作乃至利用的姿态,但仍是站在正义的立场上合理实现自身的需求。这也从侧面传达出一种观点:正义的实现并不是只能通过流血和牺牲,也可以凭借智慧和技巧。

剧中南门瑛的一句台词点明了整部电视剧所要传达的核心价值观念:人要利己,也要利他。在经济学范畴中,利己与利他是两个完全不同的概念。如果说利己更多的是出于自身发展的需要,那么利他在更大程度上则可以被理解为利己的额外收获。因而,从利己到利他的过程并非完全出于主体的自我意识层面。但在更多的时候,许多人习惯于从互惠的角度来理解利己与利他两者间的关系,这也是《和平饭店》中他国势力代表能够暂时搁置立场分歧、实现短暂合作的原因所在。

然而南门瑛在剧中说的台词却是:"人除了利己,还要利他。为求自保,视他人生命为草芥,那么灾难面前,我们就是一盘散沙。"在这里,人物所考虑的利益出发点已不再是自身,而是同样兼顾了他人的利益,这就与经济学阐述的个人行为产生了本质性的区别。从国家与民族意识的角度来理解,这句话中包含着一种奉献与牺牲精神,如果凡事只考虑个人而枉顾他人利益,那么再多的人出力办一件事也只会是一盘散沙。抗日救国所要守护的不仅是自身所处的这一方水土,还要挽救千千万万于战火中流离失所的骨肉同胞。南门瑛的这两句台词,不仅点破了王大顶狭隘的救国观念,也从价值观上塑造出一代革命志士舍己为人的正面形象,话语中所流露的爱国情怀与牺牲精神也越发让人动容。

得益于电视剧创作的开阔格局,《和平饭店》对这句台词的意义阐释也并非止步于此。结合具体剧情,还可以对这句台词进行更为一般化的理解。当王大顶意欲逃离和平饭店的计划遭到失败后,他将个人的共产党身份嫌疑转嫁到法国情报贩子内尔纳身上,从而得以暂时保全自己的生命安全,但却将在这一事件中略显无辜的法国人置于险境。正是在这一前提下,南门瑛第一次对王大顶说出了这句台词。尽管这名法国人是个贩卖各国情报的利益投机分子,站在正义的层面他并非完全无辜,但王大顶为了自保而转嫁危机的行为,实则带有列强实行绥靖政策的影子,而这一点正是南门瑛无法接受的。

换句话说,利己无可厚非,但在维护自身利益的同时不能波及无辜的个体,而这一观点也与《论语》中"己所不欲,勿施于人"的道理不谋而合。这句台词中所蕴含的价值观同样具有前瞻性:在一个战火纷飞的年代,经受过炮火摧残的国家很难独善其身,一国内部的和平并非真正的和平;只有世界范围内的普遍和平才能为各国内部的发展提供良好的外部环境,这也是"和平"二字的真正意义所在,"二战"的历史也印证了这一点。因而,将这两句台词放于更为广阔的世界格局中进行理解,体现出中国革命志士超越政治立场的人文关怀与宽阔胸襟。

值得一提的是,在该剧的尾声,创作者还通过人物行为方式的变化突出其价值观的转变。最明显的例子是,当各国势力代表陆续撤离和平饭店时,苏联代表夫妇来到陈氏兄弟的房门前与其告别。就在陈氏兄弟还在担心两人是因为之前的芥蒂上门算账时,苏联夫妇却道出了自己的真实来意——为陈氏兄弟的安全撤离提供外交援助。当

一切尘埃落定，在苏联人看来有政治骗子之嫌的陈氏兄弟早已没有合作的价值，但苏联夫妇却会为两人的安全撤离提供帮助，这在一定程度上说明苏联夫妇在价值观上有了从利己到利他的转变。苏联夫妇在日方的封锁下身陷险境，却在与其他政治势力代表的协同合作下最终获得自由，从亲身经历中懂得了自由与和平的可贵。推己及人，亦是如此。

由此，古老文化与时代精神在荧屏上得以交汇并完美融合，电视剧的价值内核也从爱国主义精神的弘扬，上升至立意深远的人文关怀。这一价值观念揭示出人性中最美好的一面，并与视听语言相结合，潜移默化地影响着当代人的价值选择。

二、美学与艺术价值:《和平饭店》叙事三变

就美学与艺术价值而言，《和平饭店》在谍战剧的叙事策略上进行了三个维度的创新。首先，新颖视角下的时空背景选择。在将世界版图纳入叙事背景的基础上，电视剧把19世纪30年代所存在的历史事件集中表现为几个小人物之间的谍战故事，并将这些故事的主要发生地设置在相对封闭的和平饭店内。封闭的空间环境限制了人物的活动范围，剧中角色在有限的活动空间中为了获取信息而相互对抗、合作，人物之间的关系网络在压缩的空间环境中变得更加复杂。与此同时，有限的空间也营造出时间的紧迫感。当剧中人物的活动范围被人为限定后，获取信息的有效途径之一便是追逐"时间差"，以便在所有人知道事情真相之前领先一步。人物角色对情报的争夺增强了电视剧的戏剧冲突，而其与时间的赛跑则加快了电视剧的叙事节奏。

其次，多元化的人物形象塑造。受到不同政治立场的影响，和平饭店中每位住客的行为背后都有着极为复杂的心理动机。政治利益与人物心理动机的相互作用使得剧中人物的外表或性格都具有一定的迷惑性，而这也为接下来人物身份的反转埋下了伏笔。同时，随着该电视剧对英雄形象认知的泛化，剧中的正面人物也出现了区别于以往谍战剧的差异化形象。尤其值得一提的是，电视剧在脱离男权意识主导后对女性角色的形象塑造，在让女性角色成为剧中核心人物的同时，并没有使其单一地受到情感的桎梏，由此赋予女性角色独特的人格魅力。

最后，高密度的情节设置与复杂的叙事结构设置。多种叙事手法的出现在一定程度上增加了电视剧的叙事难度，却也为情节反转与悬念的出现提供了条件。在多线索叙事的同时，电视剧有所侧重地安排事件线索，使得人物的身份反转与事件进展的突变相辅相成，这也为最后的压轴情节埋下了伏笔。由此，《和平饭店》将原本略显老套的谍报故事演变成一个高智商的情节推理过程，快节奏与多反转的情节安排也使其有了向美剧看齐的意味。

（一）巧妙的时空选择

与以往谍战剧不同的是，《和平饭店》的创作视角更加独特。以1935年的中国为切入口，化用和平饭店的形象影射当时的战争局势，进而在一个较为封闭的空间环境中讲述了世界格局下的谍报故事。在多国化背景的构建下，多元缠绕的人物关系使叙事变得更加复杂，叙事的张力由此得以凸显。

对于故事发生的时间背景，电视剧创作者显然进行了慎重考虑，并选择1935年这个时间节点来对应"二战"前夕的世界格局。于国内而言，此时日本侵华加剧，而南京国民政府中蒋系政权与汪系政权的对日态度出现明显分歧；于国际而言，日美矛盾开始加剧，但美、苏各方均未明确表明对日立场。正是在这样的背景下，电视剧将世界范围内的各国关系转化为和平饭店内住客间的矛盾冲突，人物间的相互关系也由于特殊的背景设置变得愈加复杂。

与此同时，电视剧创造性地吸收了戏剧的创作手法，将所有的矛盾纷争集中于和平饭店这一封闭的空间内。（见图3）封闭的环境空间使剧中人物的活动范围受到限制，各国势力代表要想在有限的空间内获取准确的情报信息，势必要与这一空间内的他人发生联系，各色人物之间的关联性从中得以凸显。

在和平饭店的所有住客中，有日方、德方、美方、苏方、中方等多国势力代表。中共党员南门瑛与土匪二当家王大顶本是两个毫不相干的陌生人，但南门瑛需要一个假丈夫来躲避日满方在和平饭店内的搜查，两人由此产生交集。正当两人在房间内相互试探时，却意外碰上手中握有重要胶卷的文编辑，而他就是日满方在和平饭店内搜查的主要对象。为了将文编辑顺利送出饭店，南门瑛动用了地下党隐藏最深的情报人员"钉子"，同时也是她的丈夫唐凌。然而这一卷胶卷却将多方势力代表联系在一起。

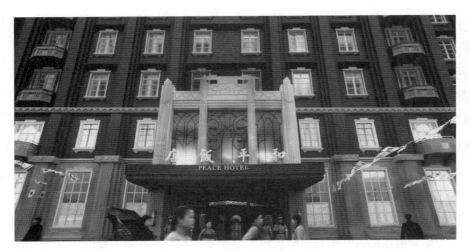

图3 和平饭店外景

因为在和平饭店内,法国情报贩子内尔纳手里同样有一卷胶卷,其中拍摄的内容与南京国民政府的政治献金计划有关。由此,与政治献金计划有关的广州翻戏党陈氏兄弟、南京国民政府亲日派代表陆黛玲、美方人员瑞恩和乔治白,以及苏方人员巴布洛夫和瓦莲蒂娜夫妇,全部被卷入日满方的调查之中。原本互不相关的各方人员由于日满方对饭店的封锁而产生了频繁的来往。另一方面,日满方警长窦仕骁对王大顶与南门瑛两人的夫妻身份始终心存怀疑,意欲从两人的互动细节中找出破绽,进而将和平饭店外部王大顶的老相好刘金花、妹妹王大花等人牵扯进来。

有限的叙事空间同样激化了人物之间的矛盾,随着矛盾的不断升级,所产生的戏剧效果也显得越发显著。在为期十天的封锁期内,被变相软禁的各方不断地以合作或对抗的方式与他人发生联系。就在彼此合作与对抗的过程中,话语主导权也在不同人物手中进行转移,这也使得和平饭店内的形势变得不甚明朗。

以中方势力代表为例,在《和平饭店》中,南门瑛、唐凌代表中共,假借南京国民政府名义组织政治献金的陈氏兄弟实则为广东翻戏党,而以三流歌星身份亮相的陆黛玲才是南京国民政府亲日派的真正代表。尽管有着不同的政治立场,但各方出于个人安危及国家政治利益的考虑,会随时改变对待他方势力代表的态度,这也使得剧中的人物关系始终处于一种动态变化的状态。例如,在政治献金一案浮出水面之前,陈

氏兄弟与苏方代表为了掩盖事实真相，意欲联合美方代表，以暴露南门瑛中共党员身份的方式转移日方对政治献金一案的注意。此时的美方已退出政治献金的争夺，但为了深埋美国"财富计划"的秘密，美方代表同样需要其他案件来转移日方的注意力。由此，三股不同的势力为了各自的目的进行合作，陷害南门瑛的阴谋就此形成。此时陈氏兄弟的身份尚未被揭穿，作为名义上的南京国民政府代表，两人无疑掌握着政治献金活动的主导权。

然而就在政治献金一案败露、饭店再次被封锁之后，陆黛玲的真实身份揭晓。作为南京国民政府亲日派的代表，她将接手对日政治献金一事，这时的话语主导权已经从陈氏兄弟转移到她的手上。而苏方、中共代表为了阻止日方追截资金，美方为了顺利带出"财富计划"中的重要人物，各方势力代表又暂时放下之前的成见，合力反抗日方的封锁。需要注意的是，此时的南门瑛在查明政治献金的资金来源是犹太人的合法财产后，为了保护犹太人的财产安全并阻止政治献金一事，她主动挟持了日满方在饭店内的最高领导，于是，这时的话语主动权又转移到了南门瑛的手中。

最为重要的一点是，封闭的叙事空间影响了电视剧的叙事节奏。在有限的活动范围内，处于同一屋檐下的各方代表想要达到自己的目的，势必要抢先掌握有效信息。于是，剧中人物对"时间差"的追逐便营造出一种时间上的紧迫感，进而加快了电视剧的叙事节奏。《和平饭店》的尾声，随着政治献金计划的真相浮出水面，南门瑛冒名顶替陈佳影的事实也即将被揭晓。为了截断政治献金的资金来源，王大顶抢在陆黛玲劫持犹太金主之前发布了通缉陆黛玲的告示，以此杜绝她与犹太人联系的可能性。同时，为了确保前往天津的犹太金主不受日满方的威胁，王大顶挟持了政治献金的关键性人物李佐，阻断其与亲日派代表的联系，并联系中共地下党组织做好保护犹太金主安全离开的准备。就在政治献金告一段落之时，南门瑛的身份问题又随之而来。为了验证行为痕迹分析专家陈佳影是否被共产党员所顶替，日满方在等待一封有关陈佳影身份信息的电报。于是，王大顶再次出现在日满方的视线中，于窦仕骁护送电报的途中偷换了电报内容，进而为南门瑛的安全撤离争取了一定的时间。

总而言之，电视剧对于封闭空间的运用，使得剧中的人物关系与此前的谍战剧产生区别，复杂的人际交往与利益往来使得敌我关系的呈现变得模糊。而封闭环境下人物对情报的争夺与利益的追逐，也在一定程度上影响了观众对于剧情节奏的观感。

（二）多元化的人物形象塑造

早在电视剧《和平饭店》播出之前，就已经存在一部与其同名的香港电影。电影中周润发所饰演的杀人王将和平饭店变成了一个具有避难性质的场所：凡是在和平饭店内住宿的人，都能暂时躲避江湖仇人的追杀，和平饭店也因而被赋予和平之地的寓意。与同名电影相比，电视剧《和平饭店》借鉴了电影对和平饭店这一特定地点的寓意，但对于人物形象的刻画则更加丰满、复杂。

特殊的时间节点使得《和平饭店》所展现的人物形象趋于多元，它不仅突破了以往谍战剧中人物形象单一、脸谱化的塑造手法，并且以性格与观念的变化呈现了人物角色的成长蜕变。

在《和平饭店》中，开场便亮明政治立场的男、女主角王大顶与南门瑛显然属于正面人物，然而两者的社会身份与性格却又有着天壤之别。电视剧首先从视觉造型上对两者进行了区分：冒充特务机关特聘专家的中共党员南门瑛留着一头中短卷发，身着干练的复古女式西装，知性却又保守的打扮显示出她严谨的做事风格；绿林出身的王大顶则蓄着小八字胡，微微上翘的胡子显露出他的狡猾，而一身不羁的穿着也符合他的身份地位。电视剧在塑造这对正面人物时并没有弱化王大顶这一小人物身上的局限性，而是通过他与南门瑛在相处过程中价值观念的改变，来展现该人物的蜕变过程。因此，该剧对人物形象的塑造是富有动态效果的。

最初，王大顶配合南门瑛假扮夫妻并留宿和平饭店，只是为了让自己躲避日军的追查。此时的他是一个圆滑、狡诈、自私、幽默却又带点痞气的土匪头目，凡事都以自身的利益为重。所以，当南门瑛协助身带重要胶卷的文编辑离开和平饭店，致使两人的假夫妻关系再三遭到警长窦仕骁的怀疑时，王大顶毫不犹豫地向日方揭发了南门瑛的共产党身份。为了给自己争取逃离和平饭店的时间，王大顶将南门瑛的安危置于不顾。尽管王大顶自诩为爱国人士，但在故事的开端，可以看出他在相当程度上是一个利己主义者，这种自身的局限性也导致了他对于爱国与救国的狭隘认知。但随着情节的深入发展，特别是在最后的政治献金案件中，王大顶的个人形象发生了巨大的变化。（见图4）当南门瑛冒着生命危险为他争取到离开和平饭店的机会后，他并没有急于脱身，而是用自己的智慧保护了犹太人的资产，进而截断政治献金的资金来源。随后，本已脱离日军视线的他又重新现身，为真实身份即将被日军识破的南门瑛提供

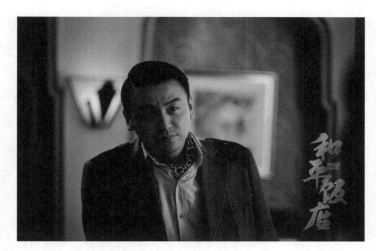

图 4 逐渐改变的王大顶

帮助，暂时保全了她的生命。从利己到利他，从急于自保到顾全大局，王大顶这一人物形象有了根本性的转变。在价值观念发生改变的同时，王大顶的情感世界也发生了一定的变化：在与南门瑛出生入死的十天时间里，他从口头调侃式的花样表白，渐渐真的爱上了这个理性、独立的女人；然而南门瑛的果断拒绝与老相好刘金花的不离不弃，让王大顶最终割舍了那份对南门瑛的感情，转而选择与刘金花相守。

该电视剧在对女性角色的形象刻画方面可以说是入木三分。本文仅以电视剧中的南门瑛、姚弘与陆黛玲这三位女性为代表，来具体分析《和平饭店》是如何塑造出三类截然不同的女性形象的。

作为一个冒名顶替日方特务的中共党员，南门瑛每天都活在一张假面之下。凭借着超高的智商与敏锐的观察力，她能根据现场痕迹快速而准确地分析出行动者当下的心理，因而许多人称她奇智若妖。也正是这一重特殊身份，致使她在与各方势力的斡旋中始终小心翼翼、步步为营。就在美方人员对南门瑛下毒，导致她的脑神经受损后，她在醒来后的第一反应并不是担忧自己当下的处境，而是冷静地想要恢复自己的认知水平与分析能力。可以说，谨慎的做事态度是南门瑛一贯的风格。但就在政治献金事件浮出水面，日方准备赶在各国势力行动之前先行一步时，南门瑛放弃了谨慎的做事风格，大胆挟持日军首领，准备用自己的生命为王大顶等人逃离饭店并阻挠政治献金

夺取先机。由此,一个理性、聪慧、果断却又具有牺牲精神的中共党员形象便得以呈现。

而在情感方面,南门瑛的个人形象却与以往谍战剧中的女性形象产生了明显的区别。在与王大顶假扮夫妻的开始,面对王大顶花样百出的撩拨方式,南门瑛显然毫不动心。当王大顶的妹妹王大花不顾众人的劝诫莽撞地闯入和平饭店,意欲从日军的封锁中救出王大顶时,南门瑛的丈夫唐凌为了减少伤亡,以牺牲自己的代价阻止了这次仓促的计划。在目睹丈夫死去的那一时刻,南门瑛的脸上显露出情绪波动。然而在日满方的密切监视下,她却不得不及时调整自己的状态,让自己表现得与平常无异。在丈夫死后,南门瑛以完成丈夫未竟的事业为己志,一心投身于革命事业中。在革命事业尚未完成之际,南门瑛将国家的前途命运放在首位。她以一个革命引导者的身份,将王大顶这样一个利己主义者引上了救国的道路。于南门瑛而言,王大顶是一个有救国意识与改造前途的同胞,也是她出生入死的战友,但除此之外再无其他。在这里,电视剧着重塑造了一个能够独当一面、兼具独立人格与强大自制力的女性形象。有趣的是,南门瑛与王大顶这两个身份、性格截然相反的人物因缘际会,并由此拥有共同的革命志向,这种对比强烈的角色搭配让人眼前一亮。(见图5)

与南门瑛有所不同,姚玆的情感世界丰富而细腻。身为一名言情作家,她可以在座无虚席的饭店餐厅里吟诵诗句,以此宣泄她对爱情的绝望。也正是由于姚玆容易受到情绪的支配,所以在被日本将军侵犯之后,她不惜以自己的生命为赌注,试图在他所举办的酒宴上公开法国情报贩子的死亡真相,以此让所有人明白当今局势下政权的肮脏与人性的丑恶。从这个角度而言,姚玆的个人形象更加接近于一个天真的文艺女青年。但电视剧在塑造这一人物时有一个巧思,就是让一个柔弱的女子展现出她最为血性的一面。当陈氏兄弟、美方代表与窦仕骁为了各自的利益相互联合,想要将南门瑛与王大顶置于死地时,知晓真相的姚玆以自己为诱饵,转移了日满方的视线,最终惨死在当初那个侵犯者的眼前。总的来说,姚玆是一个为情而生的女子,她以写言情小说为生,并靠此出名,也一直在等待着一份杳无音信的爱情。但就在这个柔弱的女子身上,却爆发出一股震撼人心的强大力量,让每一个有血性的人都为之感慨。

作为一个反派角色,陆黛玲却将柔弱的外表当作自己的武器,凭借自己的姿色辗转于不同男人之间,并以此作为获取情报的手段。在电视剧的前半段,美艳的穿着打扮及三流小歌星的身份很好地掩饰了她的真实面目,因而也与之后的身份反转形成强

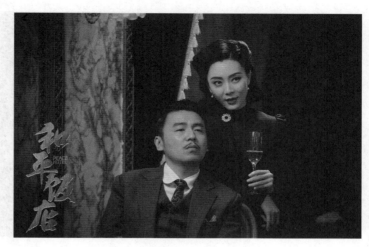

图 5 南门瑛（右）与王大顶

烈反差。在真实身份被揭晓后，陆黛玲的视觉形象变得更加干练，一身黑色的紧身衣与斗篷衬托出她凌厉的特工气质。借由身份的转变，陆黛玲的性格也有了颠覆性的变化，从一个任人欺凌的对象变成心狠手辣的蛇蝎美人。最为明显的一点就是，当日满方将陆黛玲与王大顶死去的手下绑在一起时，她的脸上并没有流露出惊恐的表情。

与陆黛玲一样，窦仕骁的身份也有一个所谓的反转。在对这个人物的视觉形象刻画上，电视剧借鉴了电影《穿条纹睡衣的男孩》中纳粹军官父亲的形象，让人物在身着制服的同时又套上了一件皮大衣。这样的视觉造型配上破案时的铁血手腕，使得窦仕骁的身份有了极强的迷惑性。在正式揭晓其爱国人士的身份谜底之前，窦仕骁更多的是以反面人物的形象出现。但与脸谱化的反面人物有所不同，窦仕骁的形象更为复杂。他有着敏锐的观察能力与破案直觉，因而能通过王大顶与南门瑛的相处模式判定两人的假夫妻关系，并以强势的姿态与凶悍的手段不断逼迫二人。但在家人面前，窦仕骁又是一个称职的丈夫与父亲，为了救出被土匪绑架的妻子和儿子，甚至在无力偿还债务的情况下仍不惜背负高额债务。在这里，人物品性的善与恶、好与坏之间的界线变得模糊，并随着立足点的不同成为一个相对概念。（见图 6）

通过对多元化人物形象的塑造，电视剧展现出战争背景下不同人物的命运选择。正如剧中演员陈数所说："它没有丑化任何的反派、任何的侵略者，每个人都是用绝

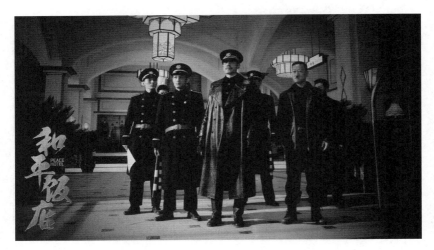

图 6　窦仕骁

对的骄傲姿态来呈现自己最好的状态。"[1] 就这个角度而言，剧中人物在表露自我的同时，同样也展现出人性中最为本真的一面。

（三）复杂的叙事结构

多线索叙事是新谍战剧所具备的典型特征之一，"谍战剧以其惊险美学满足了观众的游戏心理，以多线索、快节奏的叙事满足观众的视觉快感"[2]。作为一部谍战剧，《和平饭店》同样具有这一特征。多条线索的交叉进行使得《和平饭店》的叙事如同递归结构般复杂，而插叙、倒叙、闪回等多种叙事手法的出现则增加了电视剧的叙事难度。而在环环相扣的故事情节中加入突如其来的反转，使得原本就不明朗的事实真相变得更加扑朔迷离。

《和平饭店》用 39 集的篇幅讲述了十天内一群人在一个封闭环境中的故事。以各国势力代表入住饭店开场，同样也以这群人物离开饭店结尾，所有情节的开展始终服

[1] 爱奇艺娱乐：《专访陈数：〈和平饭店不完美，但太与众不同〉》，搜狐网 2018 年 2 月 9 日（http://www.sohu.com/a/221969743_169436），爱奇艺娱乐频道 2018 年 2 月 9 日（https://www.iqiyi.com/v_19rrfaq9dk.html）。

[2] 南华：《从〈潜伏〉看谍战剧的热播与发展》，《当代电影》2009 年第 10 期，第 91 页。

务于离开饭店这一最终目的。在这一前提下，电视剧将多条线索信息编织成三个主要的故事单元，分别为胶卷风波、共产党搜捕行动与政治献金陷阱。政治献金作为压轴案件，在前两个故事单元中便已埋下伏笔。

该剧由携带重要胶卷的爱国记者进入和平饭店开场，引出日方对和平饭店内嫌疑分子的搜查。碰巧的是，法国情报贩子手中也有一个胶卷，但其记录的是广东翻戏党成员陈氏兄弟与政治献金的相关内容。就在胶卷风波开始的那一刻，剧作已经开始铺设政治献金的具体线索。同样，当南门瑛与王大顶的假夫妻搭档帮助爱国记者离开饭店后，两者的身份随即成为日方怀疑的焦点。如此一来，人物的身份线索也在此时出现，并贯穿于整个故事的始末。尽管共同展开了多条线索，但电视剧对线索信息的呈现却各有侧重。这使得三个单元环环相扣，就像是一个密室推理过程，层层推进，其叙事逻辑也变得更为严密。

与此同时，剧情反转加快了电视剧的叙事节奏。急转直下的剧情在推动情节发展的同时，也为以谍战为主的情节增添了几分悬疑色彩。当王大顶难以忍受窦仕骁的高压盘问而出卖南门瑛时，南门瑛的另一重身份，即特务机关特聘专家的身份随即被揭晓，这便是该剧的第一个反转。南门瑛特务身份的暴露加剧了王大顶对她的不信任，所以当她准备偷偷潜入苏联人的房间调查政治献金一案时，王大顶却放弃为她把风转而计划逃跑。王大顶的这一行为直接导致了南门瑛被美方代表下毒，逻辑思维受损的她无法顺利分析政治献金一案，政治献金的线索到此被暂时切断。

另一方面，日满方对南门瑛身份的怀疑也始终贯穿着整部电视剧。早在王大顶出卖南门瑛的共产党身份，却在随后试图通过饭店的排污渠救走南门瑛的反常行为中，日满方就已经开始怀疑南门瑛的真实身份了。南门瑛的被害则再次引起了日满方对其身份的怀疑。为了转移日满方的视线，南门瑛适时抛出政治献金的线索，意欲借助日满方的调查弄清事实真相。但这一计划却在苏方、美方与陈氏兄弟的合作辩驳下遭遇失败，政治献金的线索再次切断。与此同时，混入饭店的唐凌引起了日满方的警觉，于是这部分的故事线索开始转向日满方对饭店内共产党员的追捕行动。

层层推进的解谜过程与 240 小时的生死冒险，让整部电视剧具有一种游戏的属性。窦仕骁对王大顶与南门瑛两人假夫妻身份的怀疑与追查，则像是一场斗智斗勇的猫鼠游戏。但该剧在处理窦仕骁的身份反转时仍有遗憾之处。在最后一集中，剧作通过南

门瑛的大量旁白、对话来揭晓窦仕骁的真实身份,但当和平饭店内的所有事情暂时告一段落后,这个为了使之前的部分剧情变得更加顺理成章而制造的反转情节却反而显得有些突兀。更不用说先前窦仕骁对王大顶与南门瑛紧追不舍的强势态度、欲将他们置于死地的狠厉手段与随后舍己救人的性格反差,让人物本身的性格弧线与行为逻辑显得十分矛盾。

尽管电视剧对窦仕骁身份的处理有些差强人意,但瑕不掩瑜。无论是同一人物不同身份的鲜明反差,还是故事剧情的峰回路转,都突出了这部谍战剧的悬疑元素;同时,错综复杂的线索与快节奏的叙事也使该剧在某种程度上有了向美剧靠拢的意味。

三、定位精准的产业运作

《和平饭店》2018年1月播出。就在播出前不久,同为谍战类题材的电视剧《风筝》和《红蔷薇》的播出步入尾声。在接档同类型电视剧的情况下,《和平饭店》仍能在收视市场中占据一席之地,其原因正在于它实现了谍战题材的年轻化,以富有现代气息的道具布景、紧张而有趣的剧情推理过程吸引了更多年轻观众的目光。

(一)贴合角色需求的演员选择

在男女主角的选择上,《和平饭店》并没有启用当下大火的流量明星,而是从角色类型的需求出发,选择了青年演员陈数与雷佳音来演绎南门瑛与王大顶这两个性格迥然不同的人物。

就南门瑛这一人物而言,她的身上既带有民国女性的风情,又具备现代女性的独立性,同时兼具清冷的气质与一定的生活阅历。电视剧以此凸显出这一人物傲人的风骨。但她又不是一个只拥有靓丽外表的"花瓶",从众人对其"奇智若妖"的评价中就足以看出,正是她的智慧、冷静、理性与自制才能使其在与多方势力的斡旋中得以自保,并顺利挖掘出最后的事实真相。

身为这一角色的扮演者,陈数曾在《倾城之恋》《暗算》《新上海滩》等电视剧中塑造了许多经典的女性角色。尤其是《倾城之恋》中白流苏这一角色,清冷的气质与

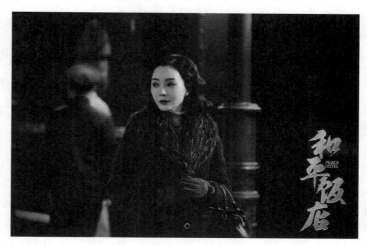

图 7 陈数成功演绎南门瑛这一角色

女性独有的韵味在某种程度上与南门瑛的形象颇为吻合。作为一名中生代演员,她对角色的演绎与诠释使得南门瑛这个人物在知性中又带有一股力量。(见图 7)

剧中的王大顶是个脾气秉性、行为处事都与南门瑛截然相反的人物。他自诩为一名拥有高学历的土匪,与人谈话时总是时不时地蹦出几句莎翁的诗句;但与此同时,他又难以摆脱土匪的习性,狡诈多变的他在一开始便让南门瑛屡屡陷入困境。在这个人物身上有着一股与生俱来的匪气和幽默感,但也富有浪漫和才情。

土匪王大顶的扮演者雷佳音曾在《飞哥大英雄》《黄金大劫案》等影视作品中塑造过梁飞、小东北等民国小人物角色。这些人物形象与本剧中的男主角存在着某些共性特征:《黄金大劫案》中的小东北出身市井,在他身上有着一股与王大顶相似的江湖痞气;《飞哥大英雄》中的梁飞是个留学归国的爱国青年,他与王大顶一样拥有高学历与崇高的革命理想。这些角色的共通性使得雷佳音在驾驭王大顶这个角色时能够更加自如,进而以他自身的风格塑造出这样一位集匪气与文艺于一体的土匪形象。与此同时,雷佳音在微博上的幽默言行也吸引了不少网友的关注,因而在他出演王大顶这一角色时,许多网友都称他为本色出演。雷佳音凭借电视剧《我的前半生》中的陈俊生一角积累了不少人气,这也为《和平饭店》提供了一定的粉丝基础。

在网络 CP 热的潮流下,《和平饭店》也致力于打造南门瑛与王大顶这对"土特

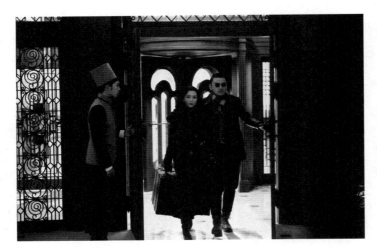

图 8 "土特产夫妇"

产夫妇",以两者在剧中的有趣互动与形象反差制造话题,由此引来不少粉丝的追捧。(见图 8)CP 一词最早是日本动漫的术语,用来指代动漫作品中存在恋爱或情侣关系的配对角色,随后该词的意义被迁移至影视作品中,意指存在潜在恋爱倾向的配对角色。从这一角度而言,"土特产夫妇"无疑是该剧营销方与粉丝合力作用下的配对结果。冷艳的高智商特工与高学历的土匪组合,这样一种角色搭配在为电视剧创造营销话题的同时,也让观众对剧中角色所寄托的情感有了向现实蔓延的趋势。

(二)精准定位,敢于创新

目前,《和平饭店》在豆瓣上的评分为 7.9 分。在该剧高口碑的背后,隐藏的是中国谍战剧十多年来的探索。1981 年,电视剧《敌营十八年》的播出被认为是国产谍战剧的雏形。此后出现的谍战剧大部分都围绕着反特这一主题展开。在主流价值观的引导下,这一时期的谍战剧创作着重于进行类型化探索,并由此奠定了谍战剧的基本类型元素:快节奏与悬疑揭秘。(见表 1)

表1 1981—2018年部分国产谍战剧一览表

剧名	播出年份	豆瓣评分	主要演员
《敌营十八年》	1981	7.5	张连文、张甲田
《夜幕下的哈尔滨》	1984	6.9	林达信、王刚
《一双绣花鞋》	2002	6.7	孙俪、连奕名
《誓言无声》	2002	8.5	高明、赵峥
《梅花档案》	2003	7.6	周杰、苏瑾
《密令1949》	2005	6.9	刘小峰、朱媛媛
《暗算》	2006	8.9	柳云龙、高明
《保密局的枪声》	2007	7.2	谢君豪、张正阳
《夜幕下的哈尔滨》	2008	6.9	陆毅、李小冉
《敌营十八年》	2008	7.5	杜淳、王凯鹏
《潜伏》	2009	9.3	孙红雷、姚晨
《永不消逝的电波》	2010	7.8	赵立新、焦俊艳
《黎明之前》	2010	9.2	林永健、陆剑民
《悬崖》	2012	8.3	张嘉译、宋佳
《北平无战事》	2014	8.9	刘烨、陈宝国
《虎口拔牙》	2014	7.9	姜武、李乃文
《伪装者》	2015	8.4	胡歌、靳东、王凯
《胭脂》	2016	5.8	赵丽颖、陆毅
《解密》	2016	4.7	陈学冬、颖儿
《麻雀》	2016	6.3	李易峰、周冬雨
《红蔷薇》	2017	7.1	杨子姗、陈晓
《剃刀边缘》	2017	6.5	文章、马伊琍
《风筝》	2017	8.8	柳云龙、罗海琼、李小冉
《和平饭店》	2018	7.9	陈数、雷佳音

21世纪以来，新型谍战剧开始出现，在尊重历史史实的基础上极大地丰富了女性叙事，使得女性角色开始参与到谍战剧的叙事中来。例如，《潜伏》中的翠平、左蓝，《伪装者》中的于曼丽、程锦云、汪曼春，《胭脂》中的蓝胭脂、冯曼娜等。与此同时，谍战剧在讲述主人公进行谍报工作的同时，还增加了人物的情感线索，并从中深入挖掘人物的内心状态，剧中角色的形象也随之变得更加丰满。

而在另一方面，参演谍战剧成为流量明星的转型之路。谍战剧开始走上偶像化的路线，但不同作品却出现了口碑上的差异。2015年由山东影视传媒集团有限公司出品的《伪装者》一剧，以快节奏的剧情与丰富的人物支线赢得了大众的口碑。相比之下，同为谍战题材的《麻雀》《胭脂》等剧在豆瓣上的评分则相对偏低。需要注意的是，电视剧《胭脂》将女性角色蓝胭脂作为剧中的核心人物展开叙事，但过多的人物情感线索却在一定程度上影响了对于谍战内容的呈现，这也使得谍战剧有了向言情化发展的趋势。

《和平饭店》的出现可以说是在总结以往谍战剧创作经验之上的创新与颠覆，它在融合多种叙事元素的基础上突破了谍战剧原有的套路，呈现出更多年轻化的特征。导演的选择也在很大程度上影响了该剧的创作风格。在成为《和平饭店》的导演之前，李骏便已成功执导过多部电视剧，如有"北上广系列"之称的《北上广不相信眼泪》《北上广依然相信爱情》等都市情感剧，以及《惊天大逆转》《红色追击令》等带有悬疑或谍战元素的电视剧。就其个人风格而言，李骏更青睐于体现电视剧的强情节与对抗性。

同时，李骏对女性角色的刻画也有自己独到的见解，"我喜欢拍摄女性坚强的一面，性格极度强烈、有张力、不依附于男性。我觉得在当下，我们敢于在主角通常是特别严肃的男性的谍战剧中，启用陈佳影这样一个大女主的角色，这就是一种现代化的思考"[1]。从"爱奇艺指数"提供的"受众画像"分析中可以看出，《和平饭店》的女性受众占比39%，这与在此前播出的电视剧《风筝》的受众分布有较大差别。（见图9、10）在通常以男性为核心人物的谍战剧中，《和平饭店》另辟蹊径，选择将一个集智慧与美貌于一身的女特工作为电视剧的核心角色。尽管这是一位民国时期的女性，但她的身上却颇有几分现代女性的气质，因而也在吸引女性受众方面有所成

[1] 《澎湃新闻》百家号：《导演李骏解析〈和平饭店〉：这10天怎样影响世界格局》，澎湃新闻2018年2月3日（https://baijiahao.baidu.com/s?id=1591364811906819523&wfr=spider&for=pc）。

效。从这个角度来讲，《和平饭店》在塑造更为多元的人物形象的同时也赋予了角色一定的现代感。

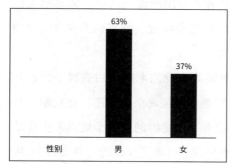 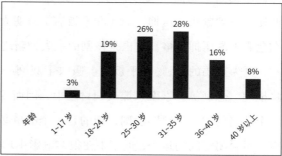

图 9 "和平饭店"词条在爱奇艺指数中的受众画像分析

图 10 "风筝"词条在爱奇艺指数中的受众画像分析

这种现代感同样体现在环境布景的视觉形象上。为了还原民国时期的和平饭店，创作团队搭建了一个占地 2 万多平方米的拍摄场景，饭店中的每个细节无一不体现着 20 世纪豪华饭店的前卫装修风格。正如导演所说："这个饭店的整体风格取材于 20 世纪二三十年代世界最流行的装饰理念，某些部分风格更前卫。"[1]

[1] 《澎湃新闻》百家号：《导演李骏解析〈和平饭店〉：这 10 天怎样影响世界格局》，澎湃新闻 2018 年 2 月 3 日（https://baijiahao.baidu.com/s?id=1591364811906819523&wfr=spider&for=pc）。

在南门瑛与王大顶居住的套房里，墙上贴的是白底金线螺旋纹壁纸，家具是孔雀绿天鹅绒凹槽沙发以及同款嵌金边软包床头，地上是绿黄白菱形几何地毯，[1] 整体散发出一股浪漫而奢华的气息。偏绿的色调赋予镜头画面一定的年代质感，而明媚的马卡龙色彩则给予画面生机与活力。在《风声》《伪装者》等国产谍战剧中，偏暗的主色调使人感到紧张、压抑，而《和平饭店》鲜明大胆的色彩搭配，则有别于许多谍战剧在色彩上的压抑风格，这也是该剧的一大创新之处。

更为重要的是，《和平饭店》吸收了戏剧、电影等多种艺术门类的表现手法，并将推理、悬疑等元素融入谍战题材之中，因而受到更多年轻观众的欢迎。在戏剧中有一个著名的"三一律"法则，指的是一个故事必须在一天之内的同一个地点发生并结束。对封闭空间的运用，近年来在很多电影中均有出现，如颇受欢迎的《釜山行》《雪国列车》等。这些影视作品将有限的叙事空间与线性叙事相结合，展现了创作者在影视叙事手法上的巧妙构思。《和平饭店》对于封闭空间的使用兼顾了电视剧的叙事技巧与历史人文意蕴，而电影化的镜头质感与高饱和度色彩的运用则进一步增强了该剧的视觉效果。

此外，该剧还加入了幽默元素，将风趣的人物角色与紧张的情节设置相结合，把一部严肃的谍战剧变成一部幽默的高智商谍战推理剧，这样的处理效果更加符合年轻人的口味。其实，在谍战剧中加入幽默元素早有先例，但《和平饭店》的特色在于，它能将封闭的空间环境、悬疑剧情与幽默元素这三者共同融入谍战题材中，并保持娱乐性与严肃性之间的动态平衡。从《和平饭店》的受众画像分析可知，它的受众年龄主要集中于25~35岁。与同为谍战题材的《风筝》相比，《和平饭店》的受众分布更加年轻化，这也证明了该剧在对谍战题材年轻化的处理上有所成效。

[1] 知乎：《〈和平饭店〉布景有多用心？烧掉两千万重现百年前浮华世界》，2018年3月1日（https://zhuanlan.zhihu.com/p/34126026?utm_source=wechat_session&utm_medium=social&utm_oi=822373598244257792&from=singlemessage&isappinstalled=0&wechatShare=1&s_r=0）。

四、意义启示与价值定位

在影视剧创作娱乐化倾向日益显著的当下，《和平饭店》把严肃庄重的爱国情怀包裹于风趣幽默的剧情与人物性格之中，将老套的谍报故事演变成高智商的情节推理过程，将"二战"前夕国际事务的风云变幻以"连续性话剧"的形式予以呈现，由此具有了独特的历史厚重感。

（一）开拓谍战剧创作新思路

谍战剧曾在一段时间内霸占荧屏，但近几年来，随着剧情同质化趋势的出现，荧幕上可圈可点的作品却寥寥无几，许多谍战剧更是有披着谍战外衣的偶像剧之嫌。谍战剧沉寂的背后，恰好暴露了国产谍战剧创新能力不足的弊病。从这个角度而言，《和平饭店》的出现为国产谍战剧的创作提供了崭新的思路。

首先，就创作素材而言，谍战剧所要讲述的是在特殊时期特工如何获取情报的故事。艺术创作需要素材，中国近代以来的战争史便是谍战剧创作的主要素材来源。在纠正简单的二元对立的历史观念的前提下，以何种角度去诉说这段历史，便成为谍战剧创新的一种途径。《和平饭店》在民族意识的指导下，从小处入手，用特工之间争夺情报的故事映射世界格局下的战争历史，其创作视角与故事立意无疑比以往的谍战剧更为开阔。当然，《和平饭店》中大格局的视角选择只是个例，但这至少说明谍战剧在选择素材时的切入点可以更加多样化——复杂的历史文本本身就赋予了谍战剧多样化的选择。

其次，从创作手法来看，谍战剧的创作同样可以吸收其他艺术门类的美学特征，集众家之长，把原本略显老套的故事题材玩出新花样。《和平饭店》借鉴了戏剧与电影的表现手法，将有质感的镜头与封闭的叙事空间融入谍战题材，为谍战剧的叙事手法增添了一点新意，而这也为国产谍战剧的创作提供了一条新的思路。

最后，从产业运作的角度看，谍战剧的创作不仅要体现创作者的个人特色，同时也需要得到观众的认可。在谍战剧内容同质化趋势日益明显的情况下，开拓新的市场空间、吸引新的受众群体便成为谍战剧创新的又一思路。在吸纳原有受众群体的基础上，《和平饭店》增添了幽默、悬疑等元素，将简单的情报争夺故事变成一场高智商

的逻辑推理游戏，对原本严肃的谍战题材进行了更为年轻化与相对娱乐化的处理。

谍战剧并非历史正剧，在符合基本史实的基础上可以进行适当的艺术想象，如增加人物之间的情感线索。情感元素的加入会让剧情变得更加丰富，但情感线索的过量加入则会导致谍战剧的故事"变味"。所谓披着谍战外衣的言情剧，所指的正是这一现象。谍战剧本身具有一定的严肃性，这就使得电视剧的内容始终要围绕谍战这一主题，但同时也可以具有娱乐性，关键问题就在于要在娱乐性与严肃性之间寻找平衡，防止其他元素喧宾夺主。

（二）历史与现代联结

"革命"一词不仅承载着逝去的历史，同样也代表着当代人对曾经的战争岁月的一种时代缅怀。谍战剧创作作为当代人追忆过往的一种途径，也不可避免地带有时代特征，现代意识的融入对于电视剧创作则具有双重影响。

当全球化浪潮下的消费主义逐渐蔓延，人们的社会心理与文化行为也有了复杂的变化。这种消费心理给影视剧带来的影响之一，便是荧屏影像的过度娱乐化倾向。毫无疑问，谍战剧的创作也开始出现娱乐化的倾向。需要说明的是，这种现象的出现本身并无优劣好坏之分，但受其影响下的谍战剧内容却开始出现严重分化：一些剧作开始适当吸收娱乐精神，并适时地为观众提供一些富有内涵的笑料；令人遗憾的是，另一部分剧作却以娱乐性为由，开始消解革命历史的严肃性与残酷性，甚至出现了"手撕鬼子""裤裆藏雷"等与史实严重不符的雷人桥段。从更为严重的角度来看,这些"抗日神剧"的出现意味着剧作者在创作的同时，其民族意识开始逐渐膨胀甚至脱离实际。那么，适时地沉淀心情、正视历史，用一种正确的态度去看待曾经的过往，便成为谍战剧创作的首要原则。

编剧海飞曾经说道："谍战剧的创作原型和虚构并存，基本的人物心理、常识性的生活逻辑以及涉及史实的部分必须真实，无论谍战小说还是谍战剧，都迫切需要提升品质。"[1] 真实历史的存在给予谍战剧创作的空间，在此基础上进行艺术性的加工，

[1] 朝明：《谍战剧沉寂过后再战荧屏，三大"痛点"亟需解决》，搜狐网 2018 年 6 月 3 日（http://www.sohu.com/a/233928193_603687）。

让过去的历史"活"过来，更具有观赏性与美学价值，这是谍战剧所要实现的目标之一。但过分神化故事主人公，使其在自带主角光环的前提下成为一个无坚不摧的"钢铁战士"，这便犯了常识性的错误。在《和平饭店》中，即便聪慧如南门瑛也会被暗算，也会因中毒而身陷险境，没有人能超越生理极限去完成不可能完成的任务。抗日英雄的伟大，不仅在于他们完成了极度危险的任务，更在于在明知任务极度危险的情况下仍能挺身而出。但客观地说，英雄也只有一副血肉之躯，他可以被神眷顾，但终究不是神。

而"抗日神剧"的出现恰好暴露了创作者的心态，在为民族英雄与光辉岁月所自豪的同时，这种积极向上的情感却已膨胀至临界状态。真实的历史是残酷的，胜利的取得也需要付出代价，谍战剧中的故事不一定都要以悲剧收场，但至少要体现历史的真实性，要为所谓的英雄人物"祛魅"。

历史只有参与叙事，才能构建格局，谍战剧的创作同样需要体现历史的厚重感。从这一点来说，谍战剧首先要做到尊重历史，这就要求创作者本身需要一定的历史知识与素养。如同情报的获取需要技巧，正能量的传递同样需要新意，谍战剧的创作更需要一种开阔的格局。只有在更为开阔的格局中重现真实的历史，用凝练的故事构筑人性的丰碑，不煽情、不说教，谍战剧的创作才能跳脱原有的教条模式，实现主旋律的奇异变奏。在体现历史厚重感的同时，也可以对其进行现代化的艺术加工。在尊重历史的前提下，为历史故事注入一些现代元素，使其拥有更大的魅力与活力。例如，《和平饭店》中和平饭店的场景设置，不仅迎合了现代观众的审美，同样还原了真实历史的细节。把时代特色与历史元素相融合，从两者的相关之处寻找突破口；将时代与历史联结，在"翻新"历史的同时也唤起当代人的家国情怀。

五、结语

作为一部国产谍战剧，《和平饭店》凭借着对战争历史的重新思考，从大处着眼、小处入手，展现出19世纪30年代国际事务的风云变幻，以及一代仁人志士为争取民族独立所做出的巨大牺牲。该剧以真实的历史文本呈现、复杂的人性挖掘、极具人文

内涵的价值观念传递以及时代特色的彰显,较好地处理了谍战题材中真实与虚构、历史与现代的弥合问题,于严肃性与娱乐性的平衡统一中吸引了更多年轻观众的注意。而它在叙事层面的创新,也为我国谍战剧的创作及发展提供了一定的借鉴意义。

<div style="text-align:right">(徐怡)</div>

专家点评摘录

郝戎:首先,《和平饭店》的表演创作不同于以往常规的谍战剧。其次,虽然是一部节奏紧张的谍战剧,但却通过你死我活的敌我斗争,产生了非常高度的意义。第三,这部剧的成功说明"鲜花""鲜肉"级别的角色主导市场的情况不是不可以打破,中生代的男女演员也尤为可贵。第四,表演也跟别的电视剧不太一样,我感受到了更多的电影化。最后,是对群戏的处理。导演对群戏的把控,演员在群戏中的相互作用,把自己隐藏在群体里,利他才能利己。

仲呈祥:在空间感和时间感上,《和平饭店》是中国电视剧史上一部具有独特性的,而且具有独特的研究价值的好作品。

周黎明:这部戏是非常接近优秀的美剧水平的商业剧,我还是觉得它是一部商业剧,但它是一部有艺术功底的商业剧。

——《专家研讨电视剧〈和平饭店〉》,光明网 2018 年 3 月 1 日

附录：《和平饭店》导演、主创演员访谈

采访者：您之前的作品比较关注都市情感，如《中国式结婚》、"北上广系列"、《落地，请开手机》等，这次为什么会选择一部谍战剧？

李骏：其实之前我也拍过谍战剧，叫《红色追击令》，还拍过一部《暗红》。我个人对极致对抗型的作品比较感兴趣，比如"北上广系列"看起来是在讲都市爱情，但情感上的强烈度不输给谍战剧。

采访者：《和平饭店》的几位主角都是您亲自挑选的吗？出于怎样的考量？

李骏：所有演员都是我挑选的。我很幸运，我觉得这是我拍戏以来最完整的阵容。"最完整"的意思是，大家的演技都在一个水准线上。《和平饭店》是群戏，每一个角色都非常重要，如果有一个垮了，群戏的斗争感就不足了。我觉得我做到了，即使是外国演员，大家也不会觉得有违和感。几位主演可以说是超出了我的期待。比如这次选李光洁演反派，是想找到演员身上可能存在，但又一直没有机会呈现出来的东西，他的表现非常出色。

采访者：雷佳音在剧中特别逗，他在现场也是开心果吗？

李骏：并不是这样。雷佳音是一个特别专业的演员，很职业化，信念感很强。我的很多朋友也爱在朋友圈发他的表情包，不过以我对他的认识，他是觉得自己需要呈现出那样的形象。他本人并不是一个喜剧人物，平时甚至很安静，他的搞笑都是因为需要配合角色。

采访者：在谍战剧高峰期过后，似乎观众对同一题材的套路、办法、桥段都很熟悉了，很容易疲惫。《和平饭店》讲了十天内发生在同一个饭店的故事，有点类似于《风声》。您觉得相比于普通的谍战剧，它的吸引点在哪里？

李骏：我们这次拍的是典型的密室逃脱，整整十天酒店被封锁，所有人都被裹胁

进来。最大的特点是，我们的主人公作为间谍，没有任务，只想保命。比如雷佳音演的土匪，其实是来"泡妞"的，被裹胁进来后他一边保命，一边继续"泡妞"，可以说是在刀尖上起舞了。他起舞的出发点是人性的本能，而不是革命理想。这部戏很大的不同在于它不是立足于抗日，也不是立足于中国对"二战"、对人类做出了怎样的贡献，只讲这短暂的十天是怎样影响"二战"、影响世界格局的。最有趣的是，这群出发点是为了保命的人物，带我们走向了很高的精神境界，传达出对全人类的责任感。我觉得我心目中当年的共产党人的样子大致如此。

采访者：主角有没有历史原型？或者化用了历史上的真实事件？

李骏：从剧情到人物都是原创的，但我觉得，很有可能就有那样的人物真的存在过，只是湮没在历史中。在编剧手法上，我们加入了现代甚至后现代的概念，在紧张和解密的快感中，随时加入幽默感来调整、过渡。

采访者：女主角陈佳影的人设是爱国海外归侨医学博士、高级侦缉专家、行为痕迹分析专家，特别高大上，有种开挂式大女主的感觉。有没有想过在那样的革命年代，这种女性在观众看来并不具备很大的可信度？

李骏：人们信与不信是在持续的过程中慢慢累积的，而不是天生降临的。我相信随着剧情的一步步推进，观众最后一定会相信有陈佳影这样的人。从我过去的作品中你会发现，我喜欢拍摄女性坚强的一面。我的女主角通常都是性格极度强烈、有张力、不依附于男性的。我觉得在当下，我们敢于在主角通常是特别严肃的男性的谍战剧中，启用陈佳影这样一个大女主的角色，这就是一种现代化的思考。

采访者：您倾向于和御姐型的女演员合作？

李骏：对，我会喜欢这样的演员，也有这类演员是从我的作品中走出去的，比如海清。

采访者：烧脑谍战剧近几年在国内已经从高峰期跌落了，而一些演员较嫩、颜值较高的谍战剧则受到年轻人喜欢，虽然在逻辑上并不新颖，也不严谨。您怎么看待

这一现象？

李骏：不只是谍战剧，很多剧种都年轻化、偶像化了。这些都是尝试，只是目前的结论不太理想。我不认为谍战剧偶像化的出发点有什么错，只是目前还没有成功的例子。[1]

采访者：您本人和陈佳影有相似的地方吗？

陈数：这个角色身上有我大量的个人特质和性情。大家都能感受到，她要有特工的冷静沉着、不动声色。剧作里面有大量的戏中戏，有各种掩饰、撒谎，还要有妩媚的一面，必须把角色身上非常立体的层面展现出来。

采访者：表演上的难度在哪里？

陈数：这次的表演是一场硬仗，台词量太大了，对身心是很大的消耗，现场有时候太疲劳，需要歇一会儿再来。陈佳影的压力无所不在，承载着更大的使命。她不仅要和王大顶做搭档，还要引领身边人更加稳妥、安全地走向她设置的方向。这些都要求我随时观察和配合对手演员，表演的分寸要符合整个剧情的逻辑，不能只顾着自己的光芒。[2]

采访者：这部剧口碑很高，但您怎么看它在细节方面的争议？

陈数：当我看到剧本时，才看五集就决定要演这个戏了。第一，它太不像一个中国的电视剧了，在我看过的大量的中国编剧写的剧本当中，它太与众不同了。第二，它真的很像美剧，它没有丑化任何反派、任何侵略者，每个人都是以绝对骄傲的姿态来呈现自己最好的状态，（以此）来相互抗衡。我认为这是一种非常有力量的、非常正向的写法。但是通常可能我们国内的观众，包括我自己在内也更加习惯于谍战戏是要偏向写实类的，是会更"伟光正"一些的。我觉得《和平饭店》在某种程度上开创

[1] 《澎湃新闻》百家号：《导演李骏解析〈和平饭店〉：这10天怎样影响世界格局》，澎湃新闻2018年2月3日（https://baijiahao.baidu.com/s?id=1591364811906819523&wfr=spider&for=pc）。

[2] 广州日报：《中生代女演员受关注 真正的美无关乎年龄》，央广网2018年2月12日（https://baijiahao.baidu.com/s?id=1592152147355868967&wfr=spider&for=pc）。

了一条新路。至于里面的bug，只能说没有一部戏是彻底完美的。

采访者：陈佳影的魅力在哪里？

陈数：陈佳影的确是国内电视剧当中少见的那种智商在线，同时又端庄优雅有风情的女性形象。最重要的是，对于自己的美、自己的魅力，她没有任何卖弄和以此为傲的想法。反而更多的是在做自己分内的事情，但好像正是因为如此，那种藏不住的光芒才会更吸引人。拍摄之前导演建议我要呈现陈佳影内心的状态，而不是她外在那种很聪明、智商很高的状态。因为那些东西台词已经给予了，事件已经给予了。导演不希望她真的像一个冰冷的机器，就像计算机或者超强大脑那样，他希望我能够赋予人物更多人格上的东西。[1]

采访者：最初看到《和平饭店》的剧本，最打动您的是哪个部分？

陈数：我记得第一次看到这个剧本时，我一口气看了五集，然后说可以演。后面发生了什么我都不知道，我就说要来演。最强烈的感觉就是编剧张莱老师的这个作品非常不像传统意义上的中国电视剧，它很有美剧的气质，让人耳目一新。尤其是当我听说是由李骏导演来执导，就更加对作品中的电影感充满了期待。我相信大家也看到了，我们这部剧是非常具有电影气质的，不仅仅是画面和视觉效果，最重要的是它有很多镜头语言的运用。因此这一次在表演上跟之前的电视剧不太一样，它更偏向电影化的表演。当然，39集的电影化表演，这么长的篇幅，再加上大量难背的台词，的确是很考验人的。

采访者：导演说其实您是特别无私的，因为雷佳音的表演方式是需要您去给他托住的，并且把"戏眼"抛到他的身上去。观众觉得他很出彩，其实是你们两个人的对戏形成了一个和谐的整体。

陈数：如果观众能够看到这一点，我会特别开心。有了更多的欣赏作品的经验之

[1] 爱奇艺娱乐：《专访陈数：和平饭店不完美，但太与众不同》，爱奇艺娱乐频道2018年2月9日（https://www.iqiyi.com/v_19rrfaq9dk.html）。

后观众会明白，表演是互动的过程，所谓托、所谓动静结合，最终都是一个平衡感。因为戏大部分都不是一个人演的，都是和对手一起演的，彼此要协助才能水涨船高。在前十集里，王大顶的人物设置非常出彩，非常有喜感和动感，而观众并不清楚陈佳影的底细，因为她就是一个卧底。所以需要把握她的那种平静、那种慎重，以及她当时应该表现出的状态。但同时也是在和王大顶的动感形成一种对照，实现一种动静结合的平衡。我自己觉得还好，因为对于今天的我来说，会越来越在意彼此在对戏过程中的互相配合，这种相互配合要比我一个人在那里努着劲儿演有价值得多，因为毕竟这是一部戏，它是需要以更专业的心态来面对的。[1]

[1] 搜狐娱乐：《陈数：雷佳音破了我的纪录 他哭的时候我却笑场》，搜狐网 2018 年 2 月 7 日（http://www.sohu.com/a/221385793_114941）。

2018年
中国影响力电视剧分析　案例四

《正阳门下小女人》

The Story of Zhengyang Gate

一、剧目基本信息

类型：年代、情感

集数：48集

首播时间：2018年10月16日—2018年11月10日（北京卫视、江苏卫视）

收视情况：北京卫视平均收视率为1.413，平均收视份额为5.128；江苏卫视平均收视率为0.723，平均收视份额为2.642

二、剧目主创与宣发信息

出品公司：大前门（北京）文化艺术有限公司

出品人：李春良、卜宇、龚宇、郝金明、曾茂军、尹香今、吴宏亮、倪大红、蒋雯娟、甘连斌、柯志泉、倪莎、王鸿霞、吴卿樽

总策划：徐滔、杨蓓、张延平、李晓冰、田科武

发行人：马宁

导演：刘家成

编剧：王之理、郝金明

主演：蒋雯丽、倪大红、田海蓉、乔大韦

摄影指导：于小忱

摄影：刘洋

美术指导：张楠

剪辑：乔井林

录音：豹子

民俗指导：李金斗、孟凡贵

年代剧中的大女主

——《正阳门下小女人》分析

2013年，有这么一部电视剧，让观众既体味到老北京的风情，又看到老北京年轻人豪爽坦荡、朝气蓬勃的一面，这部电视剧就是朱亚文主演的《正阳门下》。五年后，又一部题为"正阳门下"的电视剧横空出世，只不过这一次加上了"小女人"的后缀。尽管剧名特意强调了"小女人"，但却是一个不折不扣的"大女主"的故事。从《正阳门下》的男性视角转到《正阳门下小女人》的女性情怀，叙事角度的变化给予作品更多情感上的柔化表达。两部作品的导演都是刘家成，他认为："中国女性的无私、善良、与生俱来的韧劲儿是男人比不了的，她们在内心的表达上会更细腻、更精致。"在"小女人干大事，小酒馆大世界"的宏观与微观的反差中，《正阳门下小女人》继续"挖一口深井"，深入探索京味儿文化，把人物命运与时代变迁交织在一起，让小人物的故事承载更多的历史和人文内容，从而凸显老北京的文化积淀。

《正阳门下小女人》以一个小酒馆几十年的变迁为线索，反映了老北京胡同的生活印记、社会百态和商业发展。蒋雯丽饰演的徐慧真是剧中当仁不让的女一号，惨遭丈夫背叛后，她没有自怨自艾，而是以一己之力挑起家中大梁，将小酒馆经营得红红火火，并倚赖自己踏实的劳动和通达的处世之道，最终从一个小酒馆老板娘成长为一名成熟的企业家。作为一部女性题材的主旋律年代剧，它打破了许多观众对主旋律作品的刻板印象，成为女性题材作品的成功典范。之所以能够拍出味道、拍出真实，正是因为《正阳门下小女人》遵守着"原创、原型、原汁、原味"的"四原"创作准则，做到了扎根现实、以小见大。

一、文化价值观与传播效果

（一）现代化眼光摹写女性生存状态

《正阳门下小女人》最值得关注的一点无疑是用现代化眼光对于女性生存状态的表达。近年来，电视荧幕上"大女主"题材的作品很多，但是不少所谓的大女主是由好几个男性角色你争我抢、"无私奉献"成就的。令很多观众没有想到的是，一部叫"小女人"的电视剧，却展现了"大女人"的正确打开方式。

故事一开篇，蒋雯丽扮演的徐慧真在雪夜里挺着大肚子叫三轮车送她去医院生产。一个即将临盆的产妇，孤零零地站在北京的大雪里，为了省五分钱与车夫讨价还价，非要叫到一角五分钱就能去协和医院的车……丈夫呢？家人呢？原来老公出轨了，出轨对象竟然是徐慧真的表妹。这样的剧情设定，乍一看实在是容易将其归为又一部滥俗年代剧的代表。然而古今中外女子的境遇总有相似之处，化作艺术作品后立意却有着高下之分。一个标准苦情戏的开头，女主角徐慧真却真真正正走出了自己的风采。

首先，徐慧真处理离婚这件糟心事的做法就出乎很多观众的意料。作为一名新中国成立初期的女性，她展现出超越当时绝大多数女性的"独立""自尊"等现代女性价值观。这种在其他剧里一定会"一哭二闹三上吊"，再不济也得"拉大锯扯大锯"一番、磨叽上七八集的桥段，在这部剧里连一集戏份都没撑到。

生了娃才发现所托非人，徐慧真不气也不恼，而是笑眯眯地对着襁褓中的女儿说道："咱离就离，离了谁咱不过呀，没准儿咱们娘俩儿活得更好呢。"将丈夫的丑事付诸一笑，自信从容地展望未来一个人带着孩子的生活，这股洒脱劲儿，活脱脱一个新时代独立、自强的大女人的写照。

等到真正离婚后，徐慧真也没有将目光投向下一个可以依靠的男人，而是专心搞起事业来。徐慧真性格爽朗，在掌店之初就给常来店里的酒客们立了规矩："不瞒大伙儿，我徐慧真什么事都爱讲个理儿，这不我刚生一丫头，我就给她取了一个名儿叫理儿。我什么事还爱较真儿，不坑人、不骗人、不蒙人，别看我一娘们儿家家的，从今往后谁要是喝蹭酒，喝酒耍浑，可别怪我徐慧真不客气。"徐慧真还坚持以诚为本，"打今儿起小酒馆不卖兑水的酒"。从此就真的再也不卖兑水酒。就这样，老板娘利落诚信的名声很快就传了出去，酒馆的生意也越来越好。（见图1）

图 1 小酒馆老板娘徐慧真

徐慧真的工作能力是在与剧中男性角色的对比中凸显出来的。范金有是"公方经理",与徐慧真这个"私方经理"搭伙,一起将小酒馆做成了公私合营的试验田。但范金有一直摆着之前当干部时的架子,没有什么生意经验还一直"画饼",搞一些不切实际的东西,比如把小酒馆改成饭馆。徐慧真虽然着急,但因为小酒馆的经营权交出了一半,自己也得照顾孩子,就没太顾得上范金有大刀阔斧的做法。结果小酒馆的生意是越做越差,老主顾们也不爱来这里喝酒了。眼看公私合营试点要失败,范金有才不得已请徐慧真重新出山。徐慧真是干事业的好手,恢复了小酒馆原来的经营方式,还开起了小食品部,卖一些干粮、小吃,渐渐地人们也回来了。当政府提出公私合营的口号时,徐慧真第一个站了出来;当政府号召扫盲时,她又率先创办扫盲班。她做事遵循规则、响应号召,前员工与她有过矛盾甚至伤害过她,但她以德报怨,在他们困难的时候提供帮助。徐慧真的善良、踏实、能干是通过一件件大事、小事表现出来的,她也用事业的成功彰显了自我的价值。

而徐慧真独立自强的精神则是在与其他女性角色的对比中彰显出来的。她给女儿取名叫徐静理,还说以后再生孩子,打算取名徐静平和徐静天,和她的名字连起来就是"真理平天"。(见图 2)身边的女性朋友就笑她:"你想要再生孩子,那不得先结婚啊,结婚以后生的孩子,那得跟着男人的姓。"徐慧真平静地回答道:"这是我的首要条件,

图 2 徐慧真的女儿徐静理

谁想跟我结婚,孩子必须跟我姓。"女性好友则全然不相信能找到这么好的男人。徐慧真听罢,只道:"不可能我就不找。"语气虽然平静,短短几字却蕴含着不容置疑的坚决,就像徐慧真本人一样,外表柔弱,内心刚强。

且不议"孩子跟谁姓"这个即使在当代社会依然很有争议的话题,光是"找不到男人就自己过""自己过一样能过好"的观点,则让女性身上独立自强的光辉显露无遗。徐慧真这个够刚、够硬的女性形象,在现今国剧层出不穷的"菟丝花""金丝雀"形象中显得更加飒爽又高大。

徐慧真不仅把洒脱、自强的人生态度完全贯彻在自己的人生里,也着力培养女儿们豁达自信的精神。虽然她对于背叛自己的前夫贺永强心里始终有道坎,但是对于他和表妹生的女儿们却能视如己出。不仅把她们接到北京,还积极帮她们张罗户口的事。在她看来,上一辈的恩怨就应该止于上一辈,不该累及儿女,她也要求自己的女儿将她们当作亲姐妹对待。当大女儿徐静理在面对商业决策踌躇不定时,徐慧真告诉她:"你定,还是老规矩,担子你挑起来了,多少分量还不是你来定吗?"虽然作为一个久经商海的商人,徐慧真的经验远比女儿丰富,但她却愿意给女儿更多试错的机会。她知道只有这样才能让女儿掌握独立思考、独立判断的能力,让她成长为一个成熟的商人。

所谓大女主,意在突出女性的成长史,而非"金手指"的开挂,或依靠男性的爱

慕和支持功成名就，而是要有立得住的精神。徐慧真作为新中国成立后的新女性，有文化、觉悟高，小酒馆开起来不只是靠着她的八面玲珑和三寸不烂之舌，埋藏在根底下的还是她的一颗敦厚仁善之心，尊重人、讲道理，无论是知识分子还是贩夫走卒都一视同仁，并不会因为身份、财富而区别对待。这才把小酒馆经营得有声有色，在历史的波澜里几番起落，并在改革开放后带领大家共同致富。这就是她的格局。这一角色已经跨越了女性的界线，别说男性喜欢，女性也喜欢。自立自尊、善良敦厚，有格局、有胸襟，这才是真正的大女主。

（二）对复杂人性的生活化表现

生活中没有那么多钩心斗角，也没有那么多一味的善良给予，更不会有"霸道总裁爱上我"，也极少有职场"小菜鸟"平步青云，生活就是你来我往。《正阳门下小女人》中的人际交往，有嬉笑怒骂，有共同对外，有暗里使个小坏，但绝不会坏到极致。有斗争，有嫉妒，分分合合，关键时刻互帮互助，这才是真正的老一辈的生活。这样的剧情贴近普通观众的日常生活，对于人性的表现非常生活化。

田海蓉饰演的女二号陈雪茹，刚一出场就带着俄国友人来为刚刚独挑大梁经营小酒馆的徐慧真捧场。这其中包含着她对同在男人堆里艰难创业的徐慧真的欣赏与理解。虽然她跟徐慧真是死对头，事事都要跟她争，但是两人在你来我往的明争暗斗中，没有阴谋诡计，反而愈发惺惺相惜。当别的男人背后肆意诋毁徐慧真的私生活时，她反而正色指责道："脏，心里脏。"后来，徐慧真被关了起来，陈雪茹还为她送去自己亲手做的烧麦。而丈夫范金有想趁机让徐慧真不能翻身时，她凛然怒斥，说做人不能作恶。而徐慧真对于这样一个对手也是又喜又怕，一方面她处处不忘和陈雪茹较劲，另一方面她也是陈雪茹唯一的朋友。当陈雪茹的前夫卷了她的钱跑路时，是徐慧真第一个跑去安慰她，帮她想解决办法。徐慧真和蔡全无怕货物被偷，一路押运，在货车车厢里蹲守了很多天，陈雪茹大老远跑来，看两人一脸狼狈，笑得直不起腰来。徐慧真骂陈雪茹，陈雪茹却告诉她，自己不光是来幸灾乐祸的，早就帮徐慧真和蔡全无把宾馆都开好了，让两人能洗个澡、休息一下。虽然嘴上不服输，但是对好友的关心实则一点儿都没少。徐慧真和陈雪茹这种平日里喜欢攀比计较，关键时刻又总能两肋插刀的"闺密情"，正是现实生活中很多女性之间友谊的真实写照，会争吵、会翻脸，但也一起哭、

图3 徐慧真的"闺密"陈雪茹

一起笑,非常有生活质感,也极易让观众入戏。(见图3)

《正阳门下小女人》中除了生活气息与时代背景相得益彰,另一个让观众好评的点在于"三教九流的人物不管好坏都真实可爱"。说起剧里的"反派担当",范金有当仁不让。公私合营试点要失败,靠徐慧真重新出山才扭转局面,而范金有不但不感恩徐慧真,反倒克扣徐慧真的工资。范金有心胸狭隘、刁钻算计的一面跃然于屏幕之上。但范金有又不只是一个平面的人物,他也有孝顺母亲、为友仗义执言的一面。范金有这个角色可谓性格复杂奸诈又不失诙谐可爱,亦正亦邪让人又爱又恨,这样一个立体丰满的人物形象为剧情增色不少。再如牛爷一角,他是小酒馆里唯一一个会赊账的人,且徐慧真也唯独对他听之任之。牛爷初登场,既贫嘴又总赊账,着实不讨喜。观众心里也会犯嘀咕,为什么就他有特殊待遇。但是随着剧情的推进,虽然牛爷的身份在剧中没有明确说明,但是凭着无论是街道干部还是普通街坊都尊称一声"爷"来看,牛爷在旧社会是个有身份的人物。慢慢地,牛爷重情义、讲规则的一面也显露了出来。当徐慧真提出要办扫盲班时,他第一个站出来支持;所有欠下的账到期一定还清,绝不拖欠。牛爷还是一个极其通透的人,对于范金有的很多小心思,他总是看破不说破,明里暗里帮着徐慧真制衡范金有。这样一个豪爽、大气、讲规则、重义气的牛爷,生动而立体,老北京范儿十足。再说片儿爷,他也是一个老北京人,相比有身份的牛爷,

片儿爷靠拉洋片儿混口饭吃，没什么正经的营生，所以日子过得紧巴巴的。后来片儿爷一心想要做生意赚大钱，但苦于没有本钱，就把祖产四合院卖给了徐慧真，拿着这笔钱去东北倒腾粮食。因为感激徐慧真当初的仗义，就跟徐慧真私下里做起了粮食买卖。哪知一喝酒说漏了嘴，让范金有抓住了徐慧真"投机倒把"的小辫子。这样一个直爽、仗义但又嘴巴不牢的角色，着实让观众又好气又好笑。片儿爷这个角色虽然有缺点，但贵在真实可爱。

现在的一些影视作品动不动就把人性刻画得非常极端，再通过极端性格激发的极端矛盾来引导观众对人物产生极度同情或极度厌恶的心理，俗称"撒狗血"。以此来制造话题热度，扩大影响力。但是这样的做法往往会使作品失去生活的本真，让观众觉得浮夸、做作。老百姓的生活贴着老百姓来写，才能真正创作出老百姓喜欢的故事。

二、美学与艺术价值

（一）富有家国情怀的平民化叙事风格

老舍在谈及《茶馆》的创作时曾说："茶馆是三教九流会面处，可以容纳各色人等，一个大茶馆就是一个小社会。"他正是将"老北京大茶馆"这个非常具有典型性的环境作为创作舞台，将老北京百姓生活中的点滴日常都汇聚于此，才成就了一部经典的文学作品。《正阳门下小女人》的场景设置有异曲同工之妙，一切都是从北京大前门下的一个小酒馆开始的。正如剧中台词所说："小酒馆、天下事，历朝历代都如此。"小酒馆里会聚了南来北往的宾客，从来不缺故事。蹬三轮的、拉洋车的、扛货的、拉煤的都在小酒馆里粉墨登场，它迎来送往，见证人间百态，是最有烟火味儿的所在。而小酒馆里三教九流的市井人生，实际上也串联起了时代的发展变迁。《正阳门下小女人》既是徐慧真一个女人的史诗，更是通过小酒馆的起起落落映射了大时代的波澜壮阔。（见图4）

有学者认为，平民化叙事结构主要包括三种类型，即大家庭叙事的网状／树状结

图 4　年轻时的徐慧真

构、小家庭叙事的单线或主辅对比结构、家国一体化的编年体叙事结构。[1]《正阳门下小女人》就属于家国一体化的编年体叙事结构。这种叙事结构融汇了中国传统史书编年体叙事手法的特点,通过平民百姓日常生活的变化,折射出国家及社会历史的发展变迁,其特点是时间跨度较大,具有比较鲜明的时代感和历史感。

《正阳门下小女人》所讲述的故事时间跨度很大,从新中国成立初期,历经"大跃进""文化大革命"再到改革开放,聚焦小人物的生活变化轨迹,以小见大,通过徐慧真曲折的创业之路,折射出我国自改革开放以来历史的发展变化。由平民化的小人物带领观众走入历史空间,浓缩了新中国成立以来中国老百姓生活的变迁,并将国家几十年来几个重要的时间节点合理、完整地展示出来,这使得它在某种程度上与历史编年体作品有相似性。但究其根源,在叙事内涵上仍属于平民化的日常生活叙事,与再现家国命运的史诗化叙事作品有着本质区别。"宏大叙事是将生命个体放在社会历史的发展轨迹中寻求意义,强调总体性和人的实践内容。平民叙事并不必然排斥将人放在社会历史的背景中考察,但它看待事件和问题的视角倾向于以小见大,从个体出发到社会历史,寻求的是与宏大叙事相对的路径。因此它更看重生命个体的现实存

[1]　秦俊香:《论平民化叙事风格电视剧的叙事结构》,《艺术百家》2013年第3期。

在状态。"[1]

平民化的家国一体化叙事特征主要是通过小人物的家庭生活折射出历史社会的变迁，关注的重点是个人生活状态，而非家国命运。在这种叙事模式中，国家和时代虽然是人物生活的大背景，但是人物的命运与时代并非紧密结合，小人物往往被时代的洪流裹挟着前行，很难影响到时代。而叙事作品最终表现的是个体在宏大时代下的微观生活，以及个体的生存状态、思想状态的改变。

平民化的家国一体化叙事在国产电视剧中的应用并不少见。观众耳熟能详的《闯关东》《金婚》《父母爱情》《鸡毛飞上天》等作品皆属这个范畴。例如，《闯关东》是2008年由山东电影电视剧制作中心与大连电视台联合拍摄的电视剧，讲述了从清末到"九一八"事变爆发前，朱开山一家为生活所迫不得不离开家乡闯关东的故事。朱开山早年间参与义和团运动，二儿子传武后来成为张学良的警卫员。朱家人还与虎视眈眈的日本人争夺煤矿开采权，他们看似都参与了历史，但实际上他们对于历史的影响都微乎其微。剧作所关注的还是这一家人在国家危难、历史更迭之际思想观念、生存状态的转变，如朱家人如何从王朝遗民最终成长为早期民族资本家，如何从打着"扶清灭洋"口号的义和团兵勇转变为具有民族意识的理性爱国人士。再如，《金婚》中文丽和佟志相守相爱的五十年也是中国社会波澜壮阔和滚滚前进的五十年。剧中涉及了"大跃进"、毛主席去世、改革开放、香港回归、北京申奥成功等一系列历史事件。不过，该剧的关注点仍然落在小人物柴米油盐、日复一日的平淡生活中，大的历史时代在剧中人物家长里短的闲谈中被消解，或出现在作为背景板的家庭电视机中，被一笔带过。

这种站在历史的视野中以小见大的平民化、家国一体化叙事手法，一方面能够使观众从形形色色小人物的家庭生活中感受到一种亲切感、熟悉感，让经历过那段历史的观众获得一种重温岁月的怀旧情绪，年轻人则有回看父辈青春的新鲜感。（见图5）另一方面，回顾历史能让影视剧的格局变得更加宏伟，在一定程度上减弱了平民化叙事中个人化和琐碎化的不足，容易唤起观众的家国情怀。通过小人物、小家的日常生活反映中国社会的发展和变迁，在主流意识形态表达与平民化叙事之间找到平衡点。

[1] 陈友军：《现实题材电视剧艺术真实形态论》，北京：中国传媒大学出版社2007年版。

图 5 充满年代感的怀旧画面

因此平民化叙事风格、家国一体化叙事结构的作品中有不少精品，既"因其本身所表现的家庭伦理而受到中国百姓的极大欢迎，又因其本身所折射的社会历史变迁和民族思想观念的衍变而受到代表主流意识形态的官方的推崇"[1]。因此在这种叙事手法之下经典作品频出。

《正阳门下小女人》也正是在这种叙事结构下，既赢得了观众的亲切感和认同感，又因为把小人物和小家放在历史的视角中展现，提升了平民化日常生活叙事作品的美学价值，使其更具有历史厚重感。

然而，家国一体化叙事在创作方面也有难以回避的问题需要谨慎处理。如容易使平民化的日常生活叙事失去平实化、日常生活化的基本品格，变成政治化的主流意识形态的传声筒。再如对于政治事件的处理，既然取材于历史事件，那么尊重史实是必须遵守的准则之一。然而，电视剧作为一种艺术产品，又允许在合理的范围内改编、想象，乃至以虚构的方式追求艺术真实，所以"艺术化"处理的度究竟在哪里，是一个值得考量的问题。

《父母爱情》中为了不过多涉及政治敏感问题，将主角们移到偏僻的海岛上生活，

[1] 秦俊香：《影视接受心理》，北京：中国传媒大学出版社2006年版，第137页。

图 6 不甘人后的徐慧真

但是政治环境的变化仍然影响着江德福和安杰的生活。江德福总是谴责安杰搞资本主义那一套，各种政治口号也总是挂在主人公的嘴边。在《正阳门下小女人》从 1955 年到十八届三中全会的长时间跨度中，有不少难以回避的事件节点，制片人郝金明对此的看法是，这些事件本就是时代的一部分。他举例说："假使有一条路你必须走，而这条路上有水，你没有办法视而不见，一定会踩到水，不过就是多踩一下，少踩一下的轻重之分罢了。"[1] 可以说，"大事不虚，小事不拘"是历史题材电视剧创作的重要原则，也是《正阳门下小女人》处理历史事件的基本原则。

剧中涉及私方财产在十年社会主义改造结束后如何进行核资的问题，编剧王之理多次请教曾经是北新桥街道办事处副主任的母亲，再查阅大量的政治、历史资料，让事件有史可依。剧中对"大跃进"运动中全民大炼钢铁的表现可谓十分巧妙。1958 年国家号召大炼钢铁，各家各户都把废旧的铁锅和铁盆捐出来支援国家。徐慧真不甘落后，她花钱收来满满一大车废旧铁器，远超之前的第一名陈雪茹。（见图 6）居委会主任号召大家向徐慧真学习，徐慧真表示砸锅卖铁也要争第一。陈雪茹不甘示弱，很快又凑了 100 多斤废铁，没想到徐慧真还比她多 500 斤。陈雪茹不服气，直接找徐

[1] 辣姐：《专访〈正阳门下小女人〉总制片人郝金明：宁可磨皮，也要让蒋雯丽来演》，麻辣鱼 2018 年 11 月 12 日（https://mp.weixin.qq.com/s/-kfUNOoIvXZKWBNnNn97jA）。

慧真问明情况,请求徐慧真给自己留点面子。陈雪茹发誓要不惜一切代价赢过徐慧真,还特意找来苏联友人伊莲娜帮忙。徐慧真到处回收废旧钢铁,蔡全无心甘情愿留在家里看孩子,全力支持她的工作。两个女人为争夺捐献钢铁的第一名明争暗斗,让人忍俊不禁,沉重的历史事件在这种较为轻松的氛围中得到消解。

关于改革开放以来人们思想观念上的变化,剧中主要通过徐慧真与女儿之间的代际差异来展现。徐慧真的二女儿徐静平爱上了美籍华人黄鹤翔,两人很快到了难舍难分的程度。但是因为徐慧真不喜欢涉外婚姻,徐静平一直不敢告之真相。两代人在婚姻观念上的偏差折射出传统与现代的碰撞。徐慧真生于新中国成立初期,在她成长的很大一部分时间内,我国对于西方国家的态度都是排斥抵制的,这自然在潜移默化中影响了徐慧真。而徐静平这一代人生长于改革开放时期,又受到"出国热"的影响,以走出国门为人生目标,两代人对于欧美国家有着截然相反的态度。两人对于这段涉外婚姻的争论与分歧,实际上暗含着中国20世纪80年代子辈与父辈之间的观念碰撞与价值差异。

在剧集篇幅上巧妙处理真实发生的政治环境因素之后,再通过虚构的小人物在时代浪潮中的起起落落来映射历史的变迁。一方面以徐慧真为首的小人物是历史的见证者,另一方面历史对于每一个个体的影响都是有限的。历史在主人公的琐碎日常中被淡化,使观众能够恰到好处地窥见时代的影子,又使得剧情不会过多地曲解、干涉历史。

(二)汁味浓厚的"京味儿"构建

《正阳门下小女人》在京味儿的表现上可谓煞费苦心,并通过陌生化的叙事策略,让观众认知、体验乃至认同老北京。

陌生化理论是俄国形式主义艺术理论的核心概念,由什克洛夫斯基在《作为手法的艺术》一文中提出。他认为:"那种被称为艺术的东西的存在,正是为了唤回人们对于生活的感受……艺术的目的是使你对事物的感觉如同你所见的视像那样,而不是如你所认知的那样;艺术的手法是事物的'陌生化'手法,是复杂化形式的手法,它增加了感受的难度和时延……艺术是一种体验事物之创造的方式,而被创造物在艺

中已无足轻重。"[1]

　　陌生化理论的核心,在于艺术以复杂化的形式手法唤回人们对生活的感受,使人感受到事物。换言之,人们了解、知晓某个人或事,与感觉、感知、感受某个人或事之间是有着极大差别的。影视剧运用陌生化理论,就是通过形象、生动的视听语言,破除这种刻板印象的壁垒,从而给人们带来新奇的审美感受,并通过这种新奇使人们从生活的漠然或麻木状态中惊醒、振奋起来。

　　对于非北京人来说,北京是新奇的、疏离的;对于当代的北京人来说,上一代北京人的生活是陌生的。因此运用陌生化手法的关键,在于对京味儿的荧幕再现。为了还原20世纪老北京的生活,剧组搜集了每一年流行的电视节目、流行歌曲甚至流行服装和发式,并将之化用为人物生活的点点滴滴。剧中还需要馒头作为道具,本着精益求精的原则,所有的馒头都是道具组手工制作完成的,力求还原那个年代馒头的形状、味道等一切细节。通过对时代变迁中真实生活的还原以及细节处的极致追求,呈现原汁原味的京味儿生活,让观众获得奇观式的体验。

　　剧组对于京味儿的追求,重点还在于对剧中"北京城"这一空间的精准构建。徐慧真的故事主要发生在北京城星罗棋布的胡同巷子四合院里。一直以来,四合院都是北京城平民文化的象征。它不但有着强于其他住宅样式的封建等级性,更是传统文化"和合"境界的体现:"四合院的所谓'合',实际上是院内东西南三面的晚辈,都服从侍奉于北面的家长这样的一种含义。它的格局处处体现出一种特定的秩序、安适的情调、排外的意识与封闭性的静态美。"[2]相比于奢华高耸的紫禁城、雕梁画栋的王府,四合院这种成片的低矮民居,正代表着平民文化。这是一种和谐、安逸的文化形态,四合院里的平民文化在帝王文化与贵族文化之外倔强而自信地生长着。

　　为了再现20世纪四合院的年代风貌,还原无数人记忆中的"四九城",剧组在"服化道"等细节方面下足了功夫。青砖灰瓦四合院中,每个台阶上、每个墙面上的斑痕都尽量还原真实。导演刘家成说:"有三四个月的时间,我们亲自制作每个台阶上、每个墙面上的斑痕,尽量还原真实,营造年代感。我们很在意细节,因为所有故事最

[1] [俄]什克洛夫斯基等:《俄国形式主义文论选》,方珊等译,北京:生活·读书·新知三联书店1989年版,第6页。
[2] 刘心武:《钟鼓楼》,北京:作家出版社2017年版,第124页。

后能支撑起来都是靠细节的真实。"许多北京观众纷纷表示:"《正阳门下小女人》里的老北京完全就是我小时候的老样子!"

此外,剧组还在房山搭棚置景,建了三个院子、五条街。小酒馆里充满年代感的桌椅板凳等用具,都是从制片人郝金明个人5000平方米的博物馆里直接拉过去的,这些都是他收藏多年的器具。

除了对老北京城原汁原味的还原,剧中还有对形形色色老北京人的生动刻画。研究北京文化的学者认为北平时期,或称旧北京时期,正是京味儿最浓厚的阶段。"此时的北京虽然时局动荡、战乱频仍,但是老北京的文化却在战乱的冲击下不屈不挠、不折不扣地生长着、蓄积着、迸发着。帝制的崩溃并没有削减帝王文化对京城的影响;相反,由于它历史性地加速了满汉民族的融合,也就让人意想不到地促进了清代皇族文化与旧北京平民文化的相互吸纳和容括。这样,到20世纪20年代时,一种被称作老北京的文化氛围渐渐生成了。"[1]我们今天所说的老北京人,便是在这样的文化环境中诞生的。

彼时的老北京人,既承继了汉人古朴热心、勤劳宽厚的民风,也受到了旗人风俗的影响,学得旗人谦卑多礼、幽默诙谐的性格,其生活状态、精神状态可谓独特而安详。老北京人讲究"吃点儿,喝点儿,乐点儿",喜欢在吃饱喝足后找点儿乐子。这股享乐之风最早出自旗人,用老舍的话来说,他们的生活"好像除了吃汉人所供给的米与花汉人供献的银子而外,整天整年都消磨在生活艺术中。上自王侯,下至旗兵,他们都会唱二簧、单弦、大鼓与时调。他们会养鱼、养鸟、养狗、种花和斗蟋蟀……他们的消遣变成了生活的艺术"[2]。

当旗人贵族的享乐艺术流落到民间,也逐渐褪去了原本精致华丽的外衣,化为老北京特有的文化产物——"找乐子"。普通老北京人的享乐并不需要花费多少物质财富,虽说也追求"迎时当令",但所欲不奢,所费不靡。这种找乐子的意识是一种精神上的追求,可以称得上是老北京人优雅生活态度的集中体现。

老北京人什么样呢?制片人郝金明、导演刘家成、编剧王之理再清楚不过了,三

[1] 高鑫、吴秋雅:《京派电视文化的流变与融合》,《现代传播》1999年第2期。
[2] 老舍:《四世同堂·惶惑》,武汉:长江文艺出版社2012年版,第272页。

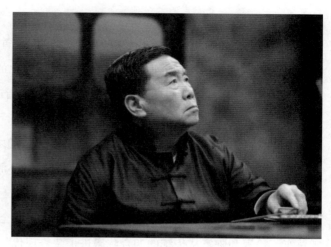

图 7 老北京人的代表——牛爷

位超过 60 岁的老北京组合,是"正阳门下系列"的幕后铁三角。正是由于他们对老北京的熟悉,在《正阳门下小女人》中,我们可以看到每日请安问好的熟络、胡同里提笼遛鸟的悠闲、街巷中热闹的吆喝叫卖、庭院里天棚石榴树下的闲聊。郝金明认为,电视剧的创作虽然要经过一定的艺术加工,但真正动人的力量往往来自真实。剧情里发生的不少故事很多都取材于主创团队的亲身经历,各种角色、人物也都基于邻里街坊的现实样本。牛爷和片儿爷就是剧中两个最纯正的老北京人。牛爷是老北京人中安于现状、乐于享受的代表人物。虽然家族实力早就今不如昔,但还是要维持原有的体面,今朝有酒今朝醉,明日无钱明日求。(见图 7)而片儿爷则是老北京人中努力走出舒适区的代表,他宁愿卖掉祖产四合院,也要出走挣大钱,不甘于停留在逐渐没落的生活里,而想着通过打拼成为城中新贵。

我们今天所讲的京味儿,多是指这一时期的整体文化氛围和文化心态。不过,这种淳朴温馨、情趣盎然、充溢着古都流风遗韵的区域文化,在新中国成立之后却受到了新时代的剧烈冲击。在建设新北京、建设新中国的豪情中,成千上万的外来务工人员纷纷涌向北京城,涌向这个全国的政治、文化中心,成为与老北京人霍然相对的另一重要群体——新北京人。老北京人的风俗习惯、生活方式受到极大的冲击,尽管他们还力图维护往日的传统,竭力留存昔日的文化,但那曾经淳厚浓郁的老北京文化已

逐渐淡化了。

更彻底的变化发生在改革开放以后，北京城作为首都，在这一历史性的伟大变革中显得尤为积极——从一个古都摇身一变成为国际化的大都市。高楼大厦鳞次栉比，麦当劳、肯德基取代了街口叫卖的豆汁、硬面饽饽，街道上到处都是现代化的小轿车，罕有小三轮的身影。今天的北京人无论从生活节奏、行为方式还是价值观念上都已不可抗拒地现代化了。《正阳门下小女人》里的场景也随之扩展，宾馆、咖啡厅、写字楼、电影院这些现代化的社交场所逐渐取代了四合院、小酒馆，成为大前门居民的新宠。剧中人物的穿着打扮也变得摩登时髦起来，徐慧真戴上了夸张的大耳环，陈雪茹烫了一头浮夸的卷发，范金有穿上了裁剪得当的西装，蔡全无的小三轮也更新换代成了奔驰轿车。徐家和陈家从传统的四合院搬进了装修现代的公寓、别墅里。徐慧真经手的产业也紧跟时代的步伐，从木桌木椅的小酒馆变为了美轮美奂的宾馆，她还把产业拓展到旅游业，大搞农家乐、度假村，赚得盆满钵满。最后还与时俱进地搞起了科技公司，赶上了科技创业的浪潮。观众们也在她的创业历程中感受到北京一步步飞速迈向现代化的步伐。

有了新北京，就必然会有新北京人。诚然，新北京人也不可避免地受到老北京人的同化，接受北京文化的熏染。他们开始讲"儿"音突出的北京话，说话也增了几分幽默与诙谐。他们开始关注政治，以身在皇城脚下而自豪满满。但是新北京人绝不是老北京人，他们的生活方式和行为习惯都更加西化，有着自己的一套娱乐方式，如20世纪80年代兴起的摇滚乐和人体艺术。在老北京人眼里，他们时常穿着奇装异服招摇过市，行为也格外"不安分"，这些都让老北京人摇头叹息。

在《正阳门下小女人》中，我们能看到老北京的风俗礼仪在老一辈北京人身上还是汁味浓厚的，四合院里的徐慧真和蔡全无一家与邻里的关系也是亲密融洽的，他们都操着一口京白，诙谐幽默，关心国家大事。而到了徐家下一代年轻人身上，体现出来的却是与传统并不协调的新时代气息。如二女儿徐静平性格内向，不善交际，不如长辈们那么能言善道，也没有首都意识，没有长辈们生活在首都的优越感，倒是铁了心想要出国，让徐慧真操碎了心。大女儿徐静理在经商上比长辈们更敢于突破、敢于创新，拥有现代意识。她提出如果将徐慧真与陈雪茹的两个公司合并，用一个集团的面貌去面对市场，会出现一加一大于二的效果，连徐慧真也惊叹于她的远见。

从北京城到北京人,《正阳门下小女人》构建出一幅生动的京味儿画卷,生命旺盛、人情淳厚、乐观向上、怡然自得的京派平民文化跃然于荧屏之上。在长达五六十年的时间跨度中,每个人物都随着环境的变化而做出不同的选择,构成了一幅动人的、生活化的北京市民阶层群像。该剧对于京味儿文化执着而精准的描绘,与"正阳门下系列"铁三角的执念有着密不可分的关系。"我们三个 60 岁的北京孩子,加起来 180 岁,有责任把北京文化这点玩意儿捡干的捞出来、传下去。"[1] 制片人郝金明满怀感慨地说道。

导演刘家成也说:"正阳门下的故事其实就是我的故事。"从小在四合院长大的人,对年少时的故事有着强烈的倾诉欲望,因此刘家成的作品不断显露着他对儿时四合院的美好记忆以及对当时生活环境的深切怀念。这就是简单而纯粹的人文时光。"我在这里生,在这里长,在这里工作,从小到大这种对北京的感受,自然会有一种对北京的独特的情怀。"[2]

《正阳门下小女人》讲述了一个女人四十年的创业奋斗史,从一个弱小的女人变成一个能够主宰命运的女强人。人物的变化折射时代的变迁,更体现了四九城中普通民众的生活缩影。"我们从小人物身上看到大时代的发展,同时也通过最普通的喜怒哀乐,展现了我们平凡人的那种诗情画意和幸福生活。"[3] 刘家成解释道。

三、产业和市场营销

(一)以实力派演员为亮点的有效推广

演员是导演要求的表现载体,随着互联网时代的发展,演员不再是单纯的剧中符号,他们对于电视剧传播的影响也越来越大,其专业技能、人品、个人形象都是重要的影响因素。首先给观众带来直观印象的必然是演员的演技水平。考察演员的演技水平主要有两个方面:一是能够真实再现,通过表演将观众带入情境,想人物之所想,

[1] 辣姐:《专访〈正阳门下小女人〉总制片人郝金明:宁可磨皮,也要让蒋雯丽来演》,麻辣鱼 2018 年 11 月 12 日(https://mp.weixin.qq.com/s/-kfUNOoIvXZKWBNnNn97jA)。

[2] 导演帮:《刘家成,如何将北京故事讲出一朵花来》,2018 年 11 月 1 日(https://mp.weixin.qq.com/s/pAYi8Pg7eMf1ZcllkXz-RA)。

[3] 同上。

图 8　蒋雯丽饰演女主角徐慧真

感人物之所感；二是能够掌握分寸感，在情绪上张弛有度，表演上收放自如，才能更好地带给观众充分的想象空间。

　　作为主演的蒋雯丽一向是演技派女演员的代表，可谓一个眼神都是戏。刚开始看剧时，还会有观众在心里吐槽蒋雯丽扮演年轻小姑娘的戏有点"扮嫩"；没过五分钟，就被她由内而外散发出的女人味和俏皮劲儿彻底征服。蒋雯丽将徐慧真小女人的清丽温婉、大女人的精明强干充分演绎了出来，一个外圆内方、柔中带刚的独立女性形象几乎瞬间就立住了。在编剧王之理看来，徐慧真是一个有力量感的人，犹如唐代诗人李峤笔下那种"风一样的女人"。"解落三秋叶，能开二月花。过江千尺浪，入竹万竿斜。"她新婚不久带着孩子一人担起养家重任，出于善意把前夫的女儿安排到身边来落实工作，也能在关键时刻"针尖对麦芒"，为自己争取利益。她最终能成为事业上的女强人，靠的都是这股风一样的力量感。蒋雯丽将徐慧真身上柔中带刚的特点拿捏得十分到位，炉火纯青的表演让无数观众为之倾倒。（见图8）

　　而男主角倪大红在演了一圈三国、大明王朝、上海滩里叱咤风云的大佬后，回到正阳门下做起了一个再平凡不过的车夫。他饰演的默默守护着徐慧真的车夫蔡全无，是个木讷、内敛、沉默的角色，传情达意几乎全靠微表情，而倪大红也将这个角色演绎得十分"呆萌"，网友甚至觉得他"连眼袋都那么可爱"。为了更好地外化角色情绪，

倪大红还设计了"玩手"的细节。不同的情绪、不同的情境有不同的"玩法",展现出焦急、慌乱、恐惧、纠结、得意等各种情绪。他这双手的表现力强过某些明星的脸的表现力。

还有田海蓉饰演的精明能干的丝绸店老板娘陈雪茹,虽然是女二号,但是在剧中的精彩表现不逊于蒋雯丽,同样贡献了让人惊艳的表演。田海蓉抓住了作为丝绸店老板的陈雪茹的精髓,眉眼之间顾盼流转,时而风情万种,时而气场全开,台词功力更是了得,娓娓道来的语气中有着不容置喙的强势。

随着互联网的发展,观众们已经逐渐从"接收者"转变为"参与者",甚至成为"制造者"。他们的活跃度对于剧作的宣传、传播都有着极其重要的影响。虽然《正阳门下小女人》中没有一个演员是有着顶级流量或者庞大粉丝数量的偶像明星,但是剧中的一干实力派老演员还是牢牢地抓住了观众的眼球,成为收视的保障。尽管在当前的电视剧市场上确实存在着部分电视剧制作水平粗陋、仅靠粉丝追捧获得高收视的极端现象,但是在流量明星大行其道的当今影视圈,不少观众也已经对此不胜其扰。《正阳门下小女人》则宛如一股清流,迅速吸引了大量观众的眼球。除了几位主演是公认的演技派外,《正阳门下小女人》的配角、客串也都是雷恪生、李文玲、李光复这样堪称奢侈的配置。看见这些缔造了国剧黄金时代的演员重新集结在《正阳门下小女人》中,真是让人感慨万分。他们不是那些只占了一个"老"字的伪戏骨,他们是曾经响当当的"角儿"!很高兴看到这一次他们不再是以"镶边""陪衬"的姿态出现,而是真正有了施展演技的空间。实力派演员云集的强大阵容让不少观众成为"自来水",在微博和微信上主动宣传这部剧。

导演刘家成执导的作品一直有着自己明确的风格。在当下这个流量为王、颜值即正义的审美时代,他却认为观众最关注的还是剧情和演技。好看的脸只能吸引一时,真正能让人持久着迷的是剧情和故事的魅力,东西好了,故事好了,即使是原来不喜欢的脸庞也会变得越来越好看。

(二)高立意的大女主戏自带话题

巧合的是,在《正阳门下小女人》播出前,另一部女性题材的年代剧引起广泛热议,它就是《娘道》。自开播以来,《娘道》创下了收视率连续多日破2的神奇战绩,CSM52城、

CSM35城卫视收视率及酷云实时直播关注度均登顶单日数据榜第一。而在网络上《娘道》更是引发全民讨论，多次冲上微博热搜榜并持续霸榜24小时。在电视剧市场冷寂、爆款难出的2018年，《娘道》的成绩确实是超群出众的。

超高的关注度必然引发超高的讨论，《娘道》在收获高收视的同时，剧情和人物设定也引发了观众的负面争议，有网友认为该剧"宣扬封建道德、重男轻女、三观不正"。关于剧情的讨论也蔓延到大众层面，很多人认为剧中的一些情节与当下的价值观冲突。例如，女主角柳瑛娘对生男孩的百般期许，面对婆家打不还口骂不还手，被认为对当下社会的女性地位及婚育观有不良影响。

女主角柳瑛娘一生唯一的心愿就是生一个儿子。为此，她给三个女儿分别取名为盼娣、招娣、念娣。遭遇难产时稳婆问她是保大人还是保孩子，她大喊："我这条贱命算什么！我一定要给继宗生出儿子！"她对婆婆百般尊敬，任打任罚，连送包子都要跪着，因为婆婆生出了尊贵的儿子。作为一名女性，柳瑛娘完全丧失了尊严，自甘堕落成一个生儿子的机器，且不引以为耻，反而引以为荣，完全自轻自贱、丧失自我。

导演兼编剧的郭靖宇解释说，这部电视剧的名字之所以叫《娘道》，是想表明"生而无求、哺而无求、养育而无求、舍命而无求"。简言之，母爱是无私的，母亲不会贪图孩子的任何回报，该剧想要赞扬的正是这种母爱。但是在剧中，观众看到更多的是柳瑛娘对儿子的百般宠爱，对女儿的贬低轻视。当女儿受到欺负时，丈夫站出来保护孩子，柳瑛娘却说整件事都是女儿的错。丈夫为女儿辩白："她只是个小女孩，她会犯什么错？"柳瑛娘却来了一句："这都怪我，我没能给你生个儿子。"当儿子成了汉奸，女儿抗日要去杀汉奸，她不顾民族大义，大骂女儿："你们竟然要骨肉相残，我没你这样的闺女，别叫我娘。"女儿被杀害，她到刑场为女儿高歌相送；等到儿子要被枪决时，她毫不犹豫冲上去用自己的身体为儿子挡子弹。

《娘道》的剧情引发了网友们的讨论热潮，有的人认为该剧不过是把旧社会存在的弊病以电视剧的形式真实地呈现出来，无可厚非。导演郭靖宇也认为，《娘道》是拍给年纪较大的观众看的，他们经历过那个时期，能够引发共鸣，而年轻人的价值观不一样，接受不了剧情很正常。然而，很多观众无法接受这种解释，认为《娘道》是在21世纪传播封建余毒。

《正阳门下小女人》与《娘道》题材相似，播出时间也接近，难免会引发观众的

讨论。不少观众在比较之下发现,《正阳门下小女人》立意更高,对于女性群体的描绘更具现代意识。《娘道》的高热度、低口碑无意中为《正阳门下小女人》带来了不少关注。在豆瓣平台上,《娘道》仅获得了 2.6 分的评分,而《正阳门下小女人》则获得了 7.8 分的分数。不少观众自发地写剧评比较两部剧,让《正阳门下小女人》自开播以来就具有较高的话题讨论度。

四、意义启示与价值定位

(一)对中华传统美德的现代化表达

中华文化源远流长,在历史的长河中发展形成了一整套独特、完整的道德体系。早在三代时期,《诗》《书》中就有很多关于"德"的论述,如《诗经·大雅·皇矣》中的"予怀明德"、《尚书·召诰》中的"惟公明德"等。最早的德主要是指政治、社会方面的"合道德性",一般是指贵族和帝王才具有的德行。[1] 随着世袭分封制的解体,德的概念也开始普遍化,逐渐用于指代个人的品德和德行。孔子继承了春秋时代的道德体系,在《论语》中,仁、义、礼、孝、智、信、忠、勇等都是孔子推崇的道德品质,而礼和仁则是孔子最为推崇的两点。

新中国成立以来,人们对传统道德进行深入系统的研究,并试图对其进行批判继承。在此基础上努力提出社会主义新道德体系的当属张岱年先生。张岱年先生提出了新的"三纲",即爱国主义、为人民服务的集体主义和社会主义的人道主义;以及新的"九德",即公忠、仁爱、诚信、廉耻、礼让、孝慈、勇敢、勤俭、刚直。[2]

经历了悠长的历史,时光走到今天,中华民族已经形成了一套完整而发达的美德体系,是我们道德建设的丰厚资源。对于这些传统美德,继承与发展、推陈与创新才是可取的态度。在今天提出的社会主义核心价值观中,富强、文明、和谐、公正、法治、爱国、敬业、诚信、友善等都是与传统美德一脉相承的。例如,2013 年 12 月 30

[1] 郑开:《德礼之间:前诸子时期的思想史》,北京:生活·读书·新知三联书店 2009 年版,第 236 页。
[2] 张岱年:《张岱年哲学文选下》,北京:中国广播电视出版社 1999 年版,第 450—455 页。

日习近平总书记在《十八届中央政治局第十二次集体学习时的讲话》中就倡导我们继承和弘扬中华民族的传统美德；他还指出我们进行道德建设必须遵循的指导原则，即坚持马克思主义道德观、社会主义道德观。针对中华传统道德，应采取"去粗取精，去伪存真""古为今用，推陈出新"的方法，实现中华传统美德的创造性转化、创新性发展，引导全社会都追求道德，过道德的生活。

而在党的十九大报告中，习近平总书记再次提出，要挖掘中华优秀传统文化中所蕴含的"道德规范"，加强思想道德建设，"深入实施公民道德建设工程，推进社会公德、职业道德、家庭美德、个人品德建设，激励人们向上向善、孝老爱亲，忠于祖国、忠于人民"。

影视剧作为一种艺术文化形式，也应当承担弘扬精神文明、传播传统道德的责任。《正阳门下小女人》通过徐慧真奋斗创业的故事，集中向观众展现了诚实、善良、勤劳、勇敢、宽厚、自强不息等中华民族的传统美德。

剧中对于传统美德的彰显，一方面体现在徐慧真对于小酒馆的经营上。公公主管小酒馆时，会往酒里兑水以牟取更大的利润，而徐慧真初掌酒馆，即承诺绝不掺水作假，这是诚信的体现。贺永强父女对待客人粗暴无礼，致使客人流失；而徐慧真一个弱女子，为了撑起小酒馆，周旋于一众男人之间却能得到他们的真心敬服，靠的是以礼待人、以和为贵。在用人上，徐慧真不计前嫌帮助困难员工赵雅丽，让小酒馆上下真正团结一心。虽然前夫残忍背叛了自己，但徐慧真还是尽心扶助他的女儿，发现她身上的才华便委以重任。徐慧真的经营之道是以义取利、诚信不欺、勤勉敬业、以和为贵。这种以义、利为核心，以仁、义、诚、信为根本的经营之道，正是传统儒家经济伦理的精髓所在。（见图9）"由于历史跨度的设置以及年代剧的体例，剧中与徐慧真形成鲜明对比的三组人物，其身份设定内有玄机，分别为传统商人（公公）、机关干部（范金友）、个体商户（贺永强），三种身份恰巧对应了中国经济体制调整变革的不同阶段。通过小酒馆的隐喻置换，中国经济发展的经营之道是什么？中国社会良性发展的根本之德是什么？答案正是徐慧真坚持的以诚待人、以信接物的儒家伦理思想。"[1]

[1] 寻茹茹：《共享策略：性别言说与文化缝合——评电视剧〈正阳门下小女人〉的女性叙事》，《当代电视》2019年第3期。

图9 彰显传统美德的徐慧真

徐慧真在为人处世、持家育儿上也始终贯彻着儒家的道德规范。她与女儿们的名字连读为"真理平天",凡事都爱讲个"理"字,这个"理",即是对儒家文化中伦理道德的遵守与践行。

"时代发展的脚步太快了,我们的作品想让大家反思一下我们是否丢失了传统的那种真诚、善良、坚强。"[1] 人要有品质,作品也要有精神。导演刘家成一直试图用自己的作品传达一种理念,那就是追求善良的本质和内心的纯粹。刘家成认为,一部优秀的作品,其思想内涵和故事内蕴必须要经得起时代的考验。"我们的作品应该引人向善、向上,我们的作品应该充满正能量,我们的作品应该给人们出路、给人们希望。"[2] 刘家成在他的一系列作品中都秉持着这个原则。《傻春》是刘家成执导的第一部京味儿题材作品,还原了一个真实、善良、傻了一辈子的傻大姐。其实她一点儿也不傻,只是默默地坚守着自己的那份纯真罢了。《情满四合院》中的傻柱从一家之中的小善到邻里互助的大善,他的善良融在了眼里,化在了嘴里,刻到了心里。

《正阳门下小女人》在精神内核上与上述作品是一脉相承的,"都是在彰显善,一

[1] 导演帮:《刘家成,如何将北京故事讲出一朵花来》,2018年11月1日(https://mp.weixin.qq.com/s/pAYi8Pg7eMf1ZcllkXz-RA)。

[2] 同上。

定要在作品中给人以光明，让人们看到希望、看到成长、看到社会的进步，这个主题是不会变的"[1]。以徐慧真为代表的老北京人群像，让无数观众看到了中华儿女身上生生不息、代代相传的传统美德。

（二）对后现代女性主义的探索

观看影视剧不仅是一种茶余饭后的休闲娱乐行为，也是一种文化特征。热播的电视剧往往会引发全民的关注和讨论，而剧中所反映的现实问题也会顺势成为人们关注的焦点。在我国，随着女性意识的不断提高，女性在影视剧中发挥的作用也日益增强。各类大女主剧层出不穷，女性在剧中的表现不仅能与男性平分秋色，甚至更加光彩夺目。女性角色的定位在剧中强势崛起，由最初的"花瓶"或"男主外，女主内"，成为能够独立自强的个体。

而所谓大女主剧，主要有两个方面的特征：一是女性占据核心位置，二是完整呈现女性人物的成长过程。"传统以男性角色为主的电视剧中，男性的生命历程及其人物关系是主要看点，女性角色的主要作用是协助推进剧情或衬托男性形象。如《激情燃烧的岁月》《人民的名义》等。大女主剧通常直接以剧中女性人物的名字命名，电视剧的开场也多从女主角的家世背景或经历讲起，在男女角色相遇之后才围绕女性展开男性角色的叙事。在大女主剧大行其道之前，琼瑶式电视剧或者香港电视剧中也会有不少女性题材的呈现。大女主剧与一般女性题材电视剧的区别在于，剧中只存在一个核心女性角色，故事与剧情都围绕其展开，并着重刻画其成长过程。……这种成长不仅是阶级的跃升、身份的转变，也是经历人生磨难之后对自我价值的实现。"[2]

这实际上也反映了观众喜好的变化。21世纪被称为"她"世纪，这是因为女性的经济实力、消费能力正在不断提升。中国妇联和国家统计局在2011年发布的《第三期中国妇女社会地位调查主要数据报告》中显示："18~64岁女性的就业率是71.1%，其中城镇60.8%、农村82.0%。城镇和农村就业女性每年的平均劳动收入分别是男性

[1] 导演帮：《刘家成，如何将北京故事讲出一朵花来》，2018年11月1日（https://mp.weixin.qq.com/s/pAYi8Pg7eMf1ZcllkXz-RA）。

[2] 李智、李婷婷：《性别研究视野下的"大女主"电视剧现象评析》，《中国广播电视学刊》2018年第4期。

年平均劳动收入的67.3%和56.0%。"[1]这意味着在当代社会，女性的经济实力正在不断崛起，消费实力也在不断攀升。大女主剧中努力奋斗、自强不息的女性形象能够让更多的当代女性产生共鸣。而大女主剧的盛行，也反映了当代观众对于这类女性形象的认可与向往。

《正阳门下小女人》顺应时代发展的潮流，并延展出对于后现代女性主义的探索。"权力"是后现代女性主义文本中的一个关键词，这个词如果出现在现代主义学派中，大多意味着一种压迫。但是在后现代女性主义中，权力的定义发生了很大的转变。后现代女性主义认为，权力不仅可以表现为主体向权力缺乏者的压制，主体通过权力还可以获得真理和知识。因此，后现代女性主义不否认权力，而是主张女性主动进入社会的权力系统，从而逐步改变当前男性权力主导的状态。这是后现代女性主义发展的重要趋势之一，也为女性的发展提供了更广阔的空间。

《正阳门下小女人》对于后现代女性主义的探索主要表现在权力上。徐慧真对于女性权力的把控，一方面在于她依靠自身的努力获得了择偶方面的主动权。离过婚，还带着一个孩子，这样的条件在很多人看来，能再有个男人要就不错了。但是徐慧真打破了众人的观念，依靠自己的双手，建立起自己的事业，获得丰厚的收入，反而成了婚姻市场里的抢手货，引来一众男性的追求。而徐慧真也把主动权牢牢掌握在自己手中，最终选择了外表憨实但心有成算的蔡全无。婚后徐慧真主外，蔡全无主内，而且徐慧真从未放弃过自己的事业和财产独立的权力。另一方面，在大部分男人还不明所以的时候，徐慧真便已经"胸有文章"了。她有文化、有主见，哄孩子的时候背的是《论语》《大学》里的字句，和读大学的女儿赏析诗词时也毫不逊色，这个细节足以说明徐慧真有足够的文化底蕴。在和俄罗斯商人做贸易的时候，她能说出俄语，还能跟着小夏和归国的女儿们说一点点英语，这说明她有极强的学习能力。最重要的是，多年来徐慧真不读报睡不着觉，从报纸上获取最新的信息，以此作为自己商业决断的根据，因此她才能总是先人一步，抓住商机。不断学习，不断用知识武装自己，是徐慧真掌握权力的重要手段。

[1] 第三期中国妇女社会地位调查课题组：《第三期中国妇女社会地位调查主要数据报告》，《妇女研究论丛》2011年第6期。

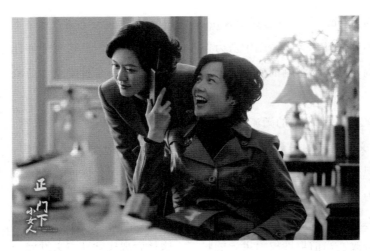

图10 徐慧真（右）与陈雪茹

徐慧真是一个柔中带刚的女强人，在事业上极为强势。她在商场上敢闯敢拼，以独立自强的姿态实现了自我发展和事业的成功。同时，在家庭生活中也非常强势，女儿随她姓，她主外，蔡全无主内。她还以一颗宏大宽容的为母之心，养育了六个女儿（其中包括前夫与表妹所生的三个女儿），并将自己的毕生所学倾囊相授，努力将她们培养成自信自立的新女性。而闺密陈雪茹在这些方面也不甘示弱，她明艳动人、伶牙俐齿，常常三言两语就把一个大男人怼得哑口无言。做起生意来她杀伐决断、果敢干脆、雷厉风行，完全盖过了几任丈夫。她还有着高远的格局，不管和徐慧真斗得有多狠，心里有多不服，一旦徐慧真碰上什么危难，陈雪茹总是最先雪中送炭的人。（见图10）

当然，对于女强人身份的设置必须建立在符合历史和现实的基础上，创作者在这方面花了很多心思。徐慧真之所以是通过小酒馆起家，与当时的国情有着密不可分的关系。新中国成立初期，主要以第一产业、第二产业为主，男性具有就业优势。然而，从各国的发展模式，尤其是发达国家的发展模式看，随着社会的发展，第三产业的比重将逐渐增加。第三产业多为服务类行业，为女性就业和发展提供了广阔的前景。第三产业中的知识密集型行业为高素质女性提供了机遇，而劳动密集型行业则为农村女劳力的转移和城镇下岗女职工找到了再就业的出路。由此可见，不论是高素质女性还是农村女劳力、下岗女性，第三产业的发展都为她们提供了广阔的平台。在新中国成

立初期,徐慧真通过开小酒馆开启自己的事业是符合国情的。随着改革开放的不断推进,徐慧真将自己的商业版图拓展到住宿业、旅游业乃至科技行业,这也与国家的发展趋势息息相关,徐慧真的女儿们便是在这些领域里大展拳脚。事实上,这也反映出随着时代的发展,女性自由发展的空间得到了极大的扩展,女性有了更多自主选择职业的机会和自我发展的方向。

情节的发展离不开矛盾冲突的推动,作为源于生活又高于生活的艺术形式,电视剧中矛盾冲突的设置必须比真实生活更激烈。将女性角色设置为女强人,更有利于矛盾的展开。一方面,她们是事业上的成功者,这也意味着她们在社会属性上付出了更多的时间和精力,必然使得她们留给家庭的时间变少。传统文化强调女性的家庭属性,为人妻、为人母,要恪尽职守。这就必然导致社会属性与家庭属性之间产生难以解决的矛盾,将女强人这种角色放置到家庭中去讨论,就自然会产生很多矛盾冲突。女强人实际上是现代制度的受益者,但也会面临来自传统观念的种种阻碍。对此很多当代女性都颇有共鸣,对于剧中的女强人也更有代入感。

(三) 对于当代家庭关系的探讨

相比徐慧真和陈雪茹这对光彩夺目的姐妹花,剧中的男性似乎退居二线,成为隐身于成功女性背后的男人。但是,这并不意味着剧中的男性角色就是平板的、黯淡的。憨厚老实的蔡全无看似不善言辞,实则大智若愚,他对人情的洞察、对生活的认知甚至超过了徐慧真。当徐慧真在外锋芒毕露时,是蔡全无在家操持家业,让徐慧真没有后顾之忧。也是他劝导徐慧真与前夫和解、与过去和解,才让徐慧真真正得到解脱。他还用一颗包容慈爱的心去做一个父亲,对待非亲生的徐静理与亲生女儿徐静平、徐静天别无二致。喜欢耍小聪明、有点坏心眼儿的范金有虽然性格上存在缺陷,但是对待妻子陈雪茹时也并不缺乏一个丈夫应有的担当与责任。当陈雪茹的前夫卷了她的钱逃跑时,是范金有为她讨了回来。范金有还是一个孝子,对待母亲极其孝顺,即使这使得他时常夹在母亲和陈雪茹之间两相为难。就连抛弃徐慧真的前夫贺永强,对待自己的妻子徐慧芝时也是全心全意、无怨无悔,从未想过因为徐慧真后来的条件更加优越就再次抛妻弃子,向徐慧真俯首求饶。徐静理的丈夫侯魁、徐静平的丈夫黄鹤翔、小夏的男朋友李国强,身上也都有可圈可点之处。可以说,《正阳门下小女人》中的

男性角色虽然是陪衬鲜花存在的绿叶，但也是鲜亮夺目、独具姿态的绿叶。

女性主义学者卡罗琳·G.海布伦曾提出"双性人格"的概念，认为两性之间并无明显的界限，两性可以自由地变换，女性可以富有攻击性，而男性也可以温柔敏感。《正阳门下小女人》中的男性与女性也具有类似的特点，"女主外，男主内"，女性在商场上大杀四方，男性在家里围着锅碗炉灶打转。这并不意味着女性就跃居男性之上，只是一种对传统夫妻关系的探索与反思，证明女性与男性一样，在社会、家庭中都具有极其重要的作用，应该被平等对待。

随着时代的发展，现代女性越发追求自由和实现自我价值，与传统女性三从四德的观念格格不入。这也成为当下社会的热点，"时代对女性美的要求已不单是柔，而更为关注柔中之健；已不单是家庭属性，而更为关注社会属性"[1]。家庭剧作为最贴近大众生活的电视剧类型，自然最先感受到这种变化，这种变化所带来的天然矛盾正是创作者在家庭剧情节设计上所需要的。例如，剧中徐慧真在外面打拼事业，蔡全无在家里带孩子，就曾惹来不少邻里非议。有说徐慧真太霸道的，也有说蔡全无"吃软饭"的，夫妻俩如何携手努力最终打破这种世俗成见成为剧作的重要看点。再如，范金有一直被陈雪茹所压制，也曾尝试过反抗，努力争取更多属于自己的权力。两人如何在矛盾与背叛之后寻求和解的剧情同样曲折起伏、引人入胜。可以说，《正阳门下小女人》虽然是一部年代剧，但对于当今社会采取"女主外，男主内"模式的都市男女也很有借鉴意义，好戏正是在这样的矛盾中诞生的。

与下一代之间的代际矛盾的沟通与解决也是《正阳门下小女人》的核心主题之一。例如，前夫贺永强抛弃了徐慧真，徐慧真以德报怨，用一颗仁爱之心继续善待贺永强的女儿们。但贺永强的女儿之一贺小夏，对于徐慧真一家却充满敌意，她认为徐慧真是假好心、真小人，这样蛮不讲理的角色，着实让观众看着来气。而徐慧真则通过自己的真诚善良、宽容仁义一点一点改变着贺小夏。再如，当初老实巴交的蔡全无能够打动徐慧真，一个重要的原因在于他为人善良，能够对非亲生的徐静理视如己出。不过徐静理成年后，意外得知了自己的身世而无法接受，甚至想尽办法离家出走。蔡全无的木讷和徐静理的高傲让两人的关系在很长一段时间里变得冷淡而疏离。对于徐静

[1] 任一鸣：《抗争与超越——中国女性文学与美学衍论》，北京：九州出版社2004年版，第141页。

理来说，一直无法释怀的是血缘之亲和养育之恩究竟哪个更重要。直到她自己生下女儿后，才理解了蔡全无和徐慧真隐瞒真相几十年的一片苦心。她将女儿取名"蔡真"，最终实现了与她生命中真正的家人的和解。这段父女之间的情感戏，事实上也是对于现代家庭关系的一种探讨、对于以血缘为纽带的传统孝道观的一种延伸。

《正阳门下小女人》对于家庭关系与家庭矛盾的设计与表现，体现了创作者对于在电视荧幕上如何展现当代家庭关系的思考与探索。

五、结语

《正阳门下小女人》确实是一部可圈可点的电视剧，在北京卫视、江苏卫视播出时都取得了相当不错的收视率，豆瓣上也收获了高分和高口碑。这部剧的视野宏大，但是落笔又非常细腻，把小酒馆老板娘徐慧真在风起云涌的时代变化中成家、创业的故事刻画得波澜壮阔又感人至深。两代人之间的情感纠缠构筑起更加立体、多维的叙事空间，其对于主流文化、传统文化、大众文化、现代意识的拓展与延伸，体现了剧作的探索性与反思性。

作为一部女性题材的主旋律电视剧，《正阳门下小女人》凭借着大格局和高立意改变了不少观众对于主旋律电视剧的固有成见。剧中采用平民化的家国一体化叙事，一方面能够使观众从形形色色小人物的家庭生活中感受到一种亲切感、熟悉感，另一方面回顾历史也能让影视剧的格局变得更为宏伟，唤起观众的家国情怀。这也是一部有着浓厚京味儿的电视剧，从北京城到北京人，生命旺盛、人情淳厚、乐观向上、怡然自得的京派平民文化跃然于屏幕之上。蒋雯丽扮演的徐慧真是剧中独挑大梁的绝对主角，她身上集中了诚实、善良、勤劳、勇敢、宽厚、果断、自强不息等中华民族的传统美德，让不少观众开始反思己身，是否丢失了传统文化中的真诚、善良与坚强。本剧对后现代女性主义也有着深入的探索与思考，徐慧真身上自尊、自信、有能力、有胸襟的品格展现出一位真正的大女主的风采。

（罗津）

专家点评摘录

李京盛:《正阳门下小女人》延续了中国电视剧40年来最基本、最典型的现实主义、平民叙事的题材特征,突出了写实性和纪实性。该剧用平民生活史的视角,反映时代变迁,折射社会发展,洞察人情冷暖,写出了生活底蕴,也写出了价值冲突,把人物命运和时代变迁交织在一起,对人文内涵进行了更为深入的艺术开掘。

王伟国:《正阳门下小女人》真实、生动、具象地表达了改革开放的时代精神,充分体现了人民群众是改革开放的主体,突出表现了人民群众推动改革开放的力量和智慧,以及人们自我意识的觉醒和精神面貌发生的深刻变化。

——《〈正阳门下小女人〉:讲好时代变迁中的北京故事》,
《中国新闻出版广电报》

附录:《正阳门下小女人》总制片人访谈

人民网:《正阳门下小女人》是您的"正阳门系列"中继《正阳门下》之后第二部京味儿大戏,当初为什么会想到以"正阳门"命名?

郝金明:正阳门象征着北京文化,也见证了时代变迁。从古至今,北京作为首都,吸引着八方来客,形成了包容万象的文化属性。这种包容是各族人民聚集所产生的优秀文化,也是中华文化的浓缩。

儿时胡同里的叫卖声、清晨遛鸟大爷哼的小曲儿,还有京剧大鼓的碰撞声都装载着我成长的记忆与热爱。将自身经历融入剧本创作,我想通过影像留存、反映属于这座城市最原始、最纯粹的文化。正阳门是北京文化的窗口,将发生在这里的百姓故事

用艺术的手法加以呈现，通过"二度加工"向世界展示中国文化的历史痕迹。我内心一直有一个愿望，希望能把自己昨天的经历变为今天年轻人的经验。

人民网：剧本的创作过程带给您怎样的感受？

郝金明：《正阳门下小女人》剧中很多场景涉及老北京四合院、胡同等，这些需要实地拍摄的场景经过几十年的发展变迁，有很多已经变成旅游景点，有些甚至早已拆迁。在无法满足实景拍摄的情况下，我们开始尝试自己搭景。找寻适合搭景的摄影棚，识别旧货市场的老物件，这些挑战和变化将我们原定的拍摄进度延后了一个多月。但也正是这些困苦的瞬间，激发出团队的斗志和潜力，挖掘出这部剧的能量之"魂"。我的影像是要带给人光亮的，这是我的初心，也是我的社会责任。

人民网：《正阳门下小女人》深受观众喜爱，在接下来的艺术创作中您有什么计划？

郝金明：我希望延续"正阳门系列"电视剧，在下一部作品中更多地展现年轻人的故事。青年的理想、奋斗是国家发展的动力源，改革开放已经40年了，曾经奋斗的"创一代"也到了交接班的时候，他们的子女也就是"富二代"能否扛起社会重任？他们的思想言行到底会是怎样的？他们的能量能否助力社会？这些人的行为和思想将影响未来的社会风貌。我想在荧屏上挖掘、展现他们的奋斗故事。艺术创作者的思维一定要超前于观众，不仅要预判作品的市场效果，也要考量社会价值的延展。

希望通过下一代那些正能量的青年角色，唤起更多的青年力量去助力国家的伟大复兴。我计划让"正阳门下"第三部剧赶上献礼。

人民网：您曾说，改革开放实现了您从工人、商人到艺人的转变。在您看来，改革开放为您创造了哪些机遇？

郝金明：我觉得能有今天的成绩，完全是因为赶上了改革开放的好时代。改革开放以前，人们的思想普遍比较禁锢，个体对于自身的发展没有明确的方向，也不敢想。改革开放让大家如沐春风，来自各方面制度、机制的变化，也让我不安分的心更加狂热，我特别想在这个好时代做些事儿实现自身的价值，于是我选择"下海"。

商海的遨游是充满诱惑与挑战的旅程。我自己的感受是，跟党走是第一要务。经

商要想少走弯路、不走歪路，就要多听听党的声音、多看看《人民日报》。记得当时一起"下海"的人有很多，最后能坚持初心和气节、走向成功的都不容易。在商海里游历，面对诱惑要懂得拒绝，面临抉择要果敢坚定，我正是在失败与成功间挣扎磨砺，忠于内心，不忘初心，才练就了硬朗的骨头和坚定的意志，取得了一点小成绩。

人民网：在商业成功之时，又是什么原因让您走上演艺之路？

郝金明：表演是我从小的爱好。对于演员来说，用语言感染受众，以真诚共情灵魂，在舞台、荧屏赢得掌声，那一刻是人物塑造的价值体现，我内心一直很崇敬那些艺术家。可惜由于各种原因，以前我一直没有机会在舞台、荧屏上展示自己。但我对艺术爱好的初心不死，从未停止追求。在与恩师苏叔阳学习的25年时间里，我努力学习戏剧创作，无数次对着镜子练习，就是希望自己能有机会实现表演的愿望。

改革开放以后，开放多元的艺术创作环境给予我更多的学习与表演机会，我开始一次次登上未知的新鲜舞台，淬炼成熟。一个好的时代，艺术是没有门槛的，只要足够努力，就一定会被看到！初心给予的信念感是我坚持的理由。更感激改革开放，它让我的初心能得以实现。

人民网：您是北京市政协委员、东城区工商联副主席，也是演员和出品人。您认为这些身份有哪些"变"与"不变"？

郝金明：不变也不应该改变的是正心，也可以叫作气节，即和气、义气、局气、豪气、正气。正心应当成为我一辈子的人生底色，我相信人只要走正道，终究会走向成功。

作为北京市政协委员，严格按照政协委员的标准要求自己，不可松懈。记得当我第一次拿着委员证回家的时候，作为"老革命"的岳父激动欣喜，他嘱咐我说："你要记住，从今天开始，你的言行要与这个红本本一致，要同你的身份相符。"这句话是我十多年来一直恪守坚持的，对应的是沉甸甸的责任。

东城区工商联副主席的社会角色提醒我，要时刻明白我是非公经济和党之间的纽带和桥梁，要在第一时间传递党的精神，将党的温暖通过工商联的各种形式传递给所有的非公经济人士，让大家能够静下心，团结起来，跟着工商联一起追随党，这是我的另一种责任。要让大家都愿意相信你，那么你自身就要足够称职，这是一种使命。

同样，艺人不仅要有艺术造诣，更要有社会责任感，要将老祖宗传下来的优秀艺术文化弘扬光大、创新传承。"传承什么""为何传承""怎样传承"，这些必须搞清楚。我一直在研究传统文化，在我的博物馆里，你看到的这些金丝楠和紫檀，都是我们珍贵历史文化的印记。它们犹如一扇窗，无声地在向世界讲述中国的传统文化，像这类中华文明的缩影，应该通过我们的传承、弘扬被世界认识到。

人民网：接下来您准备从哪方面进行政协提案，能否给网友透露一下？

郝金明："把前门大街打造成一台永不落幕的北京大戏"，这是我今后提案的一个方向。前门大街是历史名巷，也是从紫禁城里走出来的第一条街，是北京传统文化的缩影，很有价值。我希望通过恢复像前门大街这类老字号，进一步打开传统文化的窗口，让世界上更多的人了解中国。将传统的区域文化融入时代生活之中，忠于传播、创新传承，这就是我们对于文化自信最独特的表达！

人民网：您认为用影像讲述中国故事最重要的是什么？

郝金明：我认为最重要的是传播正能量。我只接正能量的戏，这是我一直恪守的艺术原则。对于在思想领域、价值观上很"负能量"的角色，我不会触碰，并从内心里批判。角色塑造于无声的引导，并非有声的训斥，我想尽可能地传播正能量。

正能量是人内心投射的一道光，这道光需立足于正确的三观，才能见诸言行并照耀他人。一个人的心正了，戏自然就正了，塑造出来的角色老百姓自然会喜欢。以喜闻乐见的艺术形式传递生命中的"真善美"，这是艺术作品永葆生命力的价值源泉。

人民网：作为前辈，您想对年轻人说点儿什么？

郝金明：希望大家不要过度拘泥于眼前所做之事，打开视野，提升格局，眼光一定要高于当下所处。坚持初心、讲正气，在磨砺中丰满羽翼。正因为我们知道生活的不易，才要去创造美好。期望我们都能做"富贵"之人，"富"于心中无缺，"贵"在善于助人。

2018年
中国影响力电视剧分析 案例五

《如懿传》
Ruyi's Royal Love in the Palace

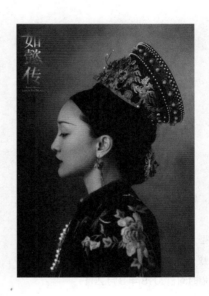

一、剧目基本信息

类型：古装
集数：87 集
首播时间：2018 年 8 月 20 日
首播平台：腾讯视频
网络点击量：152.4 亿

二、剧目主创与宣发信息

制片人：黄澜
导演：汪俊
编剧：流潋紫

主演：周迅、霍建华、张钧甯、董洁、辛芷蕾、童瑶、李纯、李沁、何泓姗、邬君梅、胡可、经超、陈昊宇、曾一萱、曹曦文、张佳宁、袁文康、黄宥明、刘美彤、韩丹彤、于子洋等
发行公司：新丽电视文化投资有限公司
出品公司：新丽电视文化投资有限公司

三、剧目获奖信息

2018 年：2018 腾讯视频星光大赏荣誉榜单年度突破电视剧女演员（何泓姗）及年度网剧。
2019 年：2018 阅文超级 IP 风云盛典获超级 IP 突破演员（李沁）及超级影视改编 IP；第三届金骨朵网络影视盛典年度品质网络剧。

现代语境下古装剧的类型沿习与新变

——《如懿传》分析

作为国内最具实力的影视制作发行机构之一，喜好制作女性题材影视剧的新丽传媒在 2018 年为观众奉上的女性"古装大餐"《如懿传》，自开播后就引发了观看热潮。故事讲述了乌拉那拉·如懿与乾隆皇帝爱新觉罗·弘历一生从恩爱相知到迷失破灭的婚姻历程。于 2018 年 8 月 20 日在腾讯视频独播，2018 年 12 月 25 日在江苏卫视、东方卫视播出。与同年播出的另一部古装剧《延禧攻略》相比，该剧可谓出师不利，自开拍以来便饱受争议，且受到审查危机和延播影响。但最终却奇迹般地获得居高不下的网络点击率，在豆瓣上的评分亦超越《延禧攻略》。

古装剧是以历史事件和历史人物为表现对象的一种电视剧类型，它通过再现一定历史时期的社会生活面貌和历史发展趋势，展示某个或一群历史人物的业绩或品格，以及某个历史事件的来龙去脉，使人们从中感受到那个时期的制度和风俗人情。对此，本文将从文本与影像、悲剧美学、文化传播和市场运作四个方面来分析《如懿传》之所以能成为 2018 年热门国产古装剧的原因，以及由此引发的如何更好地传承与传播中国传统文化的思考。

一、文本与影像的具象化

（一）伦理与叙事

近几年，网络文学的写作群体采取了一种全新的叙事策略，使得古装小说作为新

生的文体引起了全社会的广泛关注。同时，网络古装小说的独特叙事策略在一定程度上迎合了当下社会的媚俗化审美倾向的需求，这成为部分网络小说改编为电视剧的直接驱动力。文艺作品观照的是人的存在，其叙事天然地包含伦理价值。"叙事不仅是一种讲故事的方法，也是一个人的在世方式；叙事不仅是一种美学，也是一种伦理学。"[1]古典时代的叙事是和伦理分不开的，叙事文本同时也是伦理文本。但无论是古代还是现代，无论是东方还是西方，从伦理维度审视文学叙事都是一项拥有悠久历史的传统。

如果说史诗和神话还以伦理规训作为最大的意义，那么现代叙事文本不再纯粹地承载伦理功能，而更多地追求审美意义的呈现，也更苛责叙事展开的逻辑性。

作为又一部有史可循的宫斗剧，《如懿传》所发生的时代背景及真实人物与剧中人物命运之间的对比不免经常被观众所"挑刺"。但事实上，在宫斗剧中历史只不过是剧情发生和延伸的一个似是而非的背景而已，而且这个背景是可以随意涂抹的。历史不会给宫斗剧的编创带来任何羁绊，反而成了它自由驰骋的原野。正因为宫斗剧对于历史的虚置，使得宫斗剧的文本呈现出一种吊诡的叙事范式：它深深地潜入历史这个巨大的背景之中，但在历史的大幕徐徐展开后，它又对其进行任意的涂抹，甚至有时候会缺乏最基本的敬畏。《如懿传》所倚靠的历史背景正处于大清朝的康乾盛世。正史中的乌拉那拉·如懿在皇帝那里并不得宠，二者之间的感情也并非周迅和霍建华演绎得那般青梅竹马、情投意合。倒是剧中那位失足落水的富察氏，才是最令乾隆念念不忘的皇后。尽管看似有违史实，但这并不违逆宫斗剧的叙事伦理。宫斗剧表面看起来是对人物个体存在方式的呈现，本应在叙事中展现出"触摸生命感觉的个体法则"[2]，但它毕竟是在一种虚置的历史中进行叙事，再加之有审查部门的规制，即使能通过几个个性鲜明的人物将情节设置得跌宕起伏，可其叙事终究是一种程式化的纯熟操作，与人类真正的心灵和情怀无关。

结构主义理论认为，文本的意义诞生于结构中各元素的关系；而叙事学则认为，冲突是叙事的主要特征。在《如懿传》中，其实所有冲突的本质无非围绕着"生存"

[1] 谢有顺：《小说叙事的伦理问题》，《小说评论》2012年第5期。
[2] 刘小枫：《沉重的肉身》，北京：华夏出版社2015年版，第4页。

与"权力"二词。英国历史学家阿克顿曾说:"使人堕落和道德沦丧的一切原因中,权力是最永恒的、最活跃的。"[1]《如懿传》中人物的形象并非非善即恶,每个人物都在历时与共时塑造的矛盾中逐渐变成了圆形的、立体化的形象。例如,年少单纯的青樱为自保开始算计;忠心耿耿的阿箬为爱情越发忤逆,并最终背叛如懿;一开始尖酸刻薄使尽手段的金玉妍全然不顾产后虚弱的身子,追赶着只为见上进宫的心上人一面。造成这种局面的,正是在"谁得宠谁能活下来"的后宫中为了生存而对地位、权力展开的无尽追逐。宫斗剧中的爱情与阴谋相互对立,互为反衬,但在这场博弈中,爱情终究是敌不过阴谋的。由此观之,宫斗剧中大部分的斗争都凌驾于爱情之上,"为生存"才是众心所向。也正因为如此,权力就成为使人堕落的首要因素,而这种权力之争更透露着一种无奈,因为在那种环境下,只有拥有权力的人才能勉为其难地满足其原始欲求。

在充分开放的大众文化语境中,观众对以《如懿传》为代表的宫斗剧的接受程度越来越高。在资本和利润的推动下,叙事伦理以一种奇怪的姿态展现出来,也就似乎显得正常了很多。文本创作中的人性与背景所构成的冲突,使得如懿等人走向了堕落,成为后宫中的牺牲品。这是一场没有赢者的较量,把最美好的东西破坏给观众看,就是这场较量造就的后果。

(二)东方美学元素

国产宫斗剧作为宫廷题材的一种,其演员服饰、园林建筑、家具陈设,无论是从历史考究还是现实审美角度来说,都是被大众津津乐道的艺术元素。考究用心的宫廷布景、古典素雅的高级色调、如诗如画的中国风构图,每一帧都可以称得上是一幅绝美的写意水墨画。

与一般古装剧不同,宫廷剧中的角色因涉及帝王将相、妃子公主,因此其剧中服装的装饰性要求更强,这和该类型电视剧中的角色身份背景有直接的关联。在封建社会中享有优越生活的宫中人,他们的服饰无论是花样、装饰还是材质,都已经从普通百姓中脱颖而出。加之清代时人们已经掌握了调制颜色的方法,因此服饰的色彩要比

[1] [英]阿克顿:《自由与权力——阿克顿勋爵论说文集》,北京:商务印书馆2001年版,第213页。

图 1~3 《如懿传》中的服饰极为考究

其他朝代的服饰色彩更加丰富，尤其是深居后宫的嫔妃，因等级不同，其服饰用色等也更加讲究尊卑有序、上下有别。在《如懿传》中处处可见宫廷服饰制度森严这一特征，皇后、贵妃、宫女等人之间的服装因身份地位不同而有明显的差异和界定。（见图 1~3）

服饰变化不光体现在不同等级人物之间，还体现在同一人物在不同时期的穿着要求中。如懿从年少时期的格格到贵妃，再到皇后，所着衣饰也明显不同。这不光是因为人物本身的身份地位在变化，还因其性格特点及审美情趣随着年龄的增长和权位的上升也在不断变化着。格格时期的如懿衣着适合官家小姐的形象，在款式上结合满汉

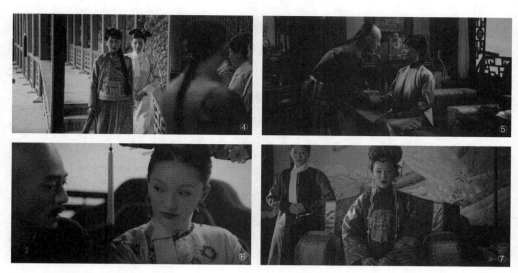

图 4~7 不同时期如懿穿着的服饰

两族的服饰做了调整,虽装饰不多却清新秀丽,且颜色也具有一种低调的生气。(见图 4)入宫初期,服装用色多为清粉或淡蓝,素雅的色调正表现出如懿虽得宠却不欲声张的安稳性格。(见图 5)被封为皇贵妃后,服装色彩便逐渐呈现出亮色的趋势,如懿的妆容也越发精致。这从侧面烘托出如懿此时心态的转变和已然走上报复之路的处境。(见图 6)被追封为皇后后,服饰风格便走向了雍容华贵之风,代表着她已获得权力与地位。服饰的颜色更加厚重,配以妆容,如懿再也不是当年那个心思单纯的女子了。(见图 7)

如果说演员服饰最直接作用到观众的观感,那么《如懿传》中的家具陈设则以一种相对低调的方式表现着那个时代的古典审美文化。剧中的陈设摆件都如实地呈现了古代社会的环境和人们的生活方式,从而营造出与其所在历史时段相吻合的文化气息。其实中国的家具文化并非一贯如此,过去的设计和使用讲究"尊严第一,舒适第二"的原则。当尊严与舒适发生碰撞时,舒适一定要让位于尊严。因此过去很多坐具都强调坐姿、强调精神,讲求"以人文精神为本"的设计和使用原则。在热播剧《芈月传》中,太史令向楚王报告看到霸星的喜讯时,楚王正在殿中与四位大臣议事。众人皆席地而坐,大臣们跪坐于席,楚王则位于独立的筵、席之上。到了中唐,盛行垂足而坐

的风气。上自帝王将相,下至宫女歌伎,都开始使用高型座。比如在 2014 年热播的古装剧《武媚娘传奇》中,唐太宗接见李牧和在藏书阁偶遇武媚娘的两处场景中分别出现了高举型和低矮型家具类型,符合唐代席地而坐和垂足而坐起居方式共存的时代特征。以清代为背景的《如懿传》因与《武媚娘传奇》所处时代相差久远,剧中所见的桌、椅、凳等家具道具基本上属于高举型。此时的人们不再席地而坐,垂足坐成为固定坐姿。坐具从席、榻转变为桌椅,并出现了不同数量、方式的桌椅组合。加之屋内巧妙运用帷幔、隔扇、屏风、竹帘等装饰,形成了含蓄内敛的朦胧美感。

《如懿传》在服装造型和家具道具陈设上力求历史的真实与艺术的再创造并重,运用古典的设计元素,营造氛围、渲染意境,间接地传播了中国古代文化,为观众带来多样的审美意趣。

(三)古典意境中的视听语言探究

作为中国古典美学的核心范畴,意境享有着举足轻重的地位。"营造意境一直是中国古典艺术创作和批评的中心与终极审美追求,是中华民族独有的文化观念和宇宙认知的体现。"[1] 宗白华先生认为:"以宇宙人生的具体为对象,赏玩它的色相、秩序、节奏、和谐,借以窥见自我的最深心灵的反映;化实景而为虚境,创形象以为象征,使人类最高的心灵具体化、肉身化,这就是'艺术境界'。"[2] 由此可见,意境的营造建立在"宇宙人生"之上,但同时又必须依靠自我深刻的反映去涵化。唯有"自我"与"宇宙人生"结合得恰到好处,才可以实现化实为虚,虚实相生。对此,宗白华又进一步阐释道:"艺术意境不是一个单层的平面的自然的再现,而是一个境界层深的创构。从直观感相的摹写,活跃生命的传达,到最高灵境的启示,可以有三个层次。"[3] 可以这么理解,通过最直接触及接受者的"直观感相摹写",进而表现出"生命传达的活跃",乃至达到"启示最高灵境"的终极审美追求。若沉入意境中再来分析《如懿传》,我们不难发现,它在视听语言层面的展现上为全剧添色不少。

[1] 岳晓英:《论意境营造对我国电视剧本体美学建设的意义》,《江苏大学学报·社会科学版》2018 年第 6 期。
[2] 宗白华:《艺境》,合肥:安徽教育出版社 2006 年版。
[3] 同上。

1. 诗意台词

同出自作家流潋紫之手,《如懿传》不免要拿来与《甄嬛传》进行对比。二者的确存在延续关系。因此在延用曾流行一时的甄嬛体"那便是极好的""当也不负恩泽"外,在台词的设计上也引用了大量古典诗词和戏曲名段,既烘托了古典意境,又达到了超越于具体的叙事情景之上、化实为虚的效果。如第2集中,如懿与皇上回忆起少年时光时,如懿吟诵起《墙头马上》中的经典词句。弘历与如懿自小相识于《墙头马上》的听戏会,一句"墙头马上遥相顾,一见知君即断肠",道出了二人从相识、相知到相爱、相守的不可复制的一生。琵琶女因误弹琵琶曲,被皇上看中封为攻答应。皇上吟了一句:"欲得周郎顾,时时误拂弦。"此番诗词既能说明皇上心中明白琵琶女的用心,亦反映了当时的皇帝也只不过是个有着七情六欲的年轻男子。乾隆遇到嬿婉时,问她闺名,知是这二字便道"亭亭似月,嬿婉如春"。弘历与意欢共同讨论纳兰容若的《饮水词》,意欢指着其中一篇细细吟哦,语调清婉:"而今才道当时错,心绪凄迷。红泪偷垂,满眼春风百事非。情知此后来无计,强说欢期。一别如斯,落尽梨花月又西。"此时如懿来探望皇上,亦一起加入说道,"纳兰词细细读来,以为是淡淡忧伤,回味却是深深黯然",借诗词来隐喻意欢等诸多宫中女子的命运。

2. 含蓄式表现

古装电视剧的意境表现还体现在其善于运用演员含蓄的表演来唤起观众的意想空间,从而使审美主体进入一种境界中,体会到演员所要表达的"情语"。此时,演员的表演就如同投入水中的石子,泛起涟漪,从内而外不断扩大,把短暂的时间无限拉长成艺术的延宕。如第8集中,如懿送走李玉后,失落又无奈地依靠在门口,或低头沉思,或抬头望天,稍后悄悄抹去泪水,安静地没有一句台词,但一举一动均暗含着她说服自己终将为了存活而变成曾经自己讨厌的模样。(见图8)再如到了后期,在故事开始向主线集中,尤其是在香见出场以后,如懿与乾隆逐渐离心过程中的失望、灰心、疲惫,被演员周迅表现得更加细致入微、令人信服。除了备受推崇的断发,还有第73集她从宝月楼回翊坤宫那段雨中行走的戏,从开始时的跨门停顿到眼角慢慢蓄泪,再到最后轻得不易察觉的一声叹息,便通过一个简单的场景将那种力不从心与无限失望五味杂陈地呈现出来,不得不令人击节叹赏。(见图9)

这种淡淡的失落、浅浅的委屈,却又有些义无反顾的沉着,将人性情感推到了前景,

图 8 倚门伤神

图 9 雨中行走

创造了由表演传递出的意境美。

3.间离式摄影

意境具有明显的空间性，并且是一个延展流动的超越空间，它汇通了影视剧的叙事空间与抒情空间。无论是何种手法的摄影技术，都应该作为辅助剧情的叙事元素被合理使用，发挥其最大的作用。

Dolly Zoom，中文为推轨变焦，也被称作移动变焦。这种摄影技巧曾首次用在希区柯克执导的电影《迷魂记》中。主体在画面中的大小维持不变，而背景透视却会剧烈改变，似乎不断向主体靠近或飞远，效果极为强烈且迷离。推轨变焦常用于表现强烈的情绪，如极度悲伤、愤怒、执迷、热恋、偏执、恐惧。先帝驾崩后，被禁足的乌拉那拉氏皇后于屋中窗前独自哭诉。此时人物位于画面左侧，摄影机后移同时推镜头，保持周边景物"渐行渐远"但人物始终处在一个中近景的位置。（见图10）这表现了画中人因心情极度悲伤而几乎忘却周边事物，也表现了画中人被抛弃的凄惨心境。与此类似的"间离式"摄影技巧也被用在多处。如皇后被赐死，如懿在太后和皇上面前违心说出姑母因先帝驾崩过分忧心而遽然离世。此时摄影机运动也是呈现出周边饰景在后退的同时，画面中心定格住的仍是如懿悲伤的面容。（见图11）

综上所述，追求古典意境的审美空间，就是在再现客观物象的同时，体现出一定的写意性。其实在古装剧意境展示中的虚实相生，并非只是纯粹的实加虚，而是二者恰到好处的融洽。正如布莱希特认为，戏剧不一定是为了表现真实，而是为了达到真实的象征，这就需要能指和所指之间存在间离，才能在表现客观事物的同时，展现给

图 10、11 采用推轨变焦的镜头

观众潜在的隐喻与象征。戏剧如此,《如懿传》所代表的国产古装剧亦然。

二、现代悲剧美学演绎

(一)悲剧的诞生

在西方传统的文艺理论中,按照悲剧产生的成因,可以将悲剧划分为性格悲剧、命运悲剧、社会悲剧。当然还包括现代社会悲剧、现代精神悲剧以及现代人本体悲剧三个层面的现代心理悲剧。悲剧的诞生并不仅仅由单纯的某个成因造成,而是由包括自然、政治、伦理道德、宗教、精神心理、人本体等多种因素在内共同作用导致的。以《如懿传》为代表的国产宫廷剧中悲剧的起因亦不能从单方面分析,而应结合各类层面后综合考究。

1. 性格悲剧

宫斗题材的特殊性决定着《如懿传》中绝大部分的角色为女性。这些女性角色有一个共性,即在性格上有着一定的不足。黑格尔说:"在悲剧里,个人通过自己的真诚愿望和性格的片面性来毁灭自己。"[1] 这意味着悲剧发生的根源在于主人公性格上的缺陷,性格要对所造成的灾难和困境负责。性格弱点使得悲剧人物陷于各自的生存困

[1] 黑格尔著:《美学》(第一卷),朱光潜译,北京:人民文学出版社 1958 年版,第 271 页。

境，由此产生的行动导致悲剧的发生。这是性格悲剧的主要特征。带有主角光环的如懿身在后宫，在感情上却要求尽善尽美。虽在人物塑造上必然会被要求与众不同，但她所走向的悲剧命运与其不甘现状、喜欢抗争的多情绪化性格不无关系。亚里士多德的悲剧理论"过失说"中指出悲剧主角的遭殃，并不是由于罪恶而是由于某种过失或弱点。尽管悲剧主角所表现出的品格和现代人相似，但在当时的清朝封建制度下，这无疑是一种莫大的悲哀。

2. 社会悲剧

社会悲剧的产生主要源于个人与社会之间的张力，即不合理的社会制度造成的生命个体和社会力量之间的冲突。在表现社会悲剧时，大多表现的是小人物的命运。在《如懿传》中，除去看似光鲜亮丽的后宫佳丽，仍有不少伴在佳丽身边的小人物，成为封建统治下另一番悲剧的缩影。譬如孝贤皇后曾为了讨好皇上，不顾身边的贴身丫鬟莲心的意愿，强行将其嫁给了皇上身边的变态太监总管王钦。在几经折磨后，莲心跳湖自尽，所幸被如懿救起。千百年来，在中国男尊女卑的封建社会中，女性向来被束缚、被压迫，成为男权社会的附属品。其间纵然有难以计数的勇敢女性为此抗争，以争取自己作为一个独立生命个体的同等权益，却在不平等的社会制度面前付出了无比惨痛的代价。如果说莲心的幸存能够冲淡一丝悲剧的色彩，那么《如懿传》中的其他一些小人物则成为这场宫廷争斗中彻底的牺牲品。其中最有代表性的莫过于侍卫凌云彻。其与如懿超越爱情的患难之交在旁人的诽谤下遭到皇帝误解，如此"荒唐"之事在当时的皇家无疑是"奇耻大辱"。深知活着就是对皇后最大的不利，凌云彻在被迫成为太监后，自愿被愉妃赐死。清白的人受了冤屈，真正有错之人却得以好命，在那种不合理的社会制度下，他们无一例外地走向了不可摆脱的宿命般的悲剧命运。

3. 精神悲剧

社会悲剧侧重于人和社会之间的主要矛盾，精神悲剧则表现了内在生存的真实性。"精神悲剧中，虽然人在精神上的生存困境仍然与外在的个人与社会的冲突相联系，但关注的焦点是人自身的悲剧性精神世界和心理世界。"[1] 与社会悲剧不同，精神悲剧并不旨在获得接受和认同。精神悲剧侧重主人公"灵魂深处的呼叫"，它指向主人公

[1] 任生名：《西方现代悲剧论稿》，上海：上海外语教育出版社1998年版，第145页。

自我的精神世界，涵盖了主人公对自我的认知和肯定。对精神领域中某些事物幻想得过于美好却不断被现实击垮，造成精神失落，是精神悲剧的集中体现。这种类型的悲剧在《如懿传》中的叶赫那拉·意欢身上体现得甚是明显。十几岁时对乾隆遥遥一见倾心，入宫后亦不参与后宫内的任何一个帮派，专心视乾隆为丈夫陪伴，不料成为太后的棋子，亦被乾隆防着。在得知自己的一腔真情错付后，她绝望自焚而死。意欢爱情理想的最终破灭表面上看是由太后和皇帝权力争夺之间所造成的悲剧，但是最根本的原因在于她本人太过理想化的爱情追求。她至死也没能得到理想的爱情却事与愿违地成为爱情的负罪者。这种乌托邦式的理想关乎终极价值和人的命运与归宿这些具有普遍意义的形而上的问题。他们为了找到问题的答案，便一路在艰难的道路上探寻着"水中月，镜中花"似的结果。

（二）女性悲剧群像塑造

有人说，网络小说改编古装剧中的人物形象就是一种集体狂欢下的怪诞形象，与生俱来同时拥有历史人物的古典特征和现实人物的现代特征。《如懿传》中的女性悲剧群像主要可以分成两类：一类活在后宫中，人生的目标和意义相对一致，即为了争宠和虚荣。这也就是宫斗剧中"斗"的核心。在这场斗争中，一切手段和阴谋都被认为是合理的，这也是为什么归根到底宫斗剧所展现出来的后宫生活并非都是锦衣玉食，其本质是冰冷而残酷的。在如懿被关入冷宫后，她目睹了冷宫中那些蓬头垢面、抢夺馊饭的曾经的后妃。她们的精神状态已经失常，或痴痴癫癫等待皇帝宠幸，或吓作一团浑身战栗，或病重濒危，不一而足。可以表明的是，在后宫这个大背景下，她们的疯病和被折磨的惨状都与缺失皇帝的恩宠有着密切的关系。冷宫的嫔妃是后妃悲剧命运的高度典型化，也是所有后妃命运的缩影和写照。沦落为皇权牺牲品的女性"玩弄"的则是位分的争夺与情爱的阴谋。

另一类则是没有陷入斗争中却因身份的特殊性沦为政治联姻的女人。代表人物有乾隆的长女璟瑟和西部公主寒香见。前者身为乾隆长女，亦为皇帝的掌上明珠，但因蒙汉关系不得不下嫁蒙古王公色布腾巴勒珠尔。后者成为天山寒部与清朝谈判的筹码，与未婚夫寒歧相爱但无法相伴，得乾隆恩宠不断但到头来只落得郁郁而终的结果。相关历史后文详提，此处不一一赘述。孟抗美曾在《论中国式的悲剧思维模式》中指出：

"悲剧思维模式是悲剧意识所派生出的某种思维逻辑的模式。"[1]悲剧意识的不同决定于文化环境的不同,东方文化讲求"和",在人与自然、人与社会的关系中处处体现着中庸和谐的民族文化心理。因为这种长期根植于东方人心中的传统文化思想,迫使她们在面对家国大事和儿女情长之间产生矛盾时舍弃自我。但这种舍弃未尝不夹杂着一种痛苦的抗争。车尔尼雪夫斯基在对黑格尔客观唯心主义悲剧批判的基础上指出,"悲剧是人生中可怕的事物","悲剧是人的伟大的痛苦,或者是伟大人物的灭亡"。[2]这些定义也间接指出了悲剧的基本特征:当主体遭遇到困苦和毁灭时,会显示出超常的抗争意识和坚毅的行动意志。这种抗争正揭示了她们的悲剧不仅仅是个人性格的问题,更是畸形的后宫环境和不合理的嫔妃制度造就的必然结果,是时代和环境的产物,而非个人命运的偶然。

(三)当代受众参与悲剧审美的能动反映

包含《如懿传》在内的国产宫廷剧之所以能捕获广大观众的"芳心",还得益于它作为一种客体,在主体与观众之间建构了某种特定的审美关系。观众参与其中发挥审美意识,就标示着主体与人生悲剧性之间建构了一种悲剧审美关系。这种悲剧审美意识决定着观众对影视作品的好感度,也影响着作品的市场口碑和效益。

悲剧题材的影视剧凭借剧中悲剧人物的命运,最能给予观众心灵的触感。这种触感不是简单的、表层的悲伤,而是一种悲凉、悲愤甚至是悲壮之感。但这并不是说对悲剧艺术作品的审美都是带着暗色调的。参与到悲剧艺术作品审美活动的情感虽然很多,但最广为熟知的无外乎两种,即爱与恨。这两种情感归根结底是体现主体对客体的肯定或否定态度,它们是人类情感中两种最基本的因素。综合来看,主体的任何一种情感体验都可以包含在这两种情感判断之中。可以说,主体进行任何悲剧审美都透露着对审美对象的好恶。看《如懿传》时,随着如懿选秀失败、嫁给弘历、打入冷宫、成为皇后、痛失爱子、绝望断发等跌宕起伏的命运,我们既会感动于主人公身上不贪虚荣、为爱忠贞的精神,也惋惜于她隐藏在内心深处的固执与叛逆;感动于乾隆受政

[1] 孟抗美:《论中国式的悲剧思维模式》,《湖北社会科学》2011年第12期。
[2] [俄]车尔尼雪夫斯基:《车尔尼雪夫斯基选集(上卷)》,北京:人民文学出版社1979年版,第30页。

治、权力、家族、琐事等种种因素束缚而独立峰顶的孤独,也不满于他对如懿说出"你放心"后仍亲手将她送进冷宫。这种交织在人物身上的复杂情感活动引导着主体对主人公的命运共欣喜、同担忧。

作为艺术作品的创作者,同样也需要有着强烈的悲剧审美意识。悲剧艺术作品可以看作创作者悲剧审美意识的物化形态。《如懿传》导演汪俊在拍摄完史诗剧《四世同堂》之后意识到,不是所有的变化都意味着进步,真正的创新是人的价值观的改变和整个社会意识的改变。他认为,清宫戏中的人物都有一些固定的典型:高高在上的、嚣张跋扈的、笑里藏刀的、隐忍负重的……因此他在执导《如懿传》时,有意将每个角色的处境安排得异常艰难,处处可以体现人性困境的悲剧色彩。

总而言之,《如懿传》在传播悲剧之美上的成功不容小觑。它让观众作为主体在感受悲剧艺术作品的时候,接收到的不仅仅是同情、怜悯、崇拜、亢奋等强烈的生命激情的体验,还有悲剧人物有限的生命历程中传达出的无限的悲剧人生意味。这种审美体验提高了审美主体认识世界、认识自我的能力,引导审美主体进入创作者的世界中,思索人的本质及存在价值,也升华了伦理意识与人格精神。

三、文化价值与传播效果

在古装题材电视剧颓势已现的当下,《如懿传》和《延禧攻略》以两种截然不同的姿态被认为是2018年真正的爆款网剧。虽然两部剧都披着古装剧的外衣,但文化意蕴与历史建构的区别,彰显着古装剧迈向现代性与沿袭类型化的两种路径。《延禧攻略》从剧名就昭示了一种后现代的解构、戏说构成叙述的特点,成因在于互联网语境下影视创作逐渐出现的游戏性倾向,从世界观和文化层面演绎了电视剧的泛娱乐化。如果说取得"电视剧发行许可证"的《延禧攻略》是披着电视剧外衣的网剧,那么《如懿传》就是披着网剧外衣的电视剧。首先,《如懿传》本就是为传统电视平台量身打造的产品,受政策调整才被迫在网络首播。其次,正如上文所提,《如懿传》和《甄嬛传》的编剧同为一人,使得《如懿传》延续了中国清宫戏厚重大气的调性,强调历史真实与普遍的叙事规则。很长一段时间,戏说剧、穿越剧、玄幻剧等大行其道形成

一种风潮，造成一个理性求索让位于感官享乐和游戏冲动的影视文化空间，即使一些"戏仿剧"具有现代社会的文化符号，亦是"现代"殖民"历史"的产物。《如懿传》重新巩固了古装剧旗下清宫剧类型化的表现方式，既拒绝"爽剧"的情感宣泄也尝试剥离传统清宫剧的价值主张，以刚健中正的历史观和美学观为镜鉴，实现穿越时空的价值认同与文化自信。

（一）历史场域的非典型性女性意识

以2011年《如懿传》的姊妹剧《甄嬛传》为分界线，之后出现的一系列大女主剧成为大众心理需求与文化结构的直接投射。一方面，随着我国经济转型与体制创新，女性在社会分工中的角色发生转变并获得独立的经济权，女性意识被唤醒使得饱受诟病的"玛丽苏"剧彻底被淘汰。打出"势均力敌的爱情"和"女性励志"口号的大女主剧走热不得不说是一种进步，对于传统"男性向"的电视性别文化生态来说，这种状况是对大众视野一片空白的女性文化的弥补，对女性无"史"局面的改观无疑是公允的。另一方面，古装类大女主剧最终仍不免落入宫斗剧的俗套，虽然手段发生了改变，但目的仍然是攀附男性权威。虽然大女主剧大多以历史人物为原型，背景也依托历史真实，但为了迎合观众的口味，放大后宫的黑暗，将角色塑造成各怀鬼胎的权谋斗士，以娱乐化、非理性的手段消解历史真实。主流媒体甚至就其中的内容是励志故事还是毒鸡汤提出意见，认为大女主剧"为了让女性观众从剧作人物身上获得某种补偿式快感，进而沉浸于作品所营造的白日梦中沉睡不起，创作者罔顾故事的内在逻辑，不惜牺牲作品的艺术价值和思想内涵"[1]。正如波德里亚所指出的，"这个崭新的时代埋葬了传统的历史，但这些历史却制作为特殊的符号供人消费。这种历史不是产自一种变化的、矛盾的、真实经历的事件、历史、文化、思想，而是产自编码规则要素及媒介技术操作的赝像"[2]。显然，已经有不少的古装剧落入"伪大女主剧"的陷阱，而原本被给予大女主期待的《如懿传》则以一种非典型性的女性姿态诠释了一名少女曲折的成长轨迹。相较不断"打怪升级"赢到最后的其他大女主，如懿最后成为又一个"乌拉

[1] 吴潇怡：《〈延禧攻略〉〈如懿传〉：火爆的"大女主剧"是励志故事还是毒鸡汤？》，《光明日报》2018年9月13日。

[2] ［法］让·波德里亚：《让·波德里亚文选》，美国：斯坦福大学出版社1988年版，第22—23页。

那拉氏的弃妇"。她显然是一个失败者，而正是她的失败使我们重新思考女性的真正价值，无休无止的争宠上位有何意义？封建王权／思想掌控下的女性有何出路？婚姻失败就意味着人生失败吗？女性如何在婚姻中保持真我？如懿将幸福寄托于爱情，嫔妃寄托于皇子，皇太后寄托于母慈子孝，女性把幸福的定义都嫁接在一个外在的事物上，这些横跨过去与现在的深入文化肌理的思考将久久盘旋于我们的脑海，而不是"爽"过即止。与其说这部戏是在讲爱情，不如说它是在讲封建礼教的桎梏下，一位有自主意识的女性是如何挣扎着觉醒，又在觉醒后放逐自己的过程。明知躲不掉辛酸的结局，故事的起承转合却依然令人叹惋沉迷。此外，《如懿传》中与如懿交好的女性角色或多或少都可见现代女性特质，也更为观众所接受。她们的共性是不攀附、不谄媚、做自己，通俗来说就是"不屑"。早期的意欢为自身容貌和才华所傲，不屑后宫其他胭脂俗粉；海兰的冷静源于不屑皇帝的爱、不屑后宫争宠的手段，更不屑其他女子为皇帝所做的牺牲；后期的容妃更不必说了，她的人设就是清高孤冷；其他蒙古妃子也因为背后的部落势力始终不卑不亢。而如懿的"不屑"则更为无解，因为她所看重的东西本就是在当下的历史场域中也难以想到和得到的。正如此前流潋紫在接受《三联生活周刊》的采访时说："中国的史书是属于男人的历史，作为女性，能在历史中留下寥寥数笔的只是一些极善或极恶的人物，像丰碑或是警戒一般的存在，完全失去个性。女性的心理其实是非常细腻的，所以我极力想写下历史上那些生活在帝王将相背后的女人的故事，还原真实的后宫女子心态图。"[1]

《如懿传》的非典型性又在于其中的大女主不是超级英雄变种似的演绎一场独角戏。正如好莱坞经典的英雄主义电影一样，大女主剧中的追光灯牢牢地锁定女主角，其他所有角色都是女主角成长的助推器，他们的存在犹如游戏中的"NPC"一样重要但不必要。而《如懿传》中乾隆、富察皇后、海兰、太后等角色不论大小都被赋予了更多的侧面，也显得更加立体。如懿心中的少年郎，从少时的正直纯良逐渐被宫廷磨砺得现实多疑，从情深义重到寻欢作乐；富察皇后表面看温良恭俭，实则需要不停左右逢源，虽贵为后位，实则被内心的不安与嫉妒笼罩；即便是位高权重的太后，也要不停地在皇权与亲情之间犹疑摇摆。正如法国社会学家皮埃尔·布迪厄指出，社会是

[1] 孙行之：《剖析封建专制下的权力逻辑》，《第一财经日报》2012年5月10日。

由多个具有自身逻辑和必然性的空间组成的，在这些空间所建构的场域中，每个个体"就被抛入这个空间之中，如同力量场中的粒子，他们的轨迹将由'场'的力量和他们自身的惯性来决定"[1]。每个具有复杂人性的角色粒子在紫禁城这一特殊的时空场域中的碰撞、散射、爆炸，才显得其中唯一的那颗异常孤勇与充满力量。这幅描绘众生百态的图景与大女主一道诉说了围城中韵味悠长的悲剧情状。

（二）拟像世界中的现实嫁接

如果说《延禧攻略》突出的是都市白领破解压力的"爽"文化，那么《如懿传》突出的则是中年危机时束手就擒的"难"。前者看似宫女到嫔妃之路的升级攻略，实则是以宫廷小社会映射现实大社会的职场上位之路与女性平权运动。后者看似后宫争宠的权谋之戏，实则是一幅中年人生图，处处都是不容易，点点都是不寻常。这种通过一个特殊的系统去模拟一个（本源性的）系统，而那一特殊的系统保留了人类原始系统中的部分运转方式，就是鲍德里亚认为我们当下正处于的第三级的拟像世界。[2]正如鲍德里亚所担心的那样，今天的拟真时代彻底消除了真实与假象、真实与想象之间的"落差"，因为即使这个社会看起来有病，那个病却是被拟造出来的，落差和异化固然有，却是专门调制出来供你用来做痛苦状的"作品"。[3]《延禧攻略》被认为是呼应消费文化浪潮席卷下，观众以一种普遍的"丧"与"佛系"文化掩盖随遇而安心态下的职场焦虑与生活压力，事实上这种"丧"文化是在后现代语境下被构建出来的文化符号，它遮蔽与解构了历史的真实，这场观众的意淫和白日梦终究被《如懿传》冷冰冰的现实惊醒。所谓"丧"文化是由"结构—阶级"产生的亚文化，代表的是特定时间阶段与社会结构的社群文化心理，并不足以表现一种普世的、恒久的生活真相。而《如懿传》讲述的"中年危机"则是生活中永恒的命题，无论是在深宫大院还是市井街巷，无论是在普通人家还是帝王之家，人到中年，上对父母，下对小儿，中间要面对婚姻倦怠期、职场拼杀，哪一步都需三思而行。正如剧中乾隆与如懿少时冲破万

[1]　［法］皮埃尔·布迪厄：《艺术的法则：文学场的生成和结构》，刘晖译，北京：中央编译出版社2001年版，第15页。
[2]　［乌拉圭］贡扎罗·弗拉斯卡：《拟真还是叙述：游戏学导论》，《符号与传媒》2011年第1期。
[3]　［法］鲍德里亚：《拟像与拟真》，洪凌译，台北：台湾时报文化出版公司1998年版，第23页。

难走到一起，却最后在婚姻相处中渐生嫌隙，感情慢慢消磨淡化，最后劳燕分飞。婚姻中的夫妻相处之道令人深思。皇帝虽为万人之上，尚且要在前朝和后宫之间保持平衡、恩威并施，更别提其他人了。从皇太后、皇后到妃嫔、宫女、太监，《如懿传》中没有谁不是处处小心谨慎，做事皆权衡利弊，好让自己不至于进退失据。正如书里宫女说，在慈禧住的储秀宫里"不论上至皇上、主子、小主，下至太监、宫女，拉着脸皱着眉进储秀宫是不行的。心里憋着股疙瘩，硬充笑脸，一副皮笑肉不笑的样子，可不行。必须是心里美滋滋的，想笑又不好意思笑，嘴抿着，可又笑在脸上，喜气洋洋，行动脆快，又有分寸，有这种劲儿，才是储秀宫的味儿"[1]。甚至新册封的皇上和皇太后也是表面和气，私下按捺自己等待对方先开口，以恐受制于对方。这种瞻前顾后正是人到中年的常态。看《延禧攻略》时观众享受的是情感宣泄、放飞自我的畅快，而《如懿传》正是因为与生活贴得太近，共鸣之余让人感慨生活中凡事身不由己的无奈。

《如懿传》除了能够让观众感同身受之外，也嫁接了更多现代性的价值观，使之在当代语境下具有合法性。哪怕说的是"古"事，"现代性"也应时刻在场，这里指的不是将历史事实用现代手法进行赏玩，而是用现代的视角对古代素材进行摘取并赋予理性关怀。

如懿与《甄嬛传》中的甄嬛不同，因为她自始至终都对皇上有情，也与《延禧攻略》中的魏璎珞不同，她与乾隆是少时的相识相知相爱。宫斗剧中饱受人诟病的皇家婚姻中的心怀鬼胎、算计讨好等错误导向都被淡化，如懿追求的是"情深义重，两心相许"的情感。虽然少时也受男人三妻四妾的封建思想的浸染，但随着接触了更多新的观念思想，比如西洋画师郎世宁提到的一夫一妻制，她最终无法忍受乾隆在情感上的荒唐与漠视，选择了"断发为祭"。一方面，通过如懿的观念与性格变化与现代世俗婚姻观遥相呼应，并控诉在封建婚姻制度中泯灭人性的部分；另一方面，与其说如懿"断发"后被废后，不如说如懿主动与乾隆决裂。在清朝，女子断发有三种含义：看破红尘、丈夫去世、国丧之世。同时，头发也有情感的象征，所以才有了结发为夫妻这种说法。在古代，唯有男子可以任意休弃自己的发妻，而女性却不能轻易请离。剧中如懿亲手将这缕青丝斩下，就如现代话语中的"离婚"，意味着如懿如现代女性一样具备了反

[1] 流潋紫：《后宫如懿传》，北京：中国华侨出版社2012年版。

抗男权/夫权的勇气，不仅是对帝王婚姻的控诉，更是现代价值观在封建社会场域中形成的戏剧性冲突。

（三）文化风俗的还原与民族主义的新生

从亚里士多德戏剧理论出发，珍妮特·穆瑞在研究数字环境审美机制时提出沉浸诗学理论。她认为："在复杂叙事的游戏世界，观众可以通过学术论著和读者文章来分析世界的潜在假设，渊博的作家通过翔实的细节、内容来唤起这种回应。这种沉浸故事提供给我们许多可以追踪的故事线，并使我们专注于一个连贯的想象，以此邀请我们参与其中。"[1]《如懿传》试图在细处与历史记载做贴合勾连，以观众熟知的历史事实为框架搭配以中国传统的民俗、服饰、建筑等物质与文化符号，赋予观众沉浸的审美感受。

清宫题材之所以被反复演绎，不仅因为清朝在满洲异族的统治下使中国成为一个严格恪守正统儒家思想的国家，更因为清朝是中国由盛至衰、由传统走向近代的朝代。后人对清代统治者有多愤恨，同时就有多好奇，因此纷纷在古籍史记中寻找蛛丝马迹来还原这些君王的清晰面影与生命轨迹。首先被借用的就是历史事件，《清史稿·列传·后妃》记载："（乾隆）三十年，从上南巡，至杭州，忤上旨，上益不怿，令后先还京师。"正史中的寥寥几十字，记叙了乾隆第二位皇后从荣到衰的全部命运。《如懿传》全剧终结于此，开篇则延续此前热播的《甄嬛传》。剧中人物设定大到乾隆先后三位皇后的更替，小到众嫔妃的名号、家族背景、所生儿女甚至离世原因都尽力与历史对照。此外，一些有明确记载的军事线索在引导观众沉浸其中的同时，也成为推动剧情发展的动力因素。剧中再现了乾隆平定准噶尔叛乱的军事事件，并由此牵扯出公主两度出嫁准噶尔首领和蒙古贵族女子纳入乾隆后宫的情节。根据史书记载，和硕端柔公主在雍正八年嫁于蒙古科尔沁部族，因此剧集开篇便强调了皇太后的长女已出嫁蒙古。至乾隆十年，噶尔丹内部发生叛乱，达瓦齐在辉特部台吉的帮助下夺得汗位。

此后清廷对蒙古继续采取怀柔态度，乾隆十二年，与清朝后宫关系极为紧密的科

[1] Janet Murray·Hamlet on the holodeck:The Futuer of narrative in Cyberspace［M］·New York: Free Press 1997.

尔沁博尔济吉特氏辅国公色布腾巴勒珠尔向清朝求娶公主。在历史记载中，富察皇后之女和敬公主出嫁，乾隆因不忍爱女远嫁，破例将公主驸马留在了北京。

以此为背景，剧集中设计了皇太后与乾隆就端柔公主改嫁达瓦齐之事产生争论，以此展开皇上在前朝与后庭、亲情与权力之间的两难。科尔沁博尔济吉特氏辅国公色布腾巴勒珠尔向清朝求娶公主，剧中皇后与太后关于嫁女的博弈，也是基于此事件的演绎。为了平定准噶尔，《如懿传》中乾隆隐封蒙古诸部的贵族女子进宫来制衡各部，厄鲁特蒙古恪嫔（原型乾隆后妃慎嫔）、巴林部公主颖妃（原型乾隆后妃颖贵妃）、霍硕特氏恂嫔（原型乾隆后妃郭贵人）相继进宫，其中引得乾隆大失仪态的寒部公主正是史书中记载的乾隆帝唯一的维吾尔族妃子，被封为容妃，她的出现成为剧中乾隆与如懿婚姻关系的转折点。[1] 艺术创作时在与历史勾连及演绎的过程中必然会有艺术加工的因素，但总体还是在史实的前提下发散，正如导演所想，历史记载得越是"潦草"，给当下艺术创作的留白空间就越大。

《如懿传》中还有不少琐碎的生活细节流露出诗意，仿佛一幅后宫生活的浮世绘，正是导演汪俊所追求的"写实基础上的诗意"。古装剧经过多年的发展，精美的"服化道"从宣传的卖点成为最基本的要求，如何让那些精美的宫墙香炉和朱砂石砚浮现烟火气才是构建古装剧独特气质和底蕴所需追求的。无论是小到池中夏开冬凋的荷花，随着季节的更替与人物命运的转折绿了又盛、盛了又折，还是冷宫水井口的绳印刻出所住女人年年岁岁的寂寞，抑或是冬日后宫嫔妃们下午茶时桌上陈列的点心、香炉和背后偶然端着盘子走过的侍从，独特华美的置景让每个人物仿若从历史中信步而来，细腻精致的道具更让观众沉迷在乾隆盛世的气韵中。此外，《如懿传》中引用了大量诗词经典，如果说从演员口中念出这些诗词是为了增加剧情的真实感，烘托古典意境，那么这些从上古诗词到唐宋诗词所蕴含的典故，便成了残酷的宫斗剧情中另一个有意思的话题，值得我们进一步探究。如懿原名青樱，因受其姑母前废后的影响，起初受到牵连，与乾隆的婚姻也遭到太后甄嬛的反对。青樱为求得太后的庇护，请求太后为其赐名，称愿抛弃过往，重新开始。太后问青樱最盼望什么，青樱脱口而出："情深义重，两心相许。"可见如懿对乾隆的真心。太后为青樱赐名"如懿"，此处的"懿"是

[1] 李淑：《〈延禧攻略〉〈如懿传〉："原来如此"的历史勾连和演绎》，《中国艺术报》2018年。

懿德的"懿",意为美好安静,出自范晔《后汉书·钟皓传》中"林虑懿德,非礼不处",意为拥有安静美好的品德,决不置身不合乎礼仪的地方。"如懿"二字,应是希望她一生平静美好,明白一动不如一静,完满难求,退而求其次便是满足,是个极有韵味又饱含美好祝福的名字。乾隆曾赐给如懿"慎赞徽音"四个大字。"徽音"出自《诗经·思齐》,是一首歌颂周朝奠基者文王及其母太任、其妻太姒的诗:思齐大任,文王之母,思媚周姜,京室之妇。大姒嗣徽音,则百斯男。惠于宗公,神罔时怨,神罔时恫。刑于寡妻,至于兄弟,以御于家邦。"大姒嗣徽音,则百斯男",意为太姒继承太任、太姜的美德,必能多生儿子。"徽"是美好,"音"是声誉,"徽音"就是美好的声誉、品德,皇帝用这二字意在赞扬如懿美好的德行。另有上文提到当如懿与乾隆回忆起少年时光时所吟的"墙头马上遥相顾,一见知君即断肠",是白居易的长篇叙事诗《井底引银瓶》中的诗句,讲述的是女子趴在墙头看到夫君骑马而过,虽近在眼前,但二人早已远隔天涯,隐喻了二人的结局。私奔女子如同弃妇,暗喻如懿最终也会如诗中的女子一样成为乾隆的弃妇,"为君一日恩,误妾百年身"[1]。除此之外,《如懿传》中的遣词用句也能看到《红楼梦》的影子,白蕊姬乘着凤鸾春恩车走进皇上养心殿的第二天,嘉贵人一脸不屑地说:"这金簪子掉到井里头,自然是有人急着捞的。"在《红楼梦》中金钏就是用这句歇后语回应了宝玉的调戏,意思是该得到的东西你总会得到,剧中嘉贵人用这句话表达了对白蕊姬的厌恶和不屑。皇上送如懿珠花,如懿问:"是合宫都有呢还是我一人有?"《红楼梦》第七回周瑞家的送宫花,到黛玉处她便问:"是单送我一个人的还是别的姑娘都有了呢?"周瑞家的道:"都有了,这两枝是姑娘的。"黛玉冷笑道:"我就知道!别人不挑剩下的也不给我。"后头的半句话如懿当然不会说,这是由角色身份所规定的,而这一问完全是黛玉式的,这些言语之间颇有"红楼"味道。周迅版继后的命运模型也与林黛玉十分相似,如懿与弘历的青梅竹马、两小无猜正像宝黛之谊,与黛玉一样。如懿的人物性格设计中有一项独爱绿梅,也就是黛玉爱竹,两个角色都心地纯良,品格高贵,桀骜不驯,一样不喜与群芳为伍,永远清秀质朴。海兰可以理解为借用了晴雯的角色模型,海兰与如懿的关系与晴雯黛玉相似,虽然说

[1] 人人都是诗人:《〈如懿传〉15句经典台词,句句情深,说尽人生冷暖》(https://www.sohu.com/a/255316451_741289)。

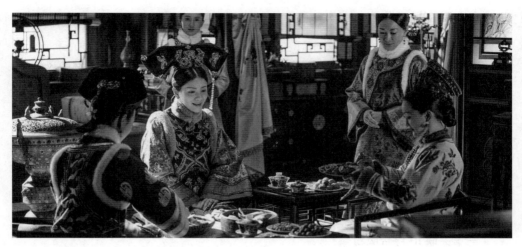

图 12 《如懿传》在各种细节中体现出古典诗意

在剧中两个人是姐妹,但本质上海兰更像是如懿的助手,更甚如懿的第二人格,在她的身上有颇多如懿的影子。海兰甚至为救如懿决意争宠,为太后缝制万寿如意,这出戏竟好比勇晴雯病补雀金裘。[1]

在国际贸易争端背景下以及强调"文化自信"的时代,《如懿传》恰如其分地通过影视作品传达出中国传统文化与传统思想价值体系,并将传统的中国贵族生活进行了精心的还原,以召唤一种新的国族认同方式和帝国怀旧。正如鲍德里亚所说,"现代符号仍然希望重新找到自己的真实参照和一种义务"[2],在封建社会严格的符号体系解体之后,新的社会阶层在寻求自我身份时,希望从传统的符号意义中设想现代社会的关系,体现在影视作品中,便是对传统礼仪、言辞、诗句、衣食住行的复原以及观众的生活化模仿。(见图12)

[1] 陈黛曦:《从〈如懿传〉的得失看当下古装剧创作路径》(http://wenyi.gmw.cn/2018-10/17/content_31756151.htm)。
[2] [法]波德里亚:《象征交换与死亡》,车槿山译,南京:译林出版社2012年版,第64页。

四、产业和市场运作

《如懿传》是一部命运多舛的电视剧,经历了审查危机、延播、台转网的风波后,在开播前期一直颇有争议。正是这么一部出师不利的电视剧,却46天蝉联网播量冠军,仅在腾讯单平台播放量就冲破150亿,最后的豆瓣评分竟超过了同档爆款剧《延禧攻略》。综合点击量和口碑来看,《如懿传》在市场上无疑是成功的,它所凭借的是优质IP自带的品牌营销力和粉丝基础、实力演员与流量的双向效应,以及宣传营销多维渗透的集合。

(一)关联IP综合吸粉

IP在2018年已趋向冷静,虽然屡屡出现IP失效的声音,但也可以认为IP正进入优胜劣汰、去繁就简的良性业态中。从2018年的影视名录中可以发现有近20部影视作品都是由IP改编的,其中有像《南方有乔木》《创业时代》《一千零一夜》这样的现代题材作品,但更多的是与《如懿传》一样的古装剧,如《扶摇》《烈火如歌》《凰权弈天下》《知否知否应是绿肥红瘦》《香蜜沉沉烬如霜》,这些影视作品天然就具备凝聚目光的能力,大多也获得了良好的市场表现。从《如懿传》在评分上对《延禧攻略》的反超来看,不能否认这与IP自身的文学性以及粉丝聚合效应的先天优势有着密切关联。

电视剧《如懿传》和《甄嬛传》的原著小说作者都是流潋紫,因此"姊妹IP"的关联度不言自明,《如懿传》更被认为是《甄嬛传》的续集。两者的不少角色和情节都有着千丝万缕的关系。过关斩将坐稳太后位置的甄嬛在《如懿传》中终于住进了慈宁宫,但太后不是乾隆的生母以及太后与雍正皇后之间水火不容的关系与正史不符,显然延续了《甄嬛传》的角色关系。甄嬛在《甄嬛传》里是很怕猫的,还被皇后利用这一点,导致富察贵人小产,同时甄嬛被猫抓伤。后来甄嬛流落宫外遇到夜猫冲撞时也是怕得不得了,可是在《如懿传》里却养起了猫,甄嬛从后妃到太后已经没有明显的弱点和恐惧了。甚至《如懿传》中太后说"哀家眼里见不得脏东西"和喜欢吃的"藕粉桂花糕"都和《甄嬛传》中的设定一模一样,这些无疑都是《如懿传》创作者试图搭建两部剧集的桥梁,通过文本互文性的作用使观众获得一种熟悉感,夯实IP的品

牌效应。此外,《甄嬛传》的火爆为当下的影视市场积累了一群爱好清宫剧的观众群,更为《如懿传》起到了流量导流的作用。《甄嬛传》被公认为宫斗剧的巅峰之作,其"现象级"的表现主要体现在两方面:一方面,2011 年开播以来,《甄嬛传》不断在各大卫视及地面频道重播,后劲很足;另一方面,《甄嬛传》掀起了以甄嬛体为代表的文化现象,在网友的带动和媒体的推波助澜之下,一时间形成了"满城尽说甄嬛话"的局面。自《甄嬛传》开启国产清宫剧新篇章之后,全方位升级的姊妹篇《如懿传》更被外界寄予殷切的希望,除了以《甄嬛传》为标杆来衡量《如懿传》的表现,更是基于对编剧和 IP 的信任来期待下一个现象级大剧。

如果说姊妹 IP 的光环是锦上添花,那么对于 IP 改编来说,原著优秀的故事内核无疑是影视剧改编的底层建筑。编剧与导演对于原著情节的跨媒介改编更大程度上增强了剧情的戏剧性与呈现效果。对于互文性介入的认知主体(作为小说粉丝的观众)来说,在接收前文本时已形成一种既有的框架,改编影视剧对他们的吸引力在于文本的重复性和差异性、已知性与未知性的混合。[1] 对于未阅读过小说的观众来说,《如懿传》优秀的小说文本赋予影视剧的文学性是其品质以及 IP 价值的保证。"2017 猫片·胡润原创文学 IP 价值榜"发布 100 个最具潜力的中国原创文学 IP,《后宫·如懿传》位列第 78 位。剧版《如懿传》落户江苏、东方两家卫视,网络版权以 900 万一集落户腾讯视频,使得该剧成为中国首部首轮售卖单集破 1500 万元的剧作。如果以片长 90 集算,总售价将达 13.5 亿元,再加上二、三轮和海外版权售卖,这部剧的最终销售额会超过 15 亿元。

(二)实力演员与粉丝流量

与 IP 概念同时升温的是粉丝亚文化现象所携带的流量力量,然而随着 IP 市场的趋冷以及观众审美的提高,"大 IP+ 流量明星"的作用正日渐式微,唯有兼具流量偶像与实力戏骨特性的演员才能真正引发口碑与粉丝流量的双重导向,这也是《如懿传》公布演员阵容后备受期待的主要原因之一。

《如懿传》的主演包括饰演如懿的周迅、饰演乾隆的霍建华、饰演皇后的董洁,

[1] Linda Hutcheon with Sionbhan O'Flynn · A Theory of Adaptation(Second Edition)[M]· London and New York:Routledge · 2013:92.

这些演技派演员的出场为《如懿传》构建了一种大片的氛围。周迅,这一华人女演员里第一位三金影后(金像奖影后、金马奖影后、金鸡奖影后),是《苏州河》里的牡丹,是《大明宫词》里的太平公主,是《橘子红了》里的秀禾,也是《画皮》里的小唯。在44岁这一年是《如懿传》里的如懿。随着生活阅历和年龄的增长,她对角色的深度体悟搭配一贯内敛、脱俗的表演风格,成功演绎了围城中如懿的一生。男主角霍建华虽说是偶像剧出身,但也是为数不多的用作品说话的流量明星。从偶像剧《海豚湾恋人》到正剧《战长沙》,再到如今的清宫剧《如懿传》,霍建华凭借不断打磨的演技来演绎人物性格复杂极端的帝王,与以往的霸道总裁和"仙气"十足的角色相比,出演如此重要的历史人物也使得观众尤为期待。饰演富察皇后的董洁不同于以往饰演的角色,如《金粉世家》中清新的冷清秋、《虎妈猫爸》中温柔的国际教育专家以及《地下铁》中的梅琳,而是以高贵强势的姿态演绎了皇后这一重要角色。有趣的是,《如懿传》的几位主角虽然作品丰厚但都未曾参演过宫斗剧,这激发了观众的好奇以及想象的空间。在专业机构根据艺人的作品业绩、网络影响力、媒体、团队助推力等方面制作的商业价值榜单中,周讯蝉联2018年9月与10月的双月冠军,霍建华也位列前五名之中。(见表1、2)

除主演外,《如懿传》强大的演员阵容也为其吸睛不少。最为人津津乐道的是30年前在《末代皇帝》中饰演一对和平相处的帝王后妃的邬君梅与陈冲,在《如懿传》中针锋相对同场飙戏。当年情如姐妹的婉容和文绣在30年之后变成了"死对头",戏里两人的对手戏火药味十足,一个简单的对视就能在火光石电间迸发出强大的气场。甚至在微博搜索框中出现以"邬君梅陈冲对手戏"为关键词的词条。(见图13)一众小有名气的新人演员也吸引了观众的注意,其中既有近期走红、多次登上微博热搜的辛芷蕾,也有颜值、流量均在线的张钧甯、胡可、曹曦文、张佳宁、童瑶、李沁等人。根据今日头条算数中心的指数显示,《如懿传》的一众演员为角色带来的流量是显而易见的。(见图14、15)

(三)宣传营销的多维渗透

《如懿传》是一部披着网剧外衣的电视剧,它的主打观众既包括中年大妈,也面向都市白领,当然也涵盖网生代。这就要求《如懿传》不仅要运用传统的电视剧营销

表1 2018年9月艺人电视剧商业价值榜

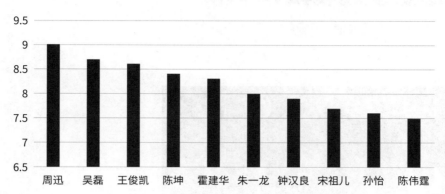

表2 2018年10月艺人电视剧商业价值榜

手段，也要充分考虑年轻人的习惯进行全媒体推广。

除了在线下的写字楼电梯进行场景营销之外，新媒体成为《如懿传》的营销主战场，包括三大部分：微博、朋友圈、第三方合作。在项目播出宣传期间，官微"@电视剧如懿传"共发布微博1228条，阅读总数达11.2亿，包括直播视频、直播图文、直播GIF花絮&特辑、剧情预告&回顾、日常物料、"乾"情提要、"懿"飞冲天，这些板块既截取精彩情节供观众反复观看，又通过新登场演员和"下线"演员的互动，

8.21 搜索框：邬君梅陈冲对手戏

图 13 微博搜索框关键词

图 14 《如懿传》主演关注度

图 15 《如懿传》角色关注度

加强角色与演员间的关联性。同时开展 Q 版征集令、全民 COS 大赛、剧评大赏等活动，引发网友与剧集之间的互动。在此过程中产生的话题二度发酵，也有效助推了剧集社会讨论热度的升级。官方人设微博"三宝小公公"作为娱乐辅助号利用网生代常用的互联网语言发布一系列创意微博，引起剧外狂欢。此外，各大微博大号都对《如懿传》的相关物料进行了发布与转发，9月5日共有五个微博大号发布的"如懿传版卡路里"是捆绑营销的代表作品，将话题"舌尖上的中国"与歌词"燃烧我的卡路里"捆绑，结合《如懿传》中的特色美食，引导观众分享自身趣味故事，从而形成网络互娱，其中热度最高的"@娱乐扒姐姐"被转发1002次。《如懿传》在"@微博电视

图 16《如懿传》与不同的媒体合作进行宣传

剧榜单"中，微博短视频总播放量、每周总热搜次数、官微视频播放量、"#如懿传#"话题新增阅读量等连续五周蝉联 18 个 NO.1。《如懿传》还在朋友圈上集结各大主流媒体的业内人士对《如懿传》进行了 8 轮扩散。更是在时下最流行的短视频 App 快手、抖音上发布相关主题，在手机摄录软件 B612 中植入如懿主题表情包，还与 QQ 音乐合作进行 OST 推广。（见图 16）从宣发数据来看，《如懿传》宣传期间各类微博投放 400 余条，媒体朋友圈及微博电视团扩散 16 轮。在《如懿传》见面会期间为出席的各位艺人录制 ID19 条，抖音创意视频 18 条。共制作倒计时、点击量喜报、活动图、微博用图等各类图片宣传物料 140 余张。视频物料包括动态海报 4 张、10 秒视频 8 条、30 秒视频 10 条、创意视频 12 条、动态背景屏 4 套。官微直播卡段 200 余个，微博活动 5 次。

正是这种多维渗透的全媒体矩阵式的宣传推广，才使得《如懿传》获得腾讯单平台播放量冲破 150 亿（截至 10 月 22 日收官日）的好成绩，并 46 天蝉联网络播放量冠军。微博累计热搜上榜 180 余次，热搜词高达 150 余个，同时段最多 9 个热搜活跃在线，"#如懿传#"主话题阅读量达到 91.5 亿次，讨论量 744 万。官方微博"@电视剧如懿传"

粉丝量已突破105万,"@三宝小公公"作为娱乐辅助号粉丝量4.5万。当宣传的量级达到一定规模后,所形成的文化影响力将推动观众进行"二度创作",而"二次传播"效能的激活将点燃整部剧的热度,并使更多的观众自发地加入《如懿传》的社群狂欢之中。

五、结语

跨越一个朝代的叙事、鲜明的时代特色、深刻的文化印记、入木三分的人性刻画、跨越时空的精神呼应、写实基础上的写意美学世界观,通过反思与批判构建了大国崛起语境下的文化自信与国族认同。《如懿传》以极尽华美的服化置景、浓重典雅的色蕴尽显新古典主义之美。前文本所赋予的文学性使得《如懿传》跳脱传统宫斗剧俗套的桥段,侧重隐匿于岁月更迭里的情感变化,在对历史的解构与艺术的合理加工中,使这个故事有了更广阔的讨论空间。

一部优秀古装剧的创作是现实与历史对话的过程,《如懿传》之所以能获得良好的口碑与收视,既因其对中国传统美学的良好弘扬、对人物悲剧命运的深刻挖掘,也得益于揭露了无论古今都无法忽视的中年危机并顺应了当代女权主义的潮流。讲述了人到中年婚姻与职场面临的困境与身不由己的无奈,以及如懿在围城中以一种非典型性的女性姿态诠释一名女性抗争的过程。另一方面,《如懿传》被有意识地赋予了精英主义的批判视角,使得该剧在迎合潮流之外,以一种悲剧主义的姿态诠释了一种别样的抱负。但正如宫斗剧被饱受诟病的原因一样,如何正视宫斗剧"伪女权"背后的男性话语、如何走出"娱乐至死"语境下被妖魔化的后宫、如何从积极的角度建立观众的同理心,都是未来同类型电视剧需要反思与破解的问题。

正如习近平总书记在谈文化自信时指出的,要"把跨越时空、超越国度、富有永恒魅力、具有当代价值的文化精神弘扬起来,把继承传统优秀文化又弘扬时代精神、立足本国又面向世界的当代中国文化创新成果传播出去"。在"一带一路"的时代背景下,新时期的开放不仅要强调"引进来",更要注重"走出去"。古装剧作为中国传统文化的直接载体,对内激发国族认同,对外响应文化强国战略。在《甄嬛传》

《如懿传》相继输出海外之后，更多承载中国传统文化和现代精神的古装剧"走出去"显得尤为必要和迫切。

（任晗菲、张李锐）

专家点评摘录

《如懿传》由于衔接《甄嬛传》的剧情，不少观众抱着继续欣赏宫斗的心态来看《如懿传》。但播出后才发现，该剧不论从节奏还是宫斗的规格来看，似乎都与《甄嬛传》不是一个风格。该剧除了多角度塑造如懿这个人物外，乾隆、富察皇后、海兰、太后等角色也都被赋予了更多的侧面，显得更加立体。整体看来，《如懿传》用合理的手法诠释丰富多样的复杂人性，再通过演员表演和情节设置，让观众逐渐去感受和理解他们。镜头中"处处是戏"的呈现和不疾不徐的叙事节奏正是这部作品的独特韵味所在。

——《北京晚报》，2018 年 9 月 3 日

《如懿传》没有《延禧攻略》的宣泄式体验，只有令人心伤不已的生活百态。当静下心来细细"品茗"，才会发现，《如懿传》里如懿处处隐忍、步步退让却难以遂愿的逆水行舟，在婚姻中的无奈和生存的举步维艰才是人生常态。如果《延禧攻略》的酣畅淋漓是女性艳羡而不能得的一场幻梦，《如懿传》的隐忍克制就是女性跌进现实里挣扎于俗世的一首悲歌，这也依稀回应了《如懿传》从开篇就悲情而沉重的基调。该剧用一个悲情女人的一生试图讲述的并非只是女人之间的斗争，而是以更宏大的眼光延伸到对封建帝制以及婚姻的探讨，如懿的命运或许能给当代女性另一种警醒。

——《中国妇女报》，2018 年 9 月 13 日

在《延禧攻略》《如懿传》这一轮清宫剧的海外传播过程中，从海外观众的实际接受看，并不只是以往单纯地讨论剧情冲突、人物关系等，而是发展为从上游的原著是否侵权、下游的"非遗"道具周边购买等非常具体的话题。这在既往的文化经验中几乎是不可想象的，全球范围来看除了好莱坞，也只有"韩流"曾达到这样的阶段。而这背后则是我国以影视产业为代表的文化产业，经过世纪之交走到今天，以及20年左右的市场化、产业化改革，开始收获来自市场和产业的改革红利的缩影。

——《学习时报》，2018年10月26日

附录：《如懿传》制片人访谈

2019年4月15日，黄澜在浙江大学传媒与国际文化学院"卓越传媒人大讲堂"中对《如懿传》的创作进行了解读。以下是其中的部分内容。

在《甄嬛传》播出后，听说作者流潋紫出了新的小说《如懿传》，我们去杭州找她谈合作。流潋紫说："如懿作为乾隆的第二任皇后竟然断发自刎的历史故事令她产生了好奇心。在古代封建社会中，女人的权力最高峰就是当皇后，而如懿却当着当着主动辞职，还以死相拼，这也引发了我的好奇。"流潋紫通过《如懿传》反思了传统的女性价值观，权力给人带来了真正的幸福吗？如果没有，那么幸福在哪里？而自由又是什么？

但这些离大众观赏的电视剧通常所表达的东西稍微有点距离，离传统的剧作模式也有一点距离：一个女人由弱变强，她越过越好，得到想要的一切；她可爱、聪明，获得成功，大家都爱她，这是全球普遍受欢迎的故事模式。反过来讲，在一个没有自由的封建帝王婚姻里，拼尽全力去追求的东西是不是内心真正想要的？豁出去一切去追求成功，人生就达到幸福了吗？

这样的反思故事，也许在商业上会被质疑，但我认为作品在表达上是优秀的，如懿呈现出这样的价值观：你们欺负我，我很痛苦，我不认同你们，我想选择离开。她的离开是一种更有力的反抗。几百年过去了，如懿在历史上留下了这样的一笔。听说《如懿传》播出的时候很多观众去她的墓前吊唁。所以说在艺术层面《如懿传》是有其独特精神追求的，对于这个主题，在进行项目策划时我便深深认同了。其实不仅是如懿在反思，乾隆何尝不是？

感谢《甄嬛传》给《如懿传》打下了一个非常好的基础，《甄嬛传》的成功使得《如懿传》在投资和销售过程中相对比较顺利，也组织了更多的资源去提高制作水准。《如懿传》播出后，也如我们之前所预料的，它发人深省的力量，可能会让观众后半段看得有点压抑，但很多人尤其是很多女性观众看完以后，对人性的认知以及对时代的思考有了更深层的见地。

影视作品是社会心理学的应用学，我们对社会、对人性、对世界的认知理解到哪个层面，便会在我们创作的作品中反映出哪个层面。能不能在某些层面上打开更大的格局，能不能和广大观众建立心理链接，这些都考验着创作者对社会、对人性的体察和了解程度。一部作品如果真的能在人性层面融合了，它便是成立的。

现在流行说"出圈"，也就是跳出圈层，我想其中的意思是，在更高、更广的层面去描摹人性。作为一个制片人、产品经理、创作者，我们自身认知的不断提升，我们对个体、对家庭、对社会、对世界的理解和看法的不断深入，都会在我们创作的影视作品中留下印记，甚至起到主导性的作用，这就是我们常说的作品内核。

艺术是研究人的学问，研究人也是研究自己，不断地通过研究自己来研究他人，是无止境的过程。在这个过程中我们发掘了自己的专业能力。制作是一个需要叠加创造性的工作，对我来说，做有创造性的工作是尤为幸福的。

剧作分析：一些心理学洞见

我这几年接触了一些心理学知识，P-A-C 模式是我常用的，用来评估剧本、分析角色的小工具。

在人际关系当中，经常有 parent-adult-child 的角色扮演。P 代表 parent，指家长，家长角色是那种权威的、全面负责的、比较强势的角色；A 代表 adult，adult 指成人，

象征独立的、自我负责的角色；还有一种角色叫C，即child——孩子，child是随性的、小朋友式的、善于依赖的角色。

传统中国的夫妻相处模式多是男P女C，男主外女主内，这是男权时代的特色。但在现代的家庭生活中，又出现了大量的男C女P型关系。

在西方影视剧中，"A-A"模式的现代男女关系比较普遍。你是成人，我也是成人，彼此独立，都有各自的空间，平等尊重。

电视剧《我的前半生》中凌玲和陈俊生的关系就偏向于"A-A"的关系，你工作我也工作，彼此都是独立的，相互尊重、彼此关爱。但是转到婚姻关系后，凌玲开始进入传统模式，陈俊生忙着工作，她讨好老人、照顾孩子，充满委屈。

"C-C"的关系则不太能够长久，两个小孩子好的时候如胶似漆黏在一起，但是当心情不好了说翻脸就翻脸。两个C会突然相恋，也容易突然分手。就像我们说初恋不太容易成功就是这个原因，因为大家都不成熟，都不太能承担起面对未来的责任。

那么"P-P"的关系呢？据我观察，现在很多婚姻里都是"P-P"的互动模式。家里到底听谁的？母亲说一套，父亲也说一套。"我是最权威的，你得听我的。"两个人相互呛，没有一句好听的话，都是互相指责，这样的夫妻关系总是会爆发出许多家庭矛盾。

"P-A"的关系也不太稳定。如果女人是P，男人是A，那么女人要管男人，男人要做自己。比如男人说："晚上我要去喝两杯。"女人就会问："你跟谁喝啊？去哪里喝？"男人说："我找谁喝酒是我的事情，不用你管。"女人想当控制者，男人说我想静静。如果男人想当A，那么需要女人也当A。当女人说"你去忙你的，我正好也要串个门"，这样关系就会比较融洽。

"A-C"的关系也处不好。如果女A男C，女人想要自由，男人老黏着她："你也不陪我，我们同事聚会人家都带老婆，你要跟我去。"女人会觉得男人太黏人了："好烦，能不能你自己去？"

在中国比较多的男女关系是"男P女C"，男人做主，女人崇拜。女人会依赖男人，一天打无数电话，经常撒娇："你不回来我睡不着，你什么时候回来？""我睡不着，你不回来我怎么办？"开始的时候P会觉得很甜蜜，但时间久了P也会很疲惫。这时C就会抱怨："你怎么老不在家啊，你不管我啊，你还有别的C吧。"这会令P"累觉不爱"。

反过来的模式是"虎妈猫爸"式的女P男C。妻子强势——虎妈,丈夫弱势——猫爸。对方深夜未归时P会说:"你什么时候回来!""怎么又出去了!晚点不回来我就锁门了,你信不信!"P的强势会让C觉得安全,但时间久了,当C愿意长大的时候就会想摆脱束缚。

大部分关系中相对稳定的模式是男P女C、女P男C或者是"A-A"的关系。

我们看到很多家庭剧里婆媳矛盾很大,因为两个P型女人在抢一个C型男人。母亲很强势,然后"妈宝男"又喜欢强势的女人,于是找了一个强势的妻子。家里两个P型女人就天天针锋相对,然后男C逃跑,后来慢慢变成A。也许他两边都不想理睬,就在外面又找了一个A型或C型的情人。

另外,人和人之间的这种"P-A-C"关系模式也不是一成不变的。《甄嬛传》中呈现了甄嬛从C到A再到P的变化过程。《芈月传》《如懿传》也是在讲一个人的成长。在成长过程中她在改变,那么亲密关系中的对方也得随之改变,否则关系会崩裂。(编者按:《如懿传》是一部女人成长史,呈现女主角如懿由C到P的成长过程。如懿从天真浪漫的少女,逐渐成为温良恭俭的皇后,后来选择"断发为祭",坚决不当皇后,作品循序渐进地展现了她女性意识觉醒的不同阶段。与之相应,乾隆从懵懂的少年郎成为登上龙椅的皇帝,身处万人之上又渴望爱与陪伴。当两人的状态都停留在C时,是一番两小无猜的浪漫光景;伴随着成熟与独立,两人相敬如宾、携手平衡前朝与后宫;随着岁月的蹉跎两人嫌隙渐生,两个强势且执拗的P不堪针尖对麦芒式的婚姻,终以一种殉道式的姿态分离。以"P-A-C"模型看《如懿传》的情节演进及人物关系,足以引起人们的深思。)以男性作为主角的作品,像《琅琊榜》讲的是男人的成长,也有这样的规律。

不仅男女关系,亲子关系也如此。当孩子小的时候,父母可以管。当孩子长到A的时候,母亲如果还是P的话肯定不行,孩子就要逃离,这时母亲就需要降到A。当然也会有孩子当P,父母当C的时候,即父母老了,孩子成年了,便需要孩子去照顾父母。在亲密关系中无论你是哪个角色,都要去适应、去成长。

在工作关系中,一个人刚步入职场时通常是C的角色,然后会慢慢地成长到A,再变到P,这也是一个成长的过程。在职场发展的某个阶段,你扮演了一个什么样的角色,就要在那个角色中去适应、去调整。

还有另外一层，我们的外在风格和内在风格其实可能是有矛盾的。比如在《我的前半生》中，唐晶表面是P型人格，罗子君一出现问题，唐晶就会去帮忙，帮她家打官司、帮她的孩子安排上学、帮她介绍工作等，甚至安排自己的男朋友去照顾罗子君。表面看起来她是P，可是内心深处其实是C，她对贺涵是非常依赖的。当贺涵出现一次类似于出轨的事情，她会永远无法忘怀、难以原谅。她内心深处是C，外在却表现出非常强势的一面，而一旦受伤会完全受不了，然后用更强势的方式去捍卫自己，比如不说一句软话。所以说我们的外在表现和我们的内心有时候是分离的。

我们在创作影视作品时也会探讨这些人际关系，用这种心理学的模型来分析人物关系的构建，然后在戏剧的进程中去体现他们在亲密关系中的变化，并且找到非常多的实际案例来佐证其关系的合理性。"P-A-C"关系模式对我们做人物分析很有用。尤其是故事主线要叙述得合情合理，比如说主线是一个男P女C的情感关系，随着故事的发展我们实现了女主角从C到A的成长、男主角从P到A的成长，那么这部电视剧就成立了。在《虎妈猫爸》中，虎妈渐渐放下焦虑，找到内在的幸福；猫爸慢慢成长，开始承担起父亲的责任。好的剧作有相近的规律，有人物成长弧线的电视剧是好看的作品，因为我们看到人性是可以变好的。

那么相对理想的关系是什么呢？我认为良好的关系是在不同的关系当中有着灵活的调整。你P的时候我可以是C，我P的时候你也可以是C，是一种灵活的机制。你要是喜欢吹吹牛，我可以给你鼓鼓掌。"哇，亲爱的，你说得好棒！"然后我说你去洗碗，你也赶紧去洗，就不要和我争了。男主外的时候女主内，家里的事情多让老婆做主，这样她心理上就会得到满足，男人的压力就会小一些。有些人在工作中是P，回到家里所有的事情还是由他承担，他就累坏了。女人也是一样，如果在单位里当P的话，回到家里不管事儿也挺好，当一会儿C，把事情交给对方处理。这就是我们所讲的，良好的亲密关系是灵活的，在不同的情境中相互去调整和改变。

我们都不可能永远扮演P的角色，我们要统一的是自己的内心。在某些领域我是A，我完全可以独立承担；在另外一些领域我又是C，我完全不懂就要去学习。所以说如果一个人可以让自己扮演不同的角色，允许自己跟对方在相处过程中灵活地互动，我觉得会是一种非常健康的关系。我们创作的大部分故事都会把一个比较僵硬的人，或者一个特别幼稚的人，或者一个特别强势的人放到故事里面，然后通过故事中的经历

让他变得更灵活、更强大。这比较符合人性的规律，也是观众们比较爱看的故事。

问：在做剧本之前会跟编剧按照"P-A-C"这样的模式进行讨论吗？

这是一种方案，就是当我们觉得需要的时候会以这样的方式去讨论。比如我们在做《虎妈猫爸》的策划时会做这样的分析，而且我们会分析角色的原生家庭，做角色小传时分析其父母是怎样的性格。父母的性格会深刻地影响子女的性格，然后我们会把其原生家庭的图谱都画出来。

"P-A-C"模式对教育孩子也富有启发。我教育孩子时希望他从小就充分实现他的愿望，要玩够；让他找到自己喜爱的，让他明白自己想要什么，慢慢地让他成为一个有担当的人，能够对自己负责。我也希望自己总体上成为 A，希望我们剧中的核心人物能成长为 A，做到自主、独立、自信。

剧本分析的六个维度

关于怎么看剧本，我通常从六个方面来分析：第一看主题，第二看结构，第三看人物，第四看情节，第五看台词，第六看风格。关于主题，要清楚核心内容是什么，是关于教育还是探讨社会，或是重建某种历史观，进而评估这个主题有没有价值，值不值得挖掘，是否有深度可延展，大众会不会有共鸣。关于结构，要看剧本的结构是否符合人性的发展，比如是否呈现了主角从 C 到 A、从 P 到 A 的成长过程。还要看结构是不是观众喜欢看的。关于人物，要看人物有没有特色、有没有典型性，跟自己有没有共鸣，是不是富有魅力。关于情节，要看有没有让自己特别难忘的情节，这个情节不是由大数据推导出来的，情节设计需要符合人物个性。假如看过剧作很久之后你还会记得其中的某个情节，就说明这个情节真的很棒。还有台词，是不是每个人说话都有自己的特色，要做到 C 说话是 C 的样子，P 说话是 P 的样子。最后看有没有一些独特的风格，有没有混搭不同的类型，风格类型是偏写实的还是偏浪漫的。我一般从这六个方面来评估剧本。

2018年
中国影响力电视剧分析　案例六

《创业时代》
Entrepreneurial Age

一、项目基本信息

题材：都市、创业、情感

集数：54 集

首播时间：2018 年 10 月 12 日—2018 年 11 月 11 日

播出情况：东方卫视 CSM52 城平均收视率 0.705；浙江卫视 CSM52 城平均收视率 0.36；爱奇艺、腾讯视频、优酷视频总播放量超过 60 亿次（截至 2019 年 2 月 16 日）

二、剧目主创与宣发信息

出品单位：浙江华策影视股份有限公司、华策影业（天津）有限公司

总制片人：张娜

编剧：张挺（根据付遥同名小说改编）

导演：安建

主演：黄轩、杨颖、周一围、宋轶、代旭

摄影：王晟合、刘金刚、许智为、张东顺

三、剧目获奖信息

2019 年 3 月 5 日，被评为"年度品质剧作"。

电视剧对互联网创业热潮的初次回应

——《创业时代》分析

《创业时代》改编自付遥的同名小说,是我国第一部讲述互联网创业的电视剧作品,主要围绕男主角郭鑫年开发具有语音传输功能的手机软件"魔晶"这一创业历程展开。他凭借自己产品颠覆性的创意获得天使投资,又在软件上市后获得专业投行的融资,一度成为移动互联网界的新贵。同时他也遭遇好友阋墙、创意被窃、资本围剿以及传统行业寡头反扑等一系列危机。

在当下中国移动互联网逐渐融入实体世界,给各行各业带来深度变革。互联网在颠覆传统商业模式的同时,也使得创业的门槛空前降低,为创业者提供了前所未有的机遇。一股历史性的基于互联网技术或平台的大众创业浪潮席卷全国,《创业时代》无疑是对我国当下互联网创业浪潮的一次积极回应。

一、第四次创业浪潮与《创业时代》

从价值观与传播基础的角度看,《创业时代》最引人注目之处莫过于对当下我国互联网创业浪潮的关注与呼应。随着互联网技术的日益成熟,我国掀起了新一轮的创业浪潮,其成果也逐渐覆盖到大众生活的方方面面。创新、创业已成为日常生活中一个绕不开的话题。《创业时代》正是通过郭鑫年、罗维、金城等人的创业历程为观众全方位还原创业图景,探讨创业者的人生选择、价值判断以及他们所面临的时代际遇。

（一）《创业时代》的现实背景

自改革开放以来，大致以十年为一个周期，中国掀起了四次创业浪潮。这四次创业浪潮催生出数量繁多的民营企业，这些规模不一的民营企业日益成为市场经济不可或缺的组成部分，不断为中国的经济增长注入新的活力，推动着国民生产总值持续性增长。可以说，伴随着改革开放一路前行的正是一部波澜壮阔的中国创业史。有意味的是，如若我们对电视剧史进行简单的回顾，就会发现每一次创业浪潮都有多部展现相关内容的电视剧制播。

第一次创业浪潮发生在20世纪80年代。随着十一届三中全会的召开，农村土地联产承包责任制开始全面推行，极大地提高了农民的生产积极性与生产效率。这一方面解除了乡村长期的生产束缚，另一方面也带来了大量的过剩劳动力。于是一部分乡村居民开始尝试将双脚抽离土地，走上了自主创业的道路。这批创业者由于受教育水平普遍不高，文化素养偏低，大部分只能从事倒买倒卖等简单、直接的商业活动。代表剧作是《坨子屯纪事》。

第二次创业浪潮肇始于20世纪90年代初，以邓小平的南方谈话为起点，一股市场化的浪潮席卷全国。许多具有前瞻性的体制内人员，毅然放弃公职，选择下海经商。这批创业人士大部分受过良好教育，具有更开阔的眼界，由此诞生了我国历史上更具现代思维的一批企业家，如陈东升、冯仑、潘石屹、史玉柱等。经典的代表剧作有《情满珠江》《温州一家人》等。

进入21世纪，伴随着我国互联网技术的发展，加之受大洋彼岸谷歌、雅虎、亚马逊等互联网企业的刺激，一大批创业者纷纷投身于互联网创业中，开启了我国互联网的黄金十年。在这波创业浪潮中，最早崭露头角的是新浪、搜狐、网易三大门户网站，阿里巴巴、腾讯、百度凭借功能优势后来居上。此外还有无数功能、特色不一的互联网企业，一同构成了我国完整的互联网产业链。这批互联网创业者绝大多数具有良好的计算机专业背景，与前两代创业者相比，他们具有真正意义上的国际化视野，甚至不乏留学归国的高层次人才。

2010年，以3G技术的全面商用及智能手机的普及为标志，中国开始步入移动互联网时代。中国移动互联网用户数呈井喷式逐年增长，根据工信部公布的数据，截至2018年10月末，中国移动互联网用户数已达13.8亿。如此庞大的用户基数，令移动

互联网直接引发并带动了第四次创业浪潮。与前三次创业浪潮相比，此次的创业浪潮有两大特点：

一是移动互联网日益成为社会经济变革的引擎。从移动互联网开始，终端的便携性使得互联网业实现从线上到线下的转变成为可能，互联网日益摆脱网线的束缚，走向生活，深度融入实体经济之中。只要我们稍加留意，就会发现依靠一台手机就能满足我们日常吃喝玩乐、衣食住行的需求。此外，互联网已不再是一个独立的行业，而是将触角伸向各行各业，引发了一场场行业模式的巨大变革。例如，淘宝、京东、当当网等电子商务对实体零售业的冲击，滴滴出行等打车软件对传统出租车的冲击，微信、QQ等社交软件对三大运营商短信与通话业务的冲击。类似移动互联网促使业态更新的例子不胜枚举，历史性的创业机会由此形成。

二是创业门槛的空前降低催生了大众创业。在移动互联网时代，从相关创业信息的获取到各类问题的咨询，从在线开放平台到线下实体平台，从技术的指导与外包到资金的借用与筹集，创业的渠道与资源可以说是一应俱全。高度的便捷性为普通大众参与创业扫清了障碍。根据全国工商行政管理总局的统计，2016年全国日均新登记企业1.5万户，2017年全国日均新登记企业超1.6万户，2018年全国日均新登记企业在前两年的基础上再创新高，达到1.81万户。全国日均新登记企业数量的逐年走高说明大众创业的景象不再是触不可及的水中之月，而是一种既定事实。

作为普通大众的日常文化消费品，电视剧较之电影更贴近万千百姓的日常生活。因此，在举国上下全力推动从"中国制造"到"中国创造"的过程中，确实需要有电视剧的参与与跟进，对这一产业转型给出白描式的反应。普罗大众尤其是数百万的自主创业者，也迫切需要相关的电视剧来展示自身的现实经历并获取认同。《创业时代》正是在这一现实背景下应运而生的。

（二）《创业时代》与当下创业的四大推手

有学者指出："与前三次创业浪潮有所不同，第四次创业浪潮的出现不仅受到了技术、制度、市场、资本四根巨桨的强烈驱动，而且每一支巨桨的威力都比以前呈现数量级的增长。它们一齐发力，激活了人们心中的创业之梦，一个改变历史、创造未

来的创新、创业时代正在来临。"[1]《创业时代》恰好印证了这四种力量对于互联网创业的深刻影响。

首先,互联网创业离不开技术的支持,尤其是编程技术。任何人想要依托互联网创业,都不可避免地要借助基础编程来实现他的想法。如果说每一款应用软件都是沟通创业者与使用者的桥梁,那么软件工程师(即我们平时所俗称的"码农")便是桥梁的建设者与维护者。许多商业竞争,说到底是技术的竞争。因此,软件工程师在移动互联网创业中占有举足轻重的地位。许多知名创业企业家都是"码农"出身,如马化腾、李彦宏、周鸿祎、雷军等。在剧中,以软件工程师为人物背景的角色比比皆是。男主角郭鑫年本身就是一位技术过硬的软件工程师,他的忠实追随者卢卡也是一位编程"宅男"。郭鑫年的好友兼竞争对手罗维在创业之前负责一家外企的网络信息安全。罗维创业后的得力助手何晓芒又是具有高超黑客技术的电脑天才。剧中出现的互联网巨头公司麒麟的创始团队更全部是专业的技术出身。即便是纨绔至极的金城,在选择创业后也两度组建自己的技术研发中心,人物埋头写代码的镜头也纵贯全剧的始终。

其次,互联网创业离不开政策的扶持。2014年9月10日在夏季达沃斯论坛的开幕式上,国务院总理李克强就提出要借改革创新的东风,在中国大地上掀起"大众创业""草根创业"的新浪潮,形成"万众创新""人人创新"的新态势。在2015年3月3日至3月15日全国"两会"上,李克强总理又在政府工作报告中再次强调要把"大众创业、万众创新"打造成推动中国经济继续前行的"双引擎"之一。如果说政府在前三次创业浪潮中是站在幕后的推动者,那么这轮浪潮中政府已经站在第一线,亲力亲为,在政策层面上为创业者一路保驾护航。在魔晶仲裁案中,面对三大运营商的联合起诉,郭鑫年一度束手无策,前景堪忧。作为仲裁长的那国政不偏听偏信,主动与郭鑫年取得联系,详细调研郭鑫年所研发的软件魔晶的情况,最终做出了公正的裁决。三大运营商都是国有企业,垄断通信市场多年。郭鑫年的魔晶无异于在国有资产下"虎口夺食",若没有政策的护翼,郭鑫年的创业生涯极有可能在三大运营商的围剿下中途夭折。

再次,互联网创业必须顺应市场的趋势。随着我国经济的飞速增长,居民人均可

[1]　蔺雷、吴家喜:《第四次创业浪潮》,北京:中信出版社2016年版,第21页。

支配收入逐年增加，大众对消费水平与消费结构升级的需求越来越迫切。换言之，大众对于所消费的产品或服务的方方面面都比以往有了更高的期待与要求。在互联网尤其是移动互联网业界中，比拼的就是产品的功能性、便捷性。良好的用户体验是保证用户基数和维护用户黏性的根本前提。郭鑫年研发的语音软件之所以能成功，就是抓住了在某些情况下手机输入文字不便的痛点，帮助用户以更便捷有效的语音方式传输信息。投资公司洛菲斯在做注资决策时，考虑的唯一因素便是魔晶、捷讯与狐邮的有效用户量。另一方面，市场需求模式的快速变化使几乎所有行业的产品周期都急剧缩短，传统"一招鲜，吃遍天"的日子一去不复返，创业者必须对个性化需求进行快速反应和迭代。郭鑫年最终创业失败，一部分原因就是魔晶的功能太过单一，跟不上用户的需求。作为反例，李奔腾坐拥互联网巨头公司麒麟，却居安思危，不惜与情谊深厚的初始创业团队分道扬镳，也要独立研发新的应用软件。

最后，互联网创业需要各类资本的投入。在前三次创业浪潮中基本没有出现专业投资人的身影，创业者主要是向亲朋好友借钱或动用自己为数不多的积蓄创业。2010年后，国内创业投资行业迅猛崛起，各类天使、风险投资为创业者提供了源源不绝的资金流，只要有好的想法、好的团队就有可能获得投资人青睐。数据显示，2014年天使投资人和风险投资公司对中国初创企业的投资额超过850亿元，比2013年高出近3倍，2015年这个数字接近1400亿元。此外，创投机构还能为创业者提供投后的各类专业化服务，解决各种问题，加速创业企业成长。创业者可以心无旁骛地投身于创业本身，这既保证了创业的连续性，又提高了创业的成功率。在魔晶研发初期，正是依靠高迪和徐佳莹的天使投资，囊中羞涩的郭鑫年才得以继续他的创业之路。（见图1）剧情的前半部分主要是围绕着魔晶、捷讯、狐邮三家创业公司争取洛菲斯的融资展开。争取洛菲斯的融资不仅仅是为了获得充裕的资金，更重要的意义在于获得洛菲斯身后盘根错节的商业势力的认可与扶持。另一方面，由于创业者都是以股权换取投资，出资者自然而然地成为创业公司的股东。投资者以逐利为首要宗旨，一旦与初始创业者理念不一致，便极易引发企业内部矛盾，成为掣肘初始创业者的强大力量。郭鑫年在创业后期，便因理念抵牾而与股东团队发生数次摩擦，导致其他股东纷纷兜售自己手中的魔晶股权以求套现。而最大的投资方洛菲斯将所持有的全部魔晶股权倒手卖给李奔腾，也给郭鑫年迎头一击，导致郭鑫年差点失去对魔晶的主导权。

图1 高迪(左)和徐佳莹

(三)《创业时代》对创业阶层与动机的深度还原

21世纪,中国经济和社会结构都发生了深刻变化。早期抓住改革机遇的一批人迅速聚拢了规模可观的经济与社会资源。与此同时,社会阶层流动已经呈现出同代交流性减弱、代际遗传性加强的趋势,亦即所谓的阶层固化。"学好数理化,不如有个好爸爸"便是对阶层固化的形象化表述。阶层固化往往导致体面的工作机会不再是靠个人努力就能获得,升学、就业、升迁等人生重要机遇背后越来越充斥着权力和金钱的背影。这就导致阶层间流动的通道加速收窄,没有良好家庭背景的大学生难以像十多年前那样靠自己的奋斗取得成功。

在剧中,郭鑫年在初次创业失败之后就已变得身无分文,用他自己的话来形容,就是个什么都没有的互联网"民工"。为了研发魔晶,他不得不忍痛割爱,将自己视作禁脔的汽车转卖他人。郭鑫年团队中的卢卡和杨阳洋也都是普通的工薪阶层,为了帮助郭鑫年,二人更是假装情侣以获取杨母的积蓄。反观金城,有父亲做坚强的后盾,丝毫不懂创业与管理之道的他在创业过程中可以说是为所欲为。他将自己的创业行为视作与穷人抢食,甚至只要那蓝与他重归于好,他就愿意立马放弃初具规模的项目。他可以在毫无作为的情况下轻而易举地获得大笔的家族资金,也能依靠家族关系轻易获得三大运营商的合作与支持。《创业时代》在郭鑫年与金城一难一易、一紧一松的

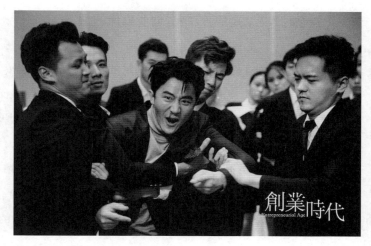

图 2 愤怒的高鑫年

创业历程间,生动地反映出了悬殊的阶层差异。(见图 2)

除了对阶层固化这一社会现实问题有高度的关注之外,《创业时代》还对创业动机有深入的探讨。在前三轮创业浪潮中,绝大多数创业者都是出于生计所迫被动创业。例如,万向集团的创始人鲁冠球,最初的志向是成为一名工人,求而不得之后才迫不得已选择自主创业。又如老干妈的创始人陶碧华,也是因为丈夫去世,迫于生计,不得不从售卖自制的米豆腐开始,逐步走上了创业的道路。然而在当前这轮互联网创业大潮中,类似鲁冠球、陶碧华这样被动的创业者开始减少,很大一部分创业者创业的动机已经变为实现自我价值、追求社会理想。在剧中,郭鑫年创办魔晶的初衷就是想像乔布斯一样研发一款能够改变世界的通信软件。在他创业过程中,金城、金振邦、李奔腾都数次给他开出了极为优渥的条件以求收购魔晶,郭鑫年都一口回绝了,为的就是保有对魔晶发展方向的控制权。透过郭鑫年,我们看到了新时代创业者身上那种对自我实现的强烈渴望以及随之而来的蓬勃朝气。

二、《创业时代》的改编策略与创业群像的塑造

原著小说《创业时代》作为商战题材的畅销书籍，其紧凑又极具张力的情节结构、独特的叙事逻辑为影视改编提供了开阔的空间。但改编一方面需要充分尊重原著，另一方面又受制于政治、经济、文化等具体语境，不可能对原著亦步亦趋。因此，电视剧《创业时代》的编导根据电视剧的媒介特点及传播要求，对原著进行了理性取舍，采取策略性改编，加强了视听传达以及戏剧性叙事，使剧作情节更加符合主流价值观。此外，电视剧《创业时代》综合运用各种技法，为观众塑造了一批个性鲜明又极具代表性的创业者群像。这些都是该剧在美学和艺术上不可抹杀的成就。

（一）《创业时代》对原著的策略性改编

如若对《创业时代》原著的叙述模式进行结构分析，不难发现原著小说更像是一场接着一场的案例讨论。相应地，小说采用第三人称的叙述视角，情节推进像商业计划书一样不枝不蔓。小说除了借用人物对白来表达观点与看法，还经常充斥着大段的解释性文字来做说明和补充。然而通常情况下，受制于自身的特性，电视剧是不具有论述说理功能的。过多的解释性旁白也会极大地影响剧情的流畅性，给观众造成不良的观影体验。这就要求编导进行策略性的改编，以缝合小说文本和电视剧文本之间的缝隙。针对这一问题，《创业时代》在编导上做出了两方面的努力。

1. 主旨的继承与滑移

我们不难看出，付遥创作《创业时代》的初衷是借用文学的形式来表达、传播他对移动互联网创业浪潮的回顾与反思，其核心主旨便是对创业精神的高扬。那么在付遥看来，什么是创业精神呢？小说扉页援引马云的创业名言："创业，就像上山打野猪，一枪打出去，野猪没死冲了过来。把枪一扔，往山上跑的，是职业经理人。子弹打完了，把枪一扔，从腰上拔出柴刀和野猪拼命的，是创业者。创业者逃无可逃，只能血拼。"[1] 也就是说，创业需要坚忍不拔的毅力与敢打敢拼的勇气。创业者从做出创业决策的那一刻起就没了退路，他们必须独自承担各种可能出现的结果。小说也正是紧紧围绕着

[1] 付遥：《创业时代》，北京：中信出版社2015年版，第Ⅳ页。

以郭鑫年、罗维为代表的创业团队之间激烈的商业竞争展开。他们各自都到达过事业的巅峰，也品尝过失败的苦果，但他们总是勇于对自己的行为决策负责。在付遥的认知中，支撑创业者义无反顾的是一种信念，亦即小说章节名称下反复出现的标语"莫因心无所恃，被迫随遇而安"。事实上，小说中出场的人物不论是白手起家的郭鑫年、罗维还是功成名就的马幻城、云沧海，他们身上几乎都具有一股澎湃的激情，不甘于随遇而安，而是执着地寻求对现实境遇的不断突破。

然而看似热血沸腾的创业精神归根结底还是一种商业行为。我们也能够轻易看出付遥在写作《创业时代》时遵循的是一种冷冰冰的商业逻辑或曰经济理性。最显著的表现便是小说中所有的情感最终都会向商业行为让步。例如，何晓芒和小如刚刚相恋，尚不稳定，就在罗维的召唤之下奔赴广州协助其二次创业。为了接待重要的合作伙伴，何晓芒虽纠结万分，仍违背与小如的约法三章留在广州。又如卢卡明明深爱杨阳洋，却又不惜冒着失去她的风险，放弃两人规划已久的欧洲之行，返回高摩咖啡与郭鑫年继续创业。

同样是对创业精神的表现，与原著一切为创业服务的叙述态度相比，电视剧多了一层人文关怀与道德批判。电视剧更愿意呈现给观众的是在创业过程中人性的抉择。面对律师团队的取证，郭鑫年为了保护那蓝，拒绝说出创意泄露的真正原因。当卢卡被老董陷害，深陷牢狱之灾，郭鑫年虽满腔愤懑，但为了搭救卢卡，仍不惜答应老董的胁迫，准备主动在魔晶与捷讯的官司中败诉。电视剧也适时使用了许多第一人称视角的镜头，增加了人物表情特写，突出了人物内心的波动与挣扎。如果说小说充斥的是创业历程中冷冰冰的理性谋划，那么电视剧则额外为创业者披上了一层温暖的人性外衣。

在对待创意剽窃或曰山寨的问题上，小说与电视剧也表现出截然不同的道德判断。例如，那蓝因为自己的粗心，将郭鑫年的商业计划书遗落在金城家中，导致金城直接剽窃了郭鑫年的创意，开发出功能相同的应用软件，一度成为魔晶的主要竞争对手。这一情节是原著和电视剧所共有的。在小说中，那蓝并未因此事而受到太大的困扰，也未做出道歉与补偿。在电视剧中，那蓝则因为此事愧疚不已，数次与金城进行交涉，希望劝说对方放弃对魔晶的剽窃。另一方面，那蓝又数次违背自己的职业准则，暗中帮助郭鑫年获取洛菲斯的投资，所求不过是"不能让好人吃亏"。针对魔晶的山寨产

品密聊及后来的同讯，郭鑫年团队可以说是深恶痛绝，甚至直接与它们的研发团队有语言与肢体上的冲突。而在小说中，面对山寨产品，郭鑫年基本持着一种听之任之的态度，鲜有指责和抱怨，而是选择不断地开发新的功能，以求击溃对手。可以说，电视剧站在道德的高地上旗帜鲜明地否认、批判了山寨行为。相反，小说则将山寨做去道德化处理，将其视作不可避免的商业行为，默然接受。

2. 人物形象与身份的变异

首先，在人物形象设定上，电视剧做了典型化处理。所谓典型化是指以鲜明的个性充分地概括某种范围的共性，反映了社会生活某些本质方面并且具有较高审美价值的艺术形象。典型化的实现途径之一便是"杂取种种人"，经过广泛的艺术集中和概括"合成一个"。在小说中，郭鑫年是个不修边幅、有些邋遢、肚腩高耸的香港人，跟随曾在香港城市大学读书的前妻前往北京创业。小说中的郭鑫年拥有不低的智商，却在情商方面欠缺，经常有不合时宜的言行出现。他具有天马行空的想象力与创造力，但有时候也会像个小孩一样任性。因此，作者为郭鑫年安排了一个能力全面的团队。软件工程师卢卡技术过硬，同时颇具叛逆精神，言辞犀利，往往在关键时刻能看清本质，直切要害。杨阳洋也是位智商、情商双高的女性，多次帮助郭鑫年分析局势、出谋划策。而天使投资人林佳玲（剧中改名徐佳莹）在创办车库咖啡之前是IBM的市场部总监，成绩显赫，在业内有极高的知名度。她在团队决策中经常起着定海神针的作用，所提倡的"减法"原则令郭鑫年受益匪浅。表面看起来林佳玲是一位合伙人，实质上更像是一位创业导师。然而，这样的人物设置也导致了小说在每个角色上用力过均，主次不明，无形中弱化了角色的艺术感染力。正如巴尔扎克在谈人物塑造时指出的那样："为了塑造一个美丽的形象，就取这个模特儿的手，取另一个模特儿的脚；取这个的胸，取那个的骨。艺术家的使命就是把生命灌注到所塑造的人体里，把描绘变成现实。如果他只是想去临摹一个现实的女人，那么他的作品就不能引起人们的兴趣，读者干脆就会把这未加修饰的真实扔到一边去。"[1]

电视剧中的郭鑫年则由黄轩饰演，是个长相精神、衣着整洁的北京人。虽偶有"犯

[1] 巴尔扎克：《〈古物陈列室〉〈钢巴拉〉初版序言》，见北京师范大学中文系文艺理论教研室编《文艺理论学习参考资料：下册》，沈阳：春风文艺出版社1982年版，第469页。

图 3　卢卡、高鑫年、杨阳洋（从左至右）

二"之举，但总体形象比小说中成熟稳重。他对局势有自己的判断，在团队中也拥有绝对的话语权。卢卡在剧中则变得唯唯诺诺，基本上一切唯郭鑫年是从，几乎没有任何自己的想法。相应地，杨阳洋在剧中也变得憨直了许多，不复小说中的精明。（见图3）天使投资人徐佳莹更是彻底失去了小说中的光环，基本沦为一名看客。因此，比起小说剧中的郭鑫年多了几分个人英雄主义的意味。如果说原著中魔盒的成功应归功于团队的群策群力，那么电视剧中魔晶的成功更多倚靠的是郭鑫年的个人能力而非团队力量。这样的典型化人物设定显然使主角更具有人格魅力，更容易展现创业者的风采，也更符合观众对角色的想象与期待。

其次，在人物关系设定上电视剧加大了戏剧冲突。在戏剧理论界长期流行着一种说法，没有冲突就没有戏剧。如伏尔泰认为每一场戏必须表现一次争斗；黑格尔把"各种目的和性格的冲突"看作戏剧的中心问题；法国戏剧理论家布伦退尔在《戏剧的规律》中明确把冲突作为戏剧艺术的本质特征。小说中的罗维与郭鑫年并不相识，剔除二人与温迪的情感纠葛，他们只能算是一般的商业竞争对手。在剧中罗维则成为郭鑫年的知交好友。郭鑫年与前妻离婚之后，曾长期借住在罗维家中，二人关系莫逆。小说中的罗维用情至深，行事磊落，即便将郭鑫年视作对手，也是采用正当的手段进行打压。而剧中的罗维则阴险自私，为达目的不择手段。他罔顾郭鑫年的信任，曾先

后两次剽窃郭鑫年的创意,并在郭鑫年研发取得进展时向金城通风报信,故意泄露郭鑫年的办公地点,导致后者的成果差点毁于一旦。显然,在电视剧的人物关系设定下,不仅郭鑫年与罗维的商业对决获得了极大的戏剧张力,同时也为冲突加入了人性层面的维度,使得冲突爆发时更加尖锐与激烈。借由郭鑫年、罗维二人间的兄弟阋墙,电视剧为观众高度集中地展现出了创业历程中的血腥无情与尔虞我诈。

(二)创业群像的塑造

荧屏形象是电视剧反映现实生活的一种特殊形态,代表了编导的美学观念与理性思考在影视作品中的创造性体现。《创业时代》的编导通过对现实创业者的深入观察与反思,塑造出一批真实可感的创业者群像。从美学与艺术技法的角度看,这批角色的塑造无疑是非常成功的。

1. 同而不同的创业者形象

《创业时代》既以创业为主旨,首要的便是对创业者形象的塑造。在剧中,郭鑫年、罗维、李奔腾都可以算作创业者。他们身上都充盈着澎湃的创业激情,有着常人难以企及的理想抱负,期望通过自己的创造影响甚至改变世界。他们不惧艰难险阻,百折不挠,任何时候都不愿停下前进的脚步。电视剧一开场,郭鑫年就因数次创业失败而与妻子离婚,即便这样,郭鑫年从西藏归来之后,还是毅然卖掉自己的爱车,利用所剩不多的存款恿惠卢卡和杨阳洋跟随自己创业。没有足够的资金租赁办公场地,便在高摩咖啡店里点一杯咖啡一坐就是一整天。创意被窃、成果被毁,郭鑫年还是咬着牙坚持研发魔晶,直至成功上线,获得了洛菲斯的投资。在魔晶取得初步成功后,郭鑫年面对传统行业的反扑以及资本的围剿选择抗争到底。(见图4)罗维本是一家互联网公司的网络安全员,离职后立即投身移动互联网的创业浪潮之中。罗维第一次研发的狐邮遭遇致命失败,积蓄房产全无,还失去了相恋三年的女友温迪。然而罗维却能痛定思痛,从失败中吸取教训,即便蜗居在条件恶劣的地下室,也一直谋划东山再起。从几次不计病体忘我开发新产品的情节足见其创业的心志之坚。李奔腾出场时正处于事业的巅峰,俨然互联网界呼风唤雨的领袖人物。李奔腾见到郭鑫年的产品后敏锐觉察到这款应用对自己的威胁,从而不惜冒着被放逐的风险也要进行二次创业,自己革自己的命。可以说,这三人为了创业已达到"不疯魔,不成活"的程度。

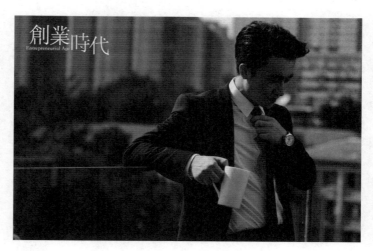

图 4 创业者高鑫年

尽管三人对于创业的执着有惊人的相似之处，但在人物性格与行事风格方面，三人又显得截然不同。郭鑫年是个狂热的理想主义者，视乔布斯为自己的精神偶像和理想皈依。事实上，郭鑫年性格中与乔布斯有极为相似的部分。首先，他极富洞察力与创造力，能在因回复信息而导致撞车这一普通的生活事件中发现需求，进而产生研发语音通信软件的构想。其次，郭鑫年坚毅专注，认准目标，就肯下死力去实现，外界的干扰几乎影响不了他。正如那蓝所评价的那样，郭鑫年的智商虽然不及罗维，却愿意将自己全部的能量投注到一件事上，而罗维贪多求全，顾此失彼，最终研发出的产品反而不如郭鑫年的出彩。与此同时，郭鑫年的性格缺陷也是极为明显的。他天真且单纯，对自己的产品有强大的把控欲，又不太善于与人沟通，因此，当团队内部出现意见分歧时，郭鑫年总是强势贯彻个人观点，不愿做出让步与妥协，显得独断专行、刚愎自用。此外，郭鑫年对自己的理想过分执着，关键时刻无法在理想与现实之间做出正确的取舍。郭鑫年是个好的创业者，却不是个好的守业者，这注定其最后必然走向失败。

三人中罗维的性格最功利，行事也最不择手段。为了获取洛菲斯的投资，他可以长时间隐瞒与温迪的恋情。为了博取投资人的好感，他指使何晓芒充当黑客，非法窃取那蓝的电子信息，以便他在与那蓝约会时能投其所好。当得知郭鑫年的项目成为自己的竞争对手后，罗维立马抛弃了他与郭鑫年之间的深情厚谊，利用郭鑫年对他

图5 罗维

的信任,暗中窃取、破坏郭鑫年的研发成果。此外,当罗维初次研发的产品失败后,他先后假冒管理人员与维修工,在停车场与洗手间围堵李奔腾,以期获得后者的扶持。同样是坚忍执着,罗维的性格中却有着明确的目的导向,他的一切行动都服务于他的目的。至于在目的实现过程中的道德与情感因素则不在他考虑的范围之内。(见图5)

李奔腾的性格之中与郭鑫年有极为相似之处,都是理想驱动型的人格,可以为了理想一往无前。李奔腾从没有获得成功后的满足感,有的只是对理想的不停追寻,为此他可以长期坚持在公司睡行军床、吃泡面。他也敢于自我颠覆,自我终结,放弃麒麟这个成熟的平台,不经董事会的同意就自掏腰包支持罗维的研发。与郭鑫年的不同之处在于李奔腾对现实有明晰审慎的判断以及纯熟的行事手腕,能够在理想和现实之间进退自如。在李奔腾敏锐地觉察到郭鑫年的魔晶会成为自己最大的威胁后,即便与郭鑫年惺惺相惜,他也不遗余力地用资本的力量围剿郭鑫年,誓将魔晶扼杀在摇篮中。当发现另一互联网巨头卧云生试图暗中支持郭鑫年,将自己扑杀魔晶的网扯出一个洞来时,李奔腾又以雷霆之势发起进攻,使得卧云生的公司股价大跌,迫使后者宣布停止对郭鑫年的支持。可以说,李奔腾是一位应时代而生的创业枭雄。(见图6)

综合来看,《创业时代》能够在犯中求避,将相近人物进行了复杂性格的全面对照。在对比中,人物鲜明的独特性就显现了出来。通过这种方法,电视剧成功塑造

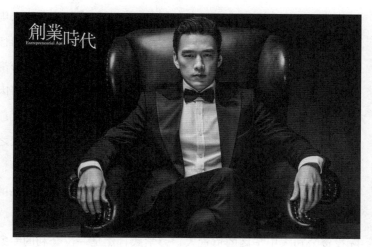

图 6　李奔腾

了创业者的种种面相，使他们丰富多彩的层面立体地呈现在观众面前，让绝大多数创业者都能从三人中找到自己的身影。

2. 多侧面的人性描摹

毋庸置疑，人性是复杂而深邃的。人性冲突的多方面呈现才能使人物的性格张力充分展现，而这正是影视作品牢牢抓住人心的根本。一部好的影视作品总是力求塑造出经典的人物形象，其实就是通过这一人物形象巧妙地带领观众去探寻人性深处的多种可能。在这方面，《创业时代》无疑是极为成功的。剧中几乎每个人物都为观众展现出多样的人性。最典型的莫过于李奔腾，在他身上我们可以看到创业者的热血、企业家的精明、政治家的手腕、资本家的无情。他可以因为对郭鑫年的欣赏而雪中送炭为后者提供资金，也可以因为郭鑫年的不驯服而动用一切力量进行围剿；他可以因为理念的不同而与十几年的合伙人兼好兄弟决裂，也可以在生活的细微处展现出对兄弟的关照与不舍；他可以慷慨激昂地鼓动罗维为他研发微讯，也可以在罗维以退为进的要挟下翻脸不认人。诸多看似矛盾的性格在李奔腾身上实现了完美的融合。用剧中的原话来形容，李奔腾就是一个"动着诸葛亮的脑子，揣着刘备的心，用曹操的手段一统天下的人"。

除了李奔腾，剧中其他人物也有着多侧面的人性展示。罗维本是个为了达到自身

目的不择手段、冷血无情的人，却在第一次创业失败之前未雨绸缪，切割债权，只为保护温迪的财产。创业失败后温迪背叛了他，投入郭鑫年的怀抱，他也仍然对温迪念念不忘。温迪来自小城市的工薪家庭，通过自己的努力跻身洛菲斯的投资主管，独特的成长经历令她内心敏感，工于算计。温迪与郭鑫年的恋情因误会而起，二人的相处也是矛盾多于甜蜜，可最后温迪只身前往布宜诺斯艾利斯之前，还是将房产与股份交还给郭鑫年，并希望郭鑫年能够抱抱她。在温迪精明的外表之下，仍有脉脉温情在涌动。此外，作为投资人，追求利益最大化本是无可厚非的事情。高迪和徐佳莹这对天使投资人在魔晶面临起诉危机时，明知败诉可能会导致魔晶的股价大幅度下跌，也只希望抛售自己手中所持有的一般股权，为的是保住郭鑫年对魔晶的绝对控制。作为国际投资公司大中华区的负责人，彭学武自然是一位套利的专家。他以海盗自诩，为了逐利可以抛弃一切人情。魔晶是彭学武亲自选定的投资项目，可在李奔腾发起对魔晶的围剿时，他对郭鑫年见死不救，坚决出售所持有的魔晶股权。事后，彭学武又不惜冒着违背职业准则的风险，向那蓝表示可以动用自己的影响力让魔晶的估值升高，以此补偿郭鑫年。正是通过这些对人物多侧面的精心描摹，剧中的人物形象才变得丰富饱满又真实可感，不再是脸谱式的绝对与单一，极大地提升了该剧的艺术水准。

三、《创业时代》的产业与市场运作

《创业时代》于2018年10月12日在东方卫视与浙江卫视同时首播。首播当日该剧总收视率便一举蹿升至收视榜的第二位，仅次于《娘道》。在经过初始几天的波动之后，《创业时代》的收视率自10月20日开始趋于稳定，一直保持在收视排行榜的第二位直至首轮播出结束。《创业时代》在网络平台的成绩更为喜人。截至完稿，该剧在爱奇艺、优酷视频及腾讯视频等网络平台累计播放量近60亿，日均实时播放量1.7亿，最高单日播放量2.2亿，稳居同期电视剧网络播放量榜首。除了收视率与点播量，《创业时代》的网络热度也十分可观，播出期间《创业时代》长期盘踞猫眼全网热度榜榜首，且多次登上微博热搜榜，引起全民热议。种种表现都说明《创业时代》的市场运作无疑是成功的。

（一）现实 IP 的巧妙利用

《创业时代》能够获得如此成绩，首先应归功于对各类现实 IP 的综合利用。自 2014 年 IP 的影视改编在我国横空出世之后，这股热潮至今仍方兴未艾。虽说"得 IP 者得天下"的黄金时代已经一去不复返，但站在 IP 背后成千上万的忠实粉丝以及他们不容小觑的传播能力仍是保障影视作品收视率的一种强有力的手段。

《创业时代》的原著作者付遥毕业于西安电子科技大学，具有良好的专业知识背景，毕业后曾从事过软件编程工作，还曾担任过 IBM 与戴尔的营销主管。自 2002 年起，付遥离开行业一线，开始提供销售领域的研究、培训和咨询服务，服务对象囊括了 IBM、惠普、华为、联想、中国移动、步步高、CCDI 等大型企业。此外，付遥还在清华大学、中山大学、西安交大的企业培训课程中担任讲师。工作之余，付遥喜好利用闲暇时间创作小说，丰富又全面的业内实践经历为付遥创作小说提供了不可多得的珍贵素材。2006 年付遥的第一部商业题材小说《输赢》问世，至今销量已超过一百余万册。凭借该书付遥完成了作品口碑的原始积累，迅速聚拢了一批数量可观的粉丝群体。《创业时代》是付遥蛰伏十年的最新力作，一经出版便获得了雷军、徐小平、牛文文、毛大庆、傅盛、余晨、吴伯凡等一众创投界名人的推荐。强大的名人效应令《创业时代》获得了极高的关注度。

除此之外，《创业时代》的另一大爆点是宣称故事是以互联网创业圈的真实事件与鲜为人知的幕后真相为原型的，囊括了所有大众耳熟能详的互联网巨头，堪称移动互联网灰色历史大起底。电视剧虽对原著进行了较大幅度的改编，甚至对背景时间做了悬置处理，却还是完整保留了剧中人物、事件与现实原型的对应关系。

剧中郭鑫年的原型是香港人郭秉鑫。2010 年，苹果公司发布了全球首款全屏幕智能手机 iPhone4，引领风尚之先。郭秉鑫却敏锐地发现家中老人不爱使用新款智能手机上的社交软件，原因是不习惯用虚拟键盘输入文字。于是他开始着手研发一款针对老年人、盲人、司机等群体的语音通信软件 TalkBox，亦即剧中魔晶的原型。TalkBox 在研发之初就遇到了天使投资，所以研发的过程十分顺利，一经推出，在 App Store（苹果应用商店）的三天下载量就涨到 100 万。TalkBox 巅峰时有 1300 多万用户量，成为当时中国及东南亚等地下载量最大且最受欢迎的社交软件。之后 TalkBox 的现实命运与魔晶也极为相似，在问世不久就遭到多方的山寨，被迫与腾讯

公司的微信及小米公司的米聊展开社交软件的"三强争霸",而微信与米聊亦即剧中的同讯与密聊。TalkBox因资金不足显得后继乏力,市场逐渐被微信所蚕食,用户不断流失,最终于2013年底正式下线,宣告失败。

罗维的原型则是微信之父张小龙。张小龙在1997年研发了Foxmail,也就是剧中的狐邮。Foxmail也像狐邮一样命运多舛,几经沉浮。直至2006年Foxmail辗转被腾讯收购,张小龙也由此投入马化腾的麾下。在马化腾不遗余力的支持下,张小龙研发出了微信,后者也如愿成为名副其实的"杀手级应用",为腾讯在移动互联网界开疆拓土立下了汗马功劳。相应地,剧中有诸多线索显示李奔腾的原型就是腾讯的创始人马化腾。马化腾的英文名是Pony,李奔腾的英文名则是一字之差的Tony。1998年马化腾与张志东、陈一丹、许晨晔、曾李青联合创办了腾讯公司,凭借QQ迅速跻身中国互联网巨头企业。在剧中,李奔腾也是与四位合伙人共同创办了麒麟公司,其主打产品也是一款基于PC(个人电脑)的社交软件。在腾讯上市之后,曾李青、陈一丹、张志东相继出走,另谋出路,这也与剧情有惊人的吻合之处。

李奔腾的原型确定后,剧中另一位互联网巨鳄卧云生的原型也呼之欲出——阿里巴巴集团的创始人马云。卧云生自称打小就是金庸迷,众所周知,马云也是位忠实的金庸书迷。在马云的倡议下,阿里巴巴每位高管都借用一个金庸武侠小说中的人名作为自己的"花名"(公司工作人员的内部代号)。马云自己的花名是《笑傲江湖》中华山派的祖师风清扬。他还将自己的办公室命名为桃花岛,将公司的会议室命名为光明顶,将研发部门命名为达摩院。2013年,马云宣布卸任阿里巴巴集团CEO,其理由与剧中卧云生金盆洗手时的说辞基本一致。

除了剧中的人物各有原型之外,郭鑫年早期办公的高摩咖啡也大有文章。在有了对魔晶的初步构想后,囊中羞涩的郭鑫年将高摩咖啡作为团队的办公地点,点上一杯咖啡,一坐就是一整天。郭鑫年的举动和想法吸引了高摩咖啡老板高迪与徐佳莹的注意,并成功得到了他们的天使投资。现实中,高摩咖啡的原型应是在创投圈鼎鼎有名的车库咖啡。车库咖啡同样位于北京,最早由11位天使投资人共同创办,是全球第一家创业主题的咖啡厅。其最核心的业务便是为早期的创业团队提供价格低廉的办公场所和便捷的交流平台。(见图7)

如果我们把IP的定义拓宽,将其视作一切由社会或媒体发酵出来的符号化元素,

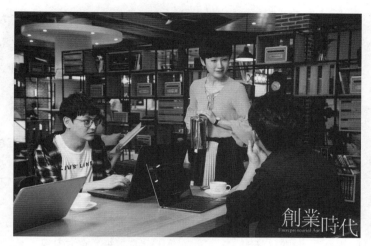

图 7 在咖啡厅办公

那么任何能在现实或网络中接触到且拥有一定受众的事物、事件、人物以及品牌都可称作 IP。除了原著小说这个 IP 之外,《创业时代》还大量且巧妙地利用了该剧在现实中的原型 IP。无论是阿里巴巴、腾讯这样的互联网巨头公司,还是马云、马化腾这样的商界执牛耳者,在大众中都拥有极高的知名度,背后自然也聚集了众多拥趸。许多人都渴望能够知晓甚至复制这些商业传奇,而《创业时代》恰好能够满足大众的这种需求。尤其要特别提及的是该剧与社交软件微信还有着密切的关联。早在 2018 年 3 月,微信就宣布其用户数突破 10 亿。微信已不仅仅是一款社交与通信软件,更是许多人日常生活的一部分。可以说,微信本身就是一个超级 IP。也正是借助这些原型 IP 的影响力,《创业时代》在播出前与播出时都获得了极高的人气。在百度输入关键词"创业时代原型",检索后显示相关结果约为 871000 个,资讯文章 252000 篇,说明围绕相关话题的讨论非常多。

（二）创业剧成为荧屏新宠

2018 年,以创业为题材的电视剧在各平台大量投播,几成井喷之势。除了本篇所讨论的《创业时代》之外,涉及创业题材的电视剧还有《南方有乔木》《好久不见》《合伙人》《你迟到的许多年》《正阳门下小女人》《风再起时》《你和我的倾城时光》以及

《大江大河》等18部。这些剧目大多数选取一到两个行业作为叙述背景，讲述主人公白手起家，通过创业不断成长，最终实现自我人生理想的故事。需特别指出的是，创业剧在2018年扎堆出现并非偶然现象，其背后有严谨的产业逻辑作为支撑。（见表1）

表1 2018年投播的创业题材电视剧信息汇总表

序号	剧名	首播平台	涉及行业
01	《南方有乔木》	浙江卫视、江苏卫视	无人机行业
02	《好久不见》	北京卫视、东方卫视	房地产、游戏行业
03	《合伙人》	北京卫视	电子商务行业
04	《你迟到的许多年》	湖南卫视	通信行业
05	《正阳门下小女人》	北京卫视、江苏卫视	餐饮、旅游业
06	《风再起时》	湖南卫视	贸易行业
07	《你和我的倾城时光》	东方卫视、浙江卫视	服装行业
08	《创业时代》	东方卫视、浙江卫视	互联网行业
09	《我们的四十年》	江苏卫视	电视行业
10	《最美的青春》	央视一套	林木业
11	《大江大河》	东方卫视、北京卫视	制造业
12	《大浦东》	央视一套	金融行业
13	《西京故事》	湖北经视	餐饮行业
14	《面向大海》	腾讯视频、爱奇艺	通信、广告业
15	《奔腾岁月》	央视八套	服装行业
16	《都是一家人》	优酷视频	餐饮行业
17	《姥姥的饺子馆》	央视八套	餐饮行业
18	《我在北京等你》	腾讯视频、优酷视频	服装、法律行业

首先，回顾 2017 年的电视剧收视趋势，最大的特点便是古装热开始消退。宫斗剧、穿越剧、玄幻剧长期"霸屏"各卫视的盛况一去不回。现实题材的电视剧强势回归并重新占据了主导地位。在 2017 年度电视剧收视榜前十名中，《人民的名义》《那年花开月正圆》《因为遇见你》《我的前半生》《欢乐颂2》《人间至味是清欢》以及《生逢灿烂的日子》都是聚焦现实的剧集。从市场行为的角度看，一方面是由于古装剧制作成本不断攀升，加之政策对古装剧的限制力度加大，导致古装剧的供给减少；另一方面，古装剧的大量投播，已很难在模式上有新的突破，造成观众的审美疲劳，观众对于古装剧的需求也不似之前那样旺盛。作为替代品，现实剧自然快速填补古装剧留下的市场空白。2018 年的电视剧市场延续了这一趋势，从属于现实题材的创业剧顺理成章地完成了无缝接力。

其次，某种题材电视剧的热播不仅仅是由市场经济造成，还与所处的社会大背景有很强的关联性。那些契合社会形势、反映思潮变动的题材一般都能带来不俗的收视率。举例来说，香港 20 世纪 90 年代拍摄的商战剧，如《大时代》等，之所以能风靡内地，很大一部分原因就在于与当时我国的市场经济改制及下海经商浪潮相暗合。大女主剧的出现和扎堆，也与当前我国女性意识的觉醒和女性地位的上升有着密切的关联。根据 2018 年 11 月 1 日网易云联合 IT 桔子发布 2018 年全国创业报告所显示的数据，2018 年全国范围内已有创业公司超过 10 万家，大众创业成为新常态已是不争的事实。作为普通大众的生活镜像、时代的投影，创业剧的批量投播可以说是大势所趋。

再次，2018 年恰逢我国改革开放 40 周年，创业剧无疑是极好的献礼。国家广播电视总局推荐的第一批"纪念改革开放 40 周年电视剧推荐参考剧目"中，创业题材占据大半。不管是融入了个人奋斗故事的《大江大河》，还是讲述手机软件研发的《创业时代》，抑或是表现城门楼下小酒馆几经变迁的《正阳门下小女人》，这些剧目的切入点几乎都是将个人置身于时代浪潮中，伴随着国民经济的政策变迁，重点展示我国改革开放 40 年所取得的翻天覆地的变化。因此，虽然各剧涉及的年代背景和职业领域不尽相同，但都跨越了一定时期，大都能和国家的现代化进程有一定的对照，十分适合用来庆祝改革开放 40 周年。需要指明的是，目前中国已从互联网大国逐步走向互联网强国，中国互联网技术的突飞猛进是改革开放的重大成果。互联网创业也为后半程的改革开放注入了源源不断的活力，这就尤其需要有相关的电视剧来进行呈现。

最后,由于创业过程必然包含改变现状、寻找机会、面对竞争、突破困境等阶段,这些都为影视创作提供了极佳的素材。正如东方卫视中心总监王磊卿所言:"创业剧是最具有当代中国特点的商战剧,处在中国经济发展大潮中的主人公,一个个白手起家,缔造奇迹,这些发生在我们身边的开拓者的故事兼具极强的传奇性和真实感。"[1] 事实上,作为一种电视剧类型,创业剧曾孵化出许多优良的成果,无论是20世纪90年代的《胡雪岩》《北京人在纽约》,还是21世纪初的《走西口》《闯关东》《乔家大院》《大染坊》,抑或是近年的《温州一家人》《正阳门下》《鸡毛飞上天》,都是口碑极佳的精品剧目。

四、《创业时代》的价值与意义

作为献礼改革开放40周年的主旋律电视剧,《创业时代》一方面紧贴时代与政策的脉搏,全景式刻绘了一幅互联网创业者的英雄图谱;另一方面,《创业时代》在情节设置与人物塑造上一改主旋律影视作品的成规与套路,体现出求新求变、锐意进取的互联网精神。而作为我国首部反映互联网创业的电视剧,《创业时代》在创业剧题材的垂直细分上迈出了宝贵又坚实的一步,实现了零的突破。但不可避免的是,探索中的《创业时代》也出现了明显的不尽如人意之处,这些缺陷值得我们进行深入的反思与镜鉴。

(一)主旋律作品也能有批判

"主旋律"一词最初是音乐领域的用词,是指一部音乐作品或一个乐章的旋律主题,后来该词引申为一般文艺作品的主要精神或基调。早在1987年中国电影局就提出"弘扬主旋律,提倡多样化"的口号,主旋律电影就此诞生。一般而言,主旋律影视作品应取得主流意识形态的认可,遵循国家政策倡导,表达积极向上的情思。与之相对应,

[1] 王磊卿:《请回答,2018——在SMG电视剧制播年会上的演讲》,2019年2月15日(https://baijiahao.baidu.com/s?id=1594839918513086074&wfr=spider&for=pc)。

主旋律影视作品具有题材事件宏阔深广、人物形象庄严高大、审美风格雄壮激昂等特点。因此，所有以弘扬社会主义时代旋律为主旨、激发人们追求理想的意志和催人奋进的力量的影视剧，都可被视作主旋律作品。

《创业时代》作为献礼改革开放40周年的剧目，在创作之初便打上了主旋律的烙印。但与其他主旋律影视作品不同的是，《创业时代》在高扬热血奋斗、不忘初心的创业精神的同时，还夹杂着对市场与社会的深刻反思与批判。这一点在其剧情设置上体现得最为淋漓尽致。《创业时代》花费大量篇幅揭露了商业竞争背后的阴暗与残酷。郭鑫年的创业过程可以说是举步维艰，竞争对手总是给他人为地制造各种危机与阴谋。源源不断的麻烦令郭鑫年疲于应对，牵扯了大量的时间与精力。这背后折射出的是新兴经济力量与旧有利益既得集团、个体经营者与国有企业之间的尖锐冲突与矛盾。

经济学上认为人类对经济利益的追求可以分为两类：一类是通过合法合理的生产性活动获取收益，如企业等经济组织在正常的生产经营活动中合法地追求利润；另一类是通过一些非生产性的行为寻求利益，如有的企业贿赂官员为本企业得到项目、特许权或其他稀缺的经济资源。后者在经济学上被称为"寻租"，指的是一些既得利益者对既得利益的维护和对既得利益进行再分配的活动。寻租往往使政府的决策或运作受利益集团或个人的摆布，导致贪污腐败、社会不公等问题的出现。

在剧中，除了罗维，郭鑫年的主要威胁还来自金振邦父子。而金振邦恰恰就是不正当竞争的寻租代表，可谓劣迹斑斑。金振邦本是香港家族财团的总裁，早年依靠走私等违法暴力手段迅速聚敛起数额可观的财富。在完成资本的原始积累后，金振邦成功洗白，投身商界。金城依靠金振邦与运营商的关系，强制在运营商发售的手机上捆绑自己的产品捷讯以此快速获利。在郭鑫年反其道而行之，对用户采取免费使用的策略，对捷迅和运营商形成致命威胁时，金振邦便挑唆、指使三大运营商以没有运营执照、威胁国家网络信息安全以及侵占国家资源等莫须有的罪名联合起诉魔晶，导致郭鑫年团队陷入内外交困之中。起诉失败后，金振邦又动用关系，违规暂停魔晶的服务器，致使魔晶用户大量流失。除此之外，金振邦将列有与金家交好的官员名单视作自己最宝贵的资源。在金城不慎将名单弄丢之后，金振邦恼羞成怒，责令随从老董无论如何也要将名单寻回。电视剧的结局也一反"坏人有坏报"的陈规，金家父子成功裹挟全部家产远走国外。（见图8）

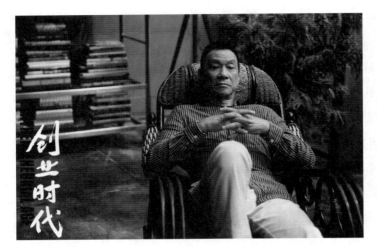

图 8 金振邦

透过金振邦这一角色,该剧揭露了商业社会中官商勾结、垄断打压、资本外逃等陋行。这些问题一度成为社会关注度极高的热点话题。作为主旋律作品,《创业时代》不因话题的敏感性而回避,而是站在大众的立场上,敏锐地切中创业者最关心的公平、公正议题,主动进行披露与批判。这种勇于还原行业竞争真实内情的态度难能可贵。

(二)正剧也能有颠覆

《创业时代》的另一大亮点是重新定义了成败、善恶的认知。出乎大多数观众的预料,《创业时代》一反主角最终获得完满性结局的正剧套路。作为主创者着力塑造的创业代表,主角郭鑫年本是立志要成为乔布斯一样能够改变世界的人物,尽管在创业过程中抵挡住了种种诱惑,一路披荆斩棘,最后却难逃违背意愿、出卖成果的命运。

从传统意义上来说,郭鑫年无疑是个失败者,但《创业时代》却不以成败论英雄。在结尾处,郭鑫年与罗维把酒言和,直言自己虽然创业失败,却也得到了最为珍贵的补偿,那就是他与那蓝之间的爱情。同时,他还否定了罗维的"社会达尔文主义",声称自己的软件失败了,却并没有被淘汰,只是换了一种形式在新的软件里重生,它们贡献的智慧是不会死掉的。正是自己与罗维二人合力,促使李奔腾二次创业,才研发出同讯这款能够影响世界的软件。最终,同讯举行了盛大的新闻发布会,罗维代表

同讯登台发言。他直言不讳地宣布同讯是在魔晶的基础上创造出来的，没有魔晶就没有同讯，因此他非常感谢魔晶的创始人郭鑫年。会场中所有的灯光都汇聚在郭鑫年身上，现场顿时响起了排山倒海的掌声，郭鑫年站起身，朝所有人深深地鞠躬行礼。在目送对手走上成功巅峰的一瞬间，电视剧一改当事人的失意与悲情，给予了郭鑫年英雄般的礼遇。这些都说明当我们选取的角度不同时，评判成功与否的标准也应随之改变。在当下的社会中，评断成功的标准不再是单向度的、唯结果论的，而是多元化的、全方位的。

如果说郭鑫年这个角色的塑造是从正面对传统成败观形成颠覆，那么罗维与温迪的形象则从反面隐蔽地表达了对传统成败观的反思与批判。在电视剧的结尾处，同讯正式面市，按照之前与李奔腾的协议，罗维将得到丰厚的回报。更为重要的是，作为同讯的初创者，罗维毫无悬念地成为互联网的新贵，能够堂而皇之地站在聚光灯下接受他人的祝贺。温迪则在金振邦的安排下与金城协议成婚，嫁入豪门，成为数百亿家族财富的实际掌管者。虽然实现的路径有些曲折，但毋庸置疑的是，二人都超额实现了自己的初衷，从普通白领阶层中跳脱出来，成为一般意义上的成功人士。但若仔细爬梳二人的奋斗历程，则会发现其中不乏道德污点。当今社会上，与罗维、温迪相类似的人不在少数，他们为了达成自己的目的而经常罔顾情理、道德的约束。借由罗维与温迪二人，《创业时代》反映出的是某些传统价值与道德标准已经不适用于新的经济形势，随着社会思潮的多元化，一种新的价值评判标准也应尽快形成。

（三）职业剧中的复杂情感呈现

作为一部创业题材的电视剧，《创业时代》并没有将自己局限在商战的条条框框之下。创业者首先是活生生的人，而马克思则认为人是社会关系的总和。因此，创业者也无法跳脱由无数个体组成的社会网络，他们必须与形形色色的人打交道，周旋在各种人际关系之中。另一方面，由于创业者自身职业的特殊性，注定他们在人际关系的处理上会与常人有所不同。事实上，《创业时代》除了为我们展现出创业过程中的弱肉强食、尔虞我诈之外，也全方位展现了创业者的爱情、亲情与友情，对创业过程中的人类情感进行了独到的探讨。

创业者首先要面对的就是爱情的抉择。创业完全是一种自发且自主的行为，他们

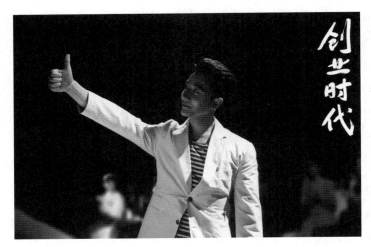

图9 高鑫年

对项目的运营负全部责任，任何一个看似微小的决策都可能导致全然不同的结果，这意味着创业者必须要亲力亲为。可想而知，他们所投入的时间与精力远超一般的上班族，创业者身后背负的压力之大也是难以想象的。现实生活中，因创业而劳燕分飞的情况亦不在少数。电视剧一开场，主角郭鑫年就因创业失败与妻子秀秀协议离婚。两人一度非常恩爱，但自从郭鑫年选择创业开始，两人之间的矛盾亦随之产生，并愈演愈烈，最终闹到无法挽回的地步。秀秀之所以毅然决然地选择离婚，就是因为郭鑫年一门心思全扑在创业上，压缩、挤占了夫妻间共处的时间。郭鑫年几乎只是把家里当成可供留宿的旅店，完全顾不上与妻子进行有效的沟通，更遑论承担一定的家庭责任。剧中有一段剧情非常生动地说明了这个问题。郭鑫年的父亲住院，他在病房外碰到了来探望父亲的秀秀，直到此时他才恍然得知秀秀原来对自己的舞蹈事业充满了期许与执念。由此可见在婚期内的郭鑫年与妻子是多么缺乏交流。离婚之后，郭鑫年向罗维吐露肺腑之言，他说道："结婚别折腾，折腾别结婚。"这句话形象地反映了创业的动荡不安与婚姻的稳定平和之间有着与生俱来的冲突与矛盾。创业者往往会顾此失彼，很难做到真正的平衡。（见图9）

《创业时代》中还存在着另一种爱情关系，恋爱双方都参与到创业或是商业行为中，将感情与利益捆绑在一起，一荣俱荣，一损俱损，形成感情与利益的共同体。温迪与

罗维、郭鑫年及金城三人间的情感纠葛便属于这一类型。温迪最早与罗维相恋,她一方面试图利用自己的职务之便暗中襄助罗维,使其能够顺利获得洛菲斯的投资。另一方面,温迪将自己多年的积蓄全部投入到罗维的项目中,以求能在产品上市后快速攫取高额回报。可惜天不遂人愿,罗维争取洛菲斯投资失败。期望与现实的巨大落差瞬间击垮了两人之间的感情。温迪与郭鑫年的结合虽说是一个意外,但又有其必然之处。当时温迪正处于情感与投资的双重打击之中,可以说是"人财两空"。在这种情况下,刚刚获得洛菲斯投资的郭鑫年无疑是个极佳的替代者。然而温迪与郭鑫年的处事风格实在太过迥异。温迪无法理解郭鑫年时常不合时宜的偏执,郭鑫年亦无法忍受温迪"唯利是图"的精明。因此,即便没有那蓝这层关系横亘在两人之间,温迪与郭鑫年的分手也是早晚的事。温迪最终选择与金城成婚,有意思的是,两人之间并不存在多少感情,甚至都算不上熟识与了解。羁绊和维系两人关系的仅是温迪签署的一纸契约。可以说,温迪与金城的婚姻在本质上更像是一笔交易,全然出于利益的考量,而非两情相悦的自然结合。换言之,在创投圈里爱情有时也可以是一种换取利益的筹码。这样的婚姻将感情与利益的捆绑推向极致,呈现出爱情被利益裹挟的畸形状态。处在这种婚恋状态下,极容易出现"夫妻本是同林鸟,大难临头各自飞"的情况。

除了揭示创业者不成功的婚恋关系之外,《创业时代》也积极探寻着属于创业者的理想的爱情状态。郭鑫年与那蓝的感情无疑是最好的代表。两者因阴差阳错相识,即便没见过面,也有着聊不完的共同话题,甚至带着惺惺相惜的意味。那蓝名校毕业,在投行工作多年,良好的教育与职业背景使她能够高瞻远瞩,每每在关键时刻提出富有建设性的意见。因此,郭鑫年与那蓝在一起总能激发出无数的灵感与构想,也乐于对那蓝言听计从。另一方面,那蓝也是最了解郭鑫年的人,她总能走进郭鑫年的内心深处,了解郭鑫年的所思所想。与此同时,那蓝又是在物质上无欲无求的人,郭鑫年在创业过程中几经起伏,她始终对郭鑫年不离不弃。在结尾处,郭鑫年与那蓝携手同游西藏,并暗示郭鑫年可能会再次创业。这也表示电视剧认为只有像郭鑫年与那蓝这样,事业上相互促进、相互扶持,感情上相互依靠、相互理解的情侣,才能经受住创业过程中各种波折的考验。

如果说创业者的爱情相较常人更加微妙与不易,那么亲情对于创业者来说同样如此。创业者需要在创业过程中投入大量的时间与精力,这就很可能使得创业者无暇顾

及家庭，导致他们与亲人的情感出现裂痕。可以说，如何处理好创业与家庭之间的关系是对创业者的又一大考验。郭鑫年在创立魔晶的过程中也经历了亲情危机。在第十二集中，郭鑫年的父亲突发高血压住院。郭母六神无主，郭鑫年忙于业务没有接到郭母的电话，所幸有罗维相助，郭父才顺利入院，逃过一劫。事实上，郭父对于郭鑫年创业一直颇有微词，数落他大学毕业后总是忙得不着家，却又没找过正经工作，干什么砸什么，是个十足的"废物点心"。此外，郭父对郭鑫年的项目也十分不理解，认为他不是在搞软件研发而是在"吃软饭"，这种颇具侮辱意味的联想显示出父子之间厚重的隔膜。

相比于爱情与亲情，创业者之间的友情更加错综复杂，常常是亦敌亦友、"相爱相杀"的状态。以郭鑫年与罗维为例。二人本是至交好友，却因同时争取洛菲斯的投资而反目。在洛菲斯事件告一段落后，郭鑫年的魔晶陷入困境，罗维又倾尽全力相助，帮郭鑫年渡过难关。最终罗维研发的同迅成了魔晶的掘墓者，两人却尽释前嫌，互表敬重。事实上，郭鑫年与李奔腾之间、李奔腾与卧云生之间也都存在着极为类似的关系，既能在平时谈笑风生，也能在商场上殊死互搏。

我们知道，由于依托的是电视这一传播媒介，电视剧自诞生之日起就与大众文化有着千丝万缕的联系。这个特性决定了电视剧必须以人为表现对象，讲述发生在人与人之间的故事，从而为观众揭示出日常生活的方方面面。与此同时，电视剧又是艺术作品，想要获得足够的艺术感染力，就必须运用感性思维，以情感人、以情动人。唯有如此，电视剧才能与观众达成共鸣，取得认同。具体来说，每一部电视剧的题材都不尽相同，如古装剧、战争剧、都市剧、伦理剧、家庭剧、商战剧等。它们在主线情节的设置上首先要服务于自身题材的特性，紧密围绕着题材铺陈叙事。但另一方面，无论是什么题材的电视剧作品，都离不开情感因素的渲染与推动。电视剧必须通过剧中角色所流露的情感来表明自身的价值或道德判断。因此，正如情感是组成个体不可或缺的重要部分，情感也是组成电视剧不可或缺的重要部分。有学者指出："电视剧是以情感人的艺术，在故事情节之中表达出适合人物的情感，达到感染观众的目的，是一部电视剧成功的表现。"[1]一部电视剧的质量高低，很大程度上取决于该部电视剧

[1] 刘晔原：《电视剧艺术论》，北京：北京大学出版社2005年版，第162页。

的情感表达与传递。在这一点上,《创业时代》可以说是较为成功的。

(四)创业剧更需注意年代感

相对而言,创业剧大多是在一个较长时段内,以某个具体行业为切入点,着重通过该行业从业者在特定时间节点下的境遇来反映时代与社会的整体性变动。这就要求编剧必须对相关的行业背景与年代要素有着充分的了解。行业背景与年代要素就好比是创业剧的根基,只有对二者进行真实的还原,才有可能营造出能够自洽的剧情。如若根基不牢,就很容易导致剧情"地动山摇",降低感染力。从这一点上看,《创业时代》的编剧在情节处置上确实有值得商榷之处。这也解释了为何《创业时代》播出之后,随着热度的不断攀升,网上对于该剧的争议甚至质疑的声音也越来越大。

最大的争议莫过于编剧将该剧的时代背景做了悬置处理,模糊了时间节点。魔晶与同讯的诞生是《创业时代》的主线,它们在现实中的原型 TalkBox 与微信则早在 2010 年就被研发出来了。由于观众几乎都是微信用户,这就导致观众在进入观剧过程之前,很容易根据自身的现实经验对剧情有预先的估计与期盼,亦即形成接受美学中所谓的"期待视野"。在剧中,主演们反复强调移动互联网是未来,由此也很容易推测出背景时间是在 2010 年到 2011 年之间,正是传统互联网到移动互联网的转型、智能手机开始逐渐普及的时期。然而,电视剧中却出现了多处有违此时间点的镜头,如剧中的植入广告品牌江小白 2012 年才刚刚草创,郭鑫年使用的手机品牌荣耀最早在 2013 年上市,剧中还出现了 2017 年才问世的 Windows10 界面及美图 M8s 手机。种种杂糅的时代元素造成了时空感知的混乱,导致不必要的叙述失真。

对此,导演安建给出的解释是艺术来源于生活,却不是对生活的忠实记录。他认为:"无论是 2010 年还是 2018 年,在移动互联网领域,每天都有无数创业者前赴后继。从精神实质讲,剧中正在研发微信的《创业时代》也可以是个现在进行时的故事。"[1] 由此看来,《创业时代》架空了故事发生的具体时间乃是有意为之,其真实意图在于尽可能全面地展现万千创业者的共性,而不是拘泥于某一具体的事件。但这也导致了一个无法回避的问题,即脱离时代背景来进行现实题材创作,还能保留多少真实性来

[1] 王彦:《〈创业时代〉差评都归咎于"时间差"吗?》,《文汇报》2018 年 10 月 25 日。

唤起观众的认同呢？正如中国文联电视艺术中心主任张德祥所言："不同的时代创造了不同的机遇，更塑造了创业者不同的思维方式、审美趣味、处事原则。这些元素再反作用于创业者，会直接影响他们的创意灵感、他们对内心价值的坚守，以及他们在创业途中的选择。"[1]

以《鸡毛飞上天》为例，主角陈江河属于20世纪80年代的创业者。电视剧也反复出现提示时代的视觉元素。例如，义乌特有的"鸡毛换糖"、人满为患的绿皮火车、全村人聚拢在陈江河家中看电视并啧啧称奇的场景等。很难想象，陈江河若在一趟高铁上参悟"如何把合适的物品倒卖到合适的地方"，这样的义乌发迹史还会有多少可信度。同理，在一个移动互联网刚刚起步的时代，连移动端的邮件与语音通信软件都尚在研发之中，剧中却出现了最新版的微博与Windows10系统界面，人物使用的是超大屏的智能手机。随意混搭的时间，如同剧中演员的时髦造型一样，都与观众的现实经验出现抵牾。

五、结语

作为首部反映互联网创业的电视剧，《创业时代》紧跟时代的步伐，顺应了当今社会大众创业的潮流，在诸多方面都做出了有益的尝试与探索。其在题材选取、改编策略、创业群像的塑造、现实IP的综合应用上都表现得可圈可点。

其对中国社会现实的精准把握、对创业群体情感的艺术呈现也为该剧增色不少。美中不足的是，该剧在细节的把控上不够到位，年代元素的使用较为紊乱，背离了观众的现实认知，降低了该剧的艺术感染力。

（张隽）

[1] 王彦：《〈创业时代〉差评都归咎于"时间差"吗？》，《文汇报》2018年10月25日。

专家点评摘录

该剧的剧情起承转合有起有伏,行业为主感情辅助双线并行,为整部剧奠定了不错的基调。这样的题材底色,也让该剧像是一瓶让人喝下去热血沸腾的烈酒。而剧中的感情纠葛,总体上来说是年轻人在理想与现实的咬合下热血创业故事的辅助与衬托。郭鑫年两度流泪、放声高歌的表演形式,虽然傻气,却也恰到好处,令观众动容。而那蓝和温迪所做出的人生抉择,两相对照是非对错,也有了可探讨的空间。

——新浪娱乐评

该剧节奏明快、不拖泥带水,也没出现"剧情不够回忆凑"的设置。故事讲述的是一波30岁左右的年轻人创业的故事,但20岁左右的网剧观众恐怕不能理解"70后""80后"喝酒撸串、去西藏寻找自我这种情感宣泄方式。该剧之所以"失败",在于它不肯媚俗,没有迎合大众对于"成功"的庸俗想象。

——《羊城晚报》评

我敢说,《创业时代》就是在这种舆论场中吃了亏,中了箭,有苦难言。我可以负责任地说,这是一部闪烁着商业伦理之光,散发着知识英雄魅力,洋溢着人间温情友爱,上演着正邪势力对决的好剧……我们发现这部剧有连绵不断的创业金句,有"不疯魔,不成活"的创业人物,有正义克制邪恶的创业故事,有夫妻之间、战友之间、素不相识的人之间的脉脉温情……作为一部文艺作品,它几乎什么都有了。

——《影视独舌》李星文评

附录:《创业时代》出品方代表访谈

本剧出品方为华策影视公司。

问:《创业时代》具有怎样的时代意义?

答:这部剧是从产业升级带动人类文明前进这个视角审视改革开放以来中国当代移动互联网产业的发展。通过男主角郭鑫年的创业经历提炼了创业者所遭遇的各种情境,建构了一个真实的互联网环境,把郭鑫年、那蓝、罗维、李奔腾等创业者和开拓者的形象真实地展现在屏幕上,真实形象地摹写了互联网新老势力的商战博弈以及创业者的奋斗历程,传播行业知识,探索行业规范,弘扬行业情怀,为观众打开了一扇审视互联网行业的窗口。同时,在改革开放40周年之际,该剧也映射了40年来人们生活的变迁、思想的变化,讴歌了产业创业、改革开放的伟大成绩,体现了现实主义创作的蓬勃姿态和伟大力量。

问:有评论认为,《创业时代》是半部好剧,您如何评价?

答:客观地说,这部剧确实存在着一些不足。但是对于追求行业发展本源、真实刻画人物创业奋进的一部具有创新价值的作品,该剧为现实主义题材电视剧的创作提供了很好的探索和借鉴。剧中香港富商金振邦父子的戏份很重,叙事功能上更多地表现了资本家少爷的肆意和资本带来的底气,为整个创业故事提供了更多戏剧性。金城这个人物的浅薄颟顸贯穿始终,很多观众表示难以想象那蓝会和这样的公子哥相处多年,但是剧中也交代了最初让那蓝心动的金城是那个有理想、有抱负的进步青年。郭鑫年的魔晶在与运营商及捷讯的斗法中取得胜利,观众认为借助了外力,但是如果没有魔晶和郭鑫年本身的实力,再多的外力也不会带来扭转乾坤的变化。而进入到剧情中后部分,郭鑫年和李奔腾、卧云生、罗维之间的较量,才真真正正将这场互联网的博弈推向了高潮。

看得到剧情创作上的不足,但是对于一部追求创新精神的行业剧,也应当看到这

部作品本身的闪光点,"瑕不掩瑜"是对《创业时代》最精准的概况。创作之初,团队拜访了多位创业者,他们都表示从剧中的几位主角身上看到了自己,这些内容在我们拍摄的纪录片中得到了更完整的阐述。剧中不仅直面创业者遇到的阻力,还通过对于人生价值以及人性和信仰的更高层面给予深入展开。互联网从最初到今天的发展,就是你中有我、我中有你的融合过程。从人物角色失望沮丧再到豁然开朗,从魔晶面临消亡到重新焕发生机,一波三折很有嚼头。《创业时代》并没有重复国产剧的擅长套路,在"大众创业、万众创新"的大背景下,刻画出了年轻人的理想、激情和创业时的艰难、迷茫。不仅诉说了中国故事,还有着一定的国际表达。

问:在制作该剧时,最值得总结的经验是什么?

答:《创业时代》是华策致敬改革开放40周年的诚意之作,是第一部反映互联网创业的匠心之作,也是华策成立26年来深耕内容主业、紧扣时代脉搏的初心之作。团队在创作之初做了深刻的市场调研,发现在当前这个繁荣的时代中,互联网已经改变了每个人的工作和生活状态,而创新、创业就是这个时代中最绚烂、最精彩的生活方式。团队渴望能有机会将这样的色彩、这样的精神影视化,向观众立体展示互联网行业的人与事,特别是向年轻人传递一种能量和活力。剧本完成以后,团队秉持着严谨写实的作风,专门请IT业人士和金融界人士进行修改,从播出期的数据来看,说明观众对现实主义的故事是充满渴望的。有很多观众从剧里面吸收到了创业的勇气、理想的可贵和奋斗的精神。在未来,创作团队也会不忘初心,始终坚定创作者应有的思考和表达。

问:华策影视在电视剧创作上的特色是什么?

答:在2018中国(深圳)国际电视剧节目交易会上,华策集团获得了多个重量级奖项:华策集团入榜"年度综合实力制作机构"的表彰名单,《橙红年代》《老男孩》《天盛长歌》入榜2018年度中国电视剧制作业优秀剧目。从中可以看到一些华策在电视剧创作上的风格。

从创立至今,华策集团一直坚持"以人民为中心"的创作理念,先后打造了包括《中国往事》《国家命运》《解密》《海棠依旧》在内的一批反映新时代主流价值的

精品力作。随着影视文化行业的繁荣，更多元的收视选择和更丰富的文化盛宴是必然趋势。确实，现实题材热潮仍将继续，现实题材的创作要贴近现实，要与观众的人生阅历有相似性，生活方式上有重合度，情感冲突上有共鸣。同时，还要体现主流价值和青春正能量。

在这方面，包括主旋律和现实主义题材，华策做了很多规划。我们体会到这个时代的故事太精彩、变化太大，对影视创作也是一种极大的促进。这样一个热火朝天、气象万千的时代，本身就有很大的戏剧性和史诗性值得挖掘，有很多人性的闪光点值得书写。同时，不管哪种题材，都有一个创作导向，即是否充满正能量，是否弘扬了我们的传统文化，是否表达了真善美。对观众而言，他们希望观看之后能够从中汲取能量得到鼓励，认为生活更加美好，对未来充满希望。我们主张要适当年轻化，积极阳光，给人以希望，不要总是苦哈哈地说教，或者只让人痛哭流涕。事实证明，真正的热门影视作品都是体现主流价值观的，大家都喜欢正能量的、体现家国情怀的内容。

此外，在当下这个"互联网+"的时代，网络剧受众规模不断扩大，市场影响力快速提升，超级剧集打破网台壁垒，制作成本不断提高，内容品质也已比肩传统电视剧。同时，视频平台对题材类型的包容性、网络剧受众的年轻化、网络剧受众的圈层化，都留给创作者很大的创作空间。而且，网络剧在营销、排播等方面与传统电视剧有所不同，也逐步促进行业形成了付费观看、季播、多样化娱乐营销等新玩法。未来一段时间内，网络剧与传统电视剧各自圈定不同受众圈层、差异化发展的共存形态仍将持续。

我们认为内容方和渠道方要互为成全、共赢发展，找到匹配的定位，去创造最佳的传播力，去创造最佳的产业发展逻辑，这是最重要的。艺术创作是丰富多彩的，合作也可以多样化。

2018年
中国影响力电视剧分析　案例七

《归去来》
The Way We Were

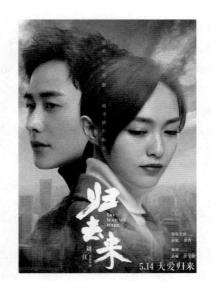

一、剧目基本信息

类型：都市、情感、青春
集数：50 集
首播时间：2018 年 5 月 14 日—2018 年 6 月 10 日（东方卫视、北京卫视）
收视情况：东方卫视平均收视率为 0.989，平均市场份额为 3.866；北京卫视平均收视率为 0.770，平均市场份额为 3.014

二、剧目主创与宣发信息

出品单位：北京完美蓬瑞影视文化有限公司、北京完美影视传媒有限责任公司、上海儒意影视制作有限公司、霍尔果斯吉翔影坊影视传媒有限公司、上海文化广播影视集团有限公司、最高人民检察院影视剧中心、上海上象星作娱乐（集团）有限公司、北京猫眼文化传媒有限公司
联合出品：优酷
导演：刘江
总制片人：王彤
发行人：王涛
制片人：王维明、罗汐
编剧：高璇、任宝茹
领衔主演：唐嫣、罗晋
特别出演：王志文
主演：许龄月、于济玮、王天辰、马程程、曲栅栅、高丽雯、张晞临、史可、施京明、张凯丽、王姬
摄影指导：林诗丞
摄影：刘昶君、董文平、李帅、任春明、梁小洪、王立国
灯光：曹复才、胡蔚菁
造型设计：何茜、高博
录音指导：刘英豪
录音：康卫东
美术指导：余强
美术：徐久智
剪辑：张同刚

三、剧目获奖信息

第 24 届华鼎奖中国百强电视剧最佳导演奖、中国百强电视剧最佳编剧奖、最佳制作机构。
2018 中美电视节年度最佳电视剧金天使奖。
首届中加电视节国际影视传播作品电视剧一等奖、最佳导演奖。

现实主义题材剧的反思价值

——《归去来》分析

电视剧《归去来》以书澈、缪盈、萧清、宁鸣等海外留学生的奋斗历程为主线，展现了不同家庭背景下父母与子女之间价值观的异同，以及留学生面对选择时坚守初心与现实冲击之间的对抗。该剧是 2018 年度现实主义题材剧的代表作之一，以留学生为主要关注对象，聚焦年轻人的价值取向，直面当下普遍存在的家庭、社会问题，引发观众思考。

一、展现坚守初心与现实冲击之间的对抗

从文化价值观与传播效果来看，电视剧《归去来》以男主角书澈、女主角萧清为青年代表，弘扬坚持原则、坚守初心、独立奋斗、追求公正的正能量价值观。剧中的冲突亦引发观众对社会、家庭、个人三者关系的反思。例如，个人理想、原则与现实的冲突，家庭中父母与子女之间价值观的冲突，社会现实与家庭经营及个人价值实现的冲突等。

（一）"归去来兮，田园将芜胡不归"为全剧点睛之句

剧名"归去来"出自陶渊明《归去来兮辞》中"归去来兮，田园将芜胡不归"一句。该句可谓全剧的点睛之句，在剧中因书澈多次出现，每次出现皆对剧情发展起到了不同的作用，见证了书澈在现实的冲击下，经过一番内心斗争最终选择坚守初心的过程。

与《归去来兮辞》原文表达陶渊明厌恶官场之浊,不愿再违背本心为官,最终归隐田园,顺其自然而活有相通之处。

该句在剧中首次出现,是在书澈为了守住自己的底线,坚决关停田园科技公司之后,因为他发现公司成为伟业集团总裁成伟为了成功竞标地铁车厢项目变相贿赂父亲的渠道。他在家中的小黑板上用粉笔写下了"田园将芜"四字,这是书澈遵从初心和原则,勇敢坚定地做出的决定。

之后该句的三次出现,作用都在于提醒书澈坚守初心。

其一,书澈在承受了公司关停和与缪盈分手的连续打击后一蹶不振,不愿参加硕士毕业考试。萧清逼他去考试并告诉他:"田园始终都是你的田园,你既然有勇气将它荒芜,你就应该有勇气将它重建!"敌不过萧清激将法的书澈羞愧难当,还是起床去学校参加了考试。

其二,书澈和父母一同参加完商学院的毕业典礼后,父亲书望在他家中看到"田园将芜"四字,希望他回国,书澈因坚持继续读法学硕士而拒绝。书望在机场给儿子发了一条微信:"归去来兮,田园将芜胡不归?既自以心为形役,奚惆怅而独悲?悟已往之不谏,知来者之可追。实迷途其未远,觉今是而昨非。"此为陶渊明《归去来兮辞》中的原句,书望引用在此是最后一次表达希望儿子回国发展的想法,但这条微信反而坚定了书澈与家里切断经济联系,自力更生,继续攻读的决心。(见图1)

其三,萧清协助父亲在反贪局的工作,成功使书望、成伟伏法。书澈不堪家庭、爱情的双重打击远赴柬埔寨教书。萧清伤愈后亦通过联合国实习追去柬埔寨,在多次看望书澈后,她决定在自己结束实习时劝书澈一同回国,但书澈不愿意。直升飞机即将起飞时,萧清对转身而去的书澈喊道:"归去来兮,田园将芜胡不归!"书澈泪流满面却不回头,直升飞机里的萧清也因劝说失败伤心痛哭。直到直升飞机飞远,书澈才抬起泪眼望向直升飞机的方向。这样一个小动作体现出在那一刻书澈的内心其实已有一丝动摇。

"归去来兮,田园将芜胡不归"最后一次出现,是在全剧的尾声。书澈终于释怀回国,来到萧清所在的律所应聘法律实习生。萧清问他为何应聘,他以此句为复。萧清当场落泪,而书澈笑着看向她,最后两人相视而笑,萧清反倒因为不想书澈看着她哭半挡住自己的眼睛。与之前直升飞机上的心痛之泪不同,书澈远走是萧清心里的痛点,她

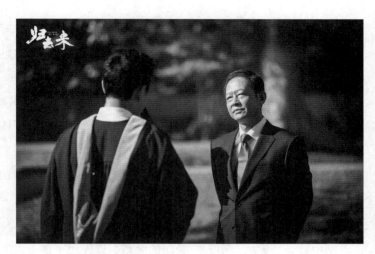

图 1 书澈的父亲书望（右）

带着劝书澈回国的愿望用半年时间陪伴书澈，但未能成功。而今看到书澈回到身边，还将这句她劝说书澈时的话再说回给她听，告诉她自己回来了，并准备好开始新的生活。此时萧清的眼泪是欣慰、感动，也是她内心痛苦的释放。

（二）社会、家庭、个人三者关系在剧中的展现

社会、家庭、个人三者关系是一个社会学命题。从词义来看，"社会"一词"一方面，它是一个普遍的用语，用来表示一大群人所属的机制与关系；另一方面，它是一个非常抽象的用语，用来表达这些机制与关系被形塑的状态"[1]。"家庭"一词的现代意涵范围已从原意"一群仆人，或一群同居于一户的血亲及仆人"[2]缩小至"只局限在具有直接血亲关系的小群体"[3]。"个人"一词的现代意涵"强调的是与他者的殊异性"，而其原意"不可分的"强调的却是必然关联性。[4]

[1] ［英］雷蒙·威廉斯：《关键词：文化与社会的词汇》，刘建基译，北京：生活·读书·新知三联书店 2016 年版，第 492 页。
[2] 同上书，第 222 页。
[3] 同上书，第 223 页。
[4] 同上书，第 277 页。

家庭和社会都强调了关系，而关系建立在不同个人的基础上，因此笔者认为，个人原意中的"必然关联性"在现代仍可理解为个人与家庭、社会的必然关联性。而社会的范畴是"一大群人"，家庭的范畴仅限于"直接血亲关系"，故社会的范畴可以包括家庭。成振珂、闫岑曾在《社会学十二讲》中谈及个人、家庭、社会之间的关系："一个自然人生活在社会中，会不断地与社会、他人以及社会团体等发生关系，并且受其影响。最终，个人会成为一个适应一定社会环境、参与社会生活、履行一定社会职责的社会人。"[1] "家庭通常被理解为一种社会组织单元，单元中的成员主要来自血亲关系或由婚姻构成的非血亲关系或模拟血亲关系。"[2] 这也说明了个人与家庭、社会的必然关联性。

剧中社会、家庭、个人三者间的关系，以人物（即个人）为出发点，通过人物个性特征、家庭关系和社会关系，展现不同因素对人物价值观的影响及人物最终做出的选择。

1. 剧中主要家庭的家庭关系及价值观比较

为父母者，其社会地位、职责和价值观会影响其对家庭关系的经营及家庭中孩子的价值观，故笔者将剧中主要家庭分为高干家庭、商人家庭、普通家庭和重组家庭四类进行比较分析。

（1）高干家庭

书澈和萧清皆出身高干家庭，书澈是市长之子，萧清是反贪局侦察处长之女。但两家的家庭关系状态及价值观皆不同，书澈父亲和萧清父亲的社会身份和职责亦影响了各自家庭的关系状态及全家的价值观。书澈家的主要矛盾在于父子关系，书望"无底线护犊"，亦希望书澈按照他所规划的路度过一生，而书澈想要独立自主；萧清家三人关系和睦，价值观具有一致性，勤奋努力，坚守职业道德，互相支持，同舟共济。

书澈家的家庭关系受到重重考验，父子时常反目，夫妻关系曾有"小三"插足。其直接原因是父亲书望的"欲望"——使用市长权力的欲望、掌控整个家庭的欲望。书澈母亲在家庭关系中处于弱势地位，决策上大多听从丈夫书望，唯独"小三"一

[1] 成振珂、闫岑：《社会学十二讲》，北京：新世界出版社2017年版，第61页。
[2] 同上书，第100页。

事让她忍无可忍。一方面，作为女人她无法容忍一个试图破坏她家庭的"小三"存在；另一方面，"小三"的存在对于书望的仕途而言相当于一颗定时炸弹，为保丈夫前途，她必须让"小三"远离他们的生活并保证其不会威胁到她的丈夫。面对儿子时，她是一位慈母，总是担心儿子的生活，有事都好好跟儿子商量，却也是替丈夫说服儿子的中间人。书澈母亲最大的希望就是这个家能和睦，三个人一起好好过日子。她知道丈夫背地里与成伟的利益关系，却未曾阻止过，甚至自己也参与其中，帮衬着书望。

　　因此，书澈家的主要价值观冲突在于书望和书澈父子。书望的价值观是社会上"80后""90后"子女的父母普遍存在的价值观。儿子小的时候犯了错，他想办法帮其开脱，哪怕是花大笔的钱找替罪羊顶罪。他认为儿子在国外用着他的钱就应该听他的。而书澈的价值观是追求独立和自由，他想主宰自己的人生，实现人生价值。价值观背道而驰是父子俩长期不和的根本原因。最让书澈无法接受的是，自己被牵扯进父亲作为市长与成伟肮脏的地铁项目交易中，事业的追求和爱情的维系都受到影响，这也使得书澈坚定了断绝与家里的经济来往、彻底独立的决心。

　　书澈回国探监的那场戏耐人寻味。书望带着一丝悔意，他说当初心里要是有书澈说的"怕"，今天就不会在这儿了，以后书澈可以如愿靠自己了。书澈却告诉父亲，无论父亲给他的是荣还是辱，是锦衣玉食还是粗茶淡饭，他都能凭借自己的能力成功。书望听到儿子这段话之后，仅仅一个轻声的"嗯"字，而之后的神态与动作最为精彩，面带一丝不服气，嘴唇紧闭，眉头紧锁，头歪向左边但眼神倔强。片刻后突然歪嘴假笑，后收回笑容，将电话听筒快速拿下放至与右臂交叠于胸前的左臂下，头歪向右侧。书澈见状依旧手持听筒于耳边。书望片刻后看向书澈，抿嘴向书澈点了点头，眼神中带着几分欣慰。王志文将书望此刻的复杂心情展现得淋漓尽致。书望是一位骄傲、倔强的父亲，他始终认为自己做的每件事都是为儿子好，没想到自己所谓的"为儿子好"反将自己送进了监狱，并且儿子强调独立自由的倔强并不输于他。但是，儿子还是证明了自己能够不靠他的任何庇护走好自己的人生路，故而最后书望还是感到欣慰的。

　　与书澈不同的是，萧清家庭关系和睦，家中三人互相理解与支持。萧清父亲何晏是反贪局的侦察处长，其人物设定与书望形成鲜明对比。他是一位清官，从不收本不该拿的东西。萧清回忆起自己幼时曾想留下自己很喜欢的别人送来的玩具，但被恪守

职业原则的父亲拒绝了,玩具最终被退回。该事件从侧面反映出何晏清正廉洁、刚正不阿的人物特征。

萧清家三位成员的价值观具有一致性,他们认真工作和生活,坚守职业道德,坚持靠勤奋努力去得到自己想要的东西。萧清的父母在教育子女上比书澈的父母开明,他们未给萧清以限制,支持萧清去实现自己的人生价值,做自己想做的事。萧清也非常懂事,在美国努力学习的同时,利用课余时间打工挣学费以减轻家里的负担。

萧清母亲意外遇车祸受伤后,父亲何晏坚持阻止因为担心想要回国尽孝的萧清,叮嘱她以学业为重。苏醒后的萧清母亲也不愿女儿回国,她在视频电话里微笑着向萧清比出剪刀手,提着一口气艰难地用颤抖的左手在护士扶着的小白板上写下:"我很好,放心,我们一起加油!"何晏跟萧清说:"这可不是简单的一笔一画啊,你妈的每一个字,就是咱家的一大步。"虽然她写出的字都歪歪扭扭的,但其中饱含着对萧清的爱。写完后萧清母亲松了口气,笑着看向镜头。这段情节着实令观众动容!张凯丽的表演展现了深厚的功底,尤其是细节的处理,面部细微的表情变化、因呼吸带动的头部提沉等皆真实精准。成功阻止女儿回国后,何晏单位、医院两点一线,细心照顾妻子,萧清则在美国继续认真学习、打工,一家人齐心渡过了难关。

(2)商人家庭

缪盈、成然姐弟和金露皆出身商人家庭,缪盈、成然姐弟是伟业集团总裁成伟的子女,金露是定居美国的一位富商之女。缪盈、成然来自单亲家庭,而金露来自父母双全的幸福家庭。父亲成伟的社会身份和职责影响了家庭关系及全家的价值观,家中的主要矛盾在于成伟与缪盈、成然的关系。女儿缪盈因不认同父亲利益至上的价值观与父亲断绝关系,儿子成然由于一直缺乏恰当的引导走上了以不正当手段赚钱的道路。成然继承了父亲利益至上、不择手段的价值观,而成伟反对他做违法赚钱之事,只希望他好好学习。这对成伟而言是一个价值观上的矛盾点。

金露家的戏份不多,但其家庭关系和价值观与缪盈家形成了鲜明对比,父母给予了金露宠爱、尊重和支持,尊重女儿的决定,支持女儿自己创业。但其中亦有些许溺爱的成分,如他们支持金露以"商婚"换取绿卡。

缪盈家的家庭关系和价值观相对复杂。父亲成伟作为伟业集团的总裁,有野心,有抱负,一心拓展集团的业务版图。为了商业利益不择手段,甚至牺牲女儿的爱情,

致使女儿与他断绝父女关系。

缪盈和成然都早早开始独立生活，但姐弟俩的成长道路截然相反。缪盈年长，懂事更早，知道什么该做什么不该做；成然因缺乏关爱和引导，成了一位问题少年。成伟对待儿女的态度亦不同，他对女儿相对放心，因为女儿身上有集团继承人的潜质，理性稳重，顾全大局；而对于儿子，他的态度消极，恨铁不成钢，却也没有采取合适的方式引导、纠正儿子。缪盈经常被父亲认可，成然也想要得到父亲的认可，却总是用错了方式。缪盈作为姐姐在弟弟犯错时也经常"敲打"他，但他总是屡教不改。

金露家与缪盈家的交往源于金露和成然的"商婚"，金露想以此拿到绿卡，也喜欢上了成然；成然因此得到了一笔钱，但不喜欢金露。成然总是称呼金露为"绿卡"，既与"金露"发音相近，又带有一定的戏谑意味，仿佛金露只是为了绿卡而存在，金露与成然之间的故事也因绿卡而起。成伟坚决反对儿子"商婚"，其一，"商婚"不受美国法律保护；其二，他认为儿子年龄尚小，还不懂事，应该好好学习，而不是以"商婚"这样的不法手段挣钱。"商婚"一事两家始终无法达成一致，金露除了拿到绿卡的目的，还盘算着与成然日久生情后"生米煮成熟饭"，故不愿放手；成然与父亲所谓的"统一战线"亦不牢靠，原本与父亲私下谈好了说服金露家的办法，但到了金露一家面前，成然被对方几句话哄高兴了，就临阵倒戈。在金露顺利拿到绿卡开始创业后，成然才开始对金露产生了好感。

（3）普通家庭

宁鸣来自普通家庭，父母都是工薪阶层，家里还有爷爷与他们同住。宁鸣家是剧中最寻常的家庭，其家庭关系及价值观与萧清家相似，互相尊重，互相支持。一家人坐在一起吃饭，其乐融融。

宁鸣未曾想过有一天自己能拿到奖学金有出国留学的机会，但爷爷病重，他更想留在国内一边工作一边照顾爷爷，减轻家里的负担。因此，收到录取通知书的事他一直瞒着父母。而父母在他出门的时候发现了藏起来的录取通知书，便替他整理行李，支持他出国留学，安慰他爷爷有他们来照顾，让他放心。

值得一提的是，属于高干家庭的萧清家与属于普通家庭的宁鸣家，家庭关系及价值观非常相似。原因在于萧清的父母并未觉得家里有一位国家反贪局官员，生活上就与一般民众有什么不同。反而因为在反贪局的岗位上，萧清父亲更加严于律己，忠于

自己的职责，教育萧清不能收别人的东西，哪怕自己再喜欢。萧清母亲在人民教师的岗位上也勤劳尽责。夫妻俩的言传身教使得萧清在面对不良诱惑时懂得拒绝，明白要靠自己的努力去赢得一切。

（4）重组家庭

莫妮卡来自重组家庭，母亲在其年幼时因与父亲长期吵架不和选择离婚，后又带着她再婚。她与母亲的关系经历了从亲密到疏离，再到互相理解，最终融洽的转变。

其中有三次转折，一是母亲再婚后，莫妮卡的继父对莫妮卡有性骚扰的举动，母亲便把莫妮卡送到旧金山的寄宿学校读书。后来母亲生了一个儿子，为了讨好丈夫，把绝大部分的心思都用在了儿子身上，莫妮卡与母亲之间因此渐渐疏离。莫妮卡常常暗自埋怨母亲只是给她钱和房子，对她的生活不管不顾。长此以往，她开始自暴自弃，将自己所住房子的一部分房间出租挣钱，同时每天与不同的男子厮混。二是莫妮卡同母异父的弟弟生病需要换肾，母亲联系到莫妮卡想让她去做配型测试。莫妮卡日积月累的委屈和抵触情绪爆发，甚至躲去旅馆割腕自尽，所幸被萧清及时救下。母亲心痛，向萧清诉说了自己的苦衷，随后离开旧金山，留下字条以求莫妮卡原谅。莫妮卡与萧清交谈后渐渐开始理解母亲的不易，独自考虑之后飞去纽约做配型测试，但配型失败。莫妮卡每日为弟弟祈祷，希望合适的肾源能早日找到。三是莫妮卡的弟弟终于有了匹配的肾源，母女俩在电话两端喜极而泣，她们对于生活的态度积极起来，彼此的交流也更多了。莫妮卡家的价值观随着莫妮卡与母亲关系的转变而变化，她们最终达成的价值观便是互相理解，互相支持。

综上，剧中主要的家庭关系及价值观可分为三类：其一，互相尊重，互相支持，坚守职业道德，同甘共苦。其二，父母"无底线护犊"，也希望孩子能按照他们的规划走人生路。其三，父母"利益至上"，对孩子的关爱引导不够，更多的是金钱上的满足。此三类家庭在当今的社会环境中可为典型，第一类为最理想的家庭关系及价值观；第二类中的"无底线护犊"易对孩子的价值观产生不良影响，易使犯了错但有良知的孩子长期生活在负罪感之下。剧中书澈在美国违法行驶后，经过反思及内心斗争最终拒绝了律师的无罪辩护，主动承认错误并悔改，主要原因即在于不想再让自己良心不安。他曾因开车走神撞倒一个女孩致其残疾，父亲花了一笔钱找了替罪羊为他顶罪，他一直良心不安，每次回国都要去那个女孩家附近悄悄地看看她是否过得好。第三类价值

观影响下成长的孩子，成则如缪盈，懂事稳重；败则如成然，成长为一个问题少年。而对于问题少年，需要有适合、有效的方式去引导、纠正。

2. 剧中典型留学生群像的塑造

前几年曾有中国留学生在国外高速公路飙车、挥金如土、生活奢靡等报道，影响恶劣，使得中国留学生给大众留下了堕落的形象，大众甚至认为只有成绩不好的有钱人家孩子才出国留学。而这部剧保留了成然这样的反面形象作为对比，向大众传达更多的是努力奋斗、坚守初心的正能量留学生形象。成然在萧清的影响下，价值观也有了转变。

编剧高璇、任宝茹"早在2000年就将视野和焦点聚集在留学生群体上，为此，两人数度赴美采访，收集素材，只为展现最真实、最原始的留学生状态。正如两人所言，所有真正鲜活的东西都是来源于生活的，所有好的创作都是建立在对于真实生活了解的基础之上的"[1]。

（1）坚守原则与初心努力奋斗

坚守原则与初心是编剧和导演提倡的核心价值观，剧中的代表人物是书澈和萧清。他们在生活中与现实博弈，经历过内心的挣扎、逃避、心痛，最终选择遵从自己内心的原则，做对的选择。

书澈和萧清的初遇并不愉快，书澈驾车超速被警察发现并追赶，希望萧清为自己顶包，被萧清拒绝，萧清在警察局做笔录时如实陈述了此事。此后为了使书澈脱罪，成伟的手下汪特助找到萧清，以车贿赂萧清，被萧清退回。而一旁无意中旁观萧清与汪特助的书澈一度误会萧清受贿，而后误会解开。书澈自责于曾经因车祸殃及无辜之人为自己顶罪，经过挣扎最终不顾律师的劝阻向法庭认罪悔过。与女友缪盈的爱情受双方父亲利益的牵绊变得不再纯粹，书澈选择与缪盈分手。此后发现萧清才是跟自己一样会坚守原则的人，于是与萧清走到一起。

然而这段感情因书望、成伟被调查，萧清出庭作证而一度被毁。萧清秘密配合父

[1] 首都广播电视:《〈归去来〉亮相2018北京电视节目交易会 刘江携众主创深耕现实,打造新一代青年奋斗群像》,2018年3月28日（https://mp.weixin.qq.com/s?__biz=MzU1MjMwNTQ2Mw==&mid=2247489741&idx=3&sn=5cb7086a7294dd7db02bb66188eb62c7&chksm=fb854e95ccf2c7835ba35299bcd984b18d5cc55d87654553048326 9f6f44698df0ed386d8fa2&mpshare=1&scene=1&srcid=0215iaipXmB67NWYFSBv17W2#rd）。

亲调查书望、成伟的利益关系和犯罪事实，随父离开旧金山回国亦瞒着美国的所有师友。在此期间她内心崩溃痛哭过，但作为一名法律工作者，她必须严守职业道德，什么都不能跟书澈说，但作为恋人她又很想告诉他、帮助他。何晏理解女儿的心情，但还是在安慰她的同时，提醒她作为法律工作者的职责。萧清最终克服了纠结的心理，坦然在庭上作证。

目睹父亲被判决、入狱，恋人瞒着自己配合对父亲的调查且作为证人出庭，书澈的内心崩溃了，似乎身边不再有自己可以信任的人和事。他远赴柬埔寨教书，临走时给母亲留下字条希望母亲不要找他，并悉心叮嘱当地村民不要透露他的行踪，以此机会躲起来自我疗愈，重建对于这个世界的信任和乐观。萧清因在庭上作证后在庭外被成然刺了一刀入院，伤愈后的她得知书澈下落便参加了联合国的实习项目，借机在柬埔寨寻找书澈，劝他回国。她再次跟书澈说出"就算你怀疑全世界，也不要怀疑我爱你"，"归去来兮，田园将芜胡不归"，并告诉他是时候回国重新开始新生活了。书澈没有当场答应萧清，却在直升飞机飞远后有所动摇。

他们曾一起奋斗过，萧清在书澈的公司做法律顾问，为他的项目把关，发现问题直言不讳，一同面对。当书澈决定暑假打工赚学费时，打工经验丰富的萧清作为"老师"帮助他找到了可靠的工作。他们各自独立生活，努力做着自己想做的事。书澈整理好心情回国，来萧清所在的律所应聘法律实习生，并告诉她自己已经准备好开始新生活，而且想继续与她并肩奋斗。（见图2）

（2）坚持自我与为大局牺牲的矛盾

缪盈是剧中个性最具矛盾性的人物。她发现父亲和书望背后的利益交易后无法接受，认为父亲所为是错的，但成伟却向女儿灌输商人利益至上的潜规则。缪盈心痛妥协，为了家族集团和父亲的利益选择一再隐瞒书澈，在一旁眼睁睁地看着书澈的田园科技公司接受父亲的变相贿赂。书澈发现双方父亲背后的利益勾结以及缪盈对自己的隐瞒后，毅然与缪盈分手。缪盈想要挽回，向书澈承诺与她父亲断绝关系，但书澈知道事情发展至此已无挽回的余地，两人只好彻底分手。

此后，缪盈心痛于自己生在这样的家庭，不想再过这样受父亲牵制的日子，坚决与父亲断绝了关系。她搬离和弟弟一起居住的房子，放弃了家里给的车子，自己租住公寓，自己买车，开始独立生活。但对于家庭的责任和牺牲根植在她的潜意识中，因

图 2 书澈（左）与萧清

此在父亲入狱后，缪盈还是接任了伟业集团董事长一职，用自己的智慧挽救岌岌可危的家族企业，以与父亲完全不同的经营理念和方式重新开始。探监时成伟告诉女儿，集团交给女儿他很放心；缪盈则告诉父亲，这不是她想要的。但她能够抛开父亲的工作方式，坚持推行自己的理念方法，说明她在妥协的同时亦有所坚持。（见图 3）

虽然家庭优越，但缪盈的形象不同于以往都市剧中富家女满腹心机、攀附权贵、败家、"花瓶"的负面形象，而是大气端庄、温柔明理。剧中有三段典型情节体现了缪盈的人物特质：一是当她开车在书澈家附近，发现已跟自己分手的书澈开始喜欢上萧清时，坐在车里的她哭了。书澈是她真心爱过的人，但她没有纠缠，因为她知道自己和书澈再也没有在一起的可能。在萧清顾虑缪盈的感受，犹豫自己是否能跟书澈在一起时，缪盈大方地告诉她，她和书澈已经是过去时了，现在的书澈心里只有萧清，并鼓励萧清接受这段感情。之后缪盈选择和宁鸣在一起。二是缪盈和书澈发现两人的父亲同时被抓后，缪盈代父亲向书澈道歉，因为一切起源于成伟，但书澈告诉她，不必为自己没有做错的事情道歉。三是书望和成伟服刑后，重回斯坦德的萧清觉得无法再面对缪盈，总是有意识地躲着她。缪盈察觉后主动叫住萧清，告诉萧清她并没有做错，做错的是自己的父亲，两人依旧是好朋友。女性往往在感情上容易小心眼儿，但缪盈能够理性地对待感情问题，在法律和正义面前做到了是非分明。（见图 4）

图 3 缪盈

图 4 缪盈（正脸）与萧清

图 5 缪盈（左）与书澈

（3）从甘于平凡到勇敢追爱追梦

宁鸣深爱缪盈，但缪盈的优秀及其家境的优越一度让他感到自卑。"如果你不能让你喜欢的女孩幸福，那你的爱就没有意义啊！""不以占有为目的的爱，就不会因为失去而痛苦，只会因为爱而快乐。"看似平庸的他感情观通透，明白爱是一种责任，而不是一种游戏。因此，在无法对心爱的女孩负起责任时，宁鸣选择了不打扰。他对爱的理解和态度值得我们思考。对缪盈的这份爱让他有了牵挂，无法安于平凡的日常工作。他为了缪盈的婚礼只身前往旧金山，拿着旅游签证在唐人街打黑工，有时悄悄地去斯坦德看望缪盈。有一次被书澈发现，"情敌"之间在交谈了解后成为朋友。宁鸣发现缪盈和书澈分手后一怒之下打了书澈，之后却发现他们分手的背后另有隐情。（见图5）他决定继续留在旧金山暗中守护缪盈，甚至因为机缘巧合成为成然重金所雇的代考者。虽然有为生活所迫的原因，但在这件事上，宁鸣并未坚持自己的原则，此为剧中的反面案例，而后宁鸣知错悔改。宁鸣在住处遭遇劫匪，为抢回缪盈留下的陶笛中枪伤入院抢救，缪盈因此被感动，决定与他在一起。

依照美国法律被遣返回国后，看中宁鸣天赋和才华的计算机专业教授愿意再给他一次机会。在宁鸣拿到了offer和奖学金之后，得了阿尔茨海默综合征的爷爷走丢。宁鸣出于孝心，想要放弃去美国留学的机会，在家工作并照顾爷爷。而父母发现他隐瞒offer一事之后，以直接为他打包行李的方式支持他去美国留学。宁鸣去美国后，开发了专为阿尔茨海默综合征患者及家属提供便利的科技产品，缪盈帮助他做市场营销与推广。产品大获成功，宁鸣既用自己的专业知识为爷爷尽了孝心，也造福了更多的阿尔茨海默综合征患者和他们的家属。

但作为清华大学毕业的高才生，宁鸣竟然因为钱财犯下替成然代课、代考的错误，即使需要用钱，也不应以触犯法律及道德底线的渠道来获取钱财。诚信是各教育阶段学校都会强调的，代课、代考、作弊等不诚信行为一经发现都会受到学校严惩，宁鸣此举可谓"知法犯法"。但他身上的这一污点在当今中国社会具有代表性，一些著名人物也是诚信的反面教材，影响恶劣。（见图6）

（4）从刁蛮任性到努力创业

金露与成然的"商婚"本是各取所需,但她喜欢上了成然,便想顺势与成然成为真夫妻。但成然心里的人是萧清，金露使出浑身解数都无法赢得成然的爱。她称萧清为"老师"，

图6 宁鸣

想向她学习如何得到成然的心。萧清建议她利用自己时尚感的优势去进修,学成之后创业。金露大受启发,收起刁蛮任性的性子,也因为学习开始冷落成然,反倒引起了成然的注意。成然开始关心金露,支持她创业,两人的感情开始有所发展。创业一段时间后收益并未达到预期,这是创业者大多都会遇到的境况。金露开始思考自己究竟哪里做得不够,导致开业后门可罗雀。经过一番调研和思考后终于找准了方向,继续经营自己的买手店,境况终于好转。她也像萧清、缪盈一样,成为独立女性。在感情上,她忠诚、不怕困难,能够与爱人同甘共苦。成然被学校开除,因为害怕逃至拉斯维加斯,她与缪盈、书澈一同将其找回;成伟被抓后,她向成然表达了与他共患难的决心。(见图7)

"独立女性"是当下热议的话题之一。我们一般将有自己的事业、经济独立、不依赖男性的女性称为独立女性,是当今很多中国女性所追求的人设。剧中萧清、缪盈、金露三位独立女性对事业的追求,对于女性观众而言是一种鼓励。

(5)问题少年

成然是剧中典型的反面人物。他有义气的一面,萧清在校外打黑工,他时常抽空加以保护,在萧清被日本大厨骚扰时为她出头。成然的自尊心很强,不喜欢父亲总是看扁自己,但自己又不愿意踏踏实实地学习,只想着怎么能快速赚到更多的钱。他能做出"商婚"、雇人代课代考等有违原则的事,而且生活奢靡,不思进取。父亲成伟

图7 成然（左）与金露

和姐姐缪盈都没少因为他的事头疼，却都没有找到正确的方式去纠正他。而成然价值观的转变，萧清起了很大的作用。金露为了羞辱"情敌"萧清，事先暗中指定萧清在书澈公司的开业派对上调酒，成然为此在现场与金露大吵一架。书澈当即终止了萧清的工作，请她领工资后离开。成然出门送走萧清后，在派对上盛赞萧清努力奋斗的精神感染了他，让他为自己之前的"拼爹"行为感到心虚、羞愧，也让他明白了花着父亲的钱刷自己的存在感不是一件值得自豪的事，甚至是一件可耻的事。（见图8）

然而，虽然他的价值观有所改变，但行动上依旧是"拼爹富二代"的风格，与之前并无二致。直到父亲成伟被刑事拘留，他才从姐姐缪盈口中得知伟业集团将遭遇历史上最大的危机。然而从他与金露的对话中，又可知他虽有心拯救集团，但对自己的实力与集团的情况并不清楚，只是嘴上逞能，实则无法担当大任。父亲开庭时，他甚至做出刺伤萧清的举动，使她无法上庭作证，却依旧没有改变事情的结局。由此可见，他终究还是一个处事懵懂、不成熟的孩子。

综上所述，剧中主要的人物形象大多向观众传递了正能量，书澈、宁鸣犯过错，但知错能改。成然在萧清的影响下价值观产生了变化，不再有"富二代"的优越感，并为自己的"拼爹"行为感到羞愧，但行动上依旧没有改变，仍与其他主要人物形成鲜明的对比。

图 8 成然（右）与萧清

二、立足于现实的产业运作

现实主义题材升温和原创剧本数量增加是 2018 年电视剧行业的两大亮点，《归去来》既是现实主义题材剧，又是原创剧本，可谓典型之作。在宣传营销方面，其一，该剧作为改革开放 40 周年献礼剧，以新颖的题材和故事得到了主流机构和媒体的支持。其二，在营销方式上，该剧本身便具备一定的话题性，如"留学生群体""反腐""初心""创业"等。该剧以新浪微博为主要网络阵地进行宣传，内容包括预告片发布、主题微博、粉丝互动及福利、相关数据整合等。首轮播出卫视也对该剧做了线上、线下的宣传活动。

（一）现实主义题材升温

"2017 年现实题材开始崛起，2018 年更是被视作'现实主义回归年'，1 月至 4 月全国电视剧拍摄制作备案公示剧目中，现实题材剧目和集数占比分别达到 68.13%、64.45%"，与此相对应，"古装剧、IP 剧在市场上的持续遇冷，据《中国电视剧风向标报告 2018》相关数据显示，2018 年 1 月至 8 月，古装剧数量显著下降，只占总量的 6%。在各大卫视公布的片单中，古装剧更是少得可怜，目前仅《大宋宫词》《庆余

年》列入登陆卫视的备播名单,一些已进入拍摄阶段的古装剧甚至没有出现在卫视的招商名单中"[1]。

2018年是改革开放40周年,自2018年下半年至年底,有近30部献礼剧集中播映,成为央视及各大一线卫视的必播剧目。这些献礼剧大部分为年代剧,也有以现代青年为主要人物的现代都市剧,掀起了一阵献礼剧热潮,如《大江大河》《正阳门下小女人》《那座城这家人》《创业时代》《你和我的倾城时光》等,《归去来》也是其中之一。这些作品题材丰富,立足于现实生活,从不同视角关注不同行业和人群,反映了时代变迁和社会发展,共同推动了现实主义题材电视剧的升温。

《归去来》首轮播出的平均收视率接近但未破1,在2018年上星剧目中表现并不突出,排名2018年CSM52电视剧平均收视率排行榜第14位。但在首轮播出期间,其CSM52每日收视率在东方卫视多日排在首位,仅有七日排在第二位;在北京卫视则大多排在第二位,少数排在第三位,收视表现在播出卫视的数据中可圈可点。

网络播放平台方面,2018年度电视剧网播量十强中大部分为都市情感剧,古装剧仅有两部。(见图9) 2018年受市场认可的电视剧题材中,情感、年代、都市占比位列前三。(见图10)《归去来》的网播量破百亿,表现抢眼,其所属都市情感题材也是2018年度市场认可度最高的题材。由此可知,挖掘人物情感的电视剧目前很受欢迎和关注。于市场而言,容易引起话题讨论;于观众而言,容易产生情感共鸣。

(二)原创剧本数量增加

将2018年度收视率、豆瓣评分、网播量三类数据的前十位整合后,有40部电视剧市场表现甚佳。"40部受到市场认可的电视剧中,仅有8部改编自小说与漫画,其余均为原创剧本。这8部电视剧为《香蜜沉沉烬如霜》《天盛长歌》《扶摇》《温暖的弦》《灵与肉》《金牌投资人》《开封府》《甜蜜暴击》,前7部均为小说改编作品,《甜蜜暴击》则为漫画改编作品。根据《网络原创节目发展分析报告·网络剧篇》数据,2018年网

[1] 牛梦笛、叶奕宏:《电视剧,"写实"重在满足时代和人民的需求》,《光明日报》2018年10月24日。

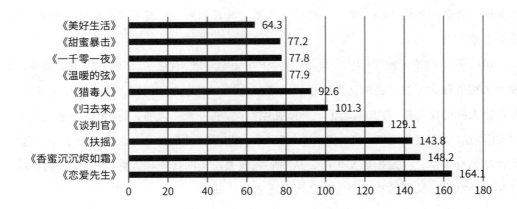

图 9 2018年电视剧网播量十强（单位：亿）

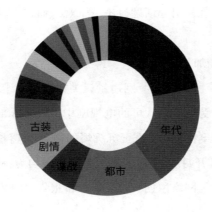

图 10 2018年受市场认可的电视剧题材分类

络剧市场约 59% 剧本来源于原创，另有 41% 为改编作品。"[1]

2018 年改革开放 40 周年献礼剧大多为原创剧本，少数如《你和我的倾城时光》为 IP 改编剧，一改原著以男女主角爱情为主线的"霸道总裁甜宠风"，将霖海市服装业大佬们的奋斗历程作为主线展开剧情，他们最终的奋斗目标是将入侵外资赶出中国，并向国际推广具有中国传统特色的服装，以此向大众传递民族精神及正能量。这样的改编更加贴近现实生活，其中涉及的专业知识和运营方式也能让观众了解到服装业和时尚界的具体情况。

2015 年《花千骨》《琅琊榜》等 IP 改编剧大热，引发 IP 剧热潮，大量 IP 剧播映，至 2018 年 IP 剧热度减退，市场表现一般。但原创剧本的数量占优，并不意味着 IP 改编剧就此失去发展空间。

据"电视剧鹰眼"统计，"2016—2018 年共有 119 部剧 CSM35 城累计收视点破 1，其中累计收视点破 3 的剧目有 4 部，破 2 的有 16 部，破 1 的有 99 部，IP 剧在其中均占有一定比重。值得一提的是，4 部累计收视点破 3 的剧目中，IP 剧有 3 部，占比 75%。除了《那年花开月正圆》之外，《人民的名义》《欢乐颂 2》《我的前半生》都是根据小说改编而来的 IP 剧。三年间网播总量破百亿的剧目中，IP 剧比重高达 67%，可谓占据'百亿俱乐部'大半江山。去年的两部爆款《楚乔传》《三生三世十里桃花》都突破了 400 亿大关。三年来，评分 7 以上的 IP 剧数量逐年递增，从 2016 年的 10 部到 2018 年的 21 部，涨幅高达 110%。"[2]

虽然从统计结果来看，过去三年 IP 剧的市场表现可观，而当下影视行业正处于改革期，各运作环节正在向规范化转变，观众的品位也在提高。因此笔者认为，是否能做好 IP 剧，最重要的环节仍在于剧本的改编。剧中人物的设定是否能符合当下时代的价值观，剧情的逻辑及条理是否通顺，台词是否精练准确，这些都需要细心打磨。此外，题材是否具备话题点，市场同类型剧集表现如何也是应注意的地方。

[1] 闻人语：《2018 电视剧三科成绩单解析 | 独舌年稿之二》，影视独舌 2018 年 12 月 10 日（https://mp.weixin.qq.com/s?__biz=MjM5NzA5MzA3NQ==&mid=2652752264&idx=1&sn=1968c6118c287685f4d4b735a5a38f6b&chksm=bd3622348a41ab224bc8004db9750932eae2669e8c851fd0a9bb2a62034929d31bf7c2a0a57e&mpshare=1&scene=1&srcid=0118gu9ZPCV9ExfDTovQ3lrI）。

[2] 公子弭家的菀先生：《IP 剧的鼎盛时代已经过去？》，电视剧鹰眼 2019 年 1 月 7 日（http://www.entgroup.cn/news/Markets/0761523.shtml）。

人物的设定也是原创剧本需要重点推敲、打磨的基石。2018年因人物设定与当下价值观相背导致口碑滑铁卢的剧集中，《娘道》最为典型。该剧为抗战、年代题材，以柳瑛娘及其五个孩子的生活为主线，讲述了民国初年山西孝兴城的大户人家隆家三代的家庭恩怨和抗战故事。

《娘道》的收视率很高，平均收视率为1.543，在2018年电视剧平均收视率榜单中排名第二位。但其口碑恰与收视率相背，其中的争议点主要在于物化女性、男尊女卑、哪怕自己丧命也要生儿子等所谓的女性"传统美德"。这些争议点集中于女主角柳瑛娘身上，封建思想深入骨髓，使其处处温顺隐忍。虽然她为人处世的方式在民国初年的时代大背景下显得颇有智慧，但并不符合当下时代青年所追捧的新时代独立女性的形象。

剧中柳瑛娘所表现出的自我轻贱尤其为观众所诟病，下面三句台词皆出自柳瑛娘之口："没见过世面，又生不出儿子，从哪儿讲，瑛娘都配不上二少爷，希望洪小姐早日进门，为二少爷生儿子，我愿意带着三个闺女回古风村。""我这条贱命算什么，我一定要为继宗生出儿子。""二少爷，这都是小事，您要怪就怪我吧，怪我生不出儿子来。"柳瑛娘的丈夫隆继宗实是一位开明的夫君，他很尊重妻子，且重情重义，多次为保护柳瑛娘和女儿不惜顶撞长辈。而柳瑛娘的自我轻贱，一定程度上还是来源于当河姑的成长经历，正是因为这段幼时的经历让她知道自己的生命是不被尊重的。

然而，这样的封建思想在民国初年确实是合理的，当时西方的新思想刚刚开始影响中国，男女平等的观念尚未普及。但在当下，很多中国女性将成为新时代独立女性作为自己的人生目标。追求事业成功、经济独立，婚后拒绝做家庭主妇，强调与丈夫平等分担家务等皆成为具体的诉求。这些都与柳瑛娘所传递的封建思想背道而驰。虽然剧中也有新时代独立女性的形象，如隆延宗的妻子洪小姐、柳瑛娘的大女儿隆盼娣和二女儿隆招娣。但由于她们都是配角，而柳瑛娘是全剧的核心人物，她的价值观很大程度上影响着全剧的核心价值观，故对于观众而言，虽然剧中有新时代独立女性的配角形象，但还是不能接受。

因此，无论是原创剧本还是IP改编剧本，主要人物的形象都需要仔细推敲，他们的价值观要与当下时代的主流价值观相适应，并在此基础上传递正能量。

（三）宣传与营销

从《归去来》的话题关键词来看，"留学生群体"属于新颖的题材，"反腐"与社会现实紧密呼应，"初心"是正能量价值观的导向，"诚信"是目前社会上值得反思的热点问题，"创业"是在当下大学生就业形势严峻的大背景下与大学生职业生涯息息相关的重要话题。五者紧扣现实，尤其反腐、初心、诚信是当下主旋律价值观中的重要关键词。

该剧的互联网营销主要在新浪微博上展开，最早的概念预告提及"唐嫣罗晋恋情公开后首度合作"，在网络上引起了一定的关注度。此后每逢节日发布与剧集相关的专题微博，另有"小归日记""人物影像馆"等专题微博，也有不定期的粉丝福利。此外，两大播放该剧的一线卫视北京卫视、东方卫视都进行了特定的线上、线下宣传。2018年电视节目春季交易会和优酷也将该剧作为重点推荐剧目。

1. 紧扣现实话题

（1）留学生群体

改革开放40年以来出国留学热潮不断升温，留学生群体从精英走向大众，无论是出国求学还是就业，毕业后留在国外还是归国，留学生的人生选择更加多元化。

"教育部2019年3月27日发布2018年度我国出国留学人员情况统计。在出国留学的66.21万人中，国家公派3.02万人，单位公派3.56万人，自费留学59.63万人。在51.94万留学回国人员中，国家公派2.53万人，单位公派2.65万人，自费留学46.76万人。

"从1978年到2018年底，各类出国留学人员累计达585.71万人。其中153.39万人正在国外进行相关阶段的学习和研究，432.32万人已完成学业；365.14万人在完成学业后选择回国发展，占已完成学业群体的84.46%。

"2016年有43.25万留学生毕业回国，2017年回国人数达到48.09万人，而2018年回国人数比前一年增加3.85万人，增长了8%；出国人数增加5.37万人，增长8.83%。六十多万留学生出去，五十多万留学生回来。中国留学生这种大进大出的增长态势，

既反映了留学潮,又反映了海归潮。"[1]

从以上统计数据可知,当下出国留学的途径主要有国家公派、单位公派和自费留学,自费留学的比例最高。而留学与海归同时增长的形势则反映出当下大多数中国留学生在国外完成学业后还是选择回国发展。

2012年电视剧《我们的法兰西岁月》讲述了青年时期的邓小平、周恩来、陈毅等一大批进步青年先后来到法国勤工俭学,目睹了法国共产党与底层劳工的革命运动,在求生存、求真理的过程中组织"反饥饿大会""拒款大会""里昂大学事件"等一系列爱国运动,最后自觉集合到共产主义的大旗下,成立了中国共产主义青年团旅欧支部。此后邓小平在第五次代表大会上入选书记局,在共产国际的帮助下踏上前往苏联的列车继续深造。该剧虽涉及留学主题,但其聚焦点并非留学生的学习生活,而是留法进步青年如何寻求真理、报效祖国的历程。

《归去来》立足于普遍的留学生学习生活,讲述了中国留学生群体在国外奋斗的故事。留学生群体本身就是一个话题点,对于电视剧行业而言是一个新颖的题材,两位编剧也为此专赴国外调研取材。前几年大众对中国留学生留有不良印象,该剧所呈现的现实群像可以让大众了解到当下中国留学生生活的真相。尤其是书澈和萧清坚守初心、独立奋斗的正面形象,更能感动观众,传递正能量的价值观。

然而,根据前文对留学生群像的分析,笔者认为该剧对留学生群像的展现仍存在不足。六位主要人物中仅有一位是来自普通家庭的留学生,而从社会发展的角度看,来自普通家庭的留学生样本数量太少,且宁鸣的人设也不足以代表所有来自普通家庭的留学生。

(2)反腐

党的十八大以来,面向全国的"打虎拍蝇、惩贪反腐"力度之大前所未有,对权力的监督制约机制同步不断完善。剧中涉及中美两国的反腐以及跨国犯罪,以此表达全世界对于腐败犯罪严惩不贷的态度。

书望和成伟不只有地铁车厢项目等利益交易,还背负着刘彩琪的命案。虽然成伟打

[1] 施雨岑:《教育部:2018年出国人员66.21万人,回国51.94万人!》,新华网2019年3月27日(http://www.xinhuanet.com/politics/2019-03/27/c_1124291948.htm)。

着法律的擦边球行贿，书望也揣着明白装糊涂默许了成伟的变相行贿，但书澈发现后将所有巨额投资退回，一定程度上减轻了两人的罪行。但刘彩琪的命案，两人作为幕后主谋依旧难逃严惩。从书望和成伟的案件中我们可以看到法律工作者的专业、忠诚和敬业，这也是初出茅庐的萧清参与的最高级别案件。

剧中美国公司内部的反腐主要涉及鲁尼，鲁尼是成伟想要合作的美国公司高管。鲁尼公司的董事会一直反对与成伟合作，但鲁尼非常想达成合作，在多次协调无果后，效仿成伟的擦边球手段，悄悄偷出核心数据想要与成伟见面换取合作的机会。而成伟留了心眼，将他与鲁尼见面的全过程秘密录像。之后公司发现了核心数据被动过，成伟拍下的视频成为鲁尼犯罪的证据，直接导致鲁尼被美国警方逮捕。

鲁尼妻子刘彩琪的命案是一场跨国犯罪，幕后主谋正是书望和成伟。刘彩琪是书望的婚外情人，且已怀了书望的孩子。成伟帮助书望将刘彩琪这一隐患秘密安排到旧金山。在刘彩琪命案之前，书望和成伟已密谋了一场意外车祸，导致刘彩琪流产。而刘彩琪已经意识到流产并非意外，幕后主谋就是成伟。回到家后她写了实名举报信寄至最高人民检察院反贪污贿赂总局，揭露了她所了解的所有书望和成伟的犯罪事实，后整理所有相关资料存入 U 盘，由萧清转交给何晏。在成伟知道刘彩琪与萧清见过面，他们的犯罪事实可能已经暴露后，便对刘彩琪起了杀心，制造了一场看似意外的谋杀案。而此时萧清在父亲的安排下正准备秘密回国，接受武警保护。

反腐主题的电视剧有成功的案例在先。2017 年反腐剧《人民的名义》大火，以平均 3.662 的收视率高居 2017 年 CSM52 电视剧收视率榜首。该剧根据编剧周梅森的同名原著小说改编，而小说则是在国家反贪局提供的案例基础上写作而成。其中可见贪腐官员不同的腐败方式，包括处理赃款的方式，尤其是在家中甚至连冰箱里都放满赃款的情景令人目瞪口呆。书中还详细描写了他们如何隐藏自己，与检察部门斗智斗勇的过程。剧情的推进对观众而言既烧脑又大快人心。其中同为官员却分属正义与邪恶两方的高育良、祁同伟、侯亮平三位同门师徒之间的对手戏尤为精彩。侯亮平小心谨慎、逻辑严密、反应迅速，但因牵涉自己熟识之人，查案不易。直到最后一切才拨开迷雾、水落石出，以祁同伟自尽、高育良落网的结局结束。

《人民的名义》的主要人物群体是官员，离大众生活相对较远，但其中的贪腐套路及检察部门破案的过程对大众颇具吸引力。与《人民的名义》不同，《归去来》将

图 12 书澈（上）与萧清（下）

反腐主题融入以留学生为主要人物群体的都市情感剧中，更贴近大众的生活，也向观众传达出反腐行动其实就在身边，以此起到一定的法治宣传作用。尤其是青年群体更应有法律意识，能够像剧中的萧清和书澈一样，在生活中敏锐地感知自己身边发生的贪腐行为。

（3）初心

"初心"是当下社会中的一个热词，各行各业都在倡导不忘初心、坚守初心，坚

定理想、努力奋斗。剧中书澈和萧清身体力行，即使有时会受到伤害，也依然能够坚定自己的原则和初心。书澈全数退回成伟变相贿赂的投资；萧清面对书望和成伟的犯罪事实，依旧选择坚守自己作为法律工作者的职业道德，协助父亲将他们绳之以法。这些都是坚守初心的实际表现。（见图12）

2018年还有一些献礼剧也涉及不忘初心、坚守初心。例如，《大浦东》讲述了东海财经大学经济系学生赵海鹰抓住改革开放带来的重大机遇，坚守一代金融人的梦想与初心，历经挫折与失败终于成为新上海金融界翘楚的故事。《你和我的倾城时光》中，负责Fancy中国区子潮牌Y-Fancy设计的林浅在发现Fancy总部下派的设计总监Amanda全盘推翻了她融入中国风元素的设计后，坚持自己的理念，在与Amanda沟通无果后，提出与她公平竞争，由公司决定用哪一套设计。虽然她失败了，但在这之后她依然坚持设计融入中国风元素的服装，之后和丈夫厉致诚共同创立了"倾城"品牌主打中国风服装，并将"倾城"推上了国际舞台。虽然过程中历经波折，但林浅坚守了将中国风服装推向世界的初心，最终取得了成功。

（4）诚信

诚信问题，尤其是由来已久的学术诚信问题近几年越发突出。远如2010年中国著名职业经理人唐骏的学历造假、专利造假、创业经历造假被揭发；近如2018年演员翟天临学术不端被查出，因此被取消博士学位，退出博士后流动站。这些学术诚信的反面案例影响广泛且恶劣，甚至在国外的中国留学生也存在着学术诚信的问题。例如，有的中国留学生"拿着博士奖学金，但在拿到硕士学位，找到工作后就离开学校，把未完成的研究工作扔在一旁，把对导师的承诺忘在脑后。长此以往，很多美国教授对中国学生的诚信表示怀疑，再也不愿意招收中国学生了。在异国他乡，任何一个中国人都是外国人了解中国的小窗口，而一个中国人的言行往往会被放大，使整个中国留学生群体都受到影响"[1]。

《归去来》中的学术诚信问题集中于成然和宁鸣，两人一个愿打，一个愿挨。宁鸣在美国打工波折不断，在需要用钱的时候查找招聘信息，看到高薪寻找代考就想尝试一下。成然寻找代考的直接原因是数学挂科要重修，重修成绩必须及格。他也想考

[1] 王阔：《20不惑：最有价值的人生创意书》，北京：中国经济出版社2012年版，第39—40页。

个好成绩给父亲看,让父亲像夸姐姐缪盈那样夸自己,证明自己也可以成为家族集团的继承人,但他不愿意靠自己的努力真正提高成绩。东窗事发后,学校按照校纪校规决定开除成然,并报警遣送宁鸣回国。成伟为了保住儿子的学籍,派有求于他的鲁尼前去为儿子求情,但被学校拒绝。成伟不得已亲自出面,仍未保住成然的学籍。此段剧情颇具讽刺意味,很多中国人都存在一个认识误区,觉得人情、人脉高于一切,但在这一事件中,最终的结果恰恰相反,法律、纪律、规则才是高于一切的。这对观众而言具有一定的警示意义。

《归去来》之后播出的电视剧《陪读妈妈》也是聚焦留学生群体的电视剧。与《归去来》不同的是,《陪读妈妈》主要关注的是低龄留学生家庭,从低龄留学生妈妈的视角出发,讲述低龄留学生家庭中父母和子女间互相理解、共同成长的故事。该剧探讨了中国式亲子关系、中西方教育理念冲突、原生家庭对孩子成长的影响等话题,其中也涉及学术诚信问题,如黑客入侵学校内网篡改成绩单的疑案。

除了学术诚信,社会上还长期存在其他方面的诚信问题,这在2018年播出的电视剧中也有所呈现。如医药诚信,在《外滩钟声》中郭阿盛卖假药,邻居们在长期服用后身体出现不良反应,调查后方知郭阿盛的恶行,他也因此被公安局带走。又如商业诚信,在《你和我的倾城时光》中"倾城"品牌服装被污蔑衣服面料质量不过关导致消费者全身过敏,后厉致诚抓住污蔑者,调查后发现是有人恶意为之,最终还了品牌的清白。此外,社会上还有其他诚信问题,比如行人出于好心在街上扶起跌倒的老人,却反被诬陷等。现实主义题材电视剧对诚信问题的呈现,一则说明该问题是现实生活中常常会遇到的,二则提示该问题急需得到大众的关注,引发大众对于诚信的反思。

(5)创业

"创业"也是当下社会的一大热词。每到大学生毕业季,创业总会成为大众关注的重点。2018年的数据显示:"2017届大学毕业生半年后自主创业的比例为2.9%,其中,2017届高职高专毕业生半年后自主创业的比例(3.8%)高于本科毕业生(1.9%)。根据国家统计局《2017年国民经济和社会发展统计公报》发布的普通本专科毕业生人数735.8万估算,2017届大学生中约有21.3万人选择了创业。与2008届(1.0%)相比,近十年增长了1.9个百分点。调查显示,近十年自主创业大学毕业生比例明显上升。2014届大学生毕业半年后有2.9%的人自主创业(本科为2.0%,高职高专为

3.8%），三年后有6.3%的人自主创业（本科为4.1%，高职高专为8.5%），可见毕业中期自主创业人群增长明显。值得注意的是，毕业半年后自主创业的2014届本科毕业生中，有46.9%在三年后仍在继续创业。毕业半年后自主创业的2014届高职高专毕业生中有45.8%的人三年后还在继续自主创业。"[1]

由以上数据可知，近年来大学毕业生选择自主创业的比例显著提高，且近一半的毕业生能够坚持自主创业三年以上。自主创业的大学毕业生已成为择业大学毕业生中不可忽视的人群。

在2018届全国普通高校毕业生就业创业工作网络视频会议上，鼓励大学生创业成为国家教育部的工作重点之一，"汇聚创新创业'新动能'，深入推进创新创业教育改革，把创新创业教育贯穿人才培养全过程"[2]。国家政策对于大学毕业生创业持支持和鼓励态度，一定程度上吸引着大学毕业生走上自主创业的道路。

在《归去来》中，书澈、宁鸣和金露都有创业经历，但方式截然不同。书澈的团队研发了具有创新意义的域名解析服务器，他本人和长辈都很看好这一产品项目的市场前景。他的创业经历受到成伟向其父亲书望变相行贿的暗中照顾，创业之路尤其顺利。但在发现成伟与父亲背后的勾当后，他不顾公司团队兄弟姐妹的劝阻，毅然决然地暂停创业。在他的创业故事里，既有自身良好的市场敏锐度，也有对原则底线的坚持，以及好友的鼎力相助。最终他的项目在宁鸣的帮助下继续运营、推广并取得成功。宁鸣创业始于孝心，他希望自己发明的跟踪器能为更多有阿尔茨海默综合征患者的家庭提供便利。宁鸣和女朋友缪盈强强联合，创业成功。他的创业故事里有孝心，有科学智慧，还有爱人的支持和加入。金露创业是利用自身时尚嗅觉灵敏的优势，经营一家买手店，然而开局不利，经营状况低迷。她首先想到让父母和好友来支持自己，但此举治标不治本。在总结经验、找准方向之后，她用新的思路重新把买手店做了起来。笔者认为，金露的创业经历一定程度上可以看作社会上创业"小白"经历的缩影：刚开始面临困难，难以经营，到后来一步步解决问题，总结经验，渐渐走上正轨。买手

[1] 王晶：《2018年就业蓝皮书：高职高专毕业生走俏 就业率超本科》，央广网2018年6月11日（http://news.cnr.cn/dj/20180611/t20180611_524266371.shtml）。
[2] 《2018年全国820万大学生将毕业 就业形势严峻》，《人民日报》2017年12月7日（http://www.china.com.cn/news/2017-12/07/content_41971231.htm）。

是时下新兴的一种职业,金露懂得利用自身优势,有勇气走上新兴职业的道路,足见其大胆、前卫的人物特性。

在2018年的现实主义题材剧中,也有其他剧集涉及创业这一话题,如IP改编剧《创业时代》。这部剧主要讲述了男主角郭鑫年为开发一款可以将手机短信以语音的形式在用户之间传送的通信软件而走上创业之路,并在最艰难的时期收获爱情的故事。郭鑫年的创业过程是该剧的主线情节。在《你和我的倾城时光》中,女主角林浅创业的起点是自己的一家淘宝店,她坚持做自己设计的服装,经由淘宝店卖出,并靠款式和质量赢得口碑,进一步推广自己的店。此后和丈夫厉致诚联手原是竞争对手的宁维凯、陈铮,一同抵制国外DP品牌的恶意市场入侵,推出新品牌"倾城",主打林浅擅长的中国传统元素服装,最终将DP赶出中国,也迈出了向世界推广中国传统元素服装的第一步。《外滩钟声》中杜心芳和杜心美姐妹俩梦想有一家属于自己的裁缝店。心芳过世后,心美独自经营起裁缝业务。从起初的缝缝补补,到之后自己设计服装卖给梧桐里的邻居们穿,由于衣料舒适、款式漂亮,她做的衣服广受欢迎、好评如潮。随着时代的开放和发展,她萌生了成为服装设计师的梦想,最终获得了巴黎服装学院的入取通知书,远赴法国深造服装设计。

这些剧集中的创业者形象非常励志,体现了善于思考、决策果断、不畏困难、坚韧不拔的品质,对于时下有志于创业的年轻人来说具有正面意义。剧中创业者遇到的问题和解决方式对于生活中的创业者而言也有一定的启示意义。

2. 互联网营销方式

《归去来》前期并未制造特别的营销热点,而是正常择时发布预告片。最早的概念预告提及"唐嫣罗晋恋情公开后首度合作",在网络上引起了一定的关注度。拍摄接近尾声时发布了先导剧情版片花,"双十一"时发布了15秒精粹版片花作为福利。2017年12月6日发布杀青特辑,2018年4月20日发布最新定档预告片。2018年5月7日发布"大爱归来"奋斗版预告片,宣布剧集提档至5月14日。

其互联网营销主要在新浪微博,官微昵称"小归",在公布昵称时推出与网友互动的吉祥物形象征集活动,以此与粉丝进行交流,并提供了作品录用后将做成纪念品送给主创以及去剧组探班、与偶像零距离接触等福利。

每逢节日官博会紧扣节日热点推送与剧集相关的推文。如父亲节时官博集结了剧

中风格迥异的三位爸爸——书望、成伟和何晏,推出了"爸气十足"主题推文,向所有父亲发出了祝福。七夕节时官微以剧中三对留学生情侣——书澈和萧清、宁鸣和缪盈、成然和金露为主题发布了"七夕特辑"系列微博。2018年春节期间则推出了"留学天团表情包之拜年特辑"等微博。

《归去来》开机后,官微推出了"小归日记"主题微博,主要记录每天拍摄过程中的点滴。"人物影像馆"用诗意的语言介绍了每一个主要人物的典型特质。此外还有"场景篇""物件篇"等拍摄期间的花絮、导演刘江携剧参加重要活动、剧组主要成员生日、主要演员杀青、剧集及主创获奖等微博发布,文案整体风格清新自然。

北京卫视和东方卫视作为播出卫视为《归去来》做了线下宣传,与线上直播同步进行。在北京卫视"2018北京卫视营销共赢大会"上,《归去来》剧组两位领衔主演唐嫣、罗晋携剧参加;在东方卫视《归去来》开播盛典上,现场游戏环节精彩,气氛热烈。此外,该剧还是2018年电视节目春季交易会开幕式重点推荐剧目、2018年优酷春季重点推荐剧目。

首轮播出后,该剧社会反响热烈。新浪微博话题总阅读量为8.4亿,演员相关话题总阅读量超11.3亿,《中国日报》《申周刊》等多家媒体以及具有广泛影响力的微信公众大号如影视独舌、电视剧鹰眼等,发布了相关主创采访、报道、评论。新浪微博的年度统计数据显示,2018年《归去来》收获剧赞425.2万,位列"电视剧大赏人气剧集TOP10"第9位;唐嫣饰演的女主角萧清在其平台的讨论次数为4195321次,讨论人数有329261人,位列"2018年微博最热女性角色——微博讨论度TOP10"第8位。《人民日报》、北京市广播电视局等主流权威媒体、机构也给予该剧好评。截至2018年12月31日,《归去来》第三轮卫视播出已经开始,足见其影响力与社会价值。

三、意义启示与价值定位

2018年是改革开放40周年,现实主义题材电视剧借此东风持续升温。"2018年10月,四大卫视——北京卫视、东方卫视、江苏卫视、浙江卫视公布了2019年即将播映的40部电视剧名单,其中有21部现实主义题材剧、11部年代题材剧、2部古装

剧、1部当代题材剧、1部抗战悬疑剧、1部人物成长励志剧、1部公路悬疑爱情剧、1部军旅剧、1部悬疑探案剧。"[1]可见2019年播映的电视剧题材分布与2018年相近，现实主义题材仍是主流。2019年是新中国成立70周年，即将播映的电视剧中有很多是献礼剧。

《归去来》是2018年播映的现实主义题材都市情感剧，其主线剧情、制作、营销皆紧扣现实。该剧主要关注已然大众化的留学生群体，为电视剧行业提供了一个新颖的视角。在贴近大众生活的同时，也弘扬了社会主流正能量和价值观。剧作引发了观众对于社会、家庭、个人三者关系的反思，并倡导大众要知法守法。《归去来》紧扣现实又有所创新，同时向社会传递了正能量，可谓2018年现实主义题材剧中的优秀作品。

根据笔者前文的分析，该剧存在人物群像的设定问题，值得关注并加以改进。人物群像的设定和打磨是当下电视剧创作中普遍存在的问题。人物是剧本的基石，人物之间建立什么样的关系、发生什么样的事件，都是由人物的个性或者动机引起的。若人物设定出现漏洞，剧情上也会跟着出现漏洞。而当下观众的审美水平快速提高，这些漏洞很容易被发现。《归去来》的豆瓣评分仅有5.3分，口碑与高关注度并不匹配，其中就有打中等评分的观众提出了人物和剧情上存在的问题。

（一）打破单一类型剧的壁垒，反映时代特征

时下很多影视作品喜欢打类型牌，但《归去来》很难被定义为某种类型剧。其主演有唐嫣、罗晋这样的人气明星，也有许龄月、于济玮这样的"小鲜肉"，可以说它是一部偶像剧；剧中涉及不同家庭中两代人的关系，可以说它是一部家庭剧；经检察官何晏调查，严惩行贿的集团总裁成伟和受贿的副市长书望，可以说它是一部反腐剧……家庭、反腐还有剧中涉及的爱情、友情等，都是时代大背景下现实生活中的不同面向，它们相互关联，共同展现了两代人的时代面貌和当下存在的社会问题。

现实主义题材剧往往紧贴不同时代，讲述符合时代背景的故事。因此，在创作时

[1] 影视主播：《四大卫视2019年片单曝光！建国"献礼剧"成为主旋律，古装剧有点凉凉，片单透露了哪些趋势》，搜狐娱乐2018年10月13日（http://www.sohu.com/a/259273420_513332）。

不能单一地考虑家庭，或者爱情、友情，需要将人物扎根于社会环境之中，通过他的价值观、行动、遭遇的事件等，体现出不同时代的特征和不同人物的个性，引发观众的思考和讨论。

（二）通过塑造中国留学生人物群像，弘扬正能量价值观

《归去来》的剧本创作立足于现实，取材自两位编剧在创作前对海外中国留学生学习生活的实地调研。该剧聚焦中国留学生群体，通过剧中的人物群像，以小见大，看他们的留学经历、价值观、家庭关系和存在的问题，弘扬符合当下时代特征的正能量价值观。人物群像有不同的呈现方式，如文本语言、图像语言、声音语言等。笔者认为，人物群像在影视剧上的呈现是将文本语言、图像语言和声音语言结合在一起，进行立体呈现，使观众能够全方位地直观感受到不同事件中不同人物的特质，引发观众的思考。

在人物群像中，不同的人物因"关系"而相连，但人具有复杂性，每个人面对其他人时，往往会因为关系的不同而有不同的表现。因此，我们在分析人物时需要理清人物群像中不同人物之间的关系。对于创作者来说，不管是编剧、导演还是演员，都需要准确地把握人物本身以及这一人物在不同事件背景下与其他人物之间的相互关系和相处状态。

通过卫视和网络广泛传播的影视作品应该带给社会积极、正向的影响，《归去来》做到了这一点。一方面，通过书澈、萧清等正面人物形象直接向观众传递了坚持初心、勤奋努力、坚守原则的价值观；另一方面，成伟、书望、成然等反面人物形象则与正面人物形象形成鲜明的对比，并与正面人物产生强烈的冲突，引发观众分辨是非并有所思考。此外，还有宁鸣这样知错能改的人物形象，使得剧中中国留学生人物形象的类型更加丰富。美中不足的是普通家庭留学生的样本太少，这一点笔者在前文的分析中已提及。

因此，作为贴近大众生活的现实主义题材剧，在创作时更需要重视主要人物群像的塑造，每个主要人物的出身、性格特征、行事风格、价值观等主观和客观因素都应该严谨斟酌。此外，情节线的发展也不能有逻辑硬伤。

（三）对社会、家庭、个人三者关系的反思

对现实主义题材的电视剧而言，社会、家庭和个人三者的关系几乎是无法避开的话题，不同时代背景、不同视角、不同人群所面对的境况和选择都不同。在写剧本时便可立足现实，对人物所面对的社会、家庭、个人三者关系进行细致推敲。只有这样人物才能塑造得更加立体，更能引起观众的情感共鸣。

《归去来》所直面的是当下我们所处时代的社会问题。是坚守初心还是向现实妥协，是遵守规则还是不择手段，是遵循"理"还是遵循"情"？对于这些问题，每个人的心里都会有不同的答案。

剧中书望和成伟的利益关系不只让作为子女的书澈和缪盈痛苦，也让观众吃惊，他们甚至为了自保"借刀杀人"，使刘彩琪因此丧命。却也因刘彩琪的死亡，让他们更早地暴露了自己。缪盈对父亲的妥协并未起到挽救她与书澈感情的作用，反而将两人的关系提前推向终点。书澈和萧清都有悬崖勒马的经历，而最终能够悬崖勒马，是因为在情感上承受了痛苦之后，更加清楚自己该如何理性面对。

"社会是人们之间相互交往的产物"[1]，而相互交往也体现在家庭中，"家庭始终是社会化最重要的场所，人的社会化从家庭开始。在家庭中人不仅获得了情感，也意识到'我是谁'，并由此形成在人的一生中影响深远的人格"[2]。在《归去来》中，我们通过分析已能发现来自不同背景的人物，他们在与家人、与社会上的其他人交往的过程中，表现出的个性特征各不相同。但出身相似的人物，他们的个人特质存在着一定的相似性或者相反性，存在相似性的如书澈和萧清，存在相反性的如亲姐弟缪盈和成然。

这是一个有趣的讨论点，要研究相似性或相反性从何而来，便要研究他们的成长经历。书澈有过年少时被顶罪的经历，让他备受良心的煎熬；萧清年少时见过父亲拒收他人礼物而心生钦佩。因此，书澈和萧清同样选择了在现实面前坚守原则。缪盈和成然是在同一屋檐下长大的亲姐弟，年幼时便共同面对父母离婚，母亲远走，父亲只管给钱，早早独立生活。缪盈年长且作为姐姐，面对弟弟的时候本能地会有一种责任

[1] 成振珂、闫岑：《社会学十二讲》，北京：新世界出版社2017年版，第5页。
[2] 同上书，第64页。

感,也有很强的独立意识。而成然年幼,父母分开时他对生活还没有多少理解,只是在姐姐的影响下知道自己也要独立生活。正因为在最需要父母关爱、引导的时候没能得到应有的爱护,他才长成一个问题少年。每个人对于家人、朋友、工作的态度都能对他人产生影响,我们能做的是心存善意,尽量减少对他人的伤害。剧中成伟曾试图减轻自己对女儿爱情的伤害,但于事无补,因为书澈的处世原则无法容忍成伟的行为,而他的女儿夹在父亲和恋人之间左右为难。最终还是因为自己不够勇敢,没能在一开始就坚定地与书澈站在一起,共同面对,两人终究还是分开了。此外,从几位主要人物的身上我们能看到一个共同点,即"不念过往",不在已经尘埃落定的旧事上纠缠,选择对过去释然,乐观地接受新生活。这一点也是值得我们学习的。

(四)对法律的敬畏与遵守

该剧探讨了一个核心问题:人应该为自身利益而活还是为做正确的事而活?"法律"和"道德"成为这一核心问题中的关键词。关于法律和道德的关系,"道德和法律,是由个人过渡到社会,主要是群体层次上的行为模式。由道德到法律二合一或一分为二,都是自然而然的发展过程,观念上符合演化的特质,实证上也符合真实世界的经验和证据"[1]。笔者认为:一方面,法律是适应当下社会基本规则和道德准则的约定文件,两者不可分割;另一方面,法律需要与时俱进,随着时代的发展,法律需要根据社会上出现的新问题、新情况修订更新。

当下社会存在诸多钻法律空子、道德缺失的恶劣事件,如剧中成伟的变相行贿、制造意外式行凶,以及生活中的各类食品、药品安全问题,常常让人觉得周围"危机四伏"。这些现象一方面说明了法律有待进一步完善,另一方面也说明了大众法律意识淡薄,道德修养有待提高。剧中萧清和书澈选择法律专业,一定程度上将观众的视线引向法律,但剧中更多与法律实务有关的知识主要在以下四个情节中展现:一是萧清在书澈公司实习期间几次接触到的合同问题;二是萧清在美国律所实习时接到的工作;三是何晏与刘彩琪的秘密会面;四是法院公开审理书望、成伟贪腐案。虽未向观众全方位展现法律行业工作者的工作、生活,但书望、成伟的贪腐交易及与法律实务

[1] 熊秉元:《正义的效益 一场法学与经济学的思辨之旅》,北京:东方出版社2016年版,第163—164页。

相关的其他情节已起到提示的作用,引起大众对法律的关注。更是通过书澈拒绝赃款这样原则性强的行动,向观众倡导树立知法守法意识、识别贪腐违法行为。此外,剧中涉及的美国违法案件、跨国犯罪案件也体现出严惩违法犯罪行为是全世界的共同原则,因此每个人都应对法律存有敬畏之心。

国家正在改革、发展中不断完善法律,影视行业也在逐步规范化。在当下的时代背景下,电视剧的制作也要跟上步伐,在遵纪守法的同时,打造符合时代特征、直面社会问题、弘扬时代主流价值观、艺术水平高的电视剧。

四、结语

无论是文化特征、艺术性还是产业运作,电视剧《归去来》都紧扣现实。该剧是首度关注留学生群体的原创剧作,从来自不同家庭背景的中国留学生切入,全方位展现了家庭、社会对他们个人发展的影响。剧中人物坚守初心、直面现实,努力弘扬坚持原则、知法守法的价值观。"归去来兮,田园将芜胡不归"一句升华了全剧的主题,遵从自己的内心,选择为公正、正义而活。值得反思的是,剧本在人物群像的刻画上还存在不足。影视创作者需要更细心地打磨剧本,更用心、更精良地制作也是整个电视剧行业努力的目标。

(徐步雪)

专家点评摘录

王伟国:作品通过人物命运的冲突和戏剧化纠葛,真实地反映出当代中国社会一些人在价值观和人生观上存在的各种问题(尽管是在美国),特别是书望和成伟通过

商业途径带来的新的官商勾结的腐败形式令人震惊。这个叙事视角非常具有现实意义。此外，该剧还以积极的态度探讨了当代青年的多种婚姻观、恋爱观、人生观。这当中既有宁鸣对缪盈从暗恋到明恋、书澈和萧清之间带有悲情色彩的苦恋，也有成然和金露在新时代里的契约婚姻。该剧对这三种不同婚姻观的展示具有很大的启示意义。

李准：该剧的贡献，在于从语言走向历史、从形式走向内容。在当今中国国力增强、国际地位提升、已成为全球第二大经济体的时代背景下，包括"官二代""富二代"在内的所有留学生人群，在生存方式、生活目标上都有了更多元的选择。剧中书澈这一形象实际上寄托了创作者的理想。该剧聚焦留学生群体，既是创作题材上的一次突破，又是国产电视剧中第一次把刻画重点放在一官一商及其子女关系上的作品，它折射出中国近代史上商以官为政治后盾的历史渊源和现实境况。主人公书澈是"官二代"里灵魂高尚的人，他的最终选择是从"子为父隐"的儒家文化走向现代文明的巨大跨越。剧中的爱情也不是孤立的，无论是书澈与缪盈、成然与金露、书澈与萧清、缪盈与宁鸣，无一不是社会发展的注脚。萧清和书澈所经历的人性拷问和灵魂拷问，代表了这个题材的思想高度。全剧通过"不劳而获的财富、没有牺牲的信仰"这条道德主线，以及两个"富二代"、一个"官二代"因家庭变故导致人生道路上出现宕荡、挫折、困境，乃至面对家庭崩塌时所做出的抉择，引申出对"权力的商品化，商品的权力化"等社会腐败问题的思考。影视作品中描写官商勾结并非第一次，但是，把主要笔墨放在刻画高官与巨商相互勾结给子女带来的影响，及其他们所做出的艰难选择上，该剧还是第一部。这一笔最为独特和深刻。该剧通过刘彩琪的检举揭发，将官商勾结与"官二代""富二代"子女串联起来的大胆设计，触及了深刻的社会问题，体现了创作者的勇气，凸显了对崇高信仰的曲折呼唤，达到了从语言走向历史、从形式走向内容的境界。

肖永亮：电视剧《归去来》是中国经济增长、综合实力增强的一个体现，反映出中国的日益强大与时代的变迁。剧中生动的故事讲述以及鲜明的人物形象刻画，不仅能够唤起很多人对往日留学生活的追忆，还借助"留学"这一社会现实，映射出中国以及全球对腐败、违法行为的零容忍态度，具有极强的现实性。

——《现实镜像的冷峻警示　未来意向的温柔烛照——电视剧〈归去来〉专家研讨会综述》，《中国电视》2018年第9期，第8—10页

附录：《归去来》主创访谈

关于前期筹备

问：高老师您好，请问您和任老师是从什么时候开始关注中国留学生群体的？

高璇：这个群体像是一面折射的镜子，能够非常直观地反映中国当下的情形，所以我们基本上在2015年就决定把目光和焦点锁定在这个题材上了。

问：您和任老师是如何定位这部作品中的主要角色的？

高璇：一个人在完成大学教育、走入社会后，再谈价值观塑造才更有价值。在当下火热的"霸道总裁爱上我""玛丽苏""傻白甜"横行霸道之时，我们想写有现实质感的生活，想写真正的青春。

问：两位老师为了创作剧本亲赴美国，采访搜集素材近两个月。实地调研是你们创作前必做的功课吗？

高璇：对。所有富有质感的细节都来源于真实生活。好剧本建立在对真实进行描摹、对现实予以映照的基础之上，任何二手资料都无法取代生活体验的真实感，好戏不是闭门造车编出来的。

任宝茹：我们俩既没有留学经历，也没有在国外生活的经历。在萌生《归去来》的原创创意前，对留学和留学生几乎是零认知的"小白"级别。所以，我们要求必须到美国亲自考察大学，采访留学生，搜集第一手素材，建立对留学生群体的真实认知。所有真正鲜活的东西都是来源于生活的，所有好的创作都是建立在了解真实生活的基础之上的。

什么是"人的戏"

问：刘导您好，据悉您出于对留学生群体的关注，早在2013年就曾向高璇、任宝茹两位老师约稿。那么看完剧本后，您是怎样的感受呢？

刘江：这是我出道以来遇到的最沉甸甸的剧本。剧中人物很精彩，他们丰富的经历、情感上的大开大合都具有很强的戏剧感。我们这部戏探讨"人应该怎么活"这个大的主题，希望能给观众带来启发。而真实感是与观众沟通的唯一桥梁，所以戏中一定得是真实的人物用真实的人性做一些真实的事，这样才能把戏做成人们相信的现实。

问：唐嫣、罗晋你们好，可以谈一谈你们对于自己饰演的角色的理解吗？

唐嫣：萧清吸引我的地方，不仅在于她是我一直想饰演的角色类型，更重要的是她的理性、大气。她与书澈经历了同学、同事、合作伙伴、恋人、对手等关系，支撑她做出选择的一直是心中对正义的坚持。在此基础上，才会考虑个人情感。他们是剧中的一条故事线，但又不是单纯的线，而是以网状分散开来，联系到周边的人和事，信息量非常大，是会让人产生共鸣的。

罗晋：选择、觉醒和归来，剧中的三个关键词在这个角色身上都有所体现。他很矛盾、拧巴，但又很干净。在物欲社会中，始终保持自己的理想。每个人可能都会在自己的大脑中构建一个美好的社会，但某一天突然发现现实好像不是这样的，那他就会觉醒，再往后就会回归到选择中——我要选择站在哪个立场？而归来就是最终能回归自我。这基本上就是书澈的心态变化过程。

关于拍摄过程

问：据悉《归去来》剧组拍摄周期有170天，其中有一个月是两组同时进行，这对于一部都市题材剧来说可谓漫长。在这样长时间的拍摄过程中，您有怎样的感受？

刘江：这是我第一次拍这么长时间的戏。一是转场比较费时间，我们在美国拍了两个月，又去了柬埔寨，国内也一直在拍；二是这次确实拍得比较细，有时候一天也就两三页纸的量。不过，虽然这次时间长，但我一直觉得很幸福。这部戏拍下来，我对生活的理解也有了一些变化。前几年我生病了，焦虑症，总是在思考活着是为了什么。后来我渐渐发现，缓解焦虑症的方式是转移注意力，和一帮志同道合的人在一起，做一件你喜欢的事情，才会发现生活是多么美好。经过这次调整以后，我把烟戒了，生活也规律了，这些东西对我来说是非常重要的。时隔三年重回片场，我才发现自己是多么热爱现场，现场是让我快乐的地方，也让我的内心更加平静。我觉得这是人生的

一个转折点,让我有更充沛的精力和热情做今后的事情。

问:近六个月的拍摄过程中,你们有没有印象深刻的事情呢?

唐嫣:我印象最深的是从大汗淋漓一直拍到瑟瑟发抖。六月份正是最热的时候,我很早就进入剧组,前十天里有一个星期都是哭戏。剧中有合租场景,为了方便拍摄,剧组搭了一个别墅,然后就是日夜拍的节奏。比如白天要拍晚上的戏,要用黑布把整个房间蒙起来,里面没有空调,没有电扇,几十个工作人员在只有十平方米的卧室里拍我。大家都大汗淋漓,但是脸上得要演出冷静来,幸亏我是身上流汗、脸上不流汗的体质。……对我来说,最难的是用英语说法律专业术语的台词。有些台词我们拿给美国当地的工作人员看,他们都觉得很绕口,因为可能其中的一些词平时生活中用不到。就像我们说普通话,有些法律专用词语在生活中是接触不到的。

罗晋:对!这方面我也深有体会。我经常会没事就抓着美国的工作人员,让他们先帮我念一遍,或者让他们帮我听一听发音。我也不好意思老找一个人,就分着找,找来找去,到最后大家念完一段台词都会跟我说同样的话——Good luck!祝我好运。庆幸的是,这些戏已经拍完了。……以前总有报道说,中国留学生在国外肆意妄为,其实真正留过学的人都会知道,很不容易。到了国外,人生地不熟,要适应当地的语言、文化、环境,还要上课,根本就没有时间去做这个、做那个。我真正看到了这个群体是怎么生活的。

问:《归去来》中除了主演唐嫣、罗晋,还有一些很年轻的演员,比如许龄月、于济玮、王天辰、马程程等。除此之外,更有王志文、史可、张晞临、张凯丽、施京明、王姬等老戏骨加盟,阵容非常豪华。在拍摄现场,您对待新人演员和成熟演员的方式是一视同仁吗?

刘江:不,新人演员和成熟演员要区别对待。我在现场会多说年轻演员,甚至手把手教,给他们很具体的提示,让他们按照我的提示演,这是没办法的事。而对于成熟演员,可能私下里会多聊一些。这些年轻的演员变化都很大。有些人刚开始时我觉得全身都是毛病,不知道从哪儿学来的,全是假的东西,不玩真的,假pose、假笑,所以从第一天开始就掰他们这些东西,然后非常具体地提一些要求。到了中段以后就

已经完全会自己演了。有时候他们会演得比较过，我会告诉他们，角色要给观众留白，不能给得太满。不然会让人觉得这是一个单向的东西，不够丰富。观众会随着情节的发展自己去填补留白，也会让人感觉到你的表演有更加丰富的内容。

罗晋：我和唐嫣都觉得通过这部戏的拍摄学到了很多。可能每个人看待一件事的角度不一样，所以观点也会不一样。在不影响导演想要表达的东西的情况下，如果可以的话，加一点自己的东西进去。但肯定还是以导演为主，要听导演的。

唐嫣：有这么多前辈演员在现场，我一直在"偷师"。这几年和不少前辈演员有过合作，这部剧里施京明老师和张凯丽老师分别饰演我的父母，用"戏骨"两个字形容他们真的很贴切。我想演员应该是这样，当你到一定火候的时候就会戏入骨髓、分秒入戏、角色即你。这也是我们青年演员要不断磨炼和学习的。

罗晋：其实前两年一直都是跟年轻演员在一起拍戏，突然遇到这两位老师（王志文、史可）的时候，好像又看到了前面有更长的路。我一直觉得演戏这条路其实没有尽头，当我看到他们的时候，我真切地感觉到这条路好远，我还要继续努力地往前走，才能紧跟他们的脚步，任重道远。

刘江：唐嫣是一个特别聪明的女演员，你一点她就知道。对她提出更高的要求时，她也总能很好地完成。罗晋举手投足间几乎就是我看剧本时想象的书澈的样子，充满书卷气的那种小生，有点忧郁、敏感。他对戏很认真，有时候我都觉得 OK 了，他还要再来，是一个追求完美的演员。

以上访谈整合自：

（1）广电独家：《导演说"沉甸甸"，编剧说"幸福"，主演"食言"应约，〈归去来〉到底经历了什么？》，2017 年 6 月 27 日（http://www.sohu.com/a/152275732_613537）。

（2）jin：《〈归去来〉临近杀青，导演刘江携唐嫣、罗晋带来全面解读》，影视独舌 2017 年 11 月 29 日（http://baijiahao.baidu.com/s?id=1585375936435444846&wfr=spider&for=pc）。

2018年

中国影响力电视剧分析 案例八

《黄土高天》

On Loess under High Sky

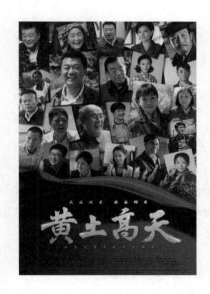

一、剧目基本信息

类型：农村、年代
集数：38集
平均收视率：0.823（中央电视台综合频道）
首播时间：2018年11月1日—2018年11月30日

二、剧目主创与宣发信息

出品：中央电视台、陕西文化产业投资控股（集团）有限公司、北京完美影视传媒有限责任公司、上海尚世影业有限公司、幸福蓝海影视文化集团股份有限公司、安徽五星东方影视投资有限公司、深圳广播电影电视集团、重庆电影集团有限公司、北京欢乐源泉影视传媒有限公司、天津嘉会文化传媒有限公司、重庆星光书影文化传媒有限公司、华夏国剧（北京）影视文化有限公司

导演：阚卫平
编剧：张强、范胜震（根据莫伸长篇报告文学《一号文件》改编）
主演：董勇、王海燕、王伟、嵇波、马少骅
摄影：杨轮
剪辑：董传辉
美术：谢勇
灯光：金建华、郑琪
录音：王勇、张广亮、白冰
道具：董忠茂

三、剧目获奖信息

2018年入选"中国电视剧制作业（2018）年度优秀剧目"。
2018年在"TV地标（2018）"中国电视媒体综合实力大型调研成果中荣获年度优秀剧集。

在希望的田野上

——《黄土高天》分析

"我们的家乡，在希望的田野上……"这首耳熟能详的歌曲生动地描绘了1978年党的十一届三中全会后，中国农村翻天覆地的变化。随着1982年1月1日我国第一个关于"三农"问题的"一号文件"发布，中国农村改革自此进入了新的阶段。《黄土高天》是根据莫伸的长篇报告文学《一号文件》和历史脉络成功改编的一部农村题材电视剧，故事横跨四十年，涉及三代人，聚焦"三农"问题，通过小人物书写时代运势，谱写了一部改革开放40年来汇聚三代农民奋斗史、中国农村改革史、中国农业发展史的"三农历史教科书"。该剧紧扣时代主题，遵循现实主义创作观，以高瞻远瞩的艺术视野，传递了平民、多元的文化价值，是一部朴实书写中国乡土的史诗大剧，也为中国农村题材电视剧的可持续发展提供了有益的借鉴。

一、现实主义的影像传播

当下有关农村现实题材的电视剧，都在影像传播上呈现出现实主义历史性和真实性的缺失。曾庆瑞教授曾经说过："从理论上或者从人类文学艺术发展的历史规律来看，凡是朝气蓬勃、文学艺术生命常青的东西，一定是首先要表现出它以十二万分的热情来关注眼前的、当下正在发生的现实生活中的人物和故事，来关注占人口绝大多数的人民大众眼前的生存状态和文化心态。而且，在关注的同时，它自身还要不断地寻求和创新自己最合适的艺术表现手段。我觉得，当前中国的电视剧反映出一个很大的问

题,我们需要强化现实主义精神的回归、复兴,需要有一批有责任感的、有艺术造诣的电视剧文学家、艺术家来关注和描绘我们的现实生活。"[1]《黄土高天》通过时代色彩浓厚的现实主义影像,展现了我国农村的乡土风貌、传递了艺术审美和人文关怀,实现了对国家意识形态的图解和乡土景观的观照,完成了对乡土文化的传播。

(一)国家意识形态的政策图解

在社会主义政治体制背景下建立的中国电视,从一开始就奠定了其特殊的地位——党和政府的喉舌和宣传工具。[2]《黄土高天》作为入选国家广电总局纪念改革开放40周年首批推荐剧目的农村史诗大剧,描绘了一幅改革开放后乡村振兴的美丽画卷。电视剧创作者牢牢把握农村改革开放的主旋律,紧扣"三农"问题,运用现实主义的镜头影像直观化地呈现和解读了家庭联产承包责任制、发展乡镇企业、发展生态农业和脱贫攻坚等各项惠农政策,实现了对国家意识形态的政策图解。

首先,对"大包干"政策的图解。围绕大包干的争议一直存在,直到1982年中央发出第一个"一号文件",也就是1981年底举行的全国农村工作会议的纪要,确认包产到户、包干到户都是社会主义集体经济的生产责任制,确立以家庭联产承包责任制为主要形式的农业生产方式。改革开放以前,农村推行的是"农业学大寨",丰源也是作为学大寨红旗大队的形象出现的。电视剧的开头就是通过对壶口瀑布的航拍,展现壶口瀑布的壮观气势,预示着一场巨大变革的到来。紧接着丰源大队为了迎接领导组的检查,出现集体造假事件,尤其是剧中对包谷地一家偷吃公粮和馒头皮进行了朴实细致的镜头影像刻画,反映了那个年代农村生活的艰难困苦。这一系列的镜头呈现都为农村大包干的适时出现奠定了基础。秦学安送赵秀娟母女回到安徽老家,他被眼前的场景深深地吸引了。创作者运用一连串平稳的多角度航拍镜头展现了农村丰收的喜悦,以及对小岗村那18个血手印的还原化影像处理,客观呈现了大包干的来龙去脉。随后丰源大队在秦学安的带领下实行大包干,走上了变革的道路。(见图1)航拍农民壶口瀑布边庆祝丰收的影像、金色麦浪滚滚、热气腾腾的饺子等画面,从侧

[1] 曾庆瑞、志平:《带着希望努力攀升——有关2009年现实题材电视剧的对话》,《当代电视》2010年第1期。
[2] 刘习良:《中国电视史》,北京:中国广播电视出版社2007年版,第30页。

图 1 秦学安带领乡亲们分田包干

面展现出农村改革的丰收硕果。(见图 2) 同大包干之前的农村影像形成对比,突出了大包干带来的巨变,完成了对这一政策的图解。

其次,对"发展乡镇企业"政策的图解。1984 年初,中共中央"一号文件"提出兴办社队企业,同时鼓励农民个人兴办或联合兴办各类企业。将社队企业正式改名为乡镇企业,特别是 1985 年、1986 年中共中央关于农村问题的两个"一号文件"和 1987 年"五号文件",为乡镇企业创造了一个前所未有的、非常宽松的外部环境,乡镇企业的发展第一次进入了黄金时代。剧中通过对刘海的药材加工厂、张守信的水泥厂和秦学安创办的药材加工厂的影像呈现,深刻还原了历史原貌。摩托车、拖拉机、小轿车等交通工具的变化,生动反映出乡镇企业的发展显著增加了农民的收入,改善了农民的生活。

再次,对发展"生态农业"政策的图解。随着现代农业的发展,那些农业发展初期的粗放式、短视暴力经营所带来的问题不断蔓延扩散,破坏了农业生态环境和社会价值观。农村环境问题的不断恶化引起了政府的高度重视。在 2007 年之后的中央"一号文件"中,每年都将农村生态工程建设写入其中,鼓励发展生态农业,减少农业环境污染,强化水污染治理,增强农民环保意识。剧中张守信的乡办水泥厂在解决农村就业和发展农村产业上都起到过积极的作用,但是由于不重视减排,一味追求经济利

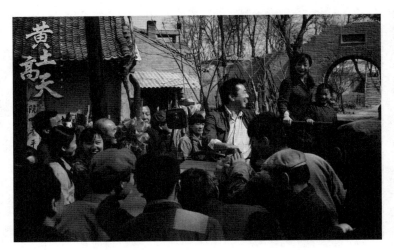

图 2 突出了农民生活水平的提高

益,导致了一连串的恶果。秦学安追查药材源到了水泥厂,被漫天粉尘包围,无奈捂住了鼻子,这样的场景呈现让隔着屏幕的观众都能感受到那种窒息感。包谷地的二女儿由于长期处在水泥厂污染的环境中,被确诊为绝症,身为父母的金银花和包谷地在镜头前痛不欲生、撕心裂肺的影像呈现,是对现实的强烈控诉。再到张守信关停水泥厂的一系列影像镜头,刻画了他在利益和环保之间左右摇摆的心境。而其最终幡然醒悟,拉下电闸——这个逆光拍摄的固定镜头,明暗对比强烈,让观众看到了他背后的光明。除此之外,海外学成归来的秦奋和自己的科研团队带领农民走上了智慧农场的道路,通过一系列影像和镜头的呈现,让大家知道,发展生态农业不仅保住了农村的绿水青山,也给农民带来了金山银山。

最后,对"脱贫攻坚"政策的图解。改革开放以来的多个中央"一号文件"都对脱贫攻坚做出了重要部署。从 20 世纪 80 年代开始,我国有组织、有计划、大规模地开展农村扶贫开发、减贫规划。当前,我国脱贫攻坚进入最后阶段。2018 年中央"一号文件"提出,必须坚持精准扶贫、精准脱贫,把提高脱贫质量放在首位,既不降低扶贫标准,也不吊高胃口,坚决打好精准脱贫这场对全面建成小康社会具有决定性意义的攻坚战。剧中对秦田的呈现主要集中在精准扶贫上,无论是建立贫困户档案、制定精准脱贫策略,还是对南瓜爷的精准扶贫,这些场景都深刻反映了当前脱贫攻坚的

社会现实状况。丰源村主动合并柳家窑、高家峪,联合开发金水河,发展乡村旅游,引入合作社和龙头企业等情节,艺术化地再现了扶贫的成绩,具有很强的现实感。《黄土高天》的最后八集,花了大量篇幅聚焦扶贫攻坚,所涉及的丰源水街、民宿酒店、智慧农场等一系列影像场景,都融合农村产业开发与扶贫攻坚为一体,其最终目的就是为了实现产业兴、农民富、农村美这一乡村振兴的战略目标。

(二)农村乡土景观的审美观照

"中国改革看农村",经历了改革开放40年的中国农村,发生了翻天覆地的变化。《黄土高天》作为一部讴歌改革开放伟大成就,表现乡村振兴战略,展现农村经济体制变革、农业繁荣发展、农民富裕幸福新气象的主旋律电视剧,实现了对农村乡土景观的审美观照。

作为中国农村改革开放的一个历史缩影,本剧中的丰源大队在国家各项惠农政策扶持下,使得当地农村面貌更加现代化、农业发展更加科技化、农民生活更加富裕幸福。创作者通过对一系列乡村自然景观和人文景观的刻画,吸引着观众沉浸其中,同剧中人物一同感受着农村生活的点滴和改革春风的和煦。

陕西的农村具有非常典型的地貌特点,高低起伏的黄土高坡、无数的沟沟壑壑、满目的黄土地,还有那深沉而汹涌的黄河,这些在剧中都通过镜头语言描绘了出来。开篇的第一个镜头展示的就是气势恢宏的黄河壶口瀑布,航拍的大全景不仅交代了环境,也奠定了农村改革的基调。在之后的影像呈现上,黄河壶口瀑布曾数次出现,尤其是在大包干顺利实施后,农民生活越来越好,航拍壶口瀑布边热闹的腰鼓表演,既是展现农民生活的美好,也是对自然景观的审美观照。黄土地的景象在剧中也不断重复出现,每一项农村改革和惠农政策实施都与这片广袤的黄土地息息相关。农村改革前的黄土地是贫瘠的,代表了自然环境无情的肆虐和摧残;随着国家各项惠农政策逐步落实,这片贫瘠的黄土地充满了生机和活力;通过航拍镜头和全景镜头的呈现,让大众更加热爱这片有着无穷魅力的黄土地。黄土地和黄河,这两处具有深厚美学意蕴的自然景观在陕西农村剧中不仅给观众带来奇异的视觉享受,也隐含着陕西人粗犷豪放、坚韧不拔的性格特点。

大树这一影像几乎出现在所有的陕西农村剧中。俗话说,"大树底下好乘凉",在《黄

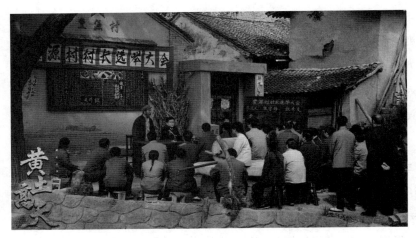

图 3 体现了大树代表的仪式化符号

土高天》中,大树下是村民们饭后茶余的休闲场所,也是他们联络感情、沟通交流和商议事情的重要平台。村里的那棵老槐树是一个村子的核心集合点,老槐树下是全村召集会议、村民闲聊或上工的地方。每当挂在大树上的圆钟敲响,全村的人都会在树下集中。为了迎接上级检查,"三十六计,敲响圆钟",村民在此接受支书张天顺的部署安排。在围绕分田进行讨论时,大家伙儿也是在此树下畅所欲言。每天农民们的上工和下工都是以树上的圆钟敲响为准。这一系列大树的影像呈现,体现了古老农村部落仪式化的景观。当现代化的农村面貌形成后,这一农村景观和仪式也消失了,但是普遍意味上的乡愁情节让当代人更愿意去回首、欣赏大树和它所代表的仪式化景观。从一定意义上说,大树是一个村子安定的象征、农村传统情感的堆积点、村民精神依赖的港湾,也是乡村自然环境的典型代表符号。(见图3)

本剧在对人文景观的呈现上也是煞费苦心。无论是村口大喇叭、老房子、庭院陈设、劳作工具,还是年代标语、建筑色彩,均还原每个发展时期的具体样貌。用心的美术设计和"服化道"给予了《黄土高天》超强的年代感。创作者力求真实还原从1978年到2018年这40年间农村发展变迁的生活场景与普通群众的生活百态,对乡土景观的审美观照宛如一幅充满意境的史诗长卷。

通过现实主义的影像传播,讲述农村改革这一伟大历程,高度契合党的十九大关

于"三农"问题的精神要旨。该剧主题宏大、年代跨度大、事件体量大、现实意义大,突破了中国农村电视剧的固有模式。总编剧张强为本剧定位:"彰显中国改革 40 年的农村史诗剧。"正是怀着力求真实还原、呈现现实影像的决心,《黄土高天》剧组转战陕西、安徽大小 13 处地点取景,搭建场景 500 余处,还原了一个真实的丰源,上演了一场真改革、真农民的历史盛宴。

二、和合主题的乡土叙事

和合孕万物,是万物"生生"的过程,也是万物汇聚奔向的永恒目标,"它是各种价值观念沟通与交汇的转换枢纽,是过程,是无尽的终极。它是各种价值行为期盼与追求的永久目标。真善美会聚于和合之下,是'大规矩'"[1]。和合文化的精髓可以用"和而不同"概括说明。和而不同首先就要承认并接受人与事物存在的差异,因其"不同"才能不断发展,走向"和"。事物都具有特殊性,相互的差异性很普遍,在足够包容的前提下还要保持各方面不同力量间的平衡和秩序。一个或多个事物之间的力量关系并不是始终平衡的,此时和彼时的差异也会导致矛盾的产生。"和而不同"的过程是表面的平静,实际中已经蕴含了各方相互角力的矛盾因素。当平衡被打破时,矛盾的碰撞引发对抗和冲突,这里的冲突包含了人物内部的挣扎、人与命运的对抗、人与人的冲突和纠缠、事物外部的剥离和脱落,以及本质的凸显等非和合的表现,越是趋向和合的圆满结果,其走向和合主题的过程就越是坎坷和曲折。当各方力量再次回到平衡的状态时,原本的矛盾因素可能仍然存在,或者又出现了新的矛盾,不断推动事物发展成长。也就是说,事物处在不断的变化中,有着各自的特点和性格,变化的过程要依据一定的规律,变化中必然有差分和碰撞,冲突后又自然走向融合。人或事物就是在碰撞—冲突—融合的过程中获得自信、命运和本质的。《黄土高天》在叙事主题上抓取农村变革中的重要节点,从包产到户、包干到户到村办企业,从"吃救济"到"在土地里创造梦想",这些主题是和合的出发点,也是和合的落脚点。而走向和合主

[1] 王颖:《形而上学的解脱——略论和合生生道体》,《邯郸学院学报》2009 年第 6 期。

题的过程却是非和合的,解决冲突的过程即叙事流程,遵循和合—非和合—再和合的叙事过程。该剧在和合主题下的乡土叙事更贴合广大观众的审美习惯,贴近老百姓的生活,在叙事上更能呈现出和合的特质。叙事时空安排上基本采用时间顺序来展开情节,同时采取多线交叉的时空结构和情节线,情节上主要是戏剧化的情节模式,编织出广大农村的人物关系网和复杂的故事链条。

(一)统摄全局的线性时空安排

本剧的叙事时空横跨改革开放40年,以中央"一号文件"这条线贯穿始终,讲述了以张天顺、秦学安、秦奋为代表的三代人从追求"活下去""富起来"到建设社会主义新农村的历史过程。叙事形式上采用线性时空安排,更容易被广大观众接受。这一点是对中国传统叙事艺术的直接继承和弘扬。[1]

农村题材电视剧中的叙事可以看作和合—非和合—再和合的过程,而实际创作过程中,创作者为了尽快吸引观众入戏,在人或事物出场的时候会设置一个冲突和悬念把观众迅速带入,而这个冲突和悬念就是和合中矛盾因素的碰撞。例如《黄土高天》开头,秦学安身为农民却没有下地干活,而是在车站卖起小板凳,赚了一些钱的同时,又从车站领回来一对母女,给她们吃饭、治病,遭到村子里各种流言蜚语的攻击。村主任还明令禁止这对母女继续待在村子里,而且秦学安的生活状况也无法继续供养这对母女,但是秦学安没有赶她们走,而是去向其他人借粮食。如果不继续随着剧情深入地看下去,观众可能也不会彻底明白其中的深意。在上级领导来丰源视察工作的时候,被秦学安收留的那对母女并没有踏实地在屋里待着,女儿赵秀娟跑到屋外高声唱起了凤阳花鼓,故意把视察的领导吸引到秦学安家里。此时秦学安家的粮食已经不足量,随时有可能被上级领导发现,所以观众就更不明白赵秀娟这样的做法到底是为了什么,只有随着剧情的深入开展,观众才会逐渐领悟编导在剧情设置上的巧思。

从纵向来看,该剧全篇按照农村改革开放的历史进程进行线性叙事,用38集的剧情内容表现了农村改革开放40年的巨大变化。从横向来看,每一集都呈现出顺序时空的叙事结构。例如,前六集在表现大包干的时候,每一集都有"悬念—冲突—高潮—

[1] 张国涛:《电视剧本体美学研究——连续性视角》,北京:北京大学出版社2013年版,第178页。

悬念"轮回的故事情节，形成一波三折的发展态势。张天顺、秦学安、张守信、赵秀娟这四个主要人物在前五集中几乎是同时出现或是先后出现，秦学安、赵秀娟、张灵芝三人之间的情感纠葛，秦学安和张天顺、秦有粮之间因为分田产生的分歧，张天顺和儿子张守信之间的父子矛盾，秦学安与张守信之间暗中较量等，使得剧情此起彼伏，妙趣横生，从而形成了每集都是"静待下回再叙"的"小收煞"。[1] 所谓收煞，是论述中国戏曲结构的术语，"小收煞"相当于小悬念，"大收煞"相当于总悬念。

（二）情节演进中的非和合戏剧冲突

叙事结构中最为关键的就是通过情节设计和人物行动来进一步推动故事的发展，展现如何解决非和合，即矛盾因素和冲突，达到和合的过程。这个过程并不是一蹴而就、一帆风顺的，可能牵涉更多的人和事，造成更激烈、更集中的矛盾，迅速推进情节的发展，以及人物性格和命运的转折，最终达到和合。这一过程戏剧因素浓厚、故事跌宕起伏，所呈现出的戏剧化结构方式带给观众形式的美。这种充满非和合的情节推进是吸引观众连续观看一部电视剧的关键，同时带给观众一种紧张和愉悦的美学享受。

该剧中的主要矛盾是围绕农村发展、农民富裕和农业进步展开的，在每一个历史节点上都有不同的、具体化的矛盾呈现形式。比如一开始关于分田的矛盾，以张天顺为代表的老一代农民害怕出任何差错，畏首畏尾，强烈反对秦学安分地的做法。中间穿插了张守信推波助澜、赵秀娟千里救人，还有以秦学诚、褚建林、甘自强这样一批有远见的专家领导的帮助，使得矛盾得以化解。中央的政策也随之落地，丰源进入了一个新的发展阶段。之后的矛盾演变成农村现代化进程中的各种问题，以秦学安为代表的这一代农民，在温饱的基础上追求口袋的富裕，他们以积极进取、敢于担当、与时俱进的开拓精神办药厂、承包果园、兴办乡镇企业。在这一过程中，出现了农村发展与土地流转、环境污染等问题的尖锐矛盾。在矛盾的化解过程中出现了以张守信为代表的农民的阻挠，他们也代表了我国农村改革开放进程中一系列的阻碍因素。在本剧的后半部分，具体的矛盾化为以秦奋、秦田为代表的现代化新农民和秦学安这一代农民之间的矛盾。他们在发展农业、增加农民收入上的想法和观点，在不同程度上出

[1] 蓝凡：《电视艺术教程》，上海：复旦大学出版社2009年版，第68页。

现了碰撞和对立。

除了事情的冲突，人物内心的冲突碰撞也是非和合的表现之一。作为复杂生物，人的喜怒哀乐、痴怨嗔念都是与生俱来的，这些情感聚集在一个人身上，需要保持平衡和包容的和合状态。当情绪受到感染或激化，人们就要通过一定的途径来化解，保持心灵的和合；而一旦情感和需要无法满足、无法宣泄，人就会陷入内心的失衡中。从这个意义上讲，人的性情、人的内在也是和合本质的体现，是七情六欲间的冲突与融合。在《黄土高天》中，通过剧中人物的内心独白和画外音的旁白，呈现出主人公矛盾纠结和满怀希望的心理。比如有一场戏是秦有粮在分地后趴在土地上捧起一抔土闻，本来这场戏衔接的是秦学安在土地上撒石灰毁地的情节，而将它调整到分地后，看似不合理，却增加了哲理性。阚卫平解释道："这里用特写镜头刻画了秦有粮双手捧着泥土，再将泥土放在嘴边亲吻，最后把泥土装进口袋的画面。在秦有粮这一跪、一吻、一装的镜头冲击下，再配上一段旁白，'这个农民在亲吻着土地，土地是他的命，是他的根'，这样的处理更能展现出农民世世代代以土地为生、国家以土地为昌盛的哲理。"秦有粮内心在对土地的不舍和大包干的益处两者之间非常艰难地做出了选择，亲吻土地的镜头处理使这场戏达到高潮，推进了剧情的发展。

（三）联系全篇的和合叙事结局

叙事的过程是一个冲突与融合的过程。矛盾因素不断积累、激化从而引起人和事物的对抗和冲突，而这样非和合的状态正如"合久必分，分久必合"一样，并不会一直持续下去。当矛盾双方力量达到平衡，或者事物在冲突过程中一方吸收了另一方的力量，二者相互融合、上升，再次回到和合的状态。从叙事结构来说，该剧的结局采用闭合式，在结尾处实现最初矛盾的解决或平衡，呈现出和合之美的结局。

在《黄土高天》里，作为新时代科技农民代表的秦奋和大学生村官秦田，他们为了新农村建设尽心尽力，但是身为父亲的秦学安却固守僵化的发展模式，百般阻挠，不仅阻碍村中大规模的招商引资，还不乐意秦奋搞无土栽培。在秦田规划两村合并的过程中，父亲秦学安在初期不是特别支持，生怕自己村的利益受到损失。父亲的不解和乡亲们的漠然并没有让秦奋和秦田丧失信心，他们力排众议，对村子的发展充满了规划和信心，坚持利用先进的技术种植粮食和蔬菜，发展乡村旅游业。在党和国家发

展新农村的政策指引下,秦田继续推进丰源村深化改革和精准扶贫的工作。他们的一系列行动不仅给村子带来了巨大的经济效益,让农民生活越过越好,而且也让群众的精神文化生活日渐丰富。在科技兴农、多栖发展农业智慧农场的道路上,秦奋一直在努力,当丰源村已步入智慧农场3.0时代且发展顺利时,他没有固守一方,而是怀揣着对家乡的爱和自己的理想离开了村子,前往更加艰苦、偏远的农村,去实现他的抱负,完成自我的和合。

在本剧的结尾部分,丰源的农村发展、农业进步和农民富裕的主要矛盾得以解决。丰源村实现了三村合并,智慧农场3.0版本也成功运营,以秦田为代表的新一代村干部积极应对脱贫攻坚战。秦奋的植物工厂也初具规模,迎来了发展的春天。以张灵芝和张守信为代表的民营企业家,积极开拓家乡发展,投资养老院、旅游度假村和光伏农业等惠民项目。以秦学安为代表的这一代农民在片尾也追随时代的潮流,摒弃陈旧思想,寻求进步。在十佳农民的表彰发言上,秦学安作为农村改革开放40年的经历者、践行者、见证者,说出了他发自肺腑的语言:"感谢我们这个好时代,感谢我们的国家,感谢我们的党。"最后同大家一起按下了新时代社会主义新农村的金手印。

《黄土高天》作为一部献礼剧、一部农村史诗大剧,其和合主题的乡土叙事既符合现代观众的审美趣味,又能满足老一辈观众的乡土情怀。该剧的叙事策略通过线性时空安排、非和合戏剧冲突、和合结局灵活地展现出来,并辅以现实主义的叙事手法来表现,每一步在剧中都有翔实的结构表现。这也是当代农村题材剧独特叙事策略的运用和体现,在未来的创作和发展过程中将起到更为显著的推动作用。

三、平民多元的价值取向

作为一部表现农村改革开放40年的献礼剧,《黄土高天》不仅关注国家重大的社会历史事件,也关注发生在老百姓身边的故事,而且这些平常的事情极易引发观众的联想,让观众感同身受。"平民化的创作走向是世纪末从电影到电视,以至不同传媒

的共同特点，它是大众文化时代的召唤，是落脚于个人感受的时代的召唤。"[1] 所谓平民化理念是指："影视创作在内容、题材、主题选择上的贴近性（贴近生活、贴近观众），在创作视角、表现视角、叙述视角上的平民意识，而非居高临下的贵族意识，不给予观众指导性的结论，而给予观众共享、共思、共乐的参与空间。"[2] 在剧中，观众真切地体会到一件件农民身边发生的故事——农民生活水平的提高、农村经济的发展和农业科技的人工智能化。不管是农村还是城市的观众，都能从中感受到国家惠农政策带来的日新月异的变化。平民化的价值取向让本剧在保存、描绘、传播文化的同时，也受到多元文化的制约。因此，《黄土高天》在内涵和外延上不仅充分体现了主流文化，还力求主流文化与大众文化的平衡，实现了两种文化的合谋，从而承载了丰富的文化寄托和文化期待。

（一）讲述老百姓自己的故事

爱听故事，大概是人的本性所决定的。不论古今中外，人们都热衷听那些普普通通的平凡人的故事，仿佛在其中能够找到自己的影子。普通人是人类的绝大多数，普通人的故事也因此让受众觉得没有距离感，更容易接受和引起心灵的共鸣。我国是一个农民人口占大多数的国家，农民群体庞大，所以更需要贴合农民自身故事的农村题材电视剧。在内容上本剧主要表现农民这一普通阶层的生活实际，满足大众的观赏习惯；在风格上让人们觉得熟悉和亲切，符合人们的观剧水平，使大众心有同感。平民化的故事表现出对普通人生活、情感、事业、行为和观念的较多关注，同时对发生的事件进行顺其自然的叙述，几乎接近生活的真实形态，力图自然真实，给观众带来一种亲切感和认同感。例如，《黄土高天》在第一集的开头就采用了画外音的形式："丰源大队可考史上溯南宋年间，是黄河边一个普通的村落，当改革的春风徐徐吹来时，这里也悄然发生了改变。弟弟秦学诚考上大学，跨过黄河走出了黄土地，他的人生在这个春天发生了巨变。哥哥秦学安是个壮实敦厚的庄稼汉，他对于外面世界的变化虽然知之甚少，但他有颗不认命的心。改革开放迎来了农村的变革时代，正是他带着一

[1] 周星：《平民化、真实化、世俗化——论当前电视剧的创作倾向》，《当代电视》1999年第9期。
[2] 胡智锋：《"转型期"中国影视文化建设的四个浪潮》，载胡克《当代电影理论文选》，北京：中国传媒大学出版社2000年版，第383页。

群普通农民,为我们演绎了一段长达四十年的悲欢离合。"这样的画外音旁白在剧中屡次出现,尤其在中央每一项"一号文件"出台时,这种形式都起到了很好的解读作用,将政策呈现得更加通俗易懂,贴近生活,无论是对于广大农民,还是对于不了解农村的观众而言都是非常适用的。此外,在故事的内容呈现上紧贴农村现实,以一种平视的角度讲述了秦学安带领丰源农民如何在国家政策的指引下一步步走上富裕的道路,并没有用过多的篇幅去描述农村式的爱情,只是将其简单地一笔带过。把笔墨着重于农民在吃饱饭、挣点钱、建设社会主义新农村这一过程中发生的故事。这种平民化的故事贴近生活,最终赢得了观众的喜欢。

农村题材电视剧的受众更倾向于从凡人琐事中找寻人生的价值与意义。普通人的生活虽平淡,但却更容易使人明白为人处世的道理,更容易引发观众的共鸣。本剧创作者将镜头对准了普通人的生活状态,透过农民日常生活的点点滴滴,折射出我们这个时代社会的发展变化。

(二)回归传统的大团圆结局

《黄土高天》采用通俗易懂的平民化方式来讲述故事,使它与现实生活密切相连。在讲述人们身边的故事时保持着与广大观众的息息相通,在富有人情味的娓娓道来中引发观众对生活的感悟、人生的思索,最终引起观众的共鸣与认同。大团圆结局就是该剧平民化的主要表现之一。"大团圆"是我国特有的一种文学、艺术现象。它大量地出现在宋以后的戏曲小说中。大团圆又常被称为"凤尾型结局",指的是在戏曲小说中,不管故事讲的是什么,最后总有一个美好的结局。这一独特的审美心理在元明清的戏曲、话本、小说中俯拾即是。大团圆体现的是中国古人对整体和谐、天人合一的生命宇宙的追求。因此,中国文化的传统追求呈现为一种圆融的循环趋向。在其影响下,中国人的文化艺术随之出现一种大团圆的传统审美心理定式。王国维在《红楼梦评论》中有言:"吾国人之精神,世间的也,乐天的也。故代表其降神之戏曲小说,无往耳不善此乐色彩,始于离者终于合,始于坤者终于亨。"[1] 意思是指中国人的精神或态度具有乐天的色彩,即使在文学的悲剧故事中也能看出皆大欢喜的大团圆心理定

[1] 曾庆瑞、卢蓉:《中国电视剧的审美艺术》,北京:北京广播学院出版社1997年版,第55页。

式。这种大团圆模式在历史朝代的更替中延续下来,甚至形成一种集体无意识而隐藏在中国人的审美心理深层,结合合理的剧情发展和安排,令观众接受并感到满意。

回归传统的大团圆结局方式满足了中国老百姓对于完满、平衡、和谐的心理或精神需求。例如,《刘老根》的大结局是刘老根与丁香这对欢喜冤家终于走到了一起,药匣子也从凤舞山庄回来了,刘老根所经营的龙泉山庄与顾小红所经营的凤舞山庄由开始的竞争发展到最后的联合。《乡村爱情1》的结局是大学生谢永强毅然放弃到县城工作的机会而为了爱情回到王小蒙的身边。《暖春》中小花这个可怜的孤儿,最终得到了婶娘和叔叔的理解与接受,并认婶娘为妈妈,一家人围坐在饭桌前高兴得泪流满面。在《黄土高天》的结尾部分,丰源村的爱心超市热热闹闹开张、村里建起了养老院和丰源水街,全新打造了民俗主题度假酒店。养老院的村民们给秦田过生日,让秦田感动不已。此时的秦奋已经奔赴更偏远的甘肃乡村进行他的农业项目。秦学安作为十佳农民在会上做了一番激动人心的发言,由衷地感谢党和国家。最后大家再次聚在丰源新村,又按下了手印,和当年的血手印一样,这是丰源人对美好生活的追求和向往,也是中国亿万农民美好的未来。

传统的大团圆结局是人心所向,符合观众的审美期待,而这一切应归功于普通老百姓的善良、耿直、淳朴与伟大,也是对"好人终有好报"的应和。从大团圆结局中我们看到的是最平凡的百姓于细微生活中所表现出来的善良品性和美好情感。

(三)人物塑造的平民化

人物是艺术作品核心精神的载体,《黄土高天》在塑造人物上追求"厚度"和"平民化",将剧中的三代农民和农村干部塑造得丰满、真实。通过细腻、统一的人物主线,完整呈现了每一代农民的不同精神境界。相信观众看过本剧后,也会跟随剧情的发展融入这群庄稼人生动、真实的生活中,一起体会农民的幸福生活。例如,憨厚耿直的秦学安,守传统、顾大局的张天顺和秦有粮,他们没有高深的学问,也没有多大的权势与社会地位,但他们鲜活生动,让人可敬可信。

此外,本剧在"草根英雄"的塑造上也表现出平民化的创作理念。说到英雄,总是让人联想到"高大全"的人物形象,然而在改革开放的40年里,那些引领群众发家致富、为农村改革辛勤劳作的农民,从某种意义上说,也可以称之为英雄。"农民

2018年中国影响力电视剧分析案例八 《黄土高天》

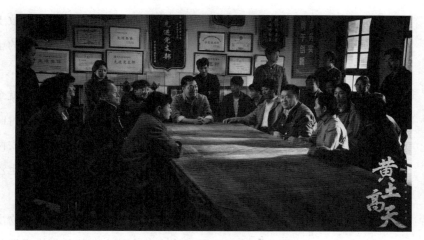

图 4 秦学安朴实勤勉形象的平民化塑造

真苦、农村真穷、农业真危险"曾经是人们对农村状况的经典描述；经历了40年的改革发展，农村的面貌出现了翻天覆地的变化，这一切都离不开那些默默无闻的农民英雄。该剧的主人公秦学安是一个朴实却充满闯劲儿、干劲儿的庄稼汉，他以热心豪爽、憨厚耿直的个性将平凡的一生挥洒得恣肆汪洋。他以顶天立地的生活态度彰显了西北汉子的豪情热血，活出了百万农民的中国梦。为了全村人的生计，秦学安带头分地，结果却被抓去上了学习班，但他无怨无悔，掷地有声的一句"坐牢、掉脑袋我担着"，让一个庄稼人朴实的心愿与责任心跃然屏幕。"自己都吃不饱，大河怎么会有水满"这句台词，朴实地诠释了只有农民富了国家才会更富强。"责任制就是魔法，越是用在穷队上就越灵光"，"中央开的十一届三中全会，就是让全国的老百姓往好日子奔，我就要闯出一条道来"，"今天咱分地，那是有党给咱撑着腰呢，怕啥？"这些富有哲理却生活化的对白，让观众身临其境地感受到在那个满怀激情的年代里，农民勤勉的生活态度和秦学安的男子汉形象。（见图 4）

张守信看起来是一个自私的乡镇企业家，但也不乏商业头脑和为家乡争光的想法，这样的"非完美"人物设计富有真实性、层次感。在现实农村中，这样的人物原型也是常见的。秦学诚作为村里第一个考上大学的大学生、一个从农村走出来的农业专家，他始终心系农业、农民，从未忘记自己是农民的儿子。秦奋从荷兰留学归来，选择守

望家乡故土，带领丰源村民逐梦、筑梦，将青春热血献给养育他的故土。该剧在人物塑造上坚持平民化，塑造出了始终对改革创新、奋斗逐梦一片赤诚的土地坚守者，又展现出农业学者、农村干部等对农业创新的坚持。他们超越一己之私、贡献一己之力，把个人命运汇入国家命运的滔滔江流，在推进改革开放的进程中成就个人梦想。陕西省文艺评论家协会主席李震在该剧的研讨会上表示："这部剧将农村社会的文化传承、人性的复杂性和深度交织在一起。从很多人物特别是秦有粮和秦学安两代人身上可以看到，这部剧传承了以仁义、善良、厚道为主要形态的文化底色，也没有忽视人性的复杂性、多样性，而是与文化底色形成交叉趋势。"

通过剧中人物的各种努力，他们想要改变的不仅仅是父老乡亲物质生活落后的状况，更想以自己的实际行动去感染那些先富起来的人，使他们懂得要超越对财物的贪婪，去追求更有意义、更有价值的人生。可以说，他们不愧为农民英雄。这些英雄人物与只是作为政治道德工具和革命战争符码、被神化和偶像化的革命型英雄人物不同，他们时刻关心着老百姓的生活与发展。办企业、兴教育，有时甚至要与恶势力斗争，惩治邪恶分子。这些壮举从小的方面说是为了农民的利益，从大的方面说则是为了整个社会的安定与和谐。但是这些英雄自身也是世俗凡人，也有七情六欲，生活对他们也是实实在在的。"世俗使他们更贴近生活，并产生出更强的情感冲击力。"[1] 所以，创造英雄也好，塑造平民也好，都应该深入切实地了解当代观众的接受心理，紧扣时代精神脉搏，真诚投入对现实生活的洞察与激情。

（四）主流文化与大众文化的合谋

作为大众文化传媒的电视剧可以反映不同层次的文化经验，同时不同的社会阶层也会在电视剧中体现出自身的利益诉求和意识观念。我们通常以主流文化、精英文化、大众文化来界定文化格局中的不同价值取向，但是近年来电视剧创作中呈现出不同价值取向相互靠拢、趋近甚至合流的态势。众所周知，主流文化以官方意识形态为主，理论基础是传统的马克思主义，主流文化遵循的主要依据是党和政府的方针、政策。而大众文化是覆盖面很广的概念，其中包含着享乐主义、游戏心态，因而它有着商业

[1] 郝朴宁、李丽芳：《影像叙事论》，昆明：云南大学出版社2007年版，第264页。

消费因素，彰显着世俗的审美趣味；但同时它也具有积极的建设性，担负着一定的建设性的历史使命。

电视剧是市场经济的产物，同样在某种程度上代表着国家意识，而当国家意识形态对电视剧文化进行规范时，不可避免地会与现行的市场经济对电视剧文化的熏染发生冲突，同样主流文化与大众文化之间也不可避免地会出现冲突与碰撞。"当代中国的大众文艺一方面试图摆脱官方主导的文化控制，取得独立地位，一方面又对官方的经济文化政策有着极大的依赖性，就是在这样的双重语境（夹缝）中寻求生存。"[1]大众文化在保持自己个性的同时必须与主流文化达成妥协，既合乎市民的通俗趣味又合乎主流文化的要求。在大众文化向主流文化妥协的同时，主流文化也在向大众文化靠拢。对于社会大众来说，对某种社会制度所形成的理论观点和价值观念，绝不仅仅是通过所谓高深的理论和空洞的说教获得的，更多的是通过通俗易懂的大众传播媒介所传递的信息获得的。这样，主流文化便不得不改变它的宣传策略。在改变的过程中，主流文化开始尝试着和大众文化结合，逐渐摆脱主流文化生硬的理论说教和僵化宣传，吸取大众文化的开放意识和现代意识，采用大众喜闻乐见的表达手段和形式，并且以此来丰富自身文化的内涵。

《黄土高天》作为一部表现农村改革开放40年伟大成就的献礼剧，是一部不折不扣的弘扬主旋律的电视剧。针对主旋律，尹鸿曾提出："主旋律影视为了达到在传达国家意识形态、对受众进行意识形态塑造的同时巧妙地把这种意图隐藏起来的目的，会采用一种商业化的策略。"[2]在宣扬官方主流意识形态的同时，借鉴和吸收市民趣味和大众文艺的操作方法，使主旋律作品具有一定的娱乐性、消遣性和商品性。本剧通过呈现40年来丰源的变化宣扬了国家政策和发展导向，比如新农村建设、农村土地问题、发展乡镇企业、国家对农民的减免税收政策等。体现了中国社会主流意识形态，而且采用了大众文化的传播策略，从老百姓日常生活的角度切入，从小事着手，关注农民的生产与生活，在柴米油盐中展现老百姓的日常现实，为老百姓代言。（见图5）

大众文化与主流文化的交融、渗透是有必要的，但是交融与渗透的尺度要把握好，

[1] 苗棣：《电视艺术哲学》，北京：北京广播学院出版社1997年版，第92页。
[2] 尹鸿、吴丰军：《转型时期的中国影视文化——尹鸿采访录》，央视网2002年5月30日（http://www.cctv.com）。

图5 凸显了鼓励发展乡镇企业的政策导向

不能过分强调某一种意识形态。过分宣扬主流意识将与观众产生距离，但过分强调大众文化可能会使电视剧流于世俗，因此既不能一味地灌输与说教，也不能让世俗关注替代对主流意识的关注。不能让世俗关注消解宏大叙事，要时刻清楚世俗关注并不代表与生活同格化。

平民多元的价值取向是本剧成功的因素之一。通过讲述老百姓自己的故事，回归传统的大团圆结局。平民化的人格塑造以及主流文化与大众文化的合谋，成功地传递了正确的文化价值，充分满足了受众的文化期待。

四、中国乡土的朴实书写

改革开放以来，中国社会结构发生了巨大的转型，中国的文化形态也在这次转型中发生了深刻的变化。农村作为20世纪中国主流文学最重要的书写对象已经丧失了绝对主导的地位。在现实社会中，一方面，城乡的二元结构模式使得农村与城市的经济差距越来越大；另一方面，城市文化对乡土文化造成巨大的冲击力。农村在社会结构中的失位和文化表述中的失势，表现为农业、农村和农民的全面失语，事实也的确

如此。"由于在中国的现代化进程中,乡村和农民几乎没有在文化领域自我表述的空间,不能在文化中获得与其结构性地位相应的位置。而在20世纪90年代以来以城市文化和商品文化为主导的文化格局中,农民群体和乡村基本上处于无名状态。"[1]进入21世纪以后屏幕上出现了一大批农村热播剧,如《刘老根》系列、《乡村爱情》系列和《马大帅》系列等,这些农村题材电视剧使得农村重回大众的视野之中。但是这些农村剧由于多种权力话语的不断交织与相互作用,呈现出过度娱乐化、庸俗化的倾向,更像是一部农村喜剧小品,缺少来自农村真实的声音,并没有做到中国乡村的朴实书写。

戴锦华将电视剧称作"当代的说书人",她认为电视剧是当代最有效的叙述形式,其"通过叙事给予观众所谓常识性的、蕴含高度共识的日常生活逻辑,而这个逻辑背后则潜藏着强有力的意识形态"[2]。电视剧如此娱乐、如此单纯、如此说教,但也正因为如此,它才是最有效的意义赋予。《黄土高天》作为农村的"说书人",不仅在农村书写的过程中促使农民产生了对当下日常生活逻辑的认同,还对乡村伦理、农民的历史变迁以及当下农村结构性矛盾的"三农"问题进行了现实性的表述,有效地实践了人们对于农村的历史想象、现实想象以及自我想象的重建。

(一)农村的伦理书写

梁漱溟在《中国文化要义》一书中提出,中国是"伦理本位"的社会。[3]这种伦理本位的社会结构形态在费孝通那里又被进一步架构为"乡土中国"的理想模型。乡土中国根植于人与土地的紧密关系,在以家庭和家族为基础的熟人社会中,通过"差序格局""礼治秩序""长老统治"等方式所形成的共同文化与伦理价值认同得以稳定持存。虽然中国乡土社会在被卷入现代化的进程后受到了强烈冲击,但乡土伦理依然在乡土社会的人际交往与乡村治理中占据绝对地位。作为广大农民喜爱的大众文化形式,农村剧中的伦理书写起着传播乡村伦理价值的作用,因此在乡村书写中占据重要的位置。通过对农村伦理的书写,在一定程度上促进了农民伦理价值认同的形成。无论是20世纪90年代初的"农村三部曲"、作为新世纪以来农村剧爆款的《刘老根》《乡

[1] 乔焕江:《日常的力量:后新时期文学与文化反思》,桂林:广西师范大学出版社2011年版,第66页。
[2] 戴锦华:《电视剧:当代说书人》,《中华读书报》2012年9月12日。
[3] 梁漱溟:《中国文化要义》,上海:上海人民出版社2005年版,第70页。

图6 家庭琐事与人物情感矛盾的呈现

村爱情》，还是近几年播出的一系列农村剧，伦理关系都成为重要的表现内容，伦理冲突几乎成为故事情节发展的主要推动力，农村的家庭伦理也成为很多农村剧的主要看点（或者说消费点）。《黄土高天》能够俘获各个年龄段的"芳心"，在于它能细看家长里短，远观波澜壮阔，通过农村生活的家长里短、柴米油盐，将农民的日常生活状态与农村的整体生活方式呈现在观众的面前。虽然剧中讲述的是张天顺、秦学安、秦奋等三代农民通过奋斗带领丰源人走上致富道路的主流故事，但是其中也用适当篇幅表现了秦学安与赵秀娟、张灵芝之间的情感纠葛，张守信与其父张天顺、秦学安和儿子秦奋的父子隔阂等家庭伦理关系。该剧没有用激进的方式去表现农村伦理价值的急剧转型，而是回到传统道德的审美取向，在农民平淡无奇的日常琐事中加以重新阐释，并渗透进新的伦理观念和价值标准。传统乡土伦理的变化以及现代性话语的渗透，在剧中人物的情感矛盾和一地鸡毛的家庭琐事背后逐渐显露出来。（见图6）

当今的乡土文化呈现出恋土情节弱化、家族意识淡化、经济利益显化、平等观念强化四方面变化，而这也恰恰成了当今农村题材剧伦理书写的主要内容。在《黄土高天》中，国家话语正努力重建农民对土地的情感认同，通过对恋土情结的彰显与强调，唤起农民对土地的热爱，并使之自觉认同农民与土地的紧密联系，但这显然是建立在一种新型人地关系基础上的。恋土情结的再阐释既是对恋土情结弱化的文化想象与挽

救，也是为国家的新土地政策创造一种自然进入农村的途径。家族意识淡化、平等观念强化、经济利益显化之间则明显有着更为紧密的相互关联。随着农村经济的不断发展，农村的物质生活水平显著提高，在市场规则和现代民主观念的支配下，强调个人权利的政策、制度和法律进入农村，农民对个人权利尤其是对个人财产的维护意识越来越强。同时，农民在城乡间的大规模流动、收入与就业的多元化使熟人社会变成半熟人社会，加之以个人主义和消费主义为代表的现代观念的冲击，农村伦理关系从家族向家庭和个人收缩，家庭成员之间的经济利益关系凸显，个人价值与追求得以张扬。农村传统的繁衍生息、辛勤劳作的日常状态渐渐被个人奋斗、及时行乐等现代性话语所取代，"'传宗接代'的'落后'观念被抛弃了，'现在人们只关心自己活得好不好'（农民语）"[1]。我们可以看到，21世纪农村剧中已经不见了家族的踪影，家庭成为基本的叙事单位。农民个体的价值得到彰显与认同，这种价值主要是经济价值而非社会价值，秦学安得到村民的认同在于他能够带领大家摆脱贫困，走上致富路。这样的表述在剧中十分常见，并已然成为农村伦理书写的主流话语。

"男尊女卑"一直是中国传统伦理的一部分，当然也是其中的糟粕。新中国成立后，毛泽东提出了"妇女能顶半边天"的重要论断，男女平等的观念逐渐得到接受和推行。但随着市场规则的建立与盛行，男女平等受到了一定冲击。一方面，传统的男尊女卑思想并未完全去除；另一方面，在男权话语主导的资本市场规则中女性处于弱势地位。因为受历史、社会、经济等诸多因素的影响，男女不平等问题在农村表现得更为突出。于是，21世纪以来出现了一大批以女性为主的农村剧，如《当家的女人》《女人的村庄》《女人村官》等。在《黄土高天》中也出现了一些独立自强的女性角色，比如巧妙化解包谷地家偷吃公粮、千里奔赴营救秦学安、承包果园的赵秀娟，外商代表、投资建设家乡的女强人张灵芝，以及性格泼辣的金银花等。（见图7）表面上看，这些女性找到了自己的位置并实现了自身的价值，但事实上她们俨然成为市场结构中男性的替代品。21世纪以来的农村剧希望通过对女性价值的凸显来建构男女平等的乡村伦理，但恰恰在这一现代性话语对传统伦理的阐释过程中，以男权话语为主导的市场经济规则与逻辑被更加巩固和强化。

[1] 贺雪峰：《新乡土中国》，北京：北京大学出版社2013年版，第71页。

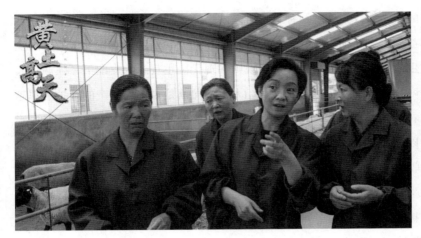

图7 强调了独立自强的女性角色

此外，一种新的农村伦理关系在当前农村剧的农村书写中越来越占据重要的位置，这就是生态伦理。中国传统就有"天人合一"的自然观，但在现代化（特别是工业化）的发展进程中，农村环境遭到严重破坏。在国家的大力推动下，农村生态伦理逐渐建立并越来越受到重视，当前的农村剧也成为推动农村生态伦理建立的重要途径。剧中张守信的水泥厂不仅污染了药材，还使包谷地家的二凤得了绝症，漫天的粉尘严重影响了农民的身体健康和生活质量，最终被关停。之后废弃的水泥厂成为秦奋开办植物工厂的场地。剧中的丰源水街、养老院和度假酒店都是农村生态建设的集中呈现。当前农村剧中生态伦理的建构既是基于现实要求和可持续发展需要的时代产物，也是乡土伦理从人与人的关系向外的延伸，还是现代性话语在农村伦理重建中的重要体现。

（二）农民的历史书写

改革开放以来，随着国家工作重心向城市转移以及主流文学的城市题材转向，农民的历史书写也愈加式微，农民的历史渐渐淡出人们的视线。在这样的现实背景下，当今的农村剧更需要关注农民历史的书写，重构人们对于农业、农村和农民的历史想象。虽然大多数研究者在对农村剧的定义中都强调了其对于农民的生活状况、精神状态以及农村发展变迁过程进行呈现和书写的基本特点，但真正面对、呈现、反思农业、

农村、农民历史变迁的农村剧却并不多见，而可以被称为农民史诗的农村剧更是寥寥无几。《黄土高天》是一部真实呈现中国农村改革开放40年的农村史诗大剧，中国广播电影电视社会组织联合会副会长李京盛在该剧的创作研讨会上表示："该剧全景式描述了改革开放40年中国农村的发展历程，用故事讲述了'三农'这一宏大主题，描写了40年来中国农民的命运史、中国农村的改革史、中国农业的发展史，堪称一部咏史作。"在这横跨40年的历史书写中，势必会涉及中国历史中诸多重大事件，《黄土高天》没有回避这些历史事件，而是努力呈现，因此具备了农民史诗的重要意义。

农村题材电视剧的另一个重要意义在于，它利用影像的形式展现了中国农民的形象，也就是薛晋文所说的"为农民塑像"。通过农村题材电视剧，城市观众对于农村和农民有了更为直观的认识和了解，农村观众也在观看农村剧的过程中完成了自我认知与自我想象。《黄土高天》不仅展现了当下农民群像，更是在对农民历史的书写过程中完成了对农民的文化塑形。"咏史"之下，通过笔触书写了老、中、青三代农民的情感和生活故事。在当今的农村剧中，历史成为一个虚置的背景，在具体而微的日常生活实践而非社会历史实践中，这当中的"农民"不断进行着自我的再生产，农民的历史也在其中完成了重构。当"农民"们在历史发展中完成了自我的体认并带着属于自己的身份符号走过风雨、来到当下时，也为当下农民形象的塑造提供了历史范本，并且使当下农民的"农民性"具备了历史合理性。

（三）"三农"问题的现实书写

《黄土高天》呈现的内容与中国"三农"问题的现实状况以及国家为解决"三农"问题出台的一系列对农政策密切相关。该剧深刻反映了政策精神推动中国农村发生日新月异变化的历史沿革，高度契合党的十九大关于"三农"问题的精神要旨。因此，以"三农"问题为核心，以旨在解决"三农"问题的社会主义新农村建设为导向的现实书写，在21世纪农村剧中占据着最为重要的位置，同时也是农村书写的出发点和根本目的所在。

国家对于"三农"问题一项又一项惠民政策的落地，剧中的秦学安和广大农民都是见证者，见证了从改革统派统销制度到调整产业，再到实行政府补贴、减免农业税费等中央农村政策的一一出台和落实。"只要财政能负担，尽量不让农民承担"，"不

能损害老百姓利益,不能做得不偿失、伤害民力的事",在一句句响亮的政策口号鼓舞下,农村迎来了喜人的发展态势,这让更多农民相信明天会更好。《黄土高天》不仅展现了当下农村生活和农民群像,宣传了国家的对农政策,还在一定程度上以贴近农民生活的接地气的方式呈现了某些具体的"三农"问题,以及人们为解决这些问题所采取的措施和行动。随着社会主义新农村建设战略构想的提出,农村剧在表现农民生活、呈现农村问题的基础上,将现实书写的重心放在了展现社会主义新农村建设上,并在其中描绘了一幅社会主义新农村的美好生活图景。在《黄土高天》中,丰源村依靠国家政策,在优秀基层干部或乡村能人的带动下,种种矛盾和问题得以解决,整体环境(包括经济、政治、文化、社会、生态)由坏变好,最终成为"生产发展、生活宽裕、乡风文明、村容整洁、管理民主"的社会主义新农村。

"用电视剧作品观照中国农民、农村和农业的状况,从历史、现实、未来的多维视角来理性地思考中国的'三农'问题,已经是我们的电视剧创作者肩负历史使命、承担社会责任的一种强烈的意愿和勇敢的作为。"[1]《黄土高天》这部剧以伦理书写、历史书写和现实书写为笔墨,朴实无华地描绘了一幅改革开放40年的时间轨迹铺展农村变革的历史画卷。

五、在地思考的全景展望

我国是一个农村人口占大多数的国家,农民人口基数庞大。农村题材电视剧作为反映广大农村大众生活的一种艺术形式,在创作上要充分思考在地性,考虑我国当下的社会环境,扎根农村现实情境,用镜头真实呈现农民生活。《黄土高天》无论是在创作上,还是情感、价值观的传播上,都深深地表达出农民在地性的思想感情。一方面紧密联系时政,及时宣传国家的农业政策;另一方面直面农村现实,及时向社会传递农村的现状、农民的喜与悲、农业发展中的成就与问题,"不仅为电视制作者与作为消费者的电视观众之间提供了共同点,也为不同观众群体之间提供了共同点,使他

[1] 曾庆瑞:《曾庆瑞电视剧理论集》(第9卷),北京:九州出版社2008年版,第522页。

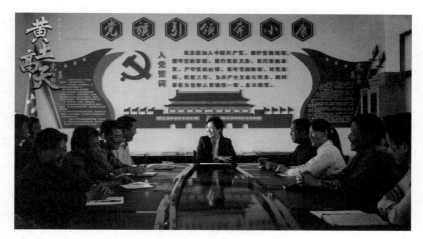

图 8　呈现了新农村的历史画卷

们之间的分歧降到最低限度"[1]。《黄土高天》的成功在于呈现了时代发展变化中所展现的一系列农村故事、农民形象,是中国农村剧中最真实也最具观赏价值和启示意义的成功作品,系统性的展现方式为农村题材创作迈出了重要一步。(见图 8)通过在地思考,电视剧创作者必须厘清目前农村题材电视剧发展中存在的一些问题,探索对策,从而全景展望我国农村题材电视剧的发展方向,寻求质和量的飞跃。

(一)彰显社会文化意义

农村文化建设是社会主义精神文明建设的重要组成部分。农村题材电视剧作为农村文化建设中不可或缺的艺术形式,为大力宣传和弘扬国家相关政策,满足百姓精神文化需求起着至关重要的作用。大众媒介的政治属性和产业属性决定了它既维护国家主流意识形态,又具有满足大众文化需求的功能。作为传播媒介的一种艺术形式,电视剧的社会功能因此要符合大众媒介的性质和任务,并与大众媒介的社会作用相契合。同时,电视剧艺术是一种具有时代印记的文化现象,它一方面积淀着民族文化心理的丰富内容,同时又折射着现代文化心理和当代审美意识的诸多变化。所以,电视剧艺

[1]　薛晋文:《物欲·类型·想象——直面当下农村题材电视剧创作的三大误区》,《文艺评论》2007 年第 5 期。

术要反映当代社会意识的主流,要全方位、更立体地展示审美创作的活力和潜力,更应该将这些带有普遍社会意义的心理情绪借助电视剧作品反映出来,积极剖析和挖掘人物真实的内心世界与情感轨迹。

农村题材电视剧在弘扬主旋律方面做出了相当大的成绩。具体来说,主要是通过电视剧这一艺术形式,通过主题、故事情节和人物塑造等方面潜移默化地将国家政策、主流意识融入其中,起到比宣传说教更生动形象、更容易接受的作用。例如,《艰难的抉择》展现了农村内部体制改革的艰难历程,赞颂了党的实事求是的思想路线。《双桥故事》反映乡镇企业在改革大潮中的起起落落。《擎天柱》描写新上任的县委书记,在偏远落后的革命老区大胆实行改革的悲壮故事。《一村之长》揭示了改革开放背景下农村基层建设的重要性。《神禾源》以关中地区农村改革为背景,在农村改革进程中揭示了人与人关系的变化,深刻剖析了因生存状况的改变而导致价值观念、道德观念的转变,以及在转变中人们所面对的精神困惑。《郭秀明》明确展示了农村中代表党的基层干部的精神风貌和反腐倡廉的优良作风,是"三个代表"重要思想的生动体现,也是反映农村内部改革与发展的主旋律作品。《喜耕田的故事》表现的是在国家惠农政策背景下,农民工喜耕田返回家乡并带领村民发家致富的故事。《清凌凌的水蓝澄澄的天》则把视角投向了农村生态保护方面的问题,对农民环保意识的加强做了有意义的关注。这些作品在弘扬主旋律的同时又完整地表现了主题,具有很强的艺术性,深受观众的好评。

因此,对我国农村题材电视剧而言,它不仅以艺术的形式丰富了农村文化生活,给农民提供了精神食粮,而且还对弘扬主流意识,满足老百姓的文化需求、道德伦理诉求、娱乐需求,最终达到和谐社会等方面起着举足轻重的作用。

(二)生动结合民间乡土文化

"文化是民族的灵魂,是民族生存和发展的生命线。民间传统是存在于民间生活中的文化、社会风俗、行业习惯等。它主要作为民众的生活样式而存在,是各种文化流变过程中的汇集和沉积,是活在民间社会的文化,是先辈生活的活化石,在日常生活中代代相传。"[1]因此,民间传统带有强烈的地域和行业特色,具有一定的惯性和神

[1] 胡守钧:《文化建设应正确对待民间传统》,《探索与争鸣》2007年第1期。

圣性。为了促进社会健康发展和文化建设，必须正确对待民间传统。农村题材电视剧要注重新农村文化建设与民间文化的相互结合。众所周知，建设社会主义新农村是我们党在提出科学发展观与构建和谐社会这两大战略思想后做出的重大决策。文化建设作为建设新农村的重要内容，为我国新农村建设提供了非常好的精神动力和智力支持。农村文化随着时代的发展要不断发展和壮大，这需要大力发展农村具有特色的文化传统，突出发展"本土文化"，以及原汁原味、具有浓厚乡土气息和民族地域特色的民间文化。不仅要加强对优秀民间乡土文化的挖掘，同时还要很好地继承和弘扬，这是社会主义新农村建设的基本任务，对新农村建设的有效开展起着关键性作用。

不同的地域文化孕育出不同风格的电视剧艺术，电视剧艺术反过来又折射出不同的地域文化。因此可以说，景观风俗作为地域文化的核心要素之一，是划分不同地域文化特征电视剧的分水岭。于是，在电视剧创作中存在着尤为明显的地域文化特色。而正是这些多姿多彩的乡村景观和风土人情折射出不同地区的地域文化风格，才使得影视世界更为丰富多元而灿烂精彩。由此，宏观上可以有中国电视剧、美国电视剧、韩国电视剧等国度之分，而细分到国家内部地域，比如中国电视剧，又有以地域文化为特征的陕派、京派、海派、津派、东北派、粤派、齐鲁派、燕赵派、巴蜀派、苏派、湘楚派、晋派、少数民族流派等地域电视剧派别。区别不同地域文化特征的电视剧最核心的就是代表各个地域的景观风俗和地方特色。"所谓的中国特色，即民族风格与时代精神相结合的从内容到形式的中国气派，用人类文明的成果去提高自身的思想素质，充实自身的文化结构，丰富自身的审美经验；而地方特色是指不同地域的人文背景、地理环境、民族风格、生活习俗诸方面的特色，从而形成独具魅力的审美个性和风格流派。"[1]关于这一点，在陕西农村题材电视剧和东北农村题材电视剧中表现特别明显。它们都以农村生活为全部表现对象，因而当地农村中的人文背景、地理环境、民族风格、生活习俗自然而然地融入电视剧创作中，形成浓郁的具有鲜明地域文化特色的农村剧。农村文化建设要突出发展"本土文化"，尤其是原汁原味、具有浓厚乡土气息和民族地域特色的民间文化。例如，电视剧《插树岭》中展现了除夕之夜的送灯习俗、东北传统的过年习俗、传统的嘎拉哈游戏。在年后准备春耕的一场戏中，巧妙地将二十四

[1] 仲呈祥：《中国当代广播电视文艺学》，北京：北京广播学院出版社2004年版，第203页。

节气的谚语融入其中。剧中展示了带有浓郁东北特色的二人转表演，在展开情节的同时，还运用了童声民谣等手段，既让城市观众耳目一新，又让农村观众感到亲切熟悉。用这些手段将农村文化传播出去，无形中对新农村文化建设起到了重要的作用。

农村题材电视剧作为文化载体，承担着继承和发扬优秀民间文化的重任，并借助这一大众文化传媒，焕发出民间文化艺术的青春，活跃了民间文化艺术的血脉，使具有民族特色、地方特点和时代特征的新农村文化建设蓬勃发展。同时，在作品的审美内涵方面上又能提升自身的品质。

（三）建立健全合理的发展机制

当前农村题材电视剧发展中存在着各种各样的问题，比如播出渠道狭小、作品数量少、精品缺失等。因此，笔者认为应该建立健全合理的发展机制，通过国家主管部门、传播者和传播机构三方共同努力，促进农村题材电视剧的发展。

从国家主管部门角度出发，要高度重视农村题材电视剧的工作，加强政策扶持和行政调控手段。首先，要激活传播者。从政策、资金上大力支持各级电视台和民营制作机构多生产反映农村现实生活的电视剧，并且在税收政策、发行费提成政策、评奖政策、劳务报酬政策等方面给予相应的照顾。鼓励作家多写农村题材电视剧，在资金上对深入农村、深入生活的作家给予支持，并对精品力作给予重奖。其次，扩展传播渠道。大力改善农村地区的收视设施。从政策上鼓励传播媒介多播出农村题材电视剧，以行政调控手段强制各级电视台每年必须达到一定的播出数量。再次，设立单独奖项。对精品的农村题材电视剧给予重奖。最后，打造一套全新的农村题材电视剧人才培养机制，让更多的年轻人参与到农村题材电视剧的创作中来。毕竟"80后""90后"是一群极为重要且潜力无限的观众群，他们是未来中国电视剧的主要受众群体，在农村亦然。所以包括农村题材电视剧在内的电视剧创作应该更加注重契合年轻人的审美需要和欣赏水平。不仅如此，年轻人往往具有更自由的创作理念和旺盛的创作激情，他们创作的电视剧作品必定会给农村题材电视剧带来新鲜的元素和气象。

从传播者角度来看，采取多样的发展策略，在内部建立灵活的运作机制，广泛调动内部人员的积极性，自觉深入农村、深入生活，加强责任意识，坚持精品意识，努力提升作品的思想和审美内涵，精心打造广大农民朋友喜闻乐见的优秀农村题材电视

剧，进而提高在市场上的竞争力。

从传播媒介角度来看，加强责任意识，坚持"贴近群众、贴近生活、贴近实际"的原则选购电视节目，在时间和频道方面优先安排农村题材电视剧的播放，尽量照顾农民的收看时段。

（四）打造农村题材电视剧产业链

一个完整的电视剧产业链包括"电视剧制作、发行、播出环节以及品牌延伸等，由上游、中游、下游三部分组成"[1]。正是这三部分的有机搭配与融合，才共同创造出中国电视剧产业的高收益。对于中国农村题材电视剧产业而言，目前还处于初级阶段，数量少、精品少，整体产业运作结果往往不如偶像剧、宫廷剧那般理想。笔者认为，必须尽快采取有效措施，形成团队，打通农村题材电视剧产业链。

第一，在农村题材电视剧的创作和播出过程中，要形成一种集策划、投资、制作、拍摄、剪辑、宣传、播出、反馈于一体的产业体系，要形成由电视剧编剧、制片人、导演、演员、后期等组成的团队，各负其责，通力协作，精益求精。营销人员要设法打开市场，创造商业价值。

第二，宣传和营销要跟进。宣传的手法其实有很多，比如新闻发布会、媒体见面会等传统形式。此外，还可以根据如今跨媒体的趋势把报纸、电视、网络等多种渠道进行整合。如今电视剧播出之前的预热、花絮发布以及明星宣传等营销手段显得比以往更加重要。有意识地选择一些有市场号召力的演员，通过微博发布消息进行宣传，同时将剧评与口碑引导扩展至各大媒体。当前越来越多的观众通过豆瓣评分、弹幕、微博、微信等渠道实时分享自己的意见和评价，而这些信息又会进一步促成话题的形成和口碑的好坏，直接影响后续播出的收视率，因此要更加重视口碑营销和传播。此外，开展和观众的长期互动，制造长效影响，利用新媒体营销吸引更多群体参与剧本创作，使宣传和营销呈现全方位、多层次、立体式的效果。

第三，要注重对后续产品的开发。例如，《黄土高天》中的宝鸡丰源村在电视剧播放后有许多游客慕名而来，还有剧中提到的"马栏红苹果"通过电视剧的传播而广

[1] 庞井君：《中国电视剧产业发展研究报告》，北京：中国广播电视出版社2011年版，第80页。

受欢迎。因此，可以和政府、企业等多方合作，开发旅游、纪念品等各种形式的后续产品及衍生产业，形成"影视+旅游的新型产业链"。通过电视剧的拍摄和播出，给农村发展带来新的机遇。

中国农村题材电视剧产业发展努力的方向，简而言之就是立足现实，合理利用政策优势；建立公平的交易制度、诚信的投融资制度、科学的评估制度；发现人才，培养人才，打造农村电视剧的专业制作、营销团队。只有这样，方可在中国文化产业大发展、大繁荣的潮流中，另辟蹊径，逐渐开拓出属于自己的一片蓝天。

六、结语

《黄土高天》是一部农村题材的史诗大剧，全景式地展现了农村40年改革发展的重要阶段、20个"一号文件"以及三代农民的辛勤耕耘。该剧以其对农村问题的真实反映、紧扣时代的现实主义、极具特色的乡土风情、浓郁质朴的生活气息，以及可亲可爱的农民形象、独特的平民风格吸引了相当数量的观众群，并在很长时期内赢得观众的信任，受到受众的充分认可。在激烈的媒介市场竞争中占据了自己独特的位置，体现出强大的生命力，也为我国农村题材电视剧的发展提供了无限的想象和价值。

（王一星）

专家点评摘录

李准：这是一部带有史诗性质的农村改革开放题材电视剧，采用现实主义创作手法，通过各种方式全面展现了历年下发的"一号文件"，这是过去任何描写农村题材的电视剧所没有的。以三个支部书记作为全剧三个阶段的主线人物，这也是第一次，

非常有力地体现了老百姓的苦干实干,凸显了农村党的基层组织的引领和组织作用。

李京盛:该剧在纪念改革开放40年电视剧中是历史站位、视角选取最高和最巧的一部,其中包含了改革开放40年中国农民的命运史、中国农村改革史、中国农业发展史。它在致敬改革开放的历史主题中,也在社会层面、生活层面、情感层面、文献层面给我们提供了比历史记录更有细节、更加真实的文化体验,具有深刻的故事性、文献性、思考性。既有文化价值,也有史料价值;既是文艺作品,也是形象的历史文献。

——国家广播电视总局发展研究中心在京主办的电视剧《黄土高天》
专家研评会,2018年11月20日

附录:《黄土高天》创作研评会摘录[1]

《黄土高天》总制片人孙昌博:始终把观众放在心里

2015年,我们正式启动《黄土高天》项目。面对这样一个重大题材,我们心存敬畏,如履薄冰。三年来,我们的创作团队多次深入农村采风,不断推翻和调整剧本,也曾一度陷入创作低谷,可我们坚信努力不一定成功,但放弃一定失败。我们不回避焦点问题,用最朴素的农民故事展现改革开放40年来农村各个阶段的发展和变化。我们要做的是将不同层面的广大观众放在心里,真正做到引发广大观众在思考、探讨和情感上的共鸣。

我们希望把这部剧打造成讲述农民故事、反映农民生活的高质量剧目。在组建团队方面,我们重视主创团队的社会担当和责任感建设,演员们具有丰富的表演经验,上妆后符合农民气质。在拍摄制作方面,我们历经四个月,在陕西和安徽两个农

[1] 国家广电智库:《〈黄土高天〉主创团队讲述扛鼎之作的创作奥秘》,2018年11月21日(https://mp.weixin.qq.com/s/cROE0VOjynUo6sXwu_CGgA)。

业大省转场14个拍摄取景地，搭建场景500余处，重复倒景或翻景1600余次，制作4506件服装，调动特约及群众演员5570人，购买及制作道具8000余件，真实还原了1978年到2018年这40年间农村发展变迁的一砖一瓦、一针一线和普通农民的生活百态。

《黄土高天》总导演阚卫平：将"黄土三尺，民为高天"作为灵魂

这部剧原来叫《一号文件》。读完剧本后，我压力很大，因为"一号文件"是中央对农村工作的主导性文件和精神。如何用艺术的手段向观众展现和解读"一号文件"，给我们形成了巨大的压力。编剧张强老师把此剧定位为"农村史诗大剧"，"史诗"就必须赋予它"大气度、大情怀、大使命"及"象征和哲理"，这给我们又增加了更大的压力。

本剧写了三代农民：以张天顺为代表的"保荣誉守先进，在土里刨生存"的第一代；以秦学安为代表的"保粮田争致富，在土里刨希望"的第二代；以秦奋为代表的"给粮田以金色，在土里实现梦想"的第三代。这三代人都在完成着自己的职责、担当、任务，都在坚守着自己的精神、情怀。

我们努力把故事讲得更有哲理、更有深度、更有温度，把"悲欢离合，喜怒哀乐"作为本剧的副线，把三代农民的担当作为故事，把职责作为事件，把情怀作为感情，把精神作为动作，把付出作为任务，把哲理作为主题。

我觉得一部电视剧如果没有哲理就没有魂。这部剧讲述了农民世世代代以土地为生、国家以土地为昌盛的哲理，这也是"一号文件"带给农民的在土地里生活的希望。比如有一场描写分地后秦有粮这个多年不说话的农民趴在土地上，捧起一抔土来闻的戏，看起来好像很不合情理，但此时我们加了一段旁白："这个农民在亲吻着土地，土地是他的命，是他的根。"

这部剧后来改名《黄土高天》。一开始我老记不住这个新名字，当我做完第二轮修改后，我领悟到，这个名字就是我们这部剧的哲理和灵魂："黄土三尺，民为高天。"

《黄土高天》总编剧张强：好故事要与时代同频共振

时逢纪念改革开放40周年之际，回顾农村改革的伟大历程，其发展坎坷曲折，

其实践与经验值得深思。为献礼改革开放40年，我们创作拍摄了电视连续剧《黄土高天》。故事取材于发生在陕西、安徽两处农村的典型故事，通过描绘村民生活、情感、追求幸福的时代变化，以"三农"视角为切入点，遵循中央"三农"问题"一号文件"的时序维度，围绕农民"活下去、富起来、新农民"的理想变迁，勾勒出一幅中国农村40年改革历程的故事图景。在创作过程中，我有以下几点心得体会：

好故事要与时代同频共振。电视剧《黄土高天》的创作之初，我们不断讨论，从时代变迁的丰富素材中汲取营养，选取创作角度，准确理解中国农村40年改革开放历程。40年峥嵘岁月里，20个"一号文件"的发布以及国家农业政策的正确方向，根本解决的就是"农民与土地的关系"。我们在时代的年轮中找到了创作思路，确定了作品方向。我们在剧中努力呈现丰源村把握时代脉搏的坚守与改革，敢闯敢试、先行先试，争当改革开放的时代排头兵。

好故事要有鲜活的典型人物。文艺创作要书写和记录人民及其伟大实践，每个时代都需要代表着时代精神的人物。我们在《黄土高天》中塑造的秦学安代表着敢想敢干、锐意进取的精神。他以顶天立地的生活态度，活出了西北汉子的豪情热血，活出了百万农民的中国梦。赵秀娟这位安徽女子，既有江南姑娘的灵气与柔情，还有安徽女子的精明和细腻。嫁入秦家，她又增添了北方婆姨的坚毅和果敢。在改革开放之初相当保守的年代，女性承担的压力无疑更大。赵秀娟这个女性形象的塑造是对中国当代女性的赞歌。

《黄土高天》主演董勇：塑造真实的现代中国农民形象

这次参演对于我来说是一次特殊的经历，从20多岁演到60多岁，完整经历了农村改革开放的40年。我饰演的秦学安这个角色是农村改革的见证和缩影。

农村改革是改革开放的起点，反映农村改革的电视剧有广泛的收视群体，塑造广受欢迎的农民形象具有天然基础。我们国家是一个农业大国，农民的问题解决了，一切问题迎刃而解。从安徽小岗村18个农民按下血手印，到当下乡村振兴战略的实施、脱贫攻坚精准扶贫的举措等，都是在解决"三农"问题。回望过去，享受当下，展望未来，我们需要这样一部全景展示农村改革的影视作品，用老百姓最喜闻乐见的影视剧的形式来表现。那些经历过这40年，经历过农村生活并且仍然生活在农村的观众，

是这40年真正的见证者、参与者、践行者。所以这部剧从题材上就决定了它会有大量的受众关注。

秦学安坚守农民的朴素和善良,具有反思精神,是新时代的中国农民。他身上有农民的善良劲儿、不服输的倔劲儿,也有股聪明劲儿。穷则思变,变则通,他以有限的见闻干了一件突破常规的大事儿。他把这一点点认识、一点点梦想变大变实,变为实实在在、踏踏实实的日子。后来他成为村支书、村主任,成了一名带领村里人致富奔生活的农村基层干部。难能可贵的是,他始终坚守着农民身上的那种朴素的传统和善良。在后来市场经济的洪流中,是他的担当守住了道德的底线,不该挣的钱不挣。在这一点上,这个角色形象得到了升华,他是具有新时代反思精神的现代中国农民。

摄制组有责任、有担当,用心打造精品力作。一个好的作品需要第一线的工作人员尽最大可能和努力去创作、去创造,尤其是我们面对的是这样一部宏大主题的、展现农村40年变革历程的大戏,更需要全体人员全力以赴。这部戏的拍摄跨越了陕西、安徽两省十几个市县,转场多,拍摄周期长。摄制组不怕吃苦,尽心竭力打造精品力作。让我最难忘的是,我们剧组建立了临时党支部,这是在我拍戏的近20年当中的第一次。我不是党员,但是从秦学安别上党徽的那一刻起,那份庄重、那份责任和担当油然而生。党员带头、干部带头,有责任、有担当,才能把这个小小的村落变得繁华。我们所有的努力都是值得的,都是有价值的,现在回忆起来也是无比美好的。

主演王海燕:塑造好赵秀娟形象的三个关键字——娇、嗔、韧

在农村拍戏,自然环境为创作者的真实表达提供了重要的条件,也提出了更高的要求。有年代感、历史背景和时间跨度的农村戏,更需要演员在创作的步骤层次、内在感受、外在表达上都要靠近作品和角色。这部戏年代跨度40年,要求表演上要不断和角色、和生活靠近、融合,要不断实现对当下农村现实场景和艺术场景的转化和融合,最后呈现出人物在真实环境里生活的真实样子。

剧中,赵秀娟的朴实、聪慧、贤淑感染了秦学安,也带给秦学安敢于去闯、去变革的念头和勇气。我呈现这个角色所把握的基调就是三个字:娇、嗔、韧。

娇,就是用南方女子特有的语言、声音、语速,用不同的方式和分寸表达平常生活中赵秀娟和秦学安之间的感情,给观众足够美好的想象空间。嗔,就是面对家庭生

活中的争执、冲突，赵秀娟对秦学安永远是用嗔怪的方式表达，既绵软又清晰，为塑造人物关系奠定了情趣横生的基础。韧，就是赵秀娟对秦学安一辈子的支持，透着她对感情认定的韧劲儿，像一根有力气的皮筋一样永远拉着秦学安，不会断。

通过这部剧，我感受到了秦学安和赵秀娟这对典型的农村夫妻在这几十年中所经历的种种挫折、磨难和成就，一点点体会到农民的伟大，以及农村改革政策带给农民的实惠和变化。

2018年
中国影响力电视剧分析 案例九

《美好生活》
Wonderful Life

一、剧目基本信息

类型：都市、情感

集数：45集

首播时间：2018年2月28日

首播平台：东方卫视、北京卫视

在线播放平台：优酷视频、腾讯视频

收视情况：北京卫视平均收视率为1.27，平均市场份额为4.32；东方卫视平均收视率为1.19，平均市场份额为3.96。

二、剧目主创与宣发信息

出品公司：浙江天意影视有限公司、霍尔果斯贰零壹陆影视传媒有限公司

发行公司：浙江天意影视有限公司

制作人：吴毅

制片人：吴力、武刚

主演：张嘉译、李小冉、宋丹丹、牛莉、李乃文、辛柏青、姜妍、岳以恩、程煜、陈美琪

导演：刘进

编剧：徐兵

三、剧目获奖信息

2018年5月24日，该剧入围第24届上海电视节白玉兰奖中国电视剧单元最佳中国电视剧奖。

2018年10月21日，岳以恩凭借该剧获得2018横店影视节暨第五届"文荣奖"电视剧单元最佳女配角奖。

2018年11月9日，张嘉译凭借该剧获得第24届华鼎奖中国百强电视剧最佳男主角奖。

都市情感生活的伦理化叙事

——《美好生活》分析

什么是美好生活？美好生活到底是什么样的生活？向往美好生活是每个人的内在愿望。在当今社会，随着物质生活的改善，人们从当初消除贫困、吃饱穿暖逐步上升到"大鱼大肉"的生活愿望，而如今更加追求精神生活品质的提升，充满了内心世界的个人向往。作为媒介传播者，如何引领大众认清和感知生活的真谛，如何负起意识形态领域引导者的担当和责任，是新时代对传播媒介工作者提出的更高要求。

《美好生活》于2017年2月24日在美国波士顿开机，拍摄历时104天，6月19日全剧杀青。看似制作周期比较短，但据该剧总制片人、浙江天意影视有限公司总裁吴毅透露："从2012年开始创作到播出，这部剧经历了长达六年的漫长创作周期。"一部都市情感剧打磨六年，努力开辟新的视角，挖掘人文精神的本质、剖析道德品质的内涵、探寻当代人的情感诉求，进而深入探讨继承和发扬五千年传统文化和历史传承的深刻问题。

2018年2月28日，东方卫视、北京卫视首播《美好生活》电视剧，这是一部由浙江天意影视有限公司和霍尔果斯贰零壹陆影视传媒有限公司联合出品，视角独特、制作精良，具有时代特色和全新维度的都市情感剧。《美好生活》是一部带有强烈现实主义色彩的都市情感大戏，男主人公徐天出场时是一个典型的"问题中年"，先是美国创业失败，继而遭遇婚姻创伤，回国刚抵机场，就突发旧疾被送到医院抢救。通过"换心"，命运由此重启，展开了一段光怪陆离的人生。《美好生活》这一次把目标锁定在"中年海归"身上，却将其光环褪尽，以独特的全新视角展现了经过半生奋斗，事业、婚姻、身体均陷入困境的中年人，由"换心"引发的一段悲欢离合、人生起落。

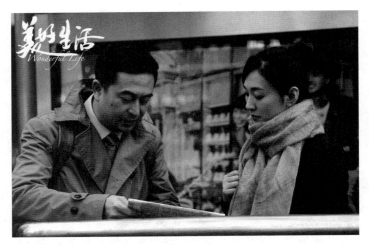

图1 《美好生活》讲述中年人的现实人生

同时还通过剧中老、中、青三代人对感情截然不同的态度，体现出迷失与重寻的精神内涵，戏谑之言点点滴滴透露着不失主流的社会价值观，潇洒谈吐背后是看尽人生沧桑向死而生的勇气。（见图1）

一、都市情感生活的伦理性反思

（一）现实主义回归下伦理问题彰显

近些年，反映都市情感生活的剧作整体呈现出向现实主义回归的创作趋势，主要反映现代人爱情、婚姻生活的现实，在时代变化和社会发展过程中人们情感上的迷失和困惑，以艺术创作的手法反映思想观念、社会人伦关系的变迁。创作上强调对现代人情感需求的关注，展现情感纠葛，并对家庭伦理、社会道德等问题进行不同角度的探讨，以此做出不同的道德和价值判断，折射现代人的情感观和价值观。

从都市情感剧发展的历史看，对现实的关照始终伴随其中。从符合政治需求的《渴望》开始，到反映城市巨变下情感变迁的《爱你没商量》《过把瘾》，再到平民化视角的《贫嘴张大民的幸福生活》、表现精英爱情的《将爱情进行到底》、书写情感童话的

《白领公寓》《粉红女郎》《双响炮》《向左走向右走》《都市男女》《一起来看流星雨》等，都反映了不同社会发展阶段人们在情感生活上的变化，不同程度上满足了观众对都市情感生活的体验需求。21世纪以来，都市情感剧的创作经常将情感与各种欲望纠缠在一起，如《都市丽人行》《好想好想谈恋爱》《都市欲望》《欲望旅程》《北京爱情故事》《和空姐一起的日子》《一米阳光》《男人帮》《林师傅在首尔》《新京城四少》《爱情公寓》《咱们结婚吧》等，表现对象大多以城市新贵、城市白领为主，爱情和浪漫成为剧作主基调，市井的真实生活因不够光鲜时尚而逐渐隐身。

近几年，都市情感剧逐渐向现实主义回归，反映时代变迁下情感观念和生活的变化，光鲜时尚的都市生活背后的现实压力得以体现。这种现实主义的回归伴随着很多伦理性冲突的表现。现代社会正在经历剧烈的变迁，传统的伦理规范遭到挑战甚至否定，而新的社会规范还未建立或尚未得到普遍认可，社会处在伦理道德多元化发展的阶段。这种多元化一方面彰显了现代社会的进步，另一方面也引发了人们内心的不安和心理困惑。伦理规范的缺失在一定程度上给人们带来精神层面的苦痛和文化上的无所依靠感，表现为现代人身上的一种通病——焦虑。而这种焦虑尤其表现在情感生活中，也反映在近些年的都市情感剧创作中。《大丈夫》里亲情成为爱情的主要障碍，《好先生》里失意海归焦灼于旧爱与新欢的复杂姻亲关系中、《我的前半生》里"小三"成功上位并喜得圆满等，都是对既有伦理观念的冲击和挑战，也是对现代人多元化伦理观念的真实反映。

《美好生活》正是在这样一种背景下，试图对现实存在的伦理观念变迁做艺术化的反映，并尝试提出解决问题的方案。从故事整体架构上看，"换心"的设定本身就体现了对生命伦理的反思。从人物关系设置上看，剧作改变了家庭伦理剧的常规套路，大胆采用"无父一代"的人物关系模式，契合都市青年生活的现状。这种无父模式并不意味着父辈的完全缺失，而是相较于以往的都市情感类剧作，父辈不再是权威的符号，更不是构成戏剧冲突的矛盾点。剧作中融入了父辈的情感故事，将其作为结构剧作的线索性逻辑展开叙事。从情节设计上看，"小三""出轨""忘年恋"等社会伦理热点问题悉数在列，剧作从人性角度尝试对其重新审视，以期实现电视剧价值引导的社会功能。

（二）以伦理关系结构故事

都市情感类剧作常以一对或几对男女的情感发展历程为主线，通过情感发生的外在、内在因素建立矛盾冲突，推动剧情发展，而最终的剧情走向也多以有情人终成眷属的模式呈现。剧作整体围绕情感线铺设人物关系，常以误会、极端性格的人物设置等方式来设计情节冲突点，多数集中在家长里短、生活琐事层面展开故事。《美好生活》在剧作结构上进行了大胆尝试，并以伦理关系来结构故事，通过伦理性叙事来构建戏剧冲突，形成叙事张力。

剧作整体以"换心"为始，通过生命伦理结构了男女主人公的情感逻辑。开篇男主人公迅速进入一种情感需求无法实现的矛盾之中，这种行为动力的建立与一般情感剧不同，不是建立在欲望基础上，而是以所换之"心"为行为逻辑动力，强化求而不得产生的戏剧冲突。台词中多次表达了"心"在情感需求生成过程中的作用，情感成为"心"的外在体现。在医学上，换心手术对人的性情、行为影响程度尚无准确定论，剧作以此切入，将情感问题进一步延伸到生命伦理问题的探讨上，甚至将情感问题这一精神层面的问题上升到物质与意识这一哲学高度，引发人们对于情感的思考。爱情是发乎身体本身还是相濡以沫的积累，抑或是命中注定的缘分？是当下权衡关系利弊的最优选择，还是取舍间一时的心有不甘？

男主人公的前一段婚姻以妻子出轨终结，对出轨者小白的处理手法，反映了人们在社会转型期伦理建构中的困惑。剧作塑造了一个从可恨到可怜，最后甚至有些可爱的出轨者角色。小白是婚姻的背叛者，为传统伦理规范所不容，剧中着重表现了她强烈的悔意和弥补的心情。如何将这种为传统伦理所不容的典型人物纳入现代伦理构建中来？为此编剧徐兵提出了亲人论，尊重夫妻间十几年的相濡以沫，还其尊严，这符合人性中对美好生活的追求，同时也是对传统伦理观念的超越。（见图2）

剧作中尤为突出的是对老年人情感故事的呈现，突破了传统都市情感剧中对老年人的负面刻画。剧中的父辈和子女一样，都在情感上有着自己的困惑和迷失，也在一定程度上刻画了老年人的孤独、悲凉。比如老刘头的角色设定，终日靠下棋、喝酒、插科打诨度日。剧中重点表现了刘兰芝与梁跃进的爱情，也由此将徐天和梁晓慧的情感经历演变成两个家庭甚至多个家庭之间发生的故事。刘、梁二人的爱情最后无疾而终，显示出老年人情感发生所需要的勇气和信念，这种向死而生的情感托付使叙事变

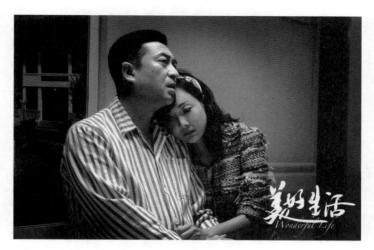

图 2 徐天（左）与前妻小白

得更加沉重，同时也进一步加剧了"以心续情"并不美好的悲情基调。

以情感为线，探讨的却是伦理问题。剧作着重表现的并非男女主人公的情感生活，而是以近乎生活横切面的方式，短时间内展示了不同的情感类型、人物关系中各自的内心挣扎和权衡过程。角色本身带着各自的情感追求上场，又以近乎理性的方式试图解决自身的情感问题，实现情感生活上的自由。男主人公未离婚新感情无法展开，后又得知"换心"真相，感情实现变得更加艰难。刀美岚介绍梁跃进给刘兰芝，却相中了梁跃进。父辈会因为社会伦理问题阻止主人公的情感生活，比如梁跃进掌殴梁晓慧。父母情感生活的失败对贾晓朵产生的负面影响，甚至是创伤性影响，为贾晓朵的忘年恋埋下了伏笔。实际上通过各色人物克制的情感表达，我们看到的是传统伦理的内化及其对人的控制。而这种伦理教化对人的情感表达的桎梏，剧中也进行了一定程度的批判。

有别于以往的家庭剧多关注日常生活，《美好生活》主要在地铁、街道、咖啡馆、宾馆、工作地等地方取景，通过具有代表性的人物角色透视人性的复杂。叙事上突破了个体情感、婚姻生活的狭小空间，借助人物的内心冲突，撕开人性掩盖的面纱，展现其内在的丰富性。通过"换心"展现外在事件对人的情感造成的冲击和影响，将关注重点由家庭转向人本身。由于剧情中刻意淡化了宏观社会背景，比如煤老板、房屋

图3 人到中年的徐天

中介、商人等社会身份的简化呈现,其符号勾连深度有限,因此由婚姻、情感问题所引发的个体对于自由的追求则有较为极致的表现,也促成了男主人公徐天对生活所表现出的无奈。

(三)尊重人性的终极伦理追求目标

近几年的都市情感剧作品往往不是简单地去演绎一个"陈世美""潘金莲",或是其他移情别恋的模式,而是进入伦理、文化的更深层次,表现当代社会男女两性的心理意识及其复杂多样的情感问题,其中不少作品引起了较大的社会反响。

《美好生活》对现代情感生活的横切面叙事,其故事主线并非日常生活,而是人物角色内心的情感起伏。叙事中强调的是空间而非时间,着重展现的是转型时期现代人的浮躁内心与精神困境。通过"换心",男主人公重启人生,以感情激活人生下半场,找到活下去的动力。梁晓慧的出现使徐天觉得自己活得"有那么点出息",爱情俨然成为生命的意义。(见图3)这部剧的情节动力与传统都市情感生活中的物质、欲望无关,而是来源于精神。"艺术的世界是真理的外观"[1],这种情感爆发促使平凡人物身

[1] [美]赫伯特·马尔库塞:《审美之维》,李小兵译,桂林:广西师范大学出版社2001年版,第226页。

上闪烁着无奈生活下的执着追求之光。正如《美好生活》总制片人吴毅所说："这些人物如何爱与被爱，如何去突破困境和低谷，都是我们必定会面对的，就像你选择的生活方式决定了你的人生轨迹。"[1]

剧作不追求外在因素引发的戏剧冲突，强调的也不是角色在压力之下的行为逻辑，而是在反思人物情感与其所处的伦理关系之间的相互影响。故事中主要表现的叙事长度约为三个月，好似一个生活切片，失意中年人通过"换心"实现重生，情节高度浓缩。以"心"开始，展开新的情感生活；以"心"结构，创造戏剧冲突；以"心"结束，完成对情感生活的片段式白描。剧作中没有按照一般线性叙事展示情感发展的起承转合，却深刻展现了步入中年，事业、家庭、婚姻皆不如意的男主人公徐天在情感生活中的迷茫、困惑。他在心仪对象、前妻、朋友中间经历的情感迷失、心理煎熬、困顿失意借由不同的伦理关系形成冲突并展现出来。

剧中没有设定强烈对抗性的角色和关系，相反，每个角色都以理性处理自己的情感问题，并秉持着对自己和他人负责的情感态度。尤为重要的是，剧中对父辈情感生活的表现，显示出在情感追求上人与人之间的平等，以及现有伦理规范对这种平等的阻碍。尊重人性的复杂、尊重个体追求情感生活的权利，剧作所呈现的这种对于人性的回归，是实现美好生活的基础，也是人类社会所应秉持的最大伦理。

二、美学与艺术价值

（一）建构新时代伦理观

由于处在社会发展的特殊阶段，都市情感剧常常表现出传统与现代两种婚姻伦理的特征，新旧伦理道德规范的交替导致评价标准的多元化，个体之间的道德选择冲突不断。然而《美好生活》中有了伦理观念上的突破。例如，徐天的前妻亲人论；梁晓慧称徐天是世上最亲的人；徐豆豆的恋爱平等论，认为恋爱双方在两性关系上是平等

[1] 话娱：《从〈美好生活〉预告里，看到了当下情感剧最缺少的东西！》，搜狐网2018年2月12日（https://www.sohu.com/a/222460471_649449）。

的,不存在吃亏与否的问题。这些都是闪耀着人性光芒、具有人本化特征的现代思维。而这种人本化特征正是逐渐超越世俗化、功利化婚姻观念的具体体现,与以往情感类电视剧有很大差异。《蜗居》中海藻在现实生活的挤压下所做的情感选择,《婚姻保卫战》中在物欲诱惑下婚姻需要男女双方经营、共同保卫的观念,都反映了情感在各种附加条件下的功利与失真。《美好生活》中创造了新型的亲情关系,剧中人物的相互理解和宽容达到了新的艺术高度,为都市情感剧注入了新意。正如学者尹鸿所言:"这部作品脱离了原来的都市情感剧为戏剧性而设置人物的单一性,更多考虑了人物跟当代生活情感关系之间的关联度,涉及的多方面情感让观众产生了很强的共鸣感。"[1]

人物在既定的社会关系和情感事实基础上进行理性选择,不极端、不盲从,有犹豫、有不安,但仍克制地表达自己内心所想,自身想要释放的情感在这种有所保留的表达中显得沉重、压抑,但又符合生活真实。当然,也正是这种对人物内心的细腻刻画、对人性的深刻洞察,才使得美善合一的审美理念得以完整表达。剧中通过对老、中、青三代情感生活的再现,实现了美善合一的审美体验。开着婚姻介绍所的刀美岚,通过给他人介绍对象成就自己内心对美好生活的追求,而面对儿子的情感生活却是无可奈何。长辈对子女情感生活的关注表现得充满温情,而非家庭权威下的相互对抗,甚至更多的是对子女情感经历的感同身受和无能为力,同时也会将这种情感迁移到他人子女的身上,表达对他人子女情感遭遇的同情和怜悯。这种情感表达没有任何附加条件,体现了人物内在善良与外在善行之间的高度统一,是美与善的相融无间。

这种美与善具有很强的现实针对性,电视剧以艺术的方式回应着当下社会的道德理性需求与情感伦理困惑。这种现实针对性尤其表现在对剧中老年人形象的"纠正"上。都市情感生活中的老年人常以"家庭精力的消耗人与矛盾的制造者"[2]形象出现,成为被批判的对象,从而反衬出年轻人的个性解放和追求自由,老年人有被夸张化、脸谱化甚至妖魔化的趋势。这种刻板的画像式想象本身就是对老年人群体缺乏人性化关照的表现,而急切地将他们作为传统伦理的捍卫者加以否定,以迎合年轻人的消费心理。因此,剧作对老年人正面形象的伦理性重建,对现代伦理价值观的建构有着积极的意

[1] 中国电视艺术委员会:《〈美好生活〉树立现实主义标杆,"新都市情感剧"如何炼成?》,娱乐资本论2018年4月19日(http://baijiahao.baidu.com/s?id=1598132363376353435&wfr=spider&for=pc)。
[2] 李翠芳:《都市情感剧的伦理重建与表达限度》,《中国电视》2017年第9期。

义。剧中以刀美岚为代表的老年一代积极主动地展开自己的情感生活，老年人的社会主体地位被认可，人性部分被尊重，尤其是他们面对爱的拒绝和失意时所表现出来的风度，显示了人性中共通的美好。老年人在亲情和爱情中的权衡和选择，展现了他们的精神生活图景，也是对他们作为生命个体的尊重，使人物的美好人性与精神境界得以呈现，强化了对老年人在人性自主和人格健全方面的展示，从而使剧作增加了现代气息，也彰显了电视剧伦理建构的能力。

（二）情感剧伦理化叙事模式的创新

现代都市的生存压力和婚姻现实使观众往往对都市情感剧有着更为复杂的审美期待。近几年的都市情感剧创作常以典型家庭、典型人物、典型个性为切入点，以小见大，展现社会伦理观念的变迁，并努力通过剧作缝合传统和现代交替带来价值冲突。《美好生活》展现了几类典型人物的情感选择和生活状态，囊括了多种情感类型，角色之间有差异又彼此联系，并形成对比和互衬。通过这种具有典型性的人物及关系设计，搭建出错落有致而又交相辉映的叙事框架，比较全面地表现出都市情感剧对现代人情感迷失和伦理困惑的探索。

在剧作首尾呼应的情节结构中，"心"成为剧情启动和发展的重要手段。"心"成为感情发生的动力，也成为感情发展的阻碍；"心"成为不能绝情离去的不可抗外力，也成为不得不直面生活、激活生命的物质基础。"换心"这个带有超现实感的故事，由于被赋予了现实的内涵和爱情的反思而具有了洞察人性的深度。这种超现实的情节设定促使剧作中的主要冲突来源于人物的情感挣扎、心理纠葛，而非外在强烈的戏剧矛盾。这种充满理性、反思色彩的个体内在冲突，符合现实生活中典型的中年人角色设定，同时也展现了伦理观念冲突下个体的心理历程，并颇有新意地加入了老年人群体。刘兰芝与梁跃进、梁跃进与刀美岚、贾新宇与张丽峰的情感生活，呈现出一幅伦理关系下中年人和老年人的恋爱谱系。个体的内在冲突与伦理关系相互角力而形成的戏剧张力，引发观者反思什么是爱情，以及对待感情应持有怎样的态度。通过人物情感生活、心路历程的呈现，在娓娓道来的叙事背后有着发人深省的意味。

剧中没有纯粹意义上的好人，每个人身上都有瑕疵，但并不影响人物自身的可爱。即便是霸道的贾父、出轨的贾母以及小白等，也都有着人物的闪光点。人物没有极端

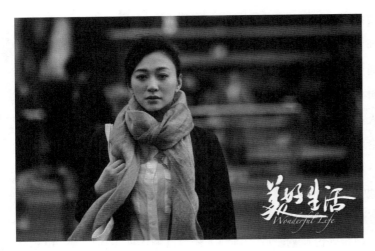

图 4 历经坎坷的梁晓慧

的性格设定,但通过各自的情感追求形成戏剧冲突,一同推动情节发展。敏感细腻的人性洞察,以及在各种伦理关系交错下反复呈现的心理冲突,在剧中表现得尤为突出。如父母对子女进入一段情感的矛盾心态,梁跃进既想梁晓慧能够走出失去丈夫的心理阴影,又不想她太快投入一段新的感情。(见图4)刀美岚既想徐天能够和前妻小白复合,又不能接受小白出轨在先的婚姻背叛行为;既想徐天能够有情人终成眷属,又担心其选错了情感投放对象而受到伤害。恐婚的徐豆豆既不想走进婚姻,又不想将男友拱手让给他人。贾小朵情属徐天后在撮合梁晓慧与徐天见面时内心充满矛盾。三代人的爱情突破了伦理限制,以不破坏原有伦理关系、不影响美与善的人性准则为前提,追求自身情感自由和情感诉求的实现。与西方情感观相比,中国人的情感表达是含蓄、内敛的,是一种克制的、有自我反省机制的情感观。在剧中爱情成为个体追求生命重启的一种外在表现,将其视为获得新生的一种路径,而非人物欲望追求的终极目标。

剧作并不刻意追求情节的戏剧性,而是注重人物内心冲突的揭示,人物形象上更加立体,富有层次感,符合人性真实。叙事中努力传达一种达观、友善的人生态度,鼓励情感的理性表达,以仁爱之心去理解、宽容他人。借由故事发展、人物命运,表达对人生、社会、情感的价值判断,从而达到"美风化"的社会传播效果。在叙事上努力追求启示性,挖掘思想深度,反思人、情感、伦理之间的关系,并以日常化、生

活化的方式将其讲述出来，在看似平淡无奇的人物设置和情节发展中表现出伦理重构的意图。在现实问题与艺术创作的呼应中，呈现出更具现代性的情感理念指向。学者王卫国表示："整部作品由生活真实走向艺术真实，从外部真实走向人文的内心真实，从而构成了这部电视剧的叙事特色。"[1]

剧中梁晓慧用血涂结婚证的细节让人印象深刻，审美趣味中带有些许传奇意味，叙事模式上有着与"以心换心"这一超现实设定相呼应的离奇性质，同时也夹杂着徐天换心续情、假借边志军名义邮件传情等挑战伦理观念的情节设定。这是情感剧融合伦理剧的新特点，既在叙事上克服了都市情感剧有些超脱生活实际的浪漫虚幻问题，又在主题上超越了传统家庭伦理剧的沉重感。在都市情感剧中有伦理质感，在家庭伦理剧中又有情感剧的浪漫感。《美好生活》融合了两种类型剧的特点，显现出独特的审美特征和创新性的叙事模式。

（三）伦理叙事下的文化性超越

都市情感剧所涉及的内容往往涵盖社会生活的诸多方面，比较注重呈现人物所处的环境以及人物与环境的关系。通常这种环境性交代是为人物立得住、情节说得通做铺垫。也正因为如此，都市情感剧往往会超出情感本身的描述，添加许多情感之外的思想与内容，让情感的展现更为合理与全面。

与以往都市情感剧不同，剧作不只局限于通过世俗生活的再现，尝试与观众进行真诚的沟通，回应和正视社会现实，更在此基础上提出了现代人的情感迷失和生命困惑的问题。徐天在地铁上的一段自白，将人物自身灵魂和身体的撕裂表达得淋漓尽致："（地铁上）感觉跟谁都挺近，可跟谁又都没有关系。能把自己忘了，一干二净。车停了，自己再回来。"徐天漂泊海外十余年，归国后并没有对妈妈产生未尽孝道的愧疚心情，反倒因为感觉和两个女人共同生活不习惯而搬出家门。梁晓慧对警察出身的父亲无处不在的监视深感无奈，而父亲最后对她的情感发展也由不理解转变为妥协接受，"不论是谁，你喜欢就好"。（见图5）由此可见，"旧时的家庭和婚姻关系正走向真正

[1] 中国电视艺术委员会：《〈美好生活〉树立现实主义标杆，"新都市情感剧"如何炼成？》，娱乐资本论2018年4月19日（http://baijiahao.baidu.com/s?id=1598132363376353435&wfr=spider&for=pc）。

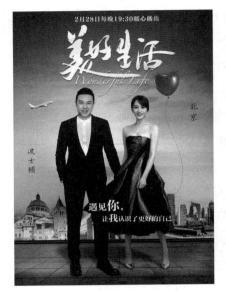

图5 徐天（左）与梁晓慧

意义上的平等。"[1]

剧作中诸如出轨、恐婚、老少恋等情节，应该说都是社会热点话题。剧作并没有放大婆媳之间、亲人之间的阴暗面，虽然剧中每个人都是卑微的，都有不足，但都是为了追求美好的生活。由于有了现实的底色，美好不再是乌托邦；由于有了美好追求，现实不再是充满狗血的污浊。

剧作对现代伦理的重建实现了与生活现实的对接，以小见大，关切到辗转在传统与现代伦理观念碰撞之下迷茫的生命个体及其所遭遇的现实困境，并将具有典型性的情感类型的不同发展阶段和状态一一呈现，将个体在其中的辗转反侧，与自我、家庭、社会关系的妥协和无奈诠释出来，为现代人反思自身情感及伦理关系提供了参照，以此传达出中国传统文化中人与自我、人与人之间的和谐统一。

这种文化性超越促使以往欲望支撑下的执拗式、猜忌式爱情在剧中被消解，中年人的理性、克制冲淡了爱情的冲动，跳脱了大众文化中的烟火气、世俗化。剧中对个体命运、自由追求与复杂人性进行了尝试性的探索。"血印结婚证""玻璃杯碎裂在街上""墓地崴脚"等暗示性信息和偶尔在镜头中出现的无人视点，都强化着命运无常、世事难料的视听感受，并在这种对比下将人性的复杂性彰显出来。

以"心"续爱而不得的命运恍如一梦，在得知心脏旧主之后，徐天意识到自己是在替人追爱，这让剧作上升到对情感的哲学辨析层面，引发人们对情感的深刻思考。剧中有着对于伦理传统的文化性超越：男女主角最终并没有情归一处，一反传统都市情感叙事套路。正如学者戴清所言："它把握住了当代年轻人看似散漫随意，其实对自己内心的要求更看重、难将就的情感态度，对爱情婚姻的表现也更加细腻，富有时

[1] 陈琰：《现代婚姻伦理的变化对都市情感剧的影响》，《电影文学》2011年第18期。

代特征。"[1]男主人公直到最后仍在拼死维护女主人公情感上的圆满,以尽道义上的"不亏欠"和情感上的"不辜负"。通过这种情节设定、人物性格冲突以及生活化细节,润物细无声地表达着美与善的传统美德,同时也承袭了传统文化中的精髓,强调个体生命不仅要关注自身,同时也要善待他人,甚至有弘扬天人合一的中国传统哲学的意味。生命个体要学着与自我、他人、社会和谐相处,在不断调适中达成自我与环境的对话,在对话中实现最大的自我,这才是获得美好生活的人生态度。正如电视剧宣传海报上所说的:"遇见你,让我认识了更好的自己。"

三、产业与市场运作

根据 CSM 数据显示,《美好生活》开播次日,北京卫视、东方卫视两个平台的收视率双双破 1。开播第三日收视率登顶且持续稳居榜首,一度带动 2018 年春节长假后收视低迷的电视剧市场,迎来 3 月国产剧收视的一个小高潮。豆瓣网评分也一度飙升至 8 分的高分区,近 80% 的观众为《美好生活》打出四星以上的好评分数,这是 2018 年新年过后国产电视剧的最高分。网络平台播放量突破 50 亿,在微博电视剧话题榜、艺恩数据、Vlinkage 等数据平台上也曾名列前茅,呈现话题与流量齐飞的良好态势。

《美好生活》更是荣获 2018 年中国电视剧制作产业协会"年度优秀剧目"和第七届社交网络营销金蜜蜂奖"最佳营销效果类金奖"。

(一)走精品路线

2018 年,在整体电视剧市场处于"缩量提质"的背景下,《美好生活》制作团队"天意影视"凭借扎实的剧作和精良的制作挑起了都市情感类主流作品的大梁,六年磨一剑。整体来看,2018 年上半年收视率排名前 20 的作品中,都市情感题材有 12 部,整体占比达 60%,较 2017 年同期增加 1 部。都市情感类剧作仍是主流题材,《美好

[1] 中国电视艺术委员会:《〈美好生活〉树立现实主义标杆,"新都市情感剧"如何炼成?》,娱乐资本论 2018 年 4 月 19 日(http://baijiahao.baidu.com/s?id=1598132363376353435&wfr=spider&for=pc)。

生活》便是其中的典型代表。

《美好生活》是影视制作公司一揽子剧集拍摄计划中的一部。天意影视有限公司是由华谊兄弟传媒与著名制作人吴毅、著名导演康洪雷强强联手、共同打造的一家全新从事影视剧策划、制作、发行以及相关衍生产品开发的影视制作公司。推出过经典军旅剧《士兵突击》《我的团长我的团》《圣天门口》等剧作。旗下人才济济，在编剧方面，有"第一编剧"邹静之、推出过《士兵突击》《我的团长我的团》《生死线》的兰晓龙；在导演方面，有《大明王朝1566》《走向共和》的张黎、《我的父亲母亲》《你是我兄弟》的刘惠宁以及知名电视剧导演康洪雷等。

随着"去电视化"战略的实施，华谊兄弟彻底退出了天意影视的股份，鹿港文化成为新投资方。2017年，天意影视推出流量剧《龙珠传奇》，销售情况良好，之后陆续拍摄《美好生活》等剧，后续仍有一系列剧目推出，其中包括文章、闫妮主演的《一步登天》，张嘉译、张鲁一主演的《花开如梦》，李佳航、宋轶主演的《尖锋之烈焰青春》等，这些都得益于鹿港文化背后的资本支持。《美好生活》剧组斥巨资在美国实地取景，提升了剧作的真实性，也为其他要在美国取景拍摄的剧组提供了可借鉴的经验。

同时，《美好生活》也是联合出品人贰零壹陆影视自2017年热播剧《急诊科医生》后出品的又一口碑佳作。贰零壹陆影视"以成熟的制作团队为保障"为创作理念，深耕影视领域多年，拥有一支成熟的团队，在国产影视剧行业中持续输出影视艺术正能量。这些都为《美好生活》的品质提供了保证，背靠强大的制作公司和投资方，同时也吸纳了众多实力演员、创作者加盟。

《美好生活》由刘进执导，此前导演的《悬崖》《白鹿原》等作品均为高品质佳作。剧本由曾写出《重案六组》《红色》《乱世书香》的金牌编剧徐兵原创撰写。导演刘进、编剧徐兵、艺术总监张嘉译成为《美好生活》在创作层面上最有力的保障。

《美好生活》中男主角徐天的饰演者张嘉译有着极强的国民好感度和收视号召力，素有"品质剧集的认证标签"之称。女主演李小冉则是继《为爱结婚》《军医》《老婆大人是80后》之后第四次与张嘉译合作，出演梁晓慧一角，丰富且细腻的表演也广受观众称赞。宋丹丹自带亲切感的表演也令其饰演的刀美岚一角额外加分。这位刀子嘴豆腐心的退休红娘承担了剧中的许多笑点，生活的真切感扑面而来，喜怒哀乐尽显其中。而陈美琪、程煜、李乃文、辛柏青、牛莉、梁天、岳以恩、姜妍等荧屏新老熟

人的出演，也让这部笑泪交织的生活剧收获了更多观众的认可。演员在表演过程中十分准确地把握了中年人的分寸感，给人一种丝丝入扣、舒服熨帖的感觉。一个建立在离奇虚构的"换心"手术基础上的奇幻故事，在一群优秀演员的出色演绎下具备了贴近生活的真实感。

（二）剧情式创意广告的探索使用

从鸿茅药酒、江小白、竹妃纸巾、苏打水、途游斗地主到三星手机、汽车、携程网站、乐投集团等，《美好生活》里植入了各种各样的广告，给这部剧带来了巨大的经济收益，也为前期的制作提供了充足的资金。

剧中将徐豆豆设计成一个爱玩游戏的角色，在整部电视剧中，手游广告以台词、手机特写，甚至是沙发抱枕的形式多次出现。尤其是在台词中，将游戏广告与剧情结合，游戏成为人物角色表达情感的渠道。比如徐天、徐豆豆、刀美岚在情感迷失的过程中，通过打游戏转移注意力、发泄情绪；手游也成为恋爱双方情感沟通的方式，徐豆豆的游戏机就是爱慕者黄浩达表明心迹的结果。黄浩达借游戏充值讨好徐豆豆，徐豆豆通过台词表明玩游戏可以获得红包等，都符合人物的角色设定，观感上也比较流畅自然。

除了游戏之外，剧中出现频率最高的是酒类广告。在剧中，江小白酒常出现在饭桌上，配上小白自然的台词："饺子配酒，越喝越有，还得用这个酒。"梁跃进："喝不了（茅台）酱香，我这个（江小白）酒纯高粱的，不上头。"贾小朵面对一排江小白酒，酒瓶上面的宣传语十分贴合人物当时的心情。鸿茅药酒则多次出现在晚辈孝敬长辈的场景中，如胡晓光为梁跃进斟酒庆祝成婚，黄浩达为表明对徐豆豆的心意送酒给刀美岚等。广告与剧情贴合得十分紧密，并且和广告商品的市场定位基本保持一致，将产品的功能定位通过台词巧妙地表达出来。在符合人物身份、不影响剧情的同时，也有效地提升了广告传播效果。

相比于传统的硬植入广告，巧妙结合剧情的植入更容易被观众接受，可以降低观众在观剧过程中的排斥心理。剧中汇源乐碱苏打水多次出镜，但穿插得恰到好处。徐天和梁晓慧初次见面，经历"换心"手术的徐天在街头奔波后身体有异，拿出双肩包中的乐碱苏打水喝了起来。随着剧情的发展，乐碱苏打水更是成为徐天的标配，得以巧妙地助推剧情。尤其是推动了徐天和梁晓慧两人关系的发展，在两人约会一同吃完

晚餐后，徐天身体不适，梁晓慧从背包里迅速拿出乐碱苏打水，徐天喝过后情况稳定，很自然地拥抱了梁晓慧。

通过广告商品与剧情高度融合的方式，电视剧实现了对商品使用场景上的自然呈现。一方面有益于提升广告投放的到达率和市场传播的效果；另一方面也增强了电视剧的发行能力，尤其是面向网络发行的能力。可视为适应网络平台付费盈利模式的有效尝试。

（三）多平台联动

电视剧的市场效果在一定程度上取决于平台联动的效果，必须依靠电视媒体和视频网站联手合作。《美好生活》在东方卫视、北京卫视两大一线电视平台首播，并在优酷、腾讯两大视频网站同步播出。从播出渠道看，无论是传统的电视渠道还是新媒体网络渠道都选择了有强大用户基础的平台，这也为《美好生活》的收视率、播放量以及点击率提供了保证。

值得一提的是，《美好生活》在开播时豆瓣评分为8分，播出过半后评分降到6分，截至2019年2月14日已跌至5分。共有19276人参与评分，讨论条数不到一万，微博讨论数53.9万，超5亿阅读量。相较于2017年同是情感类题材的《我的前半生》（豆瓣评论人数超9万）所引发热度多有不足，社交网络显然对《美好生活》热情有限。这种收视率与网络热度的反差显示出电视剧市场的细分化趋势越发明显，靠一剧打遍天下的时代已一去不复返。《美好生活》既没有走都市情感剧的偶像套路，靠流量小生、小花来支撑收视市场，也没有靠家长里短的悬浮式戏剧冲突来制造看点，而是选择以貌似平淡的叙事透视生活的哲理。用这种润物细无声的方式来铺设剧情，显然无法迎合"00后""90后"快节奏、强冲突的审美期待，这也为剧作在豆瓣、微博上的热度不足埋下了伏笔。在年轻人觉得"又丧又磨叽"的美好生活中，背后是只有中年人才懂得的"困苦又不得不前行的困境"[1]。这种现象也说明了电视剧营销的未来发展趋势，将是针对不同受众群体做分平台组合式营销，以求得收视市场效果的最大化。

[1] 娱史通鉴：《〈美好生活〉又丧又磨叽，"90后"不懂中年人困苦又不得不前行的困境》，新浪网2018年3月26日（http://k.sina.com.cn/article_5617169622_14ecf34d60010080vp.html）。

四、意义启示与价值定位

（一）类型剧突破与融合

习近平总书记提倡文艺作品应当"向着人类最先进的方面注目，向着人类精神世界的最深处探寻，同时，直面中国当下的生存现实，创造出丰富多彩的中国故事、中国形象、中国旋律，为世界贡献特殊的声响和色彩、展现特殊的诗情和意境"。随着城市经济快速崛起，新一代都市人逐渐形成并发展起来，其关注重心也发生了迁移。在现实生活的压力下，机遇、陷阱、矛盾、选择、困惑、失落与希望不断相互冲击。都市人的情感心理是复杂多变的，他们的这种心理变化渴望在艺术作品中获得认同。某种意义上说，编导为《美好生活》所赋予的正是这种都市情感剧中少有的真正意义上的扎根现实的气质，所以剧作才有底气直面现代人的中年危机和伦理危机。

也正是这种直面现实的勇气，才使得《美好生活》在情感剧与伦理剧的融合上迈出了重要一步。剧作以当代社会为背景，剧中人物也都以普通人的形象呈现在观众面前。尤其是细腻的心理描述，给人一种这就是我身边的人的感觉，或者从中看到自己的影子。同时，使观看的人对该剧产生亲近感，不由自主地融入剧情当中，与角色一起品尝人生百味。在故事情节的引导下，在普通、正直、有节操的角色的带动下，自觉地去体会生活、思考人生。剧作以写实的手法真实再现了现代家庭中个体的壮大，家庭成员之间的从属关系和传统父权的权威性被消解，每个人都有各自的感情生活和情感困惑。情感故事带有伦理色彩，伦理冲突又左右着情感表达，代际之间面临的共同的情感问题交织在一起。家庭作为传统社会的构成，其边界变得模糊，个体平等性被彰显。情感与伦理之间的碰撞造成了人物的心理变化，推动了情节的发展。

从日常的家跨越到反思的生命个体，由此带来了都市情感美学风格的重大变化。剧作从注重展现生活中生老病死、苦辣酸甜的日常化审美中跳脱出来，表现出以个体之力追求生命自由的悲壮之美。截取中年人这个更易视人生喜悲为常态的阶段，淡化非理性因素的作用和都市欲望的渲染，强调情感剧的内在化、伦理化叙事，将人物情感的变化与社会关系的起伏关联在一起，以现实主义精神表现人性的内在冲突，反映都市人在婚恋观和价值观上的时代变化。

剧作表现出回归现实的创作勇气和担当，同时，也表现出对类型剧融合的大胆探

索。用三代人面对情感的跋涉向观众做了一个示范动作，不止于情感，不止于伦理。剧中洋溢着一种悲哀的调性，偶尔使用的全知全能视角以近乎俯视的姿态看着芸芸众生的悲喜生活。人只有适当地超然于世方能喜乐，尤其是到了中年，在经历过人生的颠簸后往往对得失不再执着。当徐天在剧末通过电话对母亲说"这颗心我真的不想要了"，一种生活上的艰辛与无奈也由此弥漫开来。

纵观全剧，以"换心"为始，以心脏不力无法回国为终。人生如戏，情理交融，为人一世的种种无奈、心酸，恍若一场游戏规定了起点、终点，恍若有超自然力量在掌控命运，人只有在起点和终点完成规定跳方能离场。

（二）人性的回归与超越

都市情感剧出于制造戏剧冲突、产生话题效应等目的进行的剧情设计，曾存在一些道德价值判断混乱、失衡的问题。这在一定程度上有可能误导观众的伦理价值判断，造成社会的负面影响。虽然对现实生活进行了艺术化再现，但却没有创作者明确的伦理价值和文化立场，反而助长了不良的社会风气。

《美好生活》拍出了三代人面对生活的妥协和憋屈，却依然能和生活亲切过招，有着和世界握手言和的硬气。以往在都市情感剧中，女性形象往往是职业上的强者，但在感情上却是被动的选择对象。而《美好生活》中的女性形象则表现出女性果决、坚定的情感处理方式，梁晓慧、贾小朵、刀美岚都是其中的典型代表。在面对自己的情感困惑时，展现出冷静、理性的一面。该剧在价值观呈现上有很大改变，突破了以往都市情感剧以是非善恶作为戏剧冲突和价值观的核心。剧中所有人物都理性地争取自己的美好生活，将排他性的个人感情变成包容与克制中的理性选择。

梁晓慧因对丈夫情深而"偶遇"徐天，借由徐天的心脏去追忆丈夫。又因对徐天的情感投射，一时间无法判断"爱的是他的心还是他的人"。剧中对这种犹豫，尤其是受到心理医生鼓励后的矛盾心理都有很细腻的表现。剧中设计了梁晓慧三分之一的情节来尝试以"心"移情，又用了三分之二的情节来做理性上的斩断。西方哲学家斯宾诺莎认为："任何情感的力量的增长以及情感的存在的保持，不是受我们努力保持

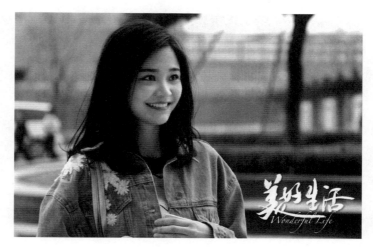

图 6 贾小朵

存在的力量所决定,而是受外在的原因的力量与我们自己的力量相比较所决定。"[1] 中年人对于行为边界、行为后果的预判决定了对情感的克制,同时在人性中情感又无法完全消除。这种矛盾下人在理性和情感中徘徊,也就决定了中年人的情感表达以克制和持守为主要表现形式。人生经验和阅历形成所谓的理性更加剧了这种克制的程度,也促成了中年人情感上基于自身内在矛盾冲突所形成的悲剧色彩。

贾小朵从刚开始的朦胧懵懂,到后来对父母情感选择的默认、对自我独立的认识,再到对生活、对感情的理性处理,不疾不徐地展现了年轻人的蜕变以及与环境达成和谐的过程。她对徐天的理解和爱在克制中一点点释放出来,对于因表白遭拒而表现出的退缩、回避心理,剧情交代得十分自然。对明知不可得而为之的情感表现,对角色形象的人性尊严都给予了尊重。(见图6)刀美岚对梁跃进的情感投射,一方面是部队大院共同生活的记忆。正是这种共同的生活体验造成了刀美岚和刘兰芝情感上的困惑,成为三人之间情感上的心理冲突点。另一方面也有自身面对生活无所依的复杂心理在起作用,步入老年,在女儿出嫁、自己独居的日子里,内心渴望情感上的陪伴也显得十分合理。剧作没有表达出这种情感发展的最后结果,而是以开放的方式给观众

[1] [荷兰]斯宾诺莎:《伦理学》,贺麟译,北京:商务印书馆1983年版,第174页。

图 7 梁跃进(左)与刘兰芝

留下想象的空间。从已有的剧情看,刀美岚、梁跃进、刘兰芝三人在情感冲突的处理上相互理解、相互宽容,给彼此空间,即便存在矛盾,也都秉持着人性中美与善的追求,在精神上拥有了各自的美好生活。(见图7、8)

剧作对小白的出轨并没有表现出"恶"的道德审判,甚至对出轨对象也尽力表现其执着而真诚的"爱"。剧作以一种近乎悲天悯人的情怀,对传统伦理所不容的人物表达善意,并通过徐天赴美国处理边志军入狱一事展现了小白与出轨对象的幸福婚姻生活。尤为重要的是,两人在徐天解救边志军的过程中倾力相帮,更是闪耀着人性的光辉。

沈从文曾说:"接近人生时我永远怀着一个艺术家的感情,却不是所谓道德君子的感情。"[1] 小人物虽身份卑微、生存艰难,却也和人性最美好的东西相伴相生。

(三)融通的审美意趣

《美好生活》制片人吴毅说:"关于'换心',其实是一个很强烈的、符号化的设定,意味着主人公人生的重新开始,不管他将面对什么样的难题,都没有丧失对美好生活

[1] 雍文静:《沈从文湘西文学世界中的人性与命运——读〈一个多情水手和一个多情妇人〉》,《大众文艺》2019年第3期。

图 8　刀美岚（左）与徐天

的向往和追求，这就是我们想表达的生活态度。"[1]

生命无常，剧中结婚证血印、电梯故障、玻璃杯碎裂等暗示命运无常的信号，给观众提供了一个"象外之境"的感受空间。剧作借由诗性意象的运用体现自然万物中所蕴含的生命意识，同时也注重表现个体的主观能动性，以及对现实的妥协与抗争。剧中徐天面对爱情的背叛，知道感情无力挽回。在准备离开美国时，前妻小白前来挽留，徐天没有停下自己收拾行李的动作。就在观众以为他要洒脱地告别时，徐天却说道："你走吧，要不然我的心更疼。"梁晓慧在新婚之际，爱人却突然因公殉职，面对突如其来的打击，她仍旧保持着生活的勇气。黄浩达执着于对爱情的追求，对于尴尬与拒绝总是用自嘲的方式化解。只有人性的乐观才能抵抗现实的荒芜以及命运的捉弄，而这才是美好生活的本意，也彰显了中国传统文化中人与自然、人与社会、人与自我的对话——天人合一，和谐共生。

天人合一不仅意味着人与自然的相融相合，也代表着人对自身内在超越性的人生境界的追求。天人合一不仅是人与自然间和谐的精神性关系，还是道德精神的象征，将

[1] 刘玮：《〈美好生活〉并非想拍成悲剧人生》，新京报网 2018 年 3 月 13 日（http://www.bjnews.com.cn/ent/2018/03/13/478745.html）。

天地万物的变化发展同人的吉凶祸福、道德规范、精神世界联系起来。剧作带有一种宿命的悲剧感，显现出人在命运之神的主宰下，依然无法改变命运之苦的悲壮精神和崇高之美。《美好生活》愿意将人生审美化，包括将人生的苦难审美化。剧中表达了活着的苦痛，以人生苦痛作为审美、创作的对象。美好生活的深刻之处恰好在于它隐藏着的前半部分，因为美好生活不是从天而降，而是每个人追求的姿态，这才是另一种美好。

剧作中所强调的这种追求姿态，融汇了西方哲学中对于人的力量的重视。在天人合一观念中，是以人合天，天处于基础性位置，体现了"思想之外的自然的优先性"[1]。与中国哲学中强调天人合一但偏重于天不同，西方哲学强调天人分立而重于人，以人为主，以物为客，世界万物都处于被认识和被征服的地位。"对于西方审美取向里浓烈的进取意识和超越精神，应有适当的吸纳。"[2] 因为只有人的各种心性能力的协调发展，才能造就丰满的人性，最终走向美好的生存。从人性本身的复杂性、丰富性来看，人生也应该在天人合一的状态中重视个体的力量，在两者之间实现互补与平衡。我们相信，在未来的影视剧作中一定会呈现出积极追求的乐感与生命无常的痛感相互融通的审美意趣。

五、结语

整体来看，《美好生活》是一部探索性的良心剧。以"换心"的超现实情节设定开始，却没有按照偶像剧的剧作模式去逐利收视市场，而是试图让观众沿着主人公徐天的情感历程，体悟现代都市人尤其是中年人的自我迷失与生命重寻的精神内涵，并尝试性地讨论现实情感生活中的伦理问题。剧作以离奇的情节设定展开，以生活化的表述方式娓娓道来，让《美好生活》成为可以正视己"心"的一面镜子。让观众在看到故事中人物的辗转反侧、无可奈何后，在内心深处产生强烈的共鸣，并从多种情感关系中

[1] 彭富春：《论中国的智慧》，北京：人民出版社2010年版，第212—220页。
[2] 张世英：《美在自由——中欧美学思想比较研究》，北京：人民出版社2012版，序。

体味日常生活中的处世哲学。放下焦虑，带着勇气坦然面对人生苦痛，对现实报以热情和希冀，追求理想中的美好生活。

（巴丹）

专家点评摘录

陈芳：该剧不同于以表现家长里短为主要基调的都市情感剧，也区别于一些都市剧惯常的精英人设。在现代城市背景下，跳出了婆婆妈妈、青春偶像、鸡毛蒜皮等创作倾向，跳出了观众对于中年人思维固化、按部就班、止于现状的惯常思维，直击现实生活的残酷。它用写实的手法，表达出了对美好生活的追求，其直击社会话题的勇气和对于情感的细腻描摹，非常容易和观众产生共鸣，是一部具有现实精神和人文情怀的上乘之作。

仲呈祥：该剧符合习近平总书记提出的文学艺术既要反映人民生活生产的伟大实践，也要反映人民喜怒哀乐的真实情感的要求，并且在努力向高尚的道德靠拢，拒绝用廉价的笑声、无底线的娱乐淹没整个社会。它主要想写出人们对美的追求，一种宽容、一种大爱、一种人与人相处时应该奉行的大道，它提倡以德报怨。那种昂扬、那种向死而生的情怀，写出了人的精神高度。在文化内涵的表现上，这部戏对艺术品质是有追求的，它从真实的生活当中去发现美，让人感到很亲近。

——《现实主义的新都市情感剧——电视剧〈美好生活〉专家研讨会综述》，
《中国电视》，2018 年第 7 期

附录:《美好生活》制片人、编剧访谈

专访制片人吴毅:偶像演员接不住,选定张嘉译、李小冉、宋丹丹

不讲"霸道总裁"和"人生赢家",在北京卫视、东方卫视热播的都市情感剧《美好生活》依然收获了优异的播出表现。《美好生活》由张嘉译、李小冉、宋丹丹等主演,讲述了"落魄中年"徐天在感情和事业双重受挫之时又突发心脏病,危机之下做了"换心"手术,随后与心脏主人的遗孀梁晓慧发生情感纠葛、重启人生的故事。

让人没想到的是,这部开篇看似韩式纯美剧风的作品,得到观众最多的赞语却是对中年人情感生活的真实刻画以及细腻呈现。日前,《美好生活》总制片人吴毅在接受专访时表示,现实题材创作最重要的是要有感而发,抛开都市剧常规的偶像、精英路线,摆脱以往生活爱情剧的鸡毛蒜皮,在细腻的情节中温情讲述我们真实的生活,才能获得观众的共鸣。

记者:您之前曾成功打造过多部优秀电视剧作品,如《士兵突击》《我的团长我的团》等。这些都是经典军旅题材,这次您为什么会转向都市情感题材呢?

吴毅:制作《美好生活》前前后后有六年时间,在这部戏中实际上有我对当下都市题材的反思。我觉得真正反映当今中国人生活状态的现实主义剧还是比较少的。对于创作而言,首先要有触动我的点,然后去探索这些题材,做现实主义题材尤其要有感而发。《美好生活》这部戏探讨的主要是中年人的生活,他们的事业、爱情处在人生的重要阶段,背负很多,无论是工作还是情感压力都比较大。以上这些通过这部作品得以表现,是我做这部戏的初衷。

记者:《美好生活》编剧徐兵是圈内公认的优秀编剧,创作过电视剧《红色》等口碑佳作,《美好生活》剧作中什么东西打动了您?

吴毅:徐兵这次的创作是极为走心的,剧中通过老、中、青三组人物,反映他们的生活与情感,实际上是一部合家欢的作品,是一家人可以坐在一起看的电视剧。不

同年龄层的受众群所关注的点不同,但都可以在剧中找到共鸣。观众看剧就像真正地进入一个家庭,剧中生活细节的真实展现也会让观众产生触动,我想这一点跟一般都市剧是不同的。

《美好生活》没有走现在都市剧常规的偶像、精英路线,也没有局限于家庭内部各种矛盾的交织、各种"婆妈"情节。我们更关注主人公人到中年的人生态度,包括对事业的选择、对婚姻的选择等。剧情开始,张嘉译饰演的男主人公徐天就面临着事业、婚姻、健康的巨变,在人生低点往往会显露出一个人对生活的态度。而对美好生活的期许是我们这部戏最重要的核心。《美好生活》所传递的,是无论人生处在哪个阶段,遇到什么样的问题,都不能丧失对美好生活的追求和向往。

记者:《美好生活》的演员很受观众认可。近两年久违荧幕的牛莉、辛柏青以及实力派演员程煜、李乃文让观众非常买账;去年"霸屏"的张嘉译继续出演他擅长的大叔角色,此次与李小冉的搭配令人耳目一新;近年成为中老年妇女"专业户"的宋丹丹此次也有所突破,在常规的豁达乐观之外多了几分从容睿智。这样一个演员阵容当初是怎么确定的?

吴毅:张嘉译是饰演徐天的第一人选,因为这部戏要靠演员的精准表演来呈现。最难把握的是走心,对于中年人情感表达的拿捏,这样的戏不是一般的偶像演员能接得住的。李小冉饰演的梁晓慧在开篇遭遇新婚丈夫牺牲的变故,人物的情感一直比较压抑,这对演员表演来说是一个考验,而李小冉自身的性格很活跃,但在戏中她调整状态完成得很好。宋丹丹演的是典型的北京热心肠的大妈,不失幽默,金句不断。我觉得宋丹丹对这个人物精准的把握也是她近几年少有的,很生活化,完全是在自然的状态下呈现出来的。包括牛莉、辛柏青、李乃文等都是实力派演员。牛莉为这部戏也做出了很多牺牲,她在剧中饰演的徐天前妻小白被观众、网友骂惨了。牛莉开玩笑跟我说,以后再也不演前妻了。我说这是因为你演得太好了,角色带着观众入戏。所以,这部戏的成功靠的就是这些演员的精准呈现。

记者:像牛莉、辛柏青都是优秀的演员,但近年来影视剧中他们露脸的机会很少。很多演艺状态日臻成熟的中年演员却不得不远离荧屏,对于这些不再年轻的实力派演

员来说，是不是也和剧中人物一样，在现实中面临着"中年危机"？

吴毅：是的。他们现在所处的事业发展阶段，跟剧中人物有高度的契合，所以说他们演得非常有生活，也非常精准，跟这一点是分不开的。近两年，偶像化靠脸霸屏形成一个趋势，但我们这部剧反其道而行。我从来不排斥偶像演员，但每一部戏的选角最重要的是根据角色出发。这部戏对演员的表演能力有一定要求，再加上这部戏是以中年为视角，外化的东西不多，大量是走心戏，这就需要演员一定要对角色有精准的把握，需要融入人生的阅历和思考。全剧前后拍了104天，每个演员戏份杀青的时候都大呼时间过得太快，很多人依依不舍，甚至抱头痛哭。杀青那天，李小冉在片场也哭了。

记者：就是说大家进入戏剧创作的氛围中了？

吴毅：对，我觉得拍戏如果你不真心投入，不投入到这个角色的命运中去同呼吸，不太可能出来好的表演。

中年戏需要克制

记者：《美好生活》第一集男女主角分别遭遇生活重击，但电视剧在处理上很克制，人物完全没有情绪的爆发，却显得合理并且让角色更容易让人接受，这种内敛、不外化的特质也是主创团队创作态度的体现吧？

吴毅：这部戏不像以往的生活剧，总要"高八调"，情绪爆发得撕心裂肺。这两年很多电视剧一直停留在桥段对桥段、情节对情节上，老是在这个点上着力。我们这部戏整体表演是比较克制的，呈现生活中一种真实的情绪。我觉得这是难能可贵的，人到中年，本身就意味更加成熟和理性。这部戏能引起观众的共鸣，还是因为表达了当下都市群体的真实状态，也表达了当下中国人对美好生活的一种向往，同时还有中国传统美德中那种美好的善意和隐忍。电视剧输出这种暖色调，会比较有温情。像张嘉译演的徐天，自身处在人生的一个低点，也没有丧失人性中的那种善良。现在很多电视剧都要体现激烈的矛盾冲突，我们这个剧不"撕"，但也不回避热点问题。

记者：剧本也用了一些所谓的"情节梗"，比如开篇是"换心"，后面还有意外。

是否会担心有人说这些是套用"韩剧三宝"之类的桥段？

吴毅：我们的着力点不在"情节梗"的表象本身，这些都是引子。"换心"只是情节发动机，我们更关注人的内心，讲的是四十不惑的中年人的困境。所以这部作品难也难在这里，确实体现编剧的功力，情节大开大合、一波三折，又充满温情。三组人物关系递进发展，有时候是平行发展，有时候是交融在一起，推动这部戏的情感往前走，尤其是结尾让人意想不到。很多观众都在讨论徐天跟梁晓慧能不能在一起，不看结尾一定不知道结果。这也反映出现代都市情感当中的那种复杂性。在这部戏中，我们呈现了一个比较开放的走向，每个人在互相作用中都找到很好的归宿。如何面对生活？以什么态度去实现向往的生活？正如剧中所说的，就是人生都在不断选择，只有选择最正确的路径，才会赢得你的美好。希望观众看完这部作品也能对事业和情感都有一些思考。

记者：如今虽然现实题材剧创作回暖，但现在的都市剧很多都走精英化、偶像化的路线，剧情悬浮，导致"都市剧里无生活"的现象。您怎么看这个问题？同为都市剧，《美好生活》如何抓住现实生活的质感？

吴毅：我个人认为现在的很多剧都是编剧外化了某种职业特征，人物也刻意外化过多的职业背景。电视剧还是一个大众化的娱乐产物。我们更希望传递某种职业的职业特征，所塑造的人物能表达更多的真情实感，同时可以触动当下社会群体的心灵。《美好生活》中所塑造的人物都是立体的、生活化的。仔细品味每一个人物，都有一种似曾相识的感觉，里面还饱含了富有生活质感的真情流露。我们在剧中所塑造的北京城也是真实的，高楼大厦、车水马龙、熙攘的人群，人物与城市的呼应让这部剧整体上是可以"呼吸"的。我觉得这是《美好生活》与许多都市剧相比的不同之处。

——《北京晚报》2018 年 3 月 22 日，邱伟

专访编剧徐兵：为何每部戏的主角都叫徐天？

提起徐兵，很多人也许并不熟悉，但如果说到《重案六组》《红色》《新上海滩》等影视剧，则几乎无人不知。徐兵就是这些剧的编剧。其中《红色》的豆瓣评分高达 9.2

分，成为2014年豆瓣评分最高的国产电视剧。

2018年，由徐兵编剧的《美好生活》获得了观众的高度认可。故事开始于一次奇妙的"换心之旅"，在情感和事业双重失败之后，中年男人徐天通过"换心"手术得以续命。不料"换心"之后人生却发生了新的变化。中年危机、"换心"、主角再次叫徐天……在接受了记者专访时徐兵表示，《美好生活》是一出映照了中年人的人生困境以及如何温情化解的故事。

"以心换心"，重构第二人生

区别都市剧中惯常出现的精英人设，《美好生活》中的所有人物都是夹杂着不如意与不完美的普通人。和以往所饰演的精英人物不同，张嘉译此次饰演的徐天的前半生可谓一路坎坷：作为一个患有严重心脏病的"落魄中年"，海外漂泊半生的他先后遭遇了创业失败、妻子出轨等一系列生活困境。有着多年的房产销售经验，回到国内却不得不从最底层的房产中介做起。

枸杞、茶叶、保温杯、油腻……过去的一年里，这些标签成为社会大众对中年人的第一印象。正如编剧徐兵所说，徐天身上所折射出的正是现今社会中年人的普遍状态，"他们的身份在当下最为复杂，在生活中所承受的压力也显而易见"。在导演刘进看来，徐天对感情的抉择也暗含着人物向死而生的坦率与智慧，"这个男人太不容易了，在爱情这个中年人最不愿企及的话题上所迸发出的激情，恰巧是人物最打动人心的一种潜在力量"。

对于"换心"的设定，徐兵表示，这样的剧情并非参考任何真实的故事，只是一种戏剧设定。以"换心"作为情节，讲的是四十不惑的中年人的困境，"人到中年，爱情、事业、人生基本都可以望得见尽头了。该如何看待过去的人生，如何再重新活一次？前半辈子一事无成，之后如何面对人生？因此'换心'只是情节的发动机，是重启人生的一个契机"。

原本自己导演，大赞宋丹丹演出稳

所谓不想当导演的编剧不是好监制。徐兵不仅是《美好生活》的编剧，也是这部剧的监制之一。徐兵透露，这部剧写出来后本来想自己导演，当时还联系了好朋友张

嘉译来出演。不过，因为还在做另一部电影，时间发生了冲突，徐兵又联系了好朋友刘进来执导。刘进曾多次和张嘉译合作，2012 年凭借和张嘉译合作的谍战剧《悬崖》为业界所知，此后两人又合作了《一仆二主》《我的老婆大人是 80 后》《白鹿原》等。

不得不说，《美好生活》有一个超豪华的班底，除了导演、编剧外，还汇集了张嘉译、李小冉、宋丹丹、牛莉、辛柏青、陈美琪、李乃文等老、中、青三代戏骨，"剧中所有的演员都是奔着演好戏来的，大家心往一处想，本着做好戏的原则，每一个角色都恰如其分"。

在《美好生活》中，比张嘉译仅大九岁的宋丹丹饰演他的母亲。此前，宋丹丹和编剧宋方金的"双宋争论"甚至成为高考的作文试题。此次和宋丹丹合作，徐兵笑言："宋丹丹老师一个字都没有改动，她觉得这是她从业以来遇到的最好的剧本、最好的戏。"对于宋丹丹的表演，徐兵也是赞不绝口："这绝对是她演得最好的一个角色。有魅力、稳、特别生活化。"

主角都叫徐天是因为懒？

剧中张嘉译饰演的主角名叫徐天，而眼尖的网友发现，在徐兵的多部作品如《红色》《乱世书香》《缉枪》《最好的安排》《请你原谅我》《在纽约》中，男主角的名字都叫徐天。主演从张鲁一、吴秀波、张嘉译、白举纲到李易峰，徐兵也被网友称为"史上最懒编剧"。

此前有媒体报道徐天是徐兵儿子的名字。"我儿子不叫徐天，只是和我儿子名字的谐音一样。"徐兵解释说，其实也不是懒，就是不太爱取名。当初开始写剧本时，随手把主角的名字定为徐天，后来慢慢写多了，也不想再改了，"好玩儿，如果不叫徐天的话投资方也不答应"。

——《成都商报》客户端，邱峻峰

2018年

中国影响力电视剧分析　案例十

《知否知否应是绿肥红瘦》
The Story of Ming Lan

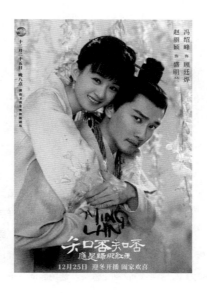

一、剧目基本信息

类型：古代、社会、家庭

集数：TV版78集、DVD版73集

收视率（以CSM52城收视为准）：平均收视2%（湖南卫视）

首播时间：2018年12月25日（湖南卫视，并在爱奇艺、腾讯视频、优酷视频、YouTube同步播出）

二、剧目主创与宣发信息

制片：侯鸿亮

监制：李化冰、王晓晖、韩志杰、王娟

导演：张开宙

副导演：赵祥宇、任欢

编剧：曾璐、吴桐

主演：赵丽颖、冯绍峰、朱一龙等

选角导演：王海龙

摄影：季佰超、李文浩

灯光：曹丙河

剪辑：张开宇

配乐：施永龙、泰祥

动作执导：刘杰

美术设计：王竞

造型设计：纪伟华、杨晓海

服装设计：茹美琪

出品/发行公司：东阳正午阳光影视有限公司

古装宅斗剧下的古今家庭特征：挣扎与平和

——《知否知否应是绿肥红瘦》分析

　　电视剧《知否知否应是绿肥红瘦》改编自关心则乱的同名小说，由东阳正午阳光影视有限公司出品。该剧主要讲述了在北宋官宦家庭背景下，盛府庶出的六小姐盛明兰由孩童至少女，再到嫁为人妇成为当家主母的成长、成才、成婚历程，为观众展现了一幅北宋高门宅院的生活画卷。

　　在古装宫斗剧盛行的当下，《知否知否应是绿肥红瘦》以古代宅院的家庭生活为基础，以家族中身份最低微的丧母庶女为切入口，借盛明兰这一女性角色的奋斗历程，展现了北宋宅院的兴衰以及古代家庭、教育、婚恋、女性等各方面的情况。我们在剧中不难发现，各家宅院中都有着自家的生存之道和固家之术，且大多都在"挣扎"与"平和"之间寻找着平衡点。这在当今社会中仍然是一种普遍现象，千百年来每个家庭都在不断学习与求索其中的门道。

一、古今家庭观的演变与对比

　　从文化价值观与传播效果来看，《知否知否应是绿肥红瘦》的核心话题围绕着高门宅院中的家庭纠葛与明兰的奋斗历程展开。（见图1）家庭是中国几千年历史中一直探讨的问题，在此背景下所呈现出的家庭观随着时代的变迁而改变。在一定程度上，当今中国人的家庭观仍延续着很多传统礼教的观念。本文将结合古装宅斗剧《知否知否应是绿肥红瘦》与当代社会的家庭现状，来分析古今家庭观的演变。

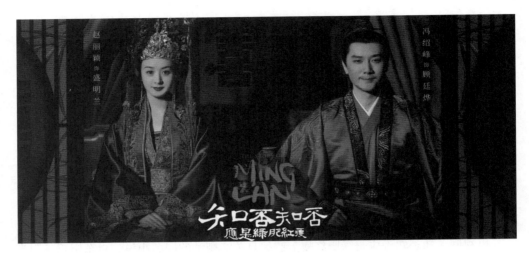

图1 盛明兰（左）与顾廷烨

（一）古装宅斗与当代社会中的家庭观——"平"与"和"

从人类文明存在的那一刻起，家庭观便孕育而生。在中国历史上，大多数的家庭都秉承着"男主外、女主内"的观念。因此，古今社会中的大多数男性（父亲），往往被认为是家庭的核心，担任"顶梁柱"的角色，主要负责对外打拼，是家庭经济的主要来源；女性（母亲）则主要负责家庭内部照顾子女、丈夫、公婆等事务。

《礼记·大学》中有言："古之欲明明德于天下者，先治其国；欲治其国者，先齐其家；欲齐其家者，先修其身；……身修而后家齐，家齐而后国治，国治而后天下平。"这其中的精髓可概括为"修身齐家治国平天下"，正与传统家庭观中的"儿女教育—修身""夫妻婚恋及持家—齐家""家国同构—治国"相对应，做好以上三点方可"平天下"。而此处的"平天下"之意，是要达成一个平衡、公正、公平的秩序社会。同理，家庭这个小型社会的终极目标无外乎家庭和睦，而家庭和睦所要求的也是家中秩序的平衡、公正、公平。由此看来，儒家思想所倡导的"平天下"这一终极目标，与传统家庭观的核心有着异曲同工之妙，它们所共同追求的"平"与"和"，是贯穿古今的家庭治理之道。

1. 子女教育观

上文提到的"修身",其意义在于完善自身的行为规范与个人修养,主要体现在父母对子女的教育观上。

《知否知否应是绿肥红瘦》中花费了大量篇幅,讲述古代宅院中子女的教育问题,以 TV 剧版(共 78 集)的集数占比来看,前 14 集几乎都是在讲盛家子女的成长及教育情况。

(1)原生家庭的影响

在父母对子女有着直接影响的教育上,不得不提及当代家庭关系中出现的一个词——原生家庭。原生家庭中的气氛、传统以及习惯都时刻影响着子女。在原生家庭的所有角色中,父母扮演着被学习的对象,而子女则是学习效仿的主要对象,并且原生家庭中各成员之间的互动也会影响子女在今后的表现。[1]事实上,原生家庭对于子女的深远影响,不仅在当下社会中普遍存在,在古代的深宅大院中也早已出现。

《知否知否应是绿肥红瘦》中盛家老爷与三位夫人所生的子女,大都受到母亲以及所处身份地位的影响,在成长过程中形成不同的人格。下面将结合剧情分析原生家庭对于盛家三位女儿的成长与教育的影响。

本剧前半段的核心剧情之一是,幼年明兰投壶出头,父亲探望卫小娘时明兰直言院中困境,导致被林小娘反将一军,最终卫小娘被林小娘暗害,难产致死。在这番经历中,卫小娘用自己的生命以及贴身侍女被逐出家门的惨痛教训,告诉明兰在深宅大院中锋芒毕露的危险,不是任何事都该冒尖、抢风头,有时装傻充愣、隐藏自我才是生存的真理。明兰也由此开启了向古代礼教屈服、向宅院阴谋妥协的暂时性的委曲求全之路。母亲临终前的深切告诫以及明兰庶女的身份,加之后来在盛老太太院中寄人篱下的处境,夹杂在一起形成了明兰日后在外人眼中柔弱怕事的形象。(见图 2)她内心的聪明与刚毅就此被包裹得严严实实,行事也小心翼翼、步步为营。直至与盛老太太打开心扉并遇见顾廷烨后,明兰内心的本我才被释放出来。

剧中的林小娘外表看上去娇柔可人,实则阴狠毒辣。在盛家老爷的娇宠下,其女墨兰也是同气连枝,从小在母亲身上学到应付父亲的招数——装可怜、装懂事、装生病,

[1] 梁夜伊、张守武:《原生家庭对青少年人格形成的影响研究》,《新课程研究》(下旬刊)2017 年第 11 期。

图 2 看似柔弱的盛明兰

一系列伪装之术尽被其掌握。墨兰虽为庶女,但父亲对她的宠爱并不亚于嫡女,因此在成长过程中总是"善妒""好夺人所好",完全是一个以自己为中心的外表柔弱、内心阴毒的"二号林小娘"。从幼时背诗是为了讨好祖母,到在私塾中学习时见不得明兰拥有齐衡所送的紫毫笔,再到试图在掌教嬷嬷面前出风头,直至婚嫁时择婿的各种争抢手段以及成婚后的各种阴谋诡计,这一系列故事的发生都源自母亲林小娘从小对墨兰所传递的错误的价值观,以及父亲盛老爷对母女俩的过度宠爱。(见图3)

盛老爷对林小娘以及庶女、庶子的宠爱,剧中借盛老太太之口点出了背后的原因。原来盛纮也是一名庶子,幼时生母春姨娘故去,便记在嫡母(盛老太太,勇毅侯府嫡女)名下抚养。作为一名庶子生活在盛府中,使盛纮深知庶子与姜室的不易,因此对林小娘颇有垂爱,不想林小娘及其庶出的孩子受到自己当年的委屈。他变本加厉地宠爱林小娘一屋,给其田地房产,待遇不亚于当家主母大娘子。

盛家大房当家主母王氏,作为官宦世家的嫡女来到盛家,却被一个姜室林小娘夺宠,心中愤怒不能平,处处与林小娘针锋相对,誓要扳倒林小娘。王氏所出如兰,在性格上同母亲很像,敢爱敢恨、冲动直率,是个"直肠子",从小在母亲的熏陶下也看不惯林小娘一屋。但是,如兰相较母亲心地更单纯。爱憎明分的她也时常会有一些孩子气、公主病的举动,如让明兰替其抄书、做女红、制美食,但从来没有过害人之

图 3 盛墨兰（上）与林小娘（下）

心。她会在外人面前靠着母亲的臂膀呼睡，也会看不惯明兰的"胆小怕事""唯唯诺诺"，直言不讳地与墨兰叫板、对峙。如兰作为优化且更加善良版的大娘子，若追其缘由，会发现她作为嫡女被盛府保护得很周全，从小并未受到什么委屈，又有懂事的大姐华兰和知理的大哥长柏呵护，不至于过娇过狂，虽然有一些公主病和孩子气，但还是保留着一份直率、爱憎分明的本真特色。（见图 4）

由此可见，无论古今，在孩子的教育过程中，原生家庭的影响对于孩子性格的塑造以及之后孩子成家立业组建新一代，都有着深刻的影响。

图4 盛如兰

（2）接受第三方的基础教育

在古代，接受第三方的基础教育是大户人家才有的机会，对于平民百姓的普及度并没有这么高。而在当代社会，随着九年义务教育的普及以及脱贫攻坚的落实，读不起书、接受不了基础教育的孩子越来越少，人们的基础教育水平得到了巨幅提升。但是，反观当代社会对于两性在教育目的与教育内容上的划分，以及大众思想中惯有的观念，与剧中的古代教育理念在某些方面仍有着相似之处。

凭借盛家可观的经济能力，家中子女皆可在私塾中接受教育，但男子与女子的求学目的却并不相同。男子求学主要是以考取功名作为最终目标，女子求学则是为了陶冶情操、提升自我修养，最终目的是以后议亲时能作为一个加分项，为自己的下半辈子谋一份好亲事。（见图5）除了接受私塾教育外，女子还需要学习女红、女德、厨艺、理财、操持家务等一系列被打上标签的该学或必学的功课。虽然剧中所处的北宋时代对于女子的知识教育已不再过于封闭，但在古代封建礼教的制约下，女子仍然无法抛头露面或学习一些其他技能，就连投壶、打马球也要受限，一举一动都需有规有矩。反观如今，虽说"女子无才便是德"这句话已被大多数人所驳斥，女性也可以接受平等的教育，但有些观念还是根深蒂固地限制着很多女性该做的事情，或是惯性地认为某些事情是女性不该做但男性可以做的。

图 5　盛家女子可以接受私塾教育

2. 夫妻婚恋观

对于古代婚嫁而言,夫妻的婚恋观或是婚嫁规矩都比较单一、固化。古代信息不易传递,人口查询制度也不完善,若是在双方家庭并不知根知底的情况下,很可能出现盲婚哑嫁、悍妇匪夫等现象。因此,古代议亲、说亲常常是从自家周边的亲朋好友处着手,或邻里间互相介绍彼此的远房亲戚,为的就是将子女托付给一个可信的人。

(1) 古今寻亲途径比较

① 古代寻亲的途径较单一、固化

上述的基本寻亲模式,在《知否知否应是绿肥红瘦》中就有所体现。盛家六小姐明兰原定的婚配对象贺弘文,是与盛老太太交情极好的贺老太太的嫡孙。贺家公子知书达理、温文尔雅、精通医术,人品及家事都很好。贺老太太也十分中意明兰,明兰嫁过去不会受委屈,能过上安稳踏实的生活。虽然两人最终没能结成连理,但仍可看出,古代婚恋寻亲的途径往往是通过亲友介绍或媒人进行物色说媒,极少有通过自由恋爱或是其他一些途径达成的。

② 当代寻亲途径多样化且不受地域空间限制

当代的寻亲途径,除了基于自古传承的亲朋介绍与媒人说媒外,随着科技的飞速发展,以及互联网兴起并融入人们的日常生活中,许多适龄男女都可借助互联网打破

地域空间乃至国界限制,发展恋情或寻找亲事。虽然在互联网上也会存在骗婚等一系列虚假手段,但随着网络安全以及婚恋平台的不断完善,适龄男女在把握好彼此对象信息的基础上,有效促成婚事的案例还是很多的。

(2)古今婚配议亲条件比较

从广义角度而言,古往今来的婚配议亲条件并没有太大的区别,终极目的都是找到一个各方面适合的伴侣,由此构建婚姻家庭。但从具体的狭义角度而言,古今婚配择偶的条件可以总结出以下几点规律:

① 门当户对

关于门当户对,王实甫的《西厢记》中曾言:"虽然不是门当户对,也强如陷于贼中。"凌濛初的《二刻拍案惊奇》也提过:"满生与朱氏门当户对,年貌相当,你敬我爱,如胶似漆。"以上两处所提到的门当户对,诠释了两种运用这一词汇的情境,其实也解释了一对男女面对门当户对的条件时会出现的两种情况。《西厢记》中相国之女崔莺莺与寒门子弟张生,可谓典型的门不当户不对,这份恋情遭到家族众人的反对。虽然不是门当户对,但在崔莺莺看来也比嫁给自己不爱的人要好得多。而《二刻拍案惊奇》中提到的门当户对,则是多少神仙眷侣都向往的你敬我爱、如胶似漆、共同扶持,基于良好的现实基础上,创造幸福美好的人生。

《知否知否应是绿肥红瘦》中对于"门当户对"这一择偶要求也十分看重,尤其是男方家庭。剧中的典型代表便是齐家一门,齐衡的父母都是显贵大家,父亲是齐国公府的二儿子,任职盐使司转运使;母亲是襄阳侯独女,圣上钦封的平宁郡主。因此,作为家中独子的齐衡是汴京城内众多达官显贵眼中的良婿,但齐衡却钟情于盛府的庶女明兰,这对于齐家父母来说是难以接受的。同样,对于盛家老爷来说,这也是难以想象的,齐家是自己万万不可高攀的,所以才有了在吴大娘子的马球会上,明兰与齐衡共打马球后,一回家就被父亲责罚的情景。甚至对齐衡小公爷也有好感的明兰,都觉得两人的婚事双方父母不可能答应,尤其是齐家母亲——素来孤傲的平宁郡主更是不会允许。(见图6)

而在当今社会中,门当户对的要求也仍然存在。确定恋爱关系前,恋人之间的价值观、人生观等基本诉求是要匹配和一致的,两人才会走下去,这属于最重要的、心灵层次的"匹配成功"。到谈婚论嫁时,就要开始考虑对方的经济水平或职业地位等,

图6 齐衡

但是因为有了心灵层次的匹配，谈婚论嫁时外在事物的匹配就更容易成功，但也并不能达成百分之百的成功率。现实生活中也会上演"21世纪版的《西厢记》""富家女恋上寒门书生"这样的故事，他们可能在同一个学校，是同一领域的同学或同事，拥有相似的人生观、价值观，但碍于家境背景的不同也会遭到父母的反对。值得庆幸的是，21世纪的人们受到的封建礼教制约已经得到很大的改善，人们的思想逐渐走向自由、民主、开化，对于各种事物的包容度也更强了。许多人会把婚姻对象放在"潜力股"或"绩优股"这样的群体身上，因为他们未来可期。

总而言之，门当户对在古今婚配中是极为重要的先决条件，尤其在古代的显贵家族中，对于这方面的要求更为严格。但能够达到这些家族同等声望地位、经济水平的对象实属凤毛麟角，所以才会在婚嫁中出现"低嫁""高嫁"这类词语。在《知否知否应是绿肥红瘦》中，盛家大姐华兰就属于高嫁至忠勤伯嫡次子。如果以为女子高嫁至夫家，带上丰厚的嫁妆就能够赢得夫家的厚待，那么往往会事与愿违，华兰就碰到了一位恶婆婆。盛家六姑娘明兰则属于低嫁给顾家侯府的朝廷红人将军顾廷烨，虽然也做了大娘子，但是顾府婆家却对她百般刁难。按照剧中的原话，外界认为她能嫁到顾家，"实属上辈子修来的福气，自家祖坟上都要冒青烟了"。

由此可见，门当户对已是古往今来人们心中根深蒂固的观念，不应片面评价其背

后的优劣。千百年来流传下来的婚娶规矩，是日积月累得出的经验与教训，不能以偏概全，但也不能完全不放在心上。只有适度考量，方可成就美满姻缘。

② 人品性格及个人价值

在考虑了门当户对的情况后，婚配议亲时还需要审核、检验对方的人品性格及个人价值。这两点无论在古今都是极其重要的婚配衡量标准，将直接关系到家庭日后的兴衰成败、和睦与否。

人品性格需要考虑的对象涵盖配偶个人以及配偶原生家庭中的父母、兄弟姐妹等。在古代甚至还要考虑配偶之前的婚配状况，如配偶之前其他妻子或妾室的人品性格等。因为婚姻事关两个家庭，这与恋爱时只是两人的你侬我侬大不相同，尤其是女方更需要了解清楚夫家的人品性格状况，男方与公婆、兄弟姐妹之间的相处模式和态度等，都可以检验出男方的真实性格所在。

当代社会中出现了许多类似"妈宝男""大男子主义""直男癌""渣男"的标签，其实这些在古代也早有体现。古人十分遵从古训、家训及各种礼教，因此在父母面前可谓言听计从，不敢越矩半步，甚至可能出现愚忠愚孝的情况。

《知否知否应是绿肥红瘦》中的齐衡，在电视剧播出期间便被观众打上"妈宝男"的标签。大部分观众认为他不敢反抗母亲平宁郡主的阻止，对于母亲百般依顺，从而断送了与明兰的恋情。但是齐衡又不是一个十足的"妈宝男"，他只是一个顾虑周全、心地善良且过于保守、不愿冒险尝试的小男人，他与明兰的恋情无法继续，正是因为他骨子里的保守与懦弱。他本可以抵抗，却以顾及各方为由，迟迟未能迈出那一步。在顾廷烨鼓励齐衡做出最后抵抗的一场戏中，顾廷烨提出若齐衡害怕可替他一搏。这时屋内的木门已开，似乎正在等待齐衡做出最终的决定，而此时齐衡起身把门关上，由此喻示他把保守和懦弱藏在内心深处，从此关上自己的心门，也关上了与明兰婚姻的大门。若明兰果真嫁给齐衡，在日后的婚姻中，也终有一日会因为齐衡性格中的致命弱点伤害到明兰的，而在齐家婆婆平宁郡主的强大压力下，明兰在齐府也必定是步履维艰。因此，明兰在得知齐衡这一决定后毅然决然地放弃了这段感情，并很快看清这段感情背后的真相。

剧中另一"大男子主义""直男癌""渣男"的代表，便是顾廷烨本人。顾廷烨年轻时流连于勾栏瓦舍、烟花柳巷之地，声名狼藉，虽然有一些丑闻是顾家众人的诬陷，

但他在被逐出顾家时所背负的"罪状",也足以称得上"渣男"。在后面的剧情里,顾廷烨英勇救国并豪爽地表明要娶明兰为妻,成婚后更是对明兰呵护备至。但在日常生活中,他依然处处体现着豪爽坦白、爱憎分明但也圆滑老练的性格,作为一家之主,在两夫妻的家常龃龉中也时常出现"大男子主义""直男癌"的一面。虽然顾廷烨与顾家关系不佳,但其个人性格与为人处世的方式能够保护明兰,使得明兰在嫁到顾家后获封诰命夫人,并在顾廷烨的协助下将顾府的大小事务料理得井井有条。

对于家庭而言,夫妻双方的个人价值,主要体现在能否为家庭的幸福美满有所贡献。现今的夫妻在考虑个人价值时都希望双方能共同劳动,共同为家庭减轻经济负担,并一同抚养教育孩子、赡养父母。而在古代,夫妻双方更为重视的是男方日后的前程,仕途是否顺利,是否影响家庭生活的走向;若仕途艰难,轻则下贬流放,重则满门抄家,有性命之忧。因此在古代的婚配择偶中,男方的个人价值是影响日后家庭走向的重要因素,而女方的个人价值则主要体现在理家与育儿之上。

(3)古今夫妻相处之道的比较

夫妻相处之道是此章节中变化最大的部分,无论是婚姻制度的改变所引发的婚姻相处模式的改变,还是男女身份地位的转变所促成的家庭地位的平衡与统一,都是值得分析的内容。

① 由一夫多妻到一夫一妻

古代婚姻是一夫多妻制,因此在夫妻相处上,需要一位丈夫应对一位妻子和数位妾室,而想要家庭和顺,就必须讲究各房之间的公平与和气。这也正是剧中教养嬷嬷所说的"一碗水端平",切勿宠妾灭妻,否则家中只会无故多生事端,甚至会闹出人命,剧中的盛家便是如此。另一方面,妻子和妾室都以侍奉丈夫、养育儿女为己任,妻妾之间还会因争宠等事引起家庭纠纷,一夫多妻背后的相处模式因此变得更加复杂与烦琐。这不像现代的一夫一妻制,婚姻连接的是两个家庭;古代的一夫多妻制背后,是一张盘根错节的家族关系网,更需要步步为营、步步算计,夫妻间的真心实意也很容易在其中消磨殆尽,只剩下猜疑与提防。

当今的一夫一妻制一般只对彼此负责,家族关系单纯明了,两人共结连理后便是二人世界,然后再繁衍后代,开枝散叶;除去夫妻双方有人出轨等特例之外,无论是爱情或是亲情上的维护都更加方便和专一,彼此所顾虑的情况也比古时一夫多妻制下

的婚姻少很多。

② 由以夫为尊到男女平等

《知否知否应是绿肥红瘦》中的年代设定为北宋时期,而原著小说中的年代背景发生在明代。但一以贯之的是,在宋明时期女子在家庭中的地位并不高,妾室尤其低下,那个时代"为人妻"的法律地位,基本是遵循"三纲五常"中"夫为妻纲"的原则,从而形成了"夫尊妻卑"的局面。

但是,古代也有一些关于离婚权的规范。例如,在剧中明兰与祖母在宥阳老家得知品兰的姐姐淑兰所嫁非人,并在后续协助淑兰,得以让淑兰脱离夫家的折磨重获自由。但古代离婚后的女性要想重新嫁人是很困难的,会受到许多流言蜚语,所以当时维护女性的权利并不像今天这么完善。

今天,无论我们处在何等处境中都遵循男女平等的原则,家中地位平等,婚后财产共有,家庭经济共同承担,子女长辈共同抚养。尤其是女性在家庭中的权利和地位相较古代有了极大的提升。女性在经历了几千年封建思想文化的桎梏以及阶级与男性的双重压迫之后,经过解放运动,在社会生活和家庭生活方面改变了曾经的从属地位和客体地位,逐渐走向社会,寻求自身的觉醒,在政治、经济、文化、家庭、社会、宗教等各方面都占有一席之地。[1] 女性不再需要"夫为妻纲",夫妻两人都是拥有独立思想的个体,可以平等独立地表达自我的话语和态度,行使国家规定的婚姻法的权利和义务,双方共同受到法律公平、公正、公开的保护,为家庭的幸福提供了坚实的基础。

(二)持家之道与家国同构

持家之道是千百年来人们不断探索与学习之事,治国之道更不是三言两语便可以理清的,但是以《知否知否应是绿肥红瘦》为样本,结合古籍经典中的言论,还是可以悟出几分道理以供细细琢磨,不限古今的情境。

1. 不以规矩,不成方圆

剧中卫小娘死后,盛老太太对盛老爷盛纮训话结尾处,扔给盛纮一本《孟子》,让他回去好好读读。此时正值盛老爷升官搬迁,家里又出了一尸两命之事,身为一家

[1] 陈艳:《从依附到自主——基于女性家庭地位变化研究》,《江西师范大学》2015年第6期。

之主，盛纮最应担起这个责任，把持好盛府今后的走向。孟子有言："不以规矩，不成方圆。"深宅大院中，大家族背后的关系网是错综复杂的。在持家过程中若不立好家规，必定会乱套；作恶之人得到严惩，有功之人得到奖赏，有奖有罚才可维持一个家族的稳定与兴盛。

同样，在当代环境下，国家制定法律法规来约束人们的行为，社会才会和谐稳定；学校尚有校规、班规，家庭中也应该有家规的存在。家规是规范一个家庭的基本道德准则和行为规范，不像法律具有令行禁止的强制性功能，但作为一种规范和参照，还是具有深远意义的。

2."平和"二字的讲究

"平和"二字背后的讲究极其深远。在一定意义上，平和作为中华文化的核心思想，践行于家国、日常的各种事务当中。《道德经》的阴阳之道中就有平和的哲学思想，儒家典籍《论语》《礼记》中与此有关的论述就更多了，它涵盖了人与人、人与社会、人与自然等多个层面。自古以来，儒释道主要代表了中华的主流文化，禅宗中也有"心平则和"的说法。无论古今，在持家乃至治国之中，"平和"二字的运用说起来容易，但真正能够做到并运用妥当的并无几人。

《知否知否应是绿肥红瘦》中教养嬷嬷孔嬷嬷责罚盛家三位小姐时，就很好地做到了"平"与"和"。每个家庭都是一体的，时刻同气连枝，一人犯错将会影响到整个家族的荣耀，而若要究其背后的缘由，家中的任何人都脱不了干系。因此在责罚时，看似没有过错的六小姐明兰也要一并受罚，以示"一碗水端平"。一个家庭的破败往往是从内部开始的，而内部的问题多是由不平衡、不公平造成的，如嫡庶等级的礼教规定所产生的不公平状况。

正所谓"家国同构"，"平和"二字也同样可以运用在治国之中。明兰在私塾读书时曾被庄学究问到"嫡庶立贤立长"的问题，在顾廷烨与齐衡各持己见、争执不下时，明兰的回答便很巧妙。她认为："没定论就是定论，贤与不贤，易于伪装，难以分辨，可嫡庶长幼一目了然，不必争执。庶子若是真贤德，便不会为了一己私欲毁灭家族；反过来说，嫡子掌权，若是能约束庶子，使其不敢犯上造次，也能永保昌盛。大丈夫当忠君爱国，不如做个纯臣，何必无谓争执。"其言语中的道理也在于相互制衡，追求一个平和之理。（见图7）

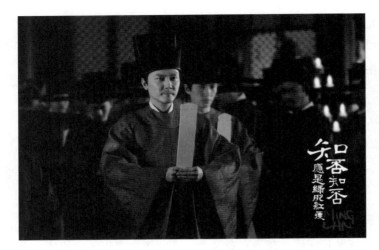

图 7 顾廷烨

3. 不必拘泥一时的得失，需"圆滑变通"

在面对"嫡庶立贤立长"的争论时，明兰还说过"不必拘泥一时的得失"这样的点睛之句。在持家治国的过程中，有时候"圆滑变通"些才能使死局变为活局。家庭中的争执，往往各退一步就会海阔天空；一时的隐忍有时也是为了顾全大局或是"放长线钓大鱼"。在剧中，明兰管家，面对顾家派来的老仆，便是用了这一套道理。先让这些飞扬跋扈的老仆肆意滋事，待其酿出重大恶果时，一朝将这群别有心机的老仆合理遣散。不落得顾家婆婆的口实，又在过程中辨明了得力正直的忠仆，日后补齐位置而用。顾廷烨处理皇庄旧账时也是自掏腰包补齐旧账欠款，但严令驱除皇戚管家，为皇上挖去毒瘤，又不失皇家脸面。总而言之，要不拘泥于一时得失，"圆滑变通"处事，追求"平和"之理。

二、传统文化与古风生活之美的交融

《知否知否应是绿肥红瘦》刻画了中国社会从古至今延续下来的家风文化，从平实温馨的日常生活出发，在展现世情百态的同时，提炼出诸多极富哲理性的人生智

慧。[1] 这是《人民日报》在评论该剧时提及的内容。事实上，剧中除了对中华传统文化的呈现，如礼仪文化之美、民俗文化之美等，还在视听效果上展现了古风生活之美。在"服化道"方面，尽可能还原历史原貌，把古代传统美学与现代影视美学相融合，借影视作品传递文化内容与视听享受的双重艺术价值。

（一）中华传统文化与"服化道"的历史再现

在美学与艺术价值层面，《知否知否应是绿肥红瘦》呈现出古代生活的真实质感以及清雅韵致的审美感受，描绘出一幅古代文人雅致家庭生活的民俗风情画卷。无论是在家族亲眷问安行礼等细节上，还是在婚丧嫁娶的大场面上，剧中"服化道"的处理都彰显着中华传统文化的礼仪与民俗之美。

1. 礼仪文化之美

（1）剧名美好寄托之美

《知否知否应是绿肥红瘦》的剧名出自宋代李清照的词作《如梦令》："昨夜雨疏风骤，浓睡不消残酒。试问卷帘人，却道海棠依旧。知否？知否？应是绿肥红瘦。"绿肥红瘦指的是大雨过后海棠树绿叶茂盛，红花凋零；因正值暮春时节，也用来形容春残景象。词人前夜醉酒，一觉醒来天已大亮，起身问卷帘的侍女，昨晚的狂风大雨过后，窗外的海棠花怎样了。侍女答道，海棠花依旧盛开。而词人听后却感叹，不应是绿叶繁盛，红花凋零吗？

该剧同名原著作者关心则乱曾表示，取此书名是因为李清照这短短几句词，描绘出了一个古代贵族女子悠闲洒脱的生活场景。不需要考虑清早起来请安，不用纠结于宅院内斗等琐事，随性饮酒无须早起，更是有闲情询问风雨过后海棠花的情况。而将"知否知否应是绿肥红瘦"作为书目、剧名，正表明了作者希望主人公明兰能够过上如此自在闲适的生活，不必终日烦忧于院内琐事，步步为营揣摩他人心思，小心翼翼、束手束脚地活在深宅大院之中。因此，这一剧名可视为对剧中主人公乃至古今女性生活状态的一种美好期许。

[1] 王晶:《人民日报点赞〈知否〉:这堂传统文化普及课合格了》,新浪娱乐 2019 年 2 月 2 日 (http://ent.sina.com.cn/v/m/2019-02-02/doc-ihrfqzka3144498.shtml)。

（2）站坐与行礼的礼仪规范

古代女子的仪容主要有立容和座容，立容要求女子站立时正身、平视前方，但遇见外人尤其是陌生男子时，不可随意抬头与其正视，两手相合掩在袖子里。古代女子的手足都不能轻易外露，会有失女生的礼数和形象，这些在剧中女子行立时都有所体现。有趣的是，品兰第一次与明兰相见时，在众多长辈面前品兰挽着袖子，胳膊露在外头；长辈见其如此装扮，为其圆场，可品兰却直率地说这是为了玩捶丸方便。在剧中，品兰一出场便可看出其直率单纯、不遮遮掩掩的性格，也为后续能与明兰相处甚欢埋下伏笔。

古代人的座容也称雅座，要求膝盖并紧，臀部坐于脚跟上，脚背贴地，双手放在膝盖上，挺直腰板，目视前方。在盛家三姐妹向孔嬷嬷学习插花时，小姐与侍女的坐姿便是如此，画面中充满了贵族宅院中大家闺秀的端庄典雅之气。

古代的行礼方式分为正规揖礼、一般揖礼以及正规拜礼、一般拜礼。本文便不一一描述行礼的具体步骤与内容，仅选择其中最为正式和庄重的代表大礼的正规拜礼，结合《知否知否应是绿肥红瘦》中齐衡得知高中并向母亲汇报的情节来解析。剧中齐衡激动地赶至正在绣花的母亲面前，行了最大的礼仪来叩谢母亲的教养之恩，这段行礼在剧中被处理为两次。第一重礼是处于激动情绪中的礼仪，先是直立，举手加额如揖礼，双膝跪地，缓缓下拜，手掌着地，额头贴手掌上，然后直起上身，直立。紧接着是第二重礼，一般是在皇帝面前行的更为庄重精致的大礼，举手加额，鞠躬九十度，屈膝半跪揖礼后，再双膝跪下，同时手随着再次齐眉，同第一次礼一样头手贴里跪拜，而后立其上身，告诉母亲高中的喜讯。

此外值得一提的，是从唐朝到明朝都使用的叉手礼。该剧故事背景定位在北宋时期，原著的背景时间是在明朝，因此要展现古装家庭剧中的生活化礼仪，叉手礼是一个重要的象征。例如，剧中顾廷烨在马球会上向皇后娘娘请安时用的便是叉手礼。叉手礼类似于两只手都做出点赞的姿势，根据《礼记·内则》记载："凡男拜尚左手，凡女拜则尚右手。"左是阳，右是阴，男子尚阳，女子尚阴。因此女子行叉手礼时需将右手掌盖在左手掌之上，男子行叉手礼时则需将左手掌盖在右手掌之上，两个点赞式的大拇指就会交叉。行叉手礼时手放置的高度需在胸口处。

《论语·季氏篇第十六》有言："不学礼，无以立。"意为一个人若不学会礼仪、礼

貌，就难以有立身之处。可见各种礼仪，无论是面对皇帝时所行的大礼，还是像剧中盛家女儿遇见父母长辈时行的蹲膝礼等小礼节，都是中华传统文化孕育的结晶，其间的礼仪之美也代表着中华礼仪之邦的雅量气度、尊卑有序、贤孝仁德。随着社会的进步与发展，人类步入了文明开放的新时代，但对于中华传统礼仪却知之甚少，能够保存至今的也是少之又少。《知否知否应是绿肥红瘦》能在剧情和演员表演中加入对中华传统文化礼仪的展示与演绎，尽力普及和宣传中华传统文化，这一点是值得业界学习和借鉴的。

2. 民俗文化之美

礼仪贯穿古今，涵盖人间悲喜，而婚丧嫁娶也同样浓缩着人生甘苦。在民俗文化的呈现上，《知否知否应是绿肥红瘦》中婚丧嫁娶等大型礼仪民俗场景，无疑给观众留下了深刻印象。

（1）婚嫁喜事

① 下聘礼俗

《知否知否应是绿肥红瘦》的开场便出现了一场喜事——盛府大小姐华兰出嫁。在华兰下聘的剧情中，盛纮和王氏还在扬州的盛府正厅等待时，正厅桌子上摆着两个碗，每个碗里有两条金鱼，还有两支筷子、两封书信，这表现的便是古时下聘时的礼俗。两条金鱼和两支筷子之后都是要回赠给袁家的，叫作回鱼箸。那两封书信，其实就是两家通家结好的礼书。

② 大雁之意

在忠勤伯爵府送来的聘礼主礼中，有大雁活禽一对，也让不少观众眼前一亮，纷纷刷起弹幕。殊不知，《周礼》中记载的婚礼有六礼，《仪礼·士昏礼》中也提及六礼，包括纳采、问名、纳吉、纳征、请期、亲迎。六礼当中的五礼都用到雁，因为在古人眼中雁是一种守时的动物，象征着古人对生育的愿望，行事而不违其时。大雁在苍空中飞翔时，群群大雁整齐一致，也象征着古人家庭观念中一家人整齐和睦之意。此外，大雁还是一种十分专一的动物，一对大雁时常交颈而眠，符合古人所追求的美好婚姻中相濡以沫、彼此恩爱的意思，代表着令人向往的夫妻关系。

③ 行街物件

在明兰婚礼行街的大型场景中，侍女、仆人们都手执行障、步障而行。古代女子

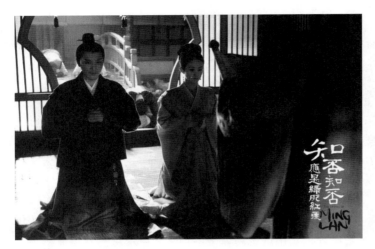

图8 顾廷烨（左）与盛明兰

出嫁时容颜不能外露，因此行障、步障就承担了一定的遮挡作用，也能显示出婚礼队伍的排场。《东京梦华录》《梦粱录》中也提到过，娶妇的时候要使用青罗伞、镜台等物件，这在明兰婚礼行街的画面中也有所体现。（见图8）

④ 室内婚礼环节

在室内婚礼环节中，如拜长辈、敬茶等，在如今的中式婚礼中仍然存在，意为两家就此结亲。在明兰与顾廷烨的新房中，奶娘、嬷嬷各取两位新人的一缕头发编织在一起，意为"结发为夫妻，恩爱两不疑"，古人认为结发是夫妻二人人生际遇的会合。之后便是两人共饮合欢酒。在此，《知否知否应是绿肥红瘦》中还原了一个大家平时不常关注的民俗礼节，即喝完合欢酒后酒杯需一仰一合，方可大吉。此外，还有一些流传至今的中式婚礼习俗，如撒帐等，把花生、桂圆、红豆、红枣、莲子等撒于床上，寓意新人多子多福。

⑤ 男红女绿

《知否知否应是绿肥红瘦》的时代背景是北宋时期，不少观众会发现剧中的婚服多为男红女绿，这与我们日常所见的中式婚礼中男女皆为红色婚服有所不同。尤其在大家的印象中，古代女子的出嫁装扮若是"凤冠霞帔"，则代表了气派和女方高嫁。但该剧中的女子嫁衣却为绿色，这其实是遵循了北宋时期的婚嫁习俗。绿色在当时象

征着女性地位的尊贵，女子在出嫁时着绿色嫁衣代表其为高嫁，且为正室。（见图9）剧中墨兰、明兰出嫁时都可见到绿色嫁衣，而如兰出嫁时因地位不如盛家，即便下嫁后做正室也只能穿红色嫁衣。同样，在宋代女子下嫁为妾室时只能着红色嫁衣，在婚后的日常生活中也只能着红色衣裳，绿色衣裳是只有正室可以穿的。在《知否知否应是绿肥红瘦》中观众会明显感觉到，盛府的林小娘每日穿得花枝招展红艳艳，一个妾室居然如此出挑，而大娘子王氏却总是着一身绿衣；实则是因为背后有着这一番着衣颜色的讲究，从衣服的颜色穿着便能看出女子地位的高低不同。因此，剧中的众多正室大娘子都颇喜欢着绿衣以彰显自己的地位，其中王氏两姐妹尤甚。

（2）葬礼丧事

① 铭旌

据《知否知否应是绿肥红瘦》的制作方介绍，关于白家灵堂的陈设曾查阅《朱子家礼》等古籍，从而进行了一些特别的设计，如灵堂中悬挂的红色铭旌。大部分观众对于葬礼丧事的普遍印象是哀沉肃静，一片煞白的景象，而红色铭旌的设计在遵循古礼的基础上，还为大众普及了另一种丧礼陈设物——铭旌。所谓铭旌，就是将死者的姓名、职业、地位等一生简要事迹写在红色布帛上，然后挑杆于其上。在剧中，白家灵堂中的红色铭旌放置在棺材的西侧。铭旌是当时重要的幡物，在民俗文化中被认为具有死者灵魂依附的作用，至今在广东、福建、台湾等地的丧礼中依然会有这样的幡物留存。

② 魂帛

在剧中，白家灵堂还有一个特别的陈设，棺材正前方放着一把椅子，椅子上面用白布扎了一个结，有一些人形的模样，在丧礼民俗中被称为魂帛。魂帛在出土文物中常有发现，和铭旌一样，也是死者灵魂依附之物。

在宥阳盛家大老太太出殡时，铭旌与魂帛都由盛家亲属在棺材前面把持，引领送葬队伍。这两种物件在此承担着指引死者灵魂的作用。

以上提到的婚丧嫁娶方面的礼俗贯穿了古人悲欢离合的一生，《知否知否应是绿肥红瘦》中每一处场景的设置、每一个物件的设计都有其象征寓意，所表现出的民俗之美也是中华上下五千年，人们在悲欣交集中孕育出的离合之美、喜结之美。

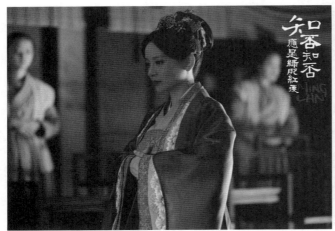 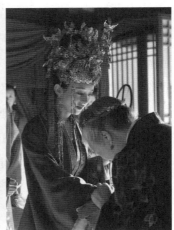

图 9 盛墨兰（左）与盛明兰（右）穿着绿色嫁衣

（二）视听画面的巧妙设计

《知否知否应是绿肥红瘦》除了在剧情内容、服装道具上呈现出中华文化中的传统礼仪之外，还借由影视艺术手段，在视觉、听觉等多维度上呈现、还原古风生活之美。

1. 视觉画面展现古风生活之美

《知否知否应是绿肥红瘦》在视觉画面的呈现上，无论构图、色调、灯光都尽量体现出古风的典雅庄重，以及古朴自然之美。

在该剧的画面构图中，不难发现大量的固定镜头，并多使用线条构图。结合古代房屋内的门窗横纵，采用一系列夹缝构图、利用院落门墙的框架构图，以及交代人物关系及情绪的远实近虚等构图方法。通过这些构图技巧，试图呈现出古代家庭中的规矩与板正，在门框、帘子间进出的男女都被礼教的条条框框所束缚。为了体现人物关系、突出画面层次效果，该剧较多采用多层叠加构图和框架构图的集合。多层叠加构图就是通过多重景深表现画面的层次感，以及画面中人物关系的阶层、远近疏离之感，再结合框架构图，将画面层次放置在古代庭院内由屏风、帘子、桌椅框成的层层范围内。在齐衡向母亲平宁郡主告知自己高中的那场戏中，画面呈现便是如此，由此也巧妙地体现了齐衡与母亲关系的层层递进之感。

在画面色调方面，因该剧为古装宅斗剧，讲究古代家庭生活的烟火气，需要给予

观众有所共情的生活化之感。所以，在画面的色调设计上便与或奢华艳丽或肃穆沉重的宫斗剧有所不同。例如，与宫斗剧《延禧攻略》相比，《知否知否应是绿肥红瘦》色调更淡雅、亮丽一些，给予观众轻松、舒适之感，但又不失古风典雅之美。在年轻女性角色的衣着装扮上多选择浅粉、淡蓝、藕色、浅绿、淡黄等清新素雅的颜色，主人公明兰给人的整体感觉便是聪颖淡雅、平淡且美，正如她在该剧结尾中所期望的一样，平平淡淡地过日子便好。

为了让画面拥有古朴韵味，该剧在灯光设计上要求很高。拍摄上尽量避免强戏剧性的打光效果，光线效果趋向于自然光。值得一提的是，为了在夜戏中追求画面的质感，采用了蜡烛打光来还原最真实的古代场景氛围。

2. 原声为主，中国风配乐与主题曲相得益彰

在声音系统方面，《知否知否应是绿肥红瘦》采用原声效果，将演员塑造角色、构建剧情时的表演"声情并茂"地呈现出来，这对演员的台词功底要求极高。例如，剧中盛府大娘子王氏情绪波动很大，爱憎分明、直率鲁莽，其"暴躁娘子"的形象对于演员语言表达、情感渲染上的要求极高。若使用后期配音，很容易使画面效果与声音效果有脱离之感，让人觉得情不达意。王氏饰演者刘琳的台词功底极佳，许多经典台词由她说出便成为网络热评的段子。此外，主角明兰的饰演者赵丽颖、顾廷烨的饰演者冯绍峰、齐衡的饰演者朱一龙等人的原声呈现也起到了托起人物与剧情的作用。明兰为祖母查毒、顾廷烨与明兰深情告白、齐衡在朝廷上的言行都深深地打动了观众，配角中小秦氏、康姨妈、朱曼娘等人的精湛演技，也都透过他们在原声中的情绪把控体现得淋漓尽致。

在配乐方面，观众也都为剧中起点睛作用的"神来之曲"而惊艳。该剧配乐以二胡、古筝、笛子等民族乐器为主，结合剧情将配乐设计成独具一格的中国风乐曲。其中最为观众所熟悉的，要属《怡然自得》这首配乐，通过二胡声展现了古代别院中小女子怡然自得、逍遥自在的生活之感，闲适中又透露着古韵之美。在该剧原声专辑的播放评论中有不少网友表示，通过这首配乐重新定义了对于二胡的看法，除了悲悲切切的《二泉映月》和意气昂扬的《赛马》，还有着无限的可能。该剧配乐出自孟可、吕亮两位专家之手。作为中国著名作曲家，孟可从2008年起便与正午阳光合作，其创作的影视作品音乐有《闯关东》《父母爱情》《甄嬛传》《伪装者》《琅琊榜》《外科风云》等；

曾为大型赛会担任音乐主创,如 G20 杭州峰会文艺演出、平昌冬奥会"北京八分钟"、雅加达亚运会"杭州八分钟"、北京奥运会开闭幕式等大型赛会活动、文艺演出音乐。由此可见,《知否知否应是绿肥红瘦》在配乐上之所以会吸引观众,其背后有着强大的音乐创作支持,使得该剧的乐曲中饱含着中国风与民族韵。

该剧主题曲《知否知否》由胡夏、郁可唯演唱,刘炫豆作曲,张靖怡作词。歌词中化用了李清照的《如梦令》,曲调伤感动人,声声沁人心耳,短短几个词句道尽了往昔作词人的心绪。正因为如此,当主角情感波动、情绪出现转变时,主题曲便会响起,使情感得以升华,更加强烈地渲染与带动了观众的情绪。该曲在微博热搜榜上三次上榜,在各大音乐榜单上也数次占据首位。在歌唱类 App 中,网友们跟唱、翻唱的长尾效应也不断蔓延。从某种意义上看,这也符合了近年来常见的从观剧到听歌、从剧情衍生到周边歌曲的数字化影音体验模式,创造出"1+N"的效果。

三、正午阳光精良制作之道

从产业与市场运作的角度看,《知否知否应是绿肥红瘦》的口碑与收视双丰收,很大程度上得益于该剧制作团队正午阳光的精良制作。东阳正午阳光影视有限公司是一家成立于 2011 年的综合性影视机构,拥有一支以侯鸿亮、孔笙、李雪、孙墨龙等人为创作主体的国内顶级制作团队。2017 年正午阳光获第十一届全国电视制片业十佳电视剧出品单位奖,近年来创作出一大批质量与口碑双赢的影视作品,不断把正午阳光打造成影视制作行业中兼具口碑标杆和实力担当的影视创作公司。

近年来,正午阳光的作品广受好评,一度呈现出领跑电视剧行业的趋势。究其原因,正午阳光的成功之道主要来自以下三方面:其一,优质的制作班底打下强大的口碑基础,培养出一批审美口味趋同的受众群体;其二,正午阳光对于优质影视剧内容的把控,尤其是在典型人物的塑造与时代背景的交融上,具有很强的实力,使观众在观剧时能产生充分的共情与自我投射;其三,在演员选择上注重演技与形象的相辅相成,培养出一批实力派演员,为影视剧行业注入了新鲜血液;在启用老派实力演员的同时,给予新演员更多的机会。下面结合近年来正午阳光的作品进行举例论述。

（一）资优的制作班底——强大口碑基础

近年来，东阳正午阳光影视有限公司制作出品了《北平无战事》《琅琊榜》《温州两家人》《伪装者》《欢乐颂》《外科风云》等电视剧，在业内和观众中获得很高的口碑和收视率。此外，正午阳光在项目策划、内容生产、发行营销等方面也具备超强的运作能力，打造了一批又一批具有文化影响力的作品。

《闯关东》《生死线》《温州一家人》《父母爱情》《战长沙》《他来了，请闭眼》《鬼吹灯之精绝古城》《琅琊榜》《欢乐颂》《知否知否应是绿肥红瘦》《大江大河》等正午阳光制作的作品，涵盖了历史年代剧、家庭伦理剧、悬疑谍战剧、现代都市剧、古装传奇剧等各个领域。其中正午阳光创作团队的核心导演孔笙、李雪，凭借《温州一家人》荣获第19届上海电视节白玉兰奖最佳导演奖，而孔笙更是凭借其执导的三部高质量、现象级电视剧《北平无战事》《琅琊榜》《父母爱情》夺得第30届电视剧飞天奖最佳导演奖。

2018年12月，正午阳光出品的两部电视剧《大江大河》《知否知否应是绿肥红瘦》在各大平台播出，先后在网络上掀起热议。孔笙执导的《大江大河》一度使观众深陷改革开放至20世纪末大发展、大变革的情境中，唤起人们的回忆与情感，在豆瓣上获得8.9分的高分。《知否知否应是绿肥红瘦》也在豆瓣上获得7.5分，播出期间几乎每日都位居电视剧收视率榜首。该剧导演张开宙曾执导过《战长沙》《如果蜗牛有爱情》《他来了，请闭眼》《欢乐颂2》等各种题材的电视剧，此次《知否知否应是绿肥红瘦》属古装宅斗剧，是导演的一次全新尝试。但在剧情处理、视听呈现以及演员表演上，都可以看出张开宙对于古装家庭剧的拿捏有度与巧妙把握。总而言之，正午阳光成立至今已形成了一流、规范、配合默契的艺术创作团队，因此在应对各类题材时可以自由地展开相关创作。正如李雪既可以拍谍战剧《伪装者》，也可拍医疗剧《外科风云》；张开宙既可以在民国抗战剧《战长沙》中的家国战火与都市爱情剧《如果蜗牛有爱情》《他来了，请闭眼》的现代爱情中自由转换，也可以描绘出古装宅斗剧《知否知否应是绿肥红瘦》的古典生活画卷。

正午阳光创作团队有着十几年的相互磨合，无论创作何种题材的作品，在审美效果和艺术理念上都能达成一致与平衡，极少出现作品水平参差不齐的情况。

（二）优质的内容把控——立体人物与时代交融

正午阳光对于影视作品的内容把控得当，是多年来作品在业界口碑不倒的重要原因之一。正午阳光除了拥有优质的导演团队，其编剧团队的实力更是不容小觑。

正午阳光由侯鸿亮团队启用的编剧有刘和平、兰晓龙、高满堂、海晏、张勇、刘静、袁子弹、袁克平、吴桐、曾璐等人。其中，老牌编剧大家刘和平创作的《北平无战事》、兰晓龙创作的《生死线》、高满堂创作的《闯关东》《温州两家人》都与正午阳光结下深刻的缘分，并伴随着正午阳光的成长，为其优质的影视作品奠定了高质量的内容基础。而在收视率、网络播放量与口碑评价等各方面都出现"爆款"现象的作品，则要从张勇编剧的《伪装者》、海晏编剧的《琅琊榜》开始，这两部作品掀起了民国谍战剧、古装权谋剧的收视热潮。随后刘静编剧的《父母爱情》、袁子弹编剧的《欢乐颂》等电视剧将视野放置在家庭情感、都市奋斗之中，紧跟当下受众心理，人物与时代的交融使得观众得到深刻的情感共鸣。2018年底，正午阳光推出资深编剧袁克平的《大江大河》以及吴桐、曾璐两位新人编剧改编自同名小说的《知否知否应是绿肥红瘦》，也都是在讲述主人公在特定时代背景下的奋斗史。

《知否知否应是绿肥红瘦》作为一部古装宅斗剧，将剧情内容的落脚点放在古代家庭中，其间所涉及的中华传统文化中的婚丧嫁娶、宅院礼数、家庭观念等也都与当代人的家庭生活有着千丝万缕的联系。尤其在家庭关系、子女教育、婚恋观念、夫妻相处、持家之道、女性成长等诸多方面都有着相当多的现代投射。该剧将当下家庭状况放置在盛府、顾府、齐府、贺府等宅院中，把对于女性的成长奋斗、对于婚姻的抗争与期许寄托在主人公明兰身上，让看剧的观众化身剧中人物，与其同悲同喜，共同探析世间的家庭之道。

（三）演员形象与实力相当——"声情并茂"兼具动人

正午阳光在拥有稳定、专业的创作团队，能够很好地把握住作品内容之余，在演员的使用上也有其独特之处，主要呈现出以下五个特点：其一，热衷于多剧串用实力派老戏骨；其二，敢于给予新人或不知名的实力演员机会；其三，拍摄中工作人员时有参演客串；其四，主演多为实力与颜值相当又兼具流量；其五，拥有日常合作频繁的固定演员班子。这些特点背后有着共通之处：追求演员形象与剧中人物的性格特点

相符并恰到好处，且十分看重演员的演技，特别是在主演的选择上，实力与形象并重是最重要的硬性要求。这关系到该演员饰演的人物能否立起来，人物所散发的感召力能否撑起并推动剧情发展，因此需要演员的形象与实力缺一不可，两者相辅相成。

在《知否知否应是绿肥红瘦》中，有众多令观众叹服且印象深刻的实力派老戏骨。根据云合数据[1]统计的全网弹幕量可见（截至2019年2月16日全网累计弹幕量为5001万），其中"演技"作为关键词的弹幕有169579条，且大幅度占比都是在夸赞演技好；关键词为"老戏骨"的弹幕有7815条，由此可见观众对该剧演员的认可。除主角外，一众配角老戏骨为该剧增色不少。例如，饰演是非分明、深谙家宅之道的盛老太太的老演员曹翠芬；饰演世故圆滑却理不清家事的盛家老爷盛纮的刘钧，他也曾出演过《北平无战事》《温州两家人》《琅琊榜之风起长林》等正午阳光的多部作品；饰演盛家大娘子王氏的刘琳在《父母爱情》《琅琊榜之风起长林》《欢乐颂》中也有着精彩的发挥；此外，饰演小秦氏的王一楠、饰演平宁郡主的陈瑾也都是经验丰富、演技傲人的实力派演员。

特别值得一提的是盛老太太的扮演者曹翠芬。她生于1944年，29岁初登银幕，后出演过众多影视剧，演技实力也受到业内的广泛认可，曾获金鸡奖、华表奖、飞天奖等多项奖项及提名。其中，她出演的《大红灯笼高高挂》中表面温柔热情、暗地阴险狡诈的二房太太卓云让观众记忆犹新；而在她漫长的演艺生涯中，演过最多的角色则是母亲，《孤儿泪》《蜗居》《幸福来敲门》《那金花和她的女婿》等多部影视剧中的母亲角色都被她演绎得生动立体。在现实生活中，因演艺事业而错过生育时机的她没有当过母亲，因此都是从身边的母亲们身上"取经"，她饰演的各种类型、性格的母亲角色打动了无数的观众。曹翠芬从影数十年，2017年参演《外科风云》与正午阳光结缘，随后在《知否知否应是绿肥红瘦》中再次饰演母亲一角。此次饰演的母亲是无血缘关系的继母，她凭借精湛的演技将盛老太太典雅、威严、亲和、明理的形象层层展现出来，为观众塑造出一位无私奉献、刚正不阿、明辨是非的母亲形象。正如剧中盛老太太默默托举起整个盛府，戏外曹翠芬也用自己的实力托举起整部剧中最动人的祖母与孙女之间的情感支撑，使得明兰的成长、成才合情合理，剧情也得到有效推进。

[1] 数据来源：《云合数据》（https://www.enlightent.com/）。

正午阳光在类型探索上敢于创新，涉猎各种题材；在创作团队成员的选择上也勇于尝试，大量启用新人编剧、新人演员，给予新人机会，为业界注入新鲜血液。而在《知否知否应是绿肥红瘦》一剧中，众多新人演员也是让人眼前一亮。此外，在主演的选择上，一众形象与实力并重且具有一定流量的演员脱颖而出。在正午阳光出品的《伪装者》《琅琊榜》《欢乐颂》等剧中，胡歌、靳东、王凯等人的角色塑造能力与优秀的形象条件是这些电视剧成功的重要原因。在《知否知否应是绿肥红瘦》中，赵丽颖、冯绍峰、朱一龙也将人物的一言一行、传统文化礼仪、宅斗戏中的细节情绪等处理得恰到好处、相得益彰。诸位主演在情绪的把控上，既能做到声情并茂又能把握住"度"，表演直击观众内心。尤其是在明兰怀孕期间为祖母调查中毒真相，以及产子后久跪宫前为夫伸冤等情节中，赵丽颖的表演层层深入，把明兰对祖母的敬爱、面对深爱之人惨遭陷害的坚韧不屈、懂事明理却又过于独立等一系列复杂的情感展现得淋漓尽致。不是一股脑儿地涌出，而是慢慢积淀，慢慢击中观众的内心。这也是正午阳光的许多作品在塑造演员角色、把控演员情感时常会采用的方式，如《琅琊榜》中隐忍蛰伏的梅长苏、《伪装者》中身份多变的明台、《欢乐颂》中外刚内柔的安迪。

总而言之，一部优秀的电视剧的产生，一家优质的影视公司口碑的确立，稳健的制作团队、准确的内容把控、精良的演员选取缺一不可。

四、宅斗剧的核心话题与格局

正午阳光大部分的影视作品都离不开家国的概念，而本文探究的《知否知否应是绿肥红瘦》则定位宅斗剧，其背后的核心话题围绕家庭展开，但在一定程度上该剧也可以称为宅斗剧中的大女主剧，借明兰的成长历程讲述家族宅斗的故事，这种模式在宫斗剧中早已盛行。因此，如果宅斗剧的内容格局有限、剧情节奏把握不当，很容易造成剧情烦琐、拖拉之感。

（一）家庭与女性成长始终是当下主流话题

2018年12月25日至2019年1月14日《知否知否应是绿肥红瘦》的电视剧市

场占有率及电视剧榜排名可以看出,从播出的第四日起到大结局,该剧的排名都是位列第一。[1]（见图10）根据云合数据的数据显示,该剧截至2019年2月16日全网播放量为1147697万,由此可见观众和网友对该剧的关注度是极高的。结合该剧播出期间的微博热门话题来看,对于"家庭与女性成长奋斗史"相结合的宅斗剧模式,受众们还是十分买账的。对此,本文从受众心理和古今女性成长奋斗史两个角度来分析背后潜在的启示。

1. 受众心理研究

受众关注古装宅斗剧的主要心理来自对家庭纠葛的"同理心"与"好奇心",以及对于真挚爱情的"向往之心"。

（1）当代家庭纠葛与古代宅斗的同理心与好奇心

《知否知否应是绿肥红瘦》中涉及的一夫多妻制,虽然在当今时代早已被一夫一妻制替代,但古时候的"妻妾争宠",如今则时常演变为家庭中的"正主斗小三"。剧中曼娘上演的一出出戏码,便被网友戏称为古代版"小三求上位"。

当然,剧中也有一些当代家庭中所谓的恶婆婆的化身,如小秦氏、康姨妈等。事实上,在剧中的每一位角色身上,观众都能找到自己或是身边人的影子。例如,有网友把剧中人物顾廷烨、盛纮、顾府老侯爷、永昌伯爵府六公子梁晗命名为"知否瞎眼四子",他们都不同程度上被颇有手段的女性角色蒙蔽双眼,让观众痛心疾首,愤而冠名。而在"知否女团"方面,以小秦氏为核心的林小娘、朱曼娘、盛墨兰等人则被称为"白莲花园",取当代人眼中"白莲花"的贬斥之意。另外,还有盛老太太、教习孔嬷嬷、奶妈常嬷嬷三人组成的"硬核奶奶团"等。（见图11）

在婚姻与择偶的问题上,盛府宅院中几位小姐对于婚姻的筛选与攀比,实在不亚于当代家庭中嫁女时亲戚间的互相对比。就择婿而言,古今差异不大,都要考虑对方的家世背景、个人潜力、夫家公婆等因素。与古时相比,当今女方出嫁时唯一较少顾及的便是"名分"一说,不需要关心妻妾之分,更没有子辈的嫡庶之分。当今观众在日常生活中很难看到类似的场景,因此对于此类宅斗剧的关注,除了同理心,还有观众的好奇心在发挥作用。

[1] 数据来源:《云合数据》(https://www.enlightent.com/)。

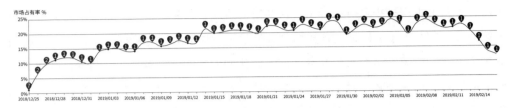

图10 电视剧市场占有率及电视剧榜排名

（2）对于真挚且无畏的爱情的向往之心

《知否知否应是绿肥红瘦》中齐衡与明兰初恋式的纯真恋情不得而终，让很多观众惋惜。对于齐衡这样家世显赫的大公子与书香门第之家的庶女明兰之间的恋情，正是从古至今为众人所不看好的"门不当户不对"的典型。观众往往期待着惊喜发生，希望看到主人公为了爱情义无反顾争破牢笼束缚，剧中的小公爷齐衡错过了迈出勇敢一步的机会，取而代之的是顾廷烨的无畏与坚持。他呵护着明兰，为明兰周旋于各方势力之间，直至她打开心扉。在古代，因为有礼教、阶级、文化、地位等多重限制，对于爱情的追求往往束缚很多，但是在当代社会中对于爱情的羁绊也仍然存在。在当今社会，与爱情、婚姻"争宠"的诱惑越来越多，夫妻之间的感情也不一定如古时那般真挚深厚。因此，面对《知否知否应是绿肥红瘦》中真挚且无畏的爱情，女性观众更多的是怀着一颗向往之心，希望自己也能拥有一个如顾廷烨一般爱护自己，面对婆家和娘家的为难时能巧妙化解、为自己撑腰的丈夫。

2. 古今女性奋斗史启示

该剧以明兰的成长奋斗历程为核心故事，借由一位古代庶女的成长，讲述了那个时代高门宅院里的沉浮兴衰。然而，当今女性奋斗的难度却并不亚于古代女性奋斗的历程。根据百度指数的人群画像[1]（见图12、13），《知否知否应是绿肥红瘦》的观众年龄与性别多为33~35岁的女性，而在现实生活中，该年龄段的女性大多已结婚生子，拥有自己的家庭，对于家庭与女性成长奋斗颇有自己的见解与主张。

（1）姐妹之斗

《知否知否应是绿肥红瘦》中呈现的姐妹之斗是限于家族、家庭宅院间的"智斗"，

[1] 数据来源：《云合数据》（https://www.enlightent.com/）。

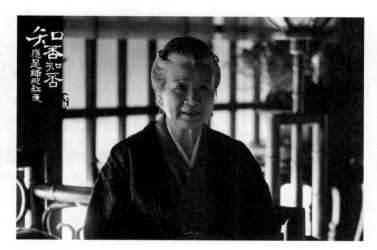

图 11　盛老太太

明兰从小善于"装傻充愣",在姐妹眼中是胆小怕事的形象,由此得以在成长过程中躲过许多不必要的麻烦。这也是母亲临终前的嘱托,希望她不要过于暴露锋芒,否则很容易成为众矢之的。而当今的姐妹之斗,则往往体现在女性朋友之间;"塑料姐妹花"等形容闺密之情的词语层出不穷,比之古代的姐妹之斗更要复杂得多。因为在当今社会中,男女平等,女性拥有了平等的身份、地位和权力,除了家庭之外,还拥有自己的事业、理想、兴趣爱好等。此时,如若遇到几位"塑料姐妹花",往往会因为各种缘故不便撕破脸面、断绝来往,因而需要在许多方面伪装自己或是与之"智斗""情斗""理斗",此时所涉及的不仅是闺门宅院之间的事情,还要考虑更多方面的问题。

(2)婚配与驭夫持家之道

在古代,婚配之争堪称女性一生中最重要的一场战役,嫁得好与坏将影响下半辈子的人生。这种情况在当今女性生活中也存在,但其所发挥的作用已不如古代那么强烈。现今的女性如遇到婚姻不幸,可通过离婚等法律手段开启新的人生篇章,依靠自己也可以拥有幸福生活。古代虽然也有"和离"或"休妻"等方式可结束婚姻关系,但无论哪种方式,结束婚姻后女方都很难幸福地度过自己的下半生。因此从古至今,婚配时的各种条条框框可谓有增无减,对于男性的压力也越来越大;而对于女性来说,驭夫持家背后的压力同样如此。随着现代社会的进步与发展,涌现出的烦恼与诱惑逐

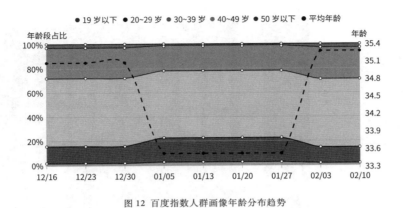

图 12 百度指数人群画像年龄分布趋势

图 13 百度指数人群画像性别分布趋势

渐增多;古代社会碍于时空限制,婚配与交友都显得相对封闭,而当今科技信息发达,人与人之间接触愈加频繁,出轨或各种误会也时有发生。然而,从古至今婚配与持家之道都讲究"平和"二字,人生中每个阶段都会有各种挣扎与波澜,婚配时多考虑二人各方面之"和",婚后驭夫持家也需讲求内外和睦,这才是固家之本。女性就像是家庭中的调和剂与黏合剂,维护着家人之间的情感,并起到"和家"的作用。

(3)个人独立之求

古代家庭中的女性独立,主要体现在成为当家主母后,能够料理内宅的大小事务,承担起一家之母的责任。但细究此现象后会发现,古代女性大都是在牺牲自我的前提下把自己奉献给整个家族。个人的兴趣喜好完全被压抑在家府门院之间,女性很难把

握自我人格的独立性。俗语有言，"嫁鸡随鸡，嫁狗随狗"，今天有些地方还有着妇人需要冠以夫姓的传统。正如剧中的盛老太太一辈子都在为盛家付出，而明兰嫁作人妇后也是全身心地为顾府付出。

当今女性的地位得到很大提升，大部分女性在照顾家庭的同时，相比古代女性得到了更多的属于自己的时间与空间。但是，当今女性更多的是利用这个时间从事自己的工作，这是否意味着在一定程度上当今女性背负了更多的负担？除了照料家庭之外，赚钱养家也成为她们日常生活的一部分，需要与丈夫共同负担起整个家庭的运转。从表面上看，女性获得了某些自主权，但世纪之交引起热议的关于"妇女回家"的言论也得到了许多人尤其是一部分女性的同意。这不能不让人怀疑，女性真的得到了所谓的自主权吗？真的脱离了家庭和传统的束缚吗？答案并不是肯定的。[1] 在一定程度上，女性在当今仍受到来自家庭、工作、观念等各方面的束缚。

因此，面对女性个体与家庭之间的关系，在女性人格独立得到极大提升的今天，女性在个人理想与事业的追求上仍有一条漫长的道路要走，这同样需要整个社会及家庭的理解与支持。

（二）宅斗剧的剧情节奏需把握妥当

作为古装宅斗剧的《知否知否应是绿肥红瘦》整体制作精良，演员表演精湛，但在剧情节奏的把握上有些过于拖沓，且集数过多，导致观众在观剧过程中出现审美疲劳之感。由豆瓣评分数据显示可见[2]，至开播初期的2018年12月27日豆瓣评分到达8.1分的最高分，到大结局后的两日即2019年1月16日则跌至最低分7.5分。（见图14）同时，根据云合数据统计的全网弹幕显示，该剧的全网累计弹幕量（截至2019年2月16日）为5001万，其中有188条弹幕的关键词为"剧情拖拉"，224条弹幕的关键词为"节奏慢"，2269条弹幕的关键词为"拖拉"。从以上数据中不难看出，因为集数过多，越往后播，观众的审美情感、观剧兴趣变得越低。

《知否知否应是绿肥红瘦》属于古装宅斗剧，剧情大多围绕府第宅门的恩怨纠葛

[1] 张宁：《家庭与工作的"平衡"——女性地位的可变性与不变性》，《中国矿业大学学报·社会科学版》2008年第1期。

[2] 数据来源：《云合数据》（https://www.enlightent.com/）。

图14 《知否知否应是绿肥红瘦》豆瓣评分趋势

展开，呈现的也是家常琐碎之事。又因剧中人物过多且关系庞杂，因此对于故事情节的详略把握变得更为重要。

该剧除宅斗剧情外还有一条辅线，讲述顾廷烨为国效力、奋斗进阶的历程。从整部剧的结构来看，我们会发现皇宫朝廷、国家层面的戏份在中后期占比大幅提升，但与宅院之间的关联则不够紧密，需要通过各府中的主公等男性角色才能建立起联系。而该剧是一部大女主剧，明兰与皇宫之间的关系主要来源于顾廷烨以及娘家的父亲与大哥。剧中令人印象深刻的家庭宅院与皇宫国事相结合的剧情有两处：一是明兰进宫遭遇宫变后誓死送血书，二是明兰长跪宫前为夫申冤。其余连接朝廷国事与高门宅斗的情节则相对疏远。

宅斗剧中剧情节奏的把控非常重要，适当的详略会影响观众的审美感受与观影情绪。作为一部长达78集的电视剧，在剧情呈现上可以更加精简，通过后期剪辑的二度创作，将保证故事完整性与起承转合的篇幅比例恰当地进行串联，让观众在领略精美视听效果的同时，也能欣赏到节奏得当的故事情节。

五、结语

通过《知否知否应是绿肥红瘦》我们不难发现，古今家庭都是在"挣扎"与"平和"中寻找一个平衡点；而该剧的礼仪民俗之美、视听画面的生活古风之美也都有着"平和"的诉求，通过正午阳光精良的产业化制作得以体现。但是，宅斗剧在格局上一直

以来有着难以突破的困境,该剧试图通过一名女性角色来讲述一个时代或一个家族的兴衰沉浮,还是有着一定难度的。虽然有很多观众将《知否知否应是绿肥红瘦》称作"小《红楼梦》",但对于家国时代乃至家族兴衰的本质原因的呈现还是比较浮于表面,更多地局限在家族斗争与儿女情仇之间。因此,古装宅斗剧无论是在格局的拓宽还是节奏的呈现上,都有着极大的提升空间;当然不容否认的是,《知否知否应是绿肥红瘦》在演员表演、视听效果、传统文化普及等方面有着许多值得借鉴的地方。

(陈希雅)

专家点评汇集

邱熠真:近年来以《知否知否应是绿肥红瘦》为代表的大火古装剧,服化、道具的精美不是其受欢迎的根本原因,但影视作品本身需要借助画面、构图、色彩、声音等视听语言元素提升其"养眼"程度,给观众带来美的享受,以达到吸引观众、提高收视率或点击率的目的。

——《狂欢的盛宴:近年古装剧"奇观"景象的艺术批评——以〈甄嬛传〉〈延禧攻略〉〈知否知否应是绿肥红瘦〉为例》,《新闻研究导刊》2019年第1期

附录:《知否知否应是绿肥红瘦》主创访谈[1]

以下节选了包括新剧观察在内的多家媒体与《知否知否应是绿肥红瘦》四位主创交流对话的内容。四人分别是制片侯鸿亮,导演张开宙,编辑曾璐、吴桐。

问:这几年在影视剧市场中比较难看到这种宅斗题材,《知否知否应是绿肥红瘦》怎么区别于之前《琅琊榜》的朝堂争斗或者宫斗?如何把握这种斗的尺度?

侯鸿亮:我选这个题材的时候压根没有关注它的宅斗,因为这不是我们选这个题材的点。所有故事的推进一定是有矛盾的,如果说所有的家庭矛盾都是宅斗,工厂矛盾都是厂斗,这就以偏概全了。

问:从类型定位上看,《知否知否应是绿肥红瘦》是一部古代社会家庭剧。古代社会会涉及封建礼教、三纲五常这些东西,那么《知否知否应是绿肥红瘦》想要传达什么样的家族价值观?

侯鸿亮:《知否知否应是绿肥红瘦》的基调特别向上,友情也好,亲情也好,爱情也好,都特别积极向上。随着故事的发展,最后基本上到达了家国的高度,也感谢二位编剧的创作。我们坚持一个明亮的方向。古代有些东西拿到今天来讲不合时宜,我们肯定会有所选择。这是我们中国人的一段历史,我们需要了解这段历史,我们要用现代人的眼光看待这个历史,包括嫡庶之间的矛盾点。但这些都不是最重要的,最重要的还是要落到人物的情感上。

问:想问一下编剧,改编的过程中如何平衡原著内容和改动内容?

曾璐:原著和现在呈现的电视剧肯定还是有区别的。我每次进行改编的时候,包

[1] 周懿:《〈知否〉四位主创谈创作始末:不聚焦于宅斗,更关注家庭教育》,搜狐娱乐 2018 年 12 月 21 日 (http://www.sohu.com/a/283464828_450343)。

括《战长沙》在内都希望保住原著中最典型的、作者最想倾诉的那几个点，然后在这几个点之外再进行扩展和深挖。小说题材和戏剧题材之间是有区别的，它们之间的鸿沟比普通观众想象的要大。把原著里不太适合戏剧结构的情节进行修补，尽量保住原著中最华彩的地方。

 吴桐：就像曾璐说的，小说和戏剧是两种不同的文艺形式。小说是有文字辅助的，但是要变成戏，则要通过人的动作和语言表现出来。我们要做的就是把小说里面想表达的东西从"二次元"变成"三次元"，这个过程中可能会给人感觉改动很大，但实际上精髓都在。那些比较精彩的情节、比较大的转折，还有人物的设定和他们的命运都在，都是和原著一样的，走向也是一样的。我们所要做的，只是按照戏剧规律来创作。原著小说的"书粉"也不是那种特别苛刻的人，我看到一些书粉说其实看了片花感觉还是挺对的，而且他们期待的戏都在。他们喜欢的其实也是这部小说的精髓，女主角、男主角相亲相爱把日子过好。只要这个精髓在，我觉得书粉就会满意，包括我们要面对的更广大的观众，我觉得我们应该给更多的观众呈现一出更好看的戏。对于书粉之外的观众来讲，这部戏会给人一种积极向上的力量，告诉大家家人要团结，要互助，要友爱。我们这部戏并不是聚焦于宅斗，而是聚焦于家庭教育以及家风。

 问：明兰是庶女出身，最后帮助男主角完成一些大事，是一个很坚强的角色。这样的角色怎么区别于此前"借助男人上位"这种大家习惯的大女主形象呢？

 曾璐：我觉得这个世界上只有两种人，一种是男人，一种是女人。男人成功的背后有很多女人的力量，女人成功的背后也有很多男人的力量。很难说究竟是谁借助了谁的力量。之前也有一些影视作品提到这一点，但可能是因为侧重点不同，或者故事上有一定的差异，会给人造成一些错觉。我觉得《知否知否应是绿肥红瘦》本质上是一部家庭戏，家庭作为这个社会最核心的基点，是男女双方婚姻、财产、子女和血脉上的结合，是一种非常典型的、文明的社会基石，也是一种合作性的、社会性的存在。一个家庭的成功，或是一个孩子的成功肯定少不了父母双方的努力。正是在这种协作的过程中，作为基石的家庭组成了城市，组成了国家。因此也可以说，国家的成功同样取决于男女双方一起用力、一起向前。

问：正午阳光的戏细节都很出色，这是不是意味着每部戏的创作周期都偏长呢？

侯鸿亮：正午阳光的每个导演对细节都挺看重的。我们会掌握一个平衡，艺术创作和商业上的平衡，要保证每部作品都是盈利的，都是一种良性的运转。如果我们做了一个特别厉害的作品，但是赔钱了，这个题材、这个类型就没有办法向后延续。我和导演也是一直在沟通，哪些地方应该投入更多，哪些地方应该节省。

张开宙：这戏拍了208天，剧本页数有848页。我们用208天拍了800多页纸，是什么概念呢？每天完成量很大。但是在将近七个月的时间里，关于成本的沟通并不多。实际上正午阳光给了我非常大的支持，我得到的资源应该是导演中最好的。好在哪儿呢？一是侯总从来没有告诉过我在成本上要花多少钱；二是时间上他说五个半月能不能完成，我说争取把主角的戏完成，前后再多给我一点时间，后来拍了七个月，他也没说什么。正午阳光为了一部戏，应该说是不计成本的，我在创作上的自由度非常大。细节的问题，我觉得牵涉审美问题。最早我和侯总聊天，我说我对古代社会有一些想法想要尝试，然后侯总说有一部《知否知否应是绿肥红瘦》。他说这部戏是宅斗题材，我说宅斗我不擅长，的确我不懂什么宅斗，但是我看完剧本后觉得它不只是一部宅斗小说，它有爱情，有友情，还有家国情怀。宅斗只是其中的一小块，最后体现的还是与人为善、阳光向上的精神。

问：你们成就了冯绍峰和赵丽颖这对CP，怎么看这件事情？

侯鸿亮：我和他们两个人说，你们两个人突然"官宣"了，没举办什么仪式，也没拍订婚的照片。他们说我们拍了，说我们在《知否知否应是绿肥红瘦》中整个过程都走了一遍。《知否知否应是绿肥红瘦》的拍摄过程对他们来讲是特别深入地相互了解的过程。包括他们大婚的戏，也留下了那张一身红、一身绿的结婚照片。

问：导演能不能分享一下他们在现场的默契感？

张开宙：我们拍了七个月，但实际上拍得很快。原因就是他们俩的戏，是不需要我在旁边蹲着盯台词或者对台词的。他们会到一个安静的地方把台词对了，然后告诉我，导演我们两页纸对完了，我们就直接拍。因为两个人就像过日子一样在演戏，所以给我出的难题就是我一遍必须要拍完它，所有的机位、所有想要的镜头必须拍完。

有些整场戏很精彩,实际上就拍了一遍。

问:很多观众反馈50集以上的戏节奏有些慢,如主线冲突和人物感情,《知否知否应是绿肥红瘦》是怎样控制节奏的?

张开宙:《知否知否应是绿肥红瘦》除了明兰之外还有墨兰、如兰、华兰、淑兰、品兰、林噙霜、王大娘子等一众顶级美女。除了顾廷烨还有齐衡、贺弘文、袁文纯、梁晗、盛纮等一众顶级帅哥。另外,我们有各种类型的爱情。比如明兰最后成功的是与顾廷烨之间的感情,但她和齐衡之间有一种充满憧憬但被辜负的感情,和贺弘文之间有一种经济适用状态的感情。和顾廷烨则是一种百转千回的爱情,一开始互相不对付,慢慢地又互相牵挂、互帮互助,最终走到一起。把这些爱情故事分段讲明白,又要交叉在一起,我想50集肯定容纳不了。除了爱情之外,还有男人之间两肋插刀的友情,还有忠君爱国的终极情怀。剧中有200多个有台词的演员,有100多个有名有姓的人物,50集不够,70多集勉强够,很多精彩的桥段在里面,我想大家不会觉得慢。

问:今年很多古装剧都首选网播,包括一些政策的调控,所以想问现阶段古装剧是泡沫严重还是泡沫已经消散?

侯鸿亮:这个问题我也问过总局领导,我说你们是什么政策,他说政策从来没有改变过。虽然古装剧的播出有15%的限制,因为毕竟各种类型的剧我们都需要。我不觉得市场有什么太大的变化,但可以肯定的是,观众希望市场上能呈现出更多优质的古装剧,这一点是不会变的。

问:这个时间点播出会有压力吗?

侯鸿亮:这个时间点播出也不是我想要的,和《大江大河》重合了差不多十天。但确实是电视台的排播排到了这个时候,这个现实只能接受,努力把两部戏的宣传做好,期待两部戏都有一个好成绩。压力肯定会有,我想再多说一句,做这部古装剧的压力来自《琅琊榜》。《琅琊榜》第一部很成功,第二部有不尽如人意的地方,后来我们自己也总结,其实很重要的一点是观众需要看新鲜的东西。《琅琊榜》第二部的制作也很精良,都是原班人马,然而这时候观众已经没有新鲜感了。我认为《知否知否

应是绿肥红瘦》是有突破的，在风格、样式等各方面与《琅琊榜》有很大的差异，和正午阳光之前的古装戏在审美上有很大的差异，这种差异和新鲜感是能够让观众感受到的。但也会有担心的地方，就是创作者的很多创新，可能真的需要在播出以后才能看清在观众那里能不能被感受到。我们没有办法提前把观众所有感兴趣的东西在创作的时候都找到，只能把我们的诚意拿出来，尽可能完整地呈现我们对于古代社会、家庭的理解和表达。